Over Holland

Karel Tomeï
Over Holland

Scriptum

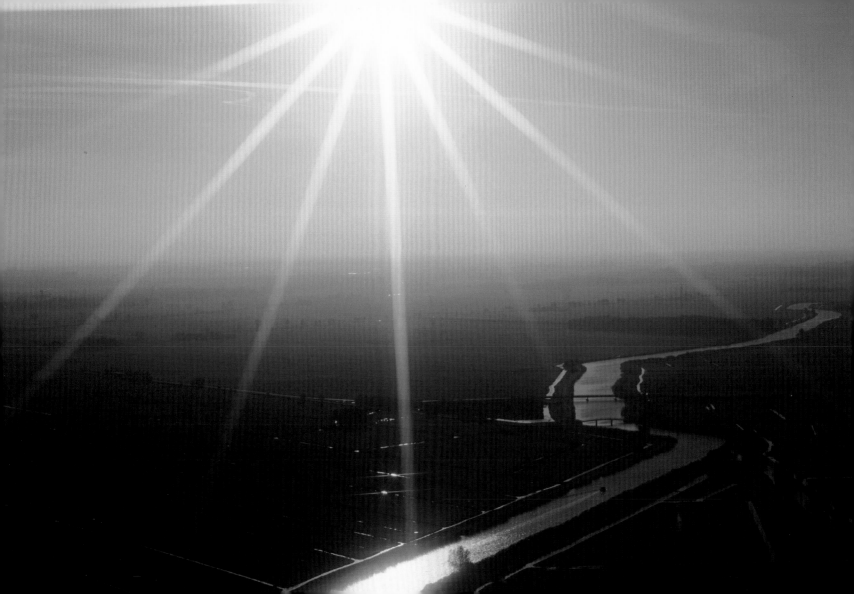

Vaderlandbeeld

Peter de Lange

Image of the Fatherland

Kijken is een boeiende activiteit. Om wat je ziet – dat natuurlijk in de eerste plaats. Maar ook om het proces op zich.

Psychologen denken dat je blik wordt gestuurd door het geheugen. Volgens de redenering: je kunt pas iets herkennen als je het eerder hebt gezien. Daarom zien kindertekeningen er zo abstract uit. Kinderen zijn te jong om er al herinneringen op na te houden. Om uit te drukken wat ze zien, moeten ze hun fantasie gebruiken. Volwassenen daarentegen herkennen vormen en beelden uit ervaring, ze weten meteen wie of wat ze voor zich hebben. 'Dat hoge ding? O, da's de Euromast,' zeggen ze. Het kind kijkt zijn ogen uit, pa staat er verveeld bij.

Voor veel mensen is kijken routine. Ze zien altijd hetzelfde. En dus zien ze niets. Een van de functies van een kunstenaar is, mensen opnieuw te leren kijken. Dit boek lijkt speciaal voor dat doel gemaakt. Het staat vol met foto's van een land dat iedere Nederlander kent – of denkt te kennen: zijn eigen land. Maar is dat land ons wel zo vertrouwd als we altijd dachten? Al na een paar bladzijden begin je te twijfelen. Deze foto's lijken eerder vragen te stellen dan meningen te bevestigen.

Het zijn foto's die er plezier in scheppen om clichés onderuit te halen. Bijvoorbeeld dat Nederland een gemoedelijk landje is waar gewoon doen al gek genoeg wordt gevonden.

Looking is an enthralling activity. Because of what you see – that, naturally, always occupies first place. But it is also enthralling for the process itself.

Psychologists have suggested that what you see is directed by your memory. The reasoning goes thus: you can only recognise something if you have seen it before. That is why children's drawings always look so abstract. Children are too young to have many memories. If they want to express what they see, they have to use their fantasy. Adults on the other hand recognise forms and shapes from their experience; they immediately know what or whom they have in front of them. 'That tall thing? Oh, that's the Euromast,' they say. The child cannot believe its eyes; the father is bored.

For many people, looking is routine. They always see the same thing. And so they do not see anything. One of the functions of an artist is to teach people to look at things afresh. This book seems to have been made especially for this. It is filled with photos of a country that every single Dutch person knows – or thinks they know: their own country. But is that country really as familiar to us as we would like to believe? Even after just a few pages, you begin to have doubts. These pictures seem to pose questions rather than confirm opinions.

Nederlanders doen helemaal niet gewoon, ze doen knap gek. Maar ze zijn zo rotsvast in hun eigen normaliteit gaan geloven, dat ze de rare kantjes van hun volksaard niet meer zien. Er is een buitenstaander voor nodig om hen daarop te wijzen. Zo'n buitenstaander is Karel Tomeï.

Tomeï maakt foto's van Nederland zoals kinderen hun wereld op een vel tekenpapier in beeld brengen. Onderzoekend en niet gehinderd door vooroordelen. De resultaten van die benadering zijn soms poëtisch, soms komisch, soms ronduit verontrustend. Door Tomeï's foto's wordt de kijker gedwongen zijn meningen nog eens tegen het licht te houden. Nederland gezellig? Tomeï laat zien waarop die 'gezelligheid' is gebaseerd. Op een ruimtelijke ordening die gelijkvormigheid dikwijls als uitgangspunt neemt en de inwoners dicht op elkaar pakt, waardoor ze worden gedwongen elkaar als buren te accepteren. Nederland landelijk en agrarisch? Lang geleden misschien; het land verstedelijkt in hoog tempo, begint in het westen trekjes van een metropool te vertonen. Nederland behoudend en oubollig? Modern en vooruitstrevend is een betere typering, als je afgaat op de gedurfde vormgeving van landschappen en gebouwen. En ook de veelgehoorde mening dat door de Nederlandse neiging alles te willen ordenen en te herscheppen, de laatste stukjes natuurschoon voorgoed zijn verdwenen, wordt gelogenstraft. Uit deze foto's blijkt dat hoe de mens ook zijn best doet de ene saaie rechthoek na de andere op de kaart te leggen, de natuur toch kans ziet om daar met onnavolgbare logica de wonderlijkste patronen aan toe te voegen.

Luchtfoto's (raar woord eigenlijk, lucht is wel het laatste wat er op zo'n foto staat) zijn in zekere zin meedogenloos. Ze laten geen mythe intact. Het fascinerende aan luchtfoto's is ook dat ze dingen zichtbaar maken die je vanaf de grond onmogelijk kunt waarnemen. Een foto op de grond gemaakt is letterlijk een momentopname. Maar op een luchtfoto valt het onder-

These are photographs that seem to revel in deflating clichés. For example, that Holland is an amiable little country where being normal is crazy enough. Dutch people do not act normally; they excel in craziness. But they have such a deep-rooted belief in their own normality that they are blinded to the abnormal sides of their nature. They need an outsider to point this out to them. An outsider such as Karel Tomeï.

Tomeï makes photographs of Holland in the same way that children make drawings of their world on a piece of paper. Exploratory and unhindered by any prejudice. The results of this approach are sometimes poetic, sometimes comical, sometimes nothing short of disquieting. Tomeï's photographs force the viewer to hold their opinions up to the light. Holland cosy? Tomeï shows what this 'cosiness' is based on. On urban planning that frequently takes uniformity as its starting-point and packs the inhabitants closely together so that they are forced to accept each other as neighbours. Holland rural and agrarian? Long ago, perhaps; the country is being urbanised at a terrifying rate, and in the West already has some of the characteristics of a metropolis. Holland conservative and old-fashioned? Modern and progressive is a better description, certainly if you take into account the daring design of landscapes and buildings. And even the oft-expressed opinion that the Dutch urge to order and to recreate things is resulting in the disappearance of the few remaining pieces of nature is exposed as a lie. These photographs shows that no matter how much man may try to place one boring square after another on the map, nature still finds a way to add, with incomparable logic, the most wonderfully capricious patterns to it.

Aerial photography (from the air, not of the air) is in a certain way ruthless. It leaves no myth intact. What is so fascinating about aerial photography is that it shows things that you

scheid tussen heden, verleden en toekomst weg. Dit boek staat vol foto's waarop Nederland bezig is zichzelf te veranderen. Nederland is een land in wording, is altijd in wording geweest. Aan oude waterlopen, natuurgebieden en monumentale gebouwen kun je zien hoe het was, graaf- en bouwwerkzaamheden doen vermoeden hoe het worden zal. Vermoedelijk strakker, stedelijker, voller.

Omdat ze het land laten zien waar je bent opgegroeid, het land dat je heeft gevormd, is het moeilijk deze foto's te bekijken zonder emoties. Ze roepen tal van herinneringen op. Maar ook vragen. Hier kom je dus vandaan. In hoeverre heeft dat jouw wezen beïnvloed?

In mijn geval: in hoge mate.

Tot diep in de jaren zestig van de vorige eeuw was het in veel Nederlandse steden de gewoonte dat de schooljeugd zich op Koninginnedag verzamelde op de Markt om de jarige vorstin een aubade te brengen. Ook in Maassluis, de stad waar ik opgroeide, was dit vast gebruik. Onder een bleek voorjaarszonnetje brachten wij een uitgebreid repertoire aan volksliederen ten gehore waarin de verdiensten van onze Oranjes en de schoonheden van ons land breed werden uitgemeten. De teksten herinner ik mij niet woordelijk, maar ik weet nog dat er veel molens, koeien, blanke duinen en bloembollen in voorkwamen. Nergens op aarde, zo wilden deze hymnes de luisteraar doen geloven, was het aangenamer toeven dan in ons paradijsje aan de Noordzee.

Op het podium, naast de dirigent, stond een kogelrond mannetje met een ketting om de nek van wie gefluisterd werd dat hij de burgemeester was. Hij overzag de schare met de blik van een keizer die zijn troepen inspecteert en leek daar enkel te staan om te controleren of ieder wel zijn vocale steentje bijdroeg. Niemand die het onder zijn strenge blik waagde ook maar één lettergreep over te slaan. Begon het kinderkoor

cannot possibly see from the ground. A photo made from the ground is, in every way, the record of a moment. But in an aerial photograph, the boundaries between yesterday, today, and tomorrow are blurred. This book is filled with photographs that show how Holland is caught in a process of change. Holland is a country that is evolving; it is a country that has always been evolving. Old waterways, stretches of nature, and monumental buildings show how it used to be; excavation and building works allow you to imagine what it will become. Probably more urban, more rigid, and more overcrowded.

These photographs show the country where you grew up, the country that shaped you; it is therefore difficult to look at them without emotion. They conjure up a whole lot of memories. But also questions. This is where you came from. How much influence did that have on your identity?

In my case: a considerable influence.

Until late in the 'sixties of the previous century, it was customary for school children to gather together on Queen's Day in the market square to offer an **aubade** in honour of the birthday queen. It was also customary in Maassluis, the town where I grew up. Under the pale spring sun, we would plough through our extensive repertory of national songs in which the fame of the Oranjes and the beauty of our country were widely acclaimed. I cannot remember the exact words, but I do know that there were a lot of windmills, cows, dunes, and bulbs. Nowhere on earth, these songs would have us believe, was it more pleasant than in our little paradise on the North Sea,

On the stage, next to the conductor, stood a little round man with a chain around his neck; people whispered that he was, in fact, the mayor. He surveyed the crowd with that look of an emperor inspecting his troops and seemed only to be standing there to ensure that everybody was making their proper vocal contribution. Nobody subjected to that severe

toch te haperen en dreigde er een strofe weg te vallen, dan ging het mannetje op zijn tenen staan en zong uit volle borst en met dwingende stem de inzakkende regels voor. Dan leefde het lied weer op en zongen wij gehoorzaam verder. Over het zonlicht dat zo luisterrijk onze brede rivieren kon bespelen. Over goud golvende korenvelden waardoorheen de wind een dartel spel speelde. Over het vee dat loom in het gras de avond verbeidde.

Hoe een **vaderlandbeeld** ontstaat? Zo dus.
Maar het was een vals beeld. Ik hield er een dikke onvoldoende voor aardrijkskunde aan over. Tijdens een repetitie beantwoordde ik de vraag naar de belangrijkste bronnen van bestaan in Zuid-Holland met: landbouw en veeteelt. De juf haalde er een vette rode streep doorheen. Handel en industrie! schreef ze in de kantlijn. Met een heleboel uitroeptekens. Op dezelfde wijze werden mijn kaas en melk als voornaamste nijverheidsproducten neergesabeld. Daar had scheepsbouw en chemie moeten staan. Het papier zag rood van de terechtwijzingen.

Een 3.

Ik schaamde mij diep. Ik was een leergierig ventje dat de dingen graag goed begreep. Uit vrees om voor dom te worden versleten, zorgde ik er altijd voor dat ik mijn zaakjes goed voor elkaar had. Die onvoldoende bracht me uit mijn evenwicht. Was er soms een vergissing in het spel? Had ik de verkeerde provincie geleerd? Maar het bleek wel degelijk mijn eigen fout. En dat kwam niet doordat ik slecht had opgelet – ik had gewoon een volkomen verkeerde voorstelling van zaken. Ik leefde in het land van de volksliedjes. Maar dat land bestond in werkelijkheid helemaal niet. **Als** het al had bestaan, was dat heel lang geleden.

Het voorval met die onvoldoende is mij altijd bijgebleven. Ik heb me dikwijls afgevraagd waarom het zo hardnekkig in mijn

look would dare to omit even a single syllable. If the children's choir began to flounder and were in danger of leaving out a verse, then the little man would raise himself onto his toes and sing loudly and imperatively the elusive lines. The song would resurrect itself and we would all sing along obediently. About the sunshine that would bless our broad rivers. About golden waving fields of corn through which the wind would happily tread. About the cattle that would gratefully graze in the evening grass.

How the **image of the fatherland** came into being? Just like that.

But it was a phoney image. What's more, it got me bad marks in geography. During a test, I answered the question about the most important sources of income for South Holland with: agriculture and livestock farming. My teacher crossed this out with a thick, red pencil. Trade and commerce! she wrote. And added a whole row of exclamation marks. The same happened to my milk and cheese as the most important industrial products. I should have written shipbuilding and chemicals. The whole paper was littered with such corrections.

D-

I was deeply ashamed. I was an inquisitive child and wanted to do my best. I was so scared of appearing stupid that I took a lot of trouble to prepare things well. This mark knocked me off balance. Was there a mistake? Had I swotted up on the wrong province? But it was all my own fault. And it wasn't because I hadn't been paying attention – I simply had the wrong impression of things. I lived in the world of folk songs. But that world didn't exist. **If** it had ever existed, then it was a long time ago.

That D- has always stayed with me. I have often asked myself why it was so deeply engraved in my memory, like some melody that you can't get out of your head. The reason

geheugen bleef rondzingen, als een melodietje dat je maar niet kwijt kunt raken. De reden was, denk ik, dat toen voor het eerst mijn wereldbeeld onderuit werd gehaald.

We leefden toen in een turbulente tijd. Kolen werden vervangen door aardgas, de laatste door paarden getrokken wagens verdwenen van de wegen en de buurtwinkel maakte plaats voor de supermarkt (toen nog gespeld als **supermarket,** we adoreerden the American way of life).

Zelfs aan Maassluis, een suf stadje waar het leven volgens vaste patronen verliep, ging de Nieuwe Tijd niet voorbij. Als wij 's zondagsmiddags in ons goede goed gingen wandelen, na de kerkdienst van half tien en het middagmaal met stoofpeertjes van één uur, konden we kiezen uit twee trajecten.

Het eerste leidde naar het havenhoofd. Daar trok het heden aan ons voorbij in de vorm van zwaarbeladen olietankers, coasters en vrachtschepen. Dikke rookwolken uitbrakend, voeren ze in lange konvooien af en aan tussen Rotterdam en de Noordzee. Sommige schepen hadden zo'n haast dat ze andere toeterend inhaalden, als vrachtauto's op een drukke weg. Ook op de schaarse momenten dat er geen schip voorbijvoer, hing er boven de Waterweg een rooksluier, voortgebracht door de fabrieksschoorstenen op de zuidelijke oever die dampen lieten ontsnappen in de meest fantastische kleurschakeringen, van mosterdgeel tot lavendelblauw. Als de zuidwestenwind die exotisch gekleurde walmen naar ons toe blies, kwamen er onbekende bittere en zure geuren mee onder invloed waarvan je keel begon aan te voelen als schuurpapier en de tranen je in de ogen sprongen. De industrie die ik tijdens mijn proefwerk over het hoofd had gezien, begon zich te roeren.

Het contrast met het gebied waar de tweede wandelroute heenvoerde, kon niet groter zijn. Dit waren de uitgestrekte weilanden die Maassluis omringden. De wegen door deze groene oase waren kronkelig en smal en nagenoeg vrij van verkeer.

was, I think, because, for the first time, my view of the world was turned upside down.

When this happened, we were living in a turbulent time. Coal was being replaced by natural gas, the last horse-drawn carriages were disappearing from the roads and the local shop was making way for the supermarket (we even called it, then, in Dutch, a **supermarket** – we adored the American way of life).

Even in Maassluis, a dreary little town where everything was done by the rules, the New Age did not pass unnoticed. When we went out for a walk on Sunday afternoon, dressed in our best clothes, the 9.30 church service and the one o'clock lunch with stewed pears behind us, we could choose between two routes.

The first took us to the harbour. There the present would pass us by in the form of heavily laden oil tankers, coasters, and cargo ships. Belching out thick clouds of smoke, they would form long convoys going back and forth between Rotterdam and the North Sea. Some ships were in such a hurry that they would overtake others with their horns blowing, just like lorries on a busy motorway.

Even in those rare moments when no ship was passing, there still hung a veil of smoke over the Waterweg from the factory chimneys on the south bank that would emit fumes of the most fantastic colours, from mustard yellow to lavender blue. When a south-westerly wind blew these exotic fumes in our direction, it would carry unknown bitter and acid fragrances that would make our throats feel like sandpaper and tears spring in our eyes. The industry that I had somehow neglected in my test paper was beginning to make itself felt.

The contrast with the area that the second route lead us to could not have been greater. Here we found the extensive meadows that surrounded Maassluis. The roads here in this

Op de erven van de boerderijen stonden grijze melkbussen ondersteboven op een rek te drogen. Al slenterend, plukten we handenvol gras en pinksterbloemen om de kalveren en paarden mee te voeren. Soms bleef je voet steken in de slootkant en moest je de rest van de weg afleggen op een soppende schoen die naar koeienmest stonk.

Op de terugweg was de toren van de Grote Kerk in Maassluis het meest voor de hand liggende, maar niet het enige oriëntatiepunt. Je kon je ook laten leiden door de nieuwgebouwde Dura-Cognetflats. Ze waren ongekend hoog, wel vier verdiepingen.

Kinderen kijken niet zelf, ze zien de wereld door de ogen van hun ouders. Het besef dat Nederland in hoog tempo industrialiseerde en dat er een nieuw tijdperk was aangebroken, ging jarenlang aan ons voorbij. Mijn vader, die aannemer was, zag er in ieder geval geen aanleiding in de handkar waarop hij zijn bouwmaterialen vervoerde, te vervangen door een bedrijfsauto. 'Zo gaat het toch ook? Veranderen is nergens voor nodig,' vond hij.

Dat vonden wij dan ook maar.

Vader bepaalde altijd wat wij dachten en deden. Zo kwam het dat we sommige dingen nooit te zien kregen en andere overdreven vaak.

De Veluwe kregen we heel vaak te zien. We brachten er elk jaar onze zomervakantie door. Een echte vakantie kon je het niet noemen. We hadden maar één bezigheid: fietsen. Bij het aanbreken van de dag werden we gewekt voor een snel ontbijt, daarna werden de marsorders uitgereikt.

'Vandaag rijden we over Hoenderloo naar de Posbank en vandaar naar Nunspeet,' deelde mijn vader mee. We stegen in het zadel van onze krakkemikkige huurfietsen en begaven ons mopperend op weg. In de dorpen die we bezochten, viel nooit iets te beleven. Je kon er niet eens een zakje patat kopen – de snackbar was altijd dicht.

green oasis were narrow and winding, and virtually bereft of traffic. In front of the farmhouses, grey milk churns would stand upside down to dry. As we wandered along, we would pick handfuls of grass and dandelions to feed to the calves and horses. Sometimes your foot would get dragged down into some muddy bank, and you would have to spend the rest of the time walking with wet shoes that stank of cow dung.

On the way back, the Church of Maassluis was the most obvious – although by no means the only – point of orientation. You could also plot your direction using the newly built Dura-Cognet flats. They were incredibly tall – four storeys high.

Children don't see for themselves, they see the world through the eyes of their parents. For many years, we remained unaware that Holland was becoming increasingly industrial and that a new era was dawning. My father, a builder by trade, saw little reason to exchange the barrow in which he transported his building materials for a van. 'This does the job just as well, doesn't it? There's no need for change,' he said.

So that was what we thought as well.

Father decided what we thought and did. And so some things we never saw at all and others we saw far too often.

We often saw the Veluwe. We spent all our summer holidays there. You couldn't really call them holidays. We only ever did one thing: bicycle. When the day broke, we were awoken for a hasty breakfast and then given our marching orders.

'Today we are going to cycle through Hoenderloo to the Posbank and then on to Nunspeet,' my father would inform us. We climbed onto the saddles of our rickety hired bikes and set off grumbling. In the villages we visited, nothing ever happened. You couldn't even buy a bag of chips – the snack bar was always closed.

Our bike trips never took us to a real destination: a

Een werkelijke bestemming, – een zwembad, een museum, een bezienswaardigheid – hadden onze fietstochten nooit. Als we ons daarover beklaagden, zei mijn vader: 'Kijk gewoon om je heen. Het is hier toch *mooi?*'

Hij bedoelde dat er veel bomen stonden. Dat waren wij inderdaad niet gewend. Maar was dat mooi?
Zolang we af en toe een eekhoorntje zagen en een ijsje kregen was het nog wel uit te houden. Pas toen we wat ouder waren, konden we afleiding zoeken in de geschiedenis. De Tweede Wereldoorlog had diepe littekens nagelaten op de Veluwe. Bij de Woeste Hoeve was SS-generaal Rauter neergeschoten, vanuit Putten waren honderden inwoners naar kampen in Duitsland gestuurd, in Arnhem en Oosterbeek hadden Britse parachutisten slag geleverd met Duitse pantserdivisies. Nu begrepen we ook waarom de Veluwe was bezaaid met kazernes en militaire oefenterreinen. Hier werden Onze Jongens getraind in het weerstaan van buitenlandse agressie. Het Nederlandse leger stond pal. Een herhaling van 1940, dat nooit!

Mijn oudere broer raakte zo in de ban van de af en aan rijdende militaire colonnes en het mitrailleurgeratel dat ons soms 's nachts uit de slaap hield, dat hij zich voornam generaal te worden. Om hem dat idee uit het hoofd te praten, nam mijn vader ons op een keer mee naar de militaire begraafplaats op de Grebbeberg. Staande tussen de rijen grafstenen zei hij pathetisch: 'Zo loopt het af met jongens die naar het front worden gestuurd.' Omdat zijn woorden weinig indruk maakten, deed hij er nog een schepje bovenop. 'Allemaal gewone knullen,' zei hij. 'Kijk maar op de stenen. Soldaat, soldaat, korporaal... Officieren liggen er niet bij. Die zitten in tijd van oorlog met een borrel kilometers achter het front.'

'Hier ligt anders een majoor,' zei mijn broer, na enig zoeken. Mijn vader zuchtte.

swimming pool, a museum, some attraction or other. When we complained about this my father would say: 'Just look around. It's so *beautiful* here.'

He meant that there were a lot of trees. And it's true, we weren't used to that. But was that beautiful?

As long as we occasionally saw a squirrel and could have an ice cream, it was tolerable. Only when we were older were we able to find diversion in history. The Second World War had left deep scars across the Veluwe. The SS-General Rauter had been shot at the Woeste Hoeve, from Putten, hundreds of people had been transported to camps in Germany, and in Arnhem and Oosterbeek, British parachutists had attacked the Germany infantry. Now we understood why the Veluwe was dotted with barracks and military practice areas. It was here that Our Boys were trained to repel foreign aggressors. The Dutch army was fully prepared. 1940 would never happen again!

My older brother become so obsessed with the military convoys and the machine gun chatter that would keep us awake at night that he decided to become a general. In order to push this ridiculous idea out of his head, my father took us to the military cemetery on the Grebbeberg. Standing between the rows of headstones, he said pathetically: 'This is what happens to boys that are sent to the front.' Since his words seem to have such little effect, he went a step further. 'All simple soldiers,' he said. 'Look at the headstones. Private, private, corporal... You won't find any officers here. In wartime, they sit miles behind the lines with a drink in their hands.'

'This one was a major,' said my brother, after searching around for a while.

My father sighed.

'But you have to defend your country if it is attacked,' said my brother, now clearly irritated.

'Maar je moet je vaderland toch verdedigen als het wordt aangevallen!' riep mijn broer geërgerd.

'Laat de mensen die er de dienst uitmaken en het geld verdienen dat maar doen,' zei mijn vader.

Wij leerden toen op school dat Nederland twaalf miljoen inwoners telde. Ons werd verteld dat we trots moesten zijn op het vooruitzicht dat er in de volgende decennia nog wel enkele miljoenen bij zouden komen. Een groeiende bevolking werd gezien als teken van welvaart. Nu Nederland ruim zestien miljoen inwoners telt, beginnen sommigen zich af te vragen of het niet wat minder kan. Blijft er nog wel genoeg ruimte over voor toekomstige generaties?

Films en foto's uit de jaren vijftig en zestig tonen een ontspannen, nogal naïeve bevolking met een onvoorwaardelijk geloof in de Vooruitgang. Een halve eeuw later is dat geloof zo vanzelfsprekend niet meer. De onschuld van toen begint plaats te maken voor stress.

Stress heeft veel te maken met onzekerheid. Het overzichtelijke kleine landje van toen is opgegaan in een groter geheel; de Nederlandse grenzen liggen tegenwoordig bij Malta en aan de Oostzee. Eigenlijk heeft Nederland geen zestien, maar vijfhonderd miljoen inwoners. Van wie een deel van buiten Europa komt. De samenstelling van de bevolking is veranderd en daarmee het wezen van ons land. Wie zijn wij eigenlijk?

Ook dat is een vraag die zich opdringt bij het bekijken van Tomeï's foto's. Wat onderscheidt ons nog van andere landen, aan welke unieke eigenschappen kun je Nederland herkennen? En zou er van die eigenheid nog iets terug te vinden zijn op luchtfoto's die worden gemaakt in zeg 2075? Of leiden globalisering en ruimtetekort onvermijdelijk tot het bouwen van wolkenkrabbers aan de Keizersgracht en het dempen van de Waddenzee?

Misschien heeft een land op de langere termijn gezien wel

'Let the people who call the shots and make the money do that,' said my father.

At school we learnt that Holland had twelve million inhabitants. We were told that we should be proud that, in the coming decades, several million more would be added. A growing population was seen as a sign of prosperity. Now that Holland has more than sixteen million inhabitants, some are wondering whether that's too much of a good thing. Is there enough room for future generations?

Films and photographs from the fifties and sixties show a relaxed, rather naïf population with an irrepressible belief in Progress. Half a century later, that belief is no longer so self-evident. The innocence of then is beginning to give way to stress.

Stress has a lot to do with uncertainty. The neat little country that Holland was then has become part of a much larger whole; the Dutch borders now lie at Malta and the East Sea. In fact, Holland doesn't have seventeen million inhabitants, but 500 million. And some of these come from outside Europe. The make-up of our nation has changed and with it the character of our country. Who are we?

That, too, is a question that is raised when you look at the photographs of Tomeï. What distinguishes us from other countries, what are the unique characteristics that allow you to recognise Holland? And will these peculiarities still be visible in aerial photographs taken in 2075? Or will globalisation and lack of space inevitably result in the construction of skyscrapers along the Amsterdam canals or draining the Wad?

Maybe a country, seen in a long-term perspective, has no unique identity. Perhaps you can best compare it to a hotel: the same address, recognisable by the name on the front. But behind that gable there are always changes taking place. The

helemaal geen eigen identiteit en kun je het nog het beste vergelijken met een hotel: een vast adres, herkenbaar aan de naam op de gevel. Achter die gevel worden telkens nieuwe veranderingen doorgevoerd. De deuren worden in andere kleuren geverfd, er wordt opnieuw behangen, de eetzaal wordt verplaatst en vergroot. Maar ondanks alle veranderingen blijft het een vertrouwde plek, je *thuis*, waar je tevreden inslaapt, om 's morgens wakker te worden van getimmer en geboor omdat er weer eens wordt verbouwd.

doors are painted a different colour, new wallpaper is hung, the dining room is enlarged and relocated. But despite all these changes, it remains a familiar place, your *home*, where you sleep peacefully to be woken the next morning by the sound of hammers and drills because things are once again being rebuilt.

Koninginnedag

Er klinken geen aubades meer
Er wordt geen zak gelopen
Geen hond vecht met de beer
Er wordt geen kloot geschoten.

Ik weet nog: vuurwerk bij de Sloterplas
Daar stond mijn vader, ik naast haar
Dat wachten tot het donker was
Dat iedereen omhoogkeek
En wij slechts naar elkaar.

Het vuurwerk zag ik in je ogen
Het bruiste en het knalde daar
Toen mijn mond de jouwe raakte
Heel voorzichtig door je haar.

Henk Spaan

Uit: Maldini heeft een zus, Veen, 2000

Queen's Day

No longer soft aubades fill the air
Nobody bothers walking
No longer fights the dog with bear
No guns are out there stalking

I think of fireworks near the Sloterplas
There stood my father, me, then she
Waiting til the darkness fell
While everybody stared aloft
My eyes on you and yours on me

I watched the fireworks light in your eyes
It sputtered and exploded there
When my mouth touched your waiting lips
Just so gently through your hair.

14

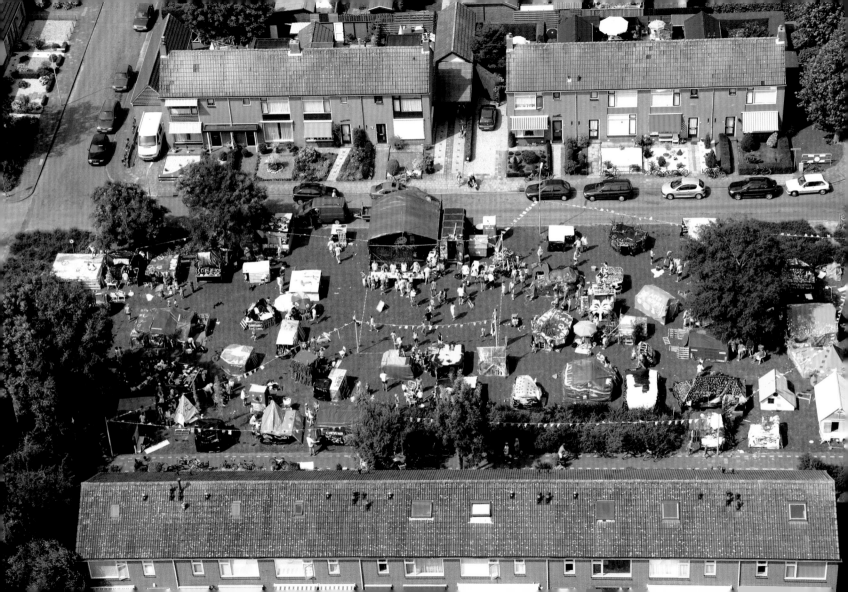

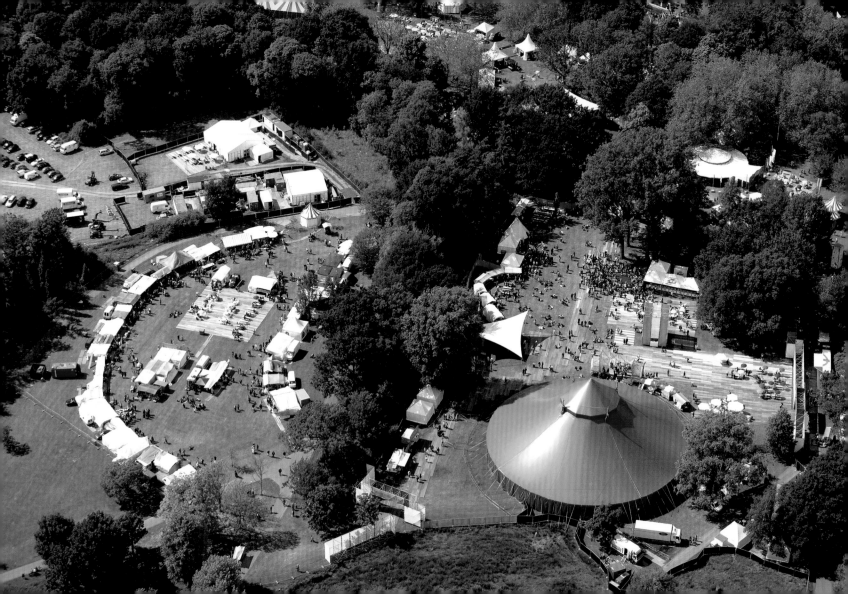

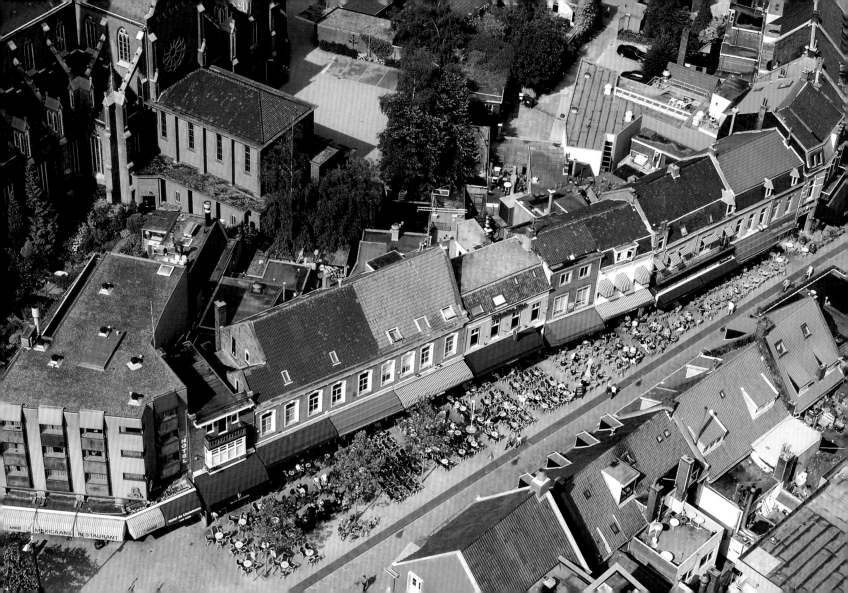

Een blijvertje

Het feit dat ik in Holland ben geboren,
en bovendien precies in Amsterdam,
bewijst toch wel dat ik ben uitverkoren:
ik kreeg de hamvraag en ik won de ham.

Een ander wordt geboren in Vietnam
of raakt bij voorbaat in Algiers verloren,
maar ik, die zo terloops ter wereld kwam,
mag rustig tot de blijvertjes behoren.

En ook het tijdstip was perfect gekozen:
te jong voor crisis, oorlog en verzet.
Wat dat betreft zat ik dus ook op rozen,
want niemand gaf mij later een brevet
van onvermogen in het goede of boze.

Mijn leven is een aangenaam verpozen,
een ander krijgt de schillen en de dozen.

Nico Scheepmaker
Uit: Hoppers Holland, Bert Bakker, 1973

18

Staying on

The fact I saw the light of day in Holland
And what is more right here in Amsterdam
Proves I was elected to a chosen band
Who played their dealt out cards and made a slam

Another soul was born, say, in Vietnam
Or found that he to Algiers had been damned
But I, who just in passing born a man,
Discovered I can stay on where I am.

My time of birth was also aptly chosen
Too young for crisis, war, or other strife
And so I laid me down among the roses
For no-one gave me later in this life
A licence for incompetence in good or ill

My life I now with pleasantness can fill
While others get the cast-offs and the peel.

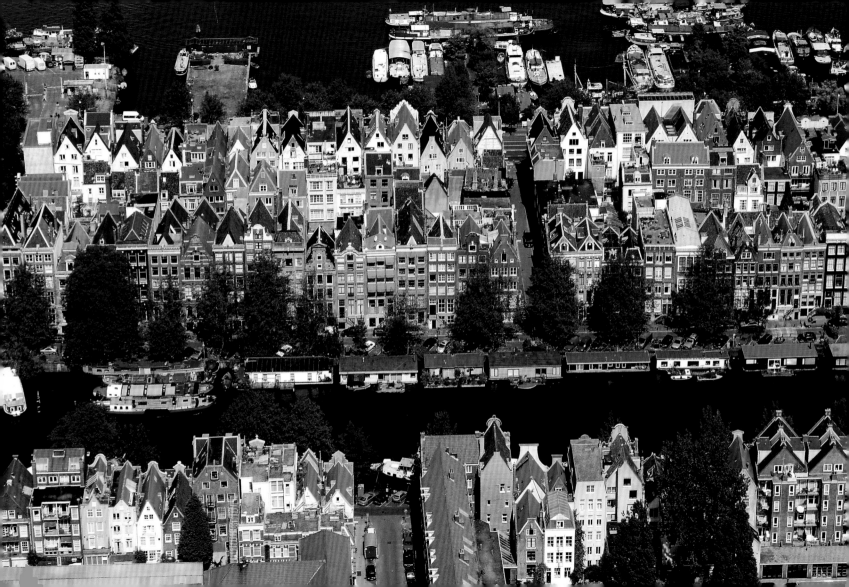

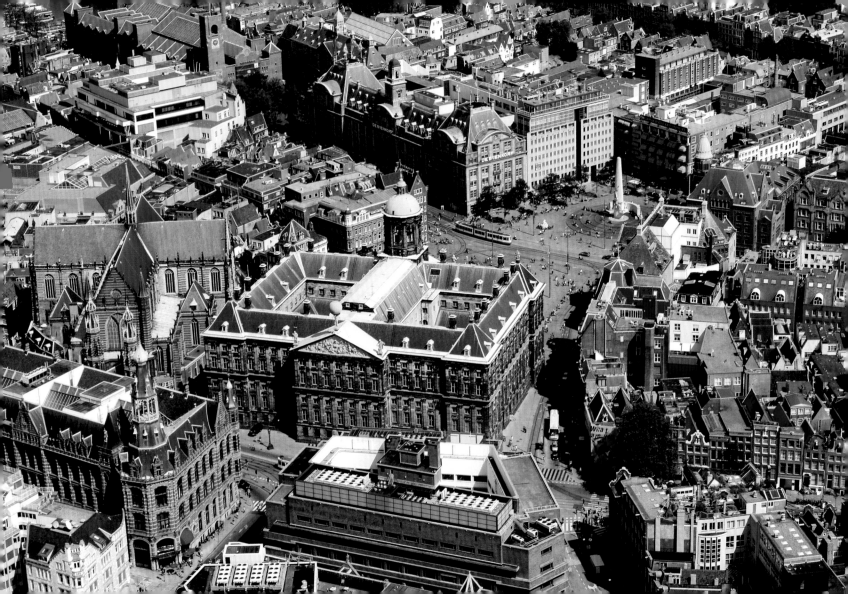

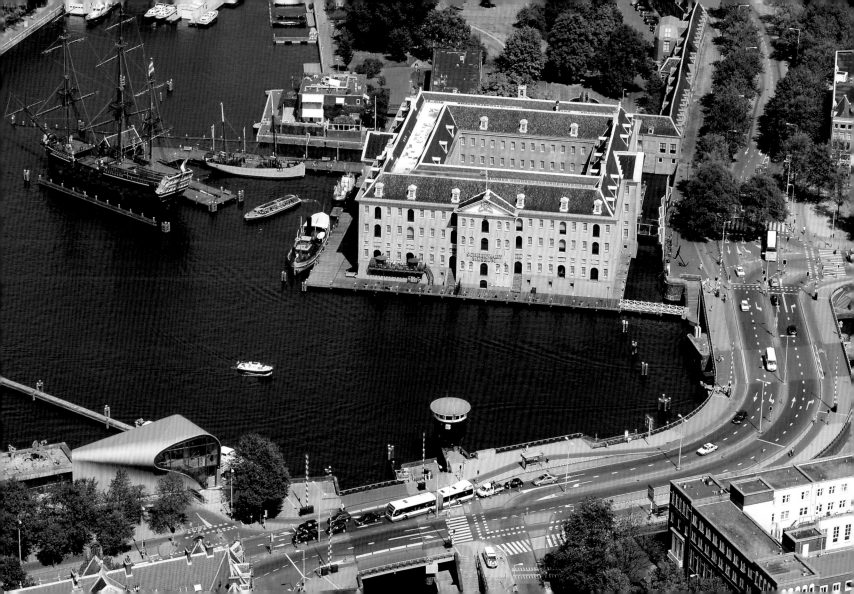

Een dun laagje poedersneeuw bedekte de kale boomkruinen langs de weg. Het leek of God de wereld nog maar net had geschapen en erover dubde of het wel goed gelukt was. 'Te wit,' hoorde ik Hem mompelen, 'het is te wit', en Zijn Zoon zei: 'Dat wit kan weg, Vader, dat laten we gewoon smelten.' 'Jij hebt altijd goede ideeën, jongen,' zei de Vader.

Maarten 't Hart
Uit: Het woeden der gehele wereld, De Arbeiderspers, 1993

And a thin dusting of powder-like snow covered the bare crowns of the trees along the road. It seemed as if God had only just created the world and was wondering if things had turned out well. 'Too white,' I heard Him mutter, 'it's too white.' And His Son said: 'We can do without the white. Father, we'll just let it melt away.' 'You always come up with great ideas, my boy,' said the Father.

22

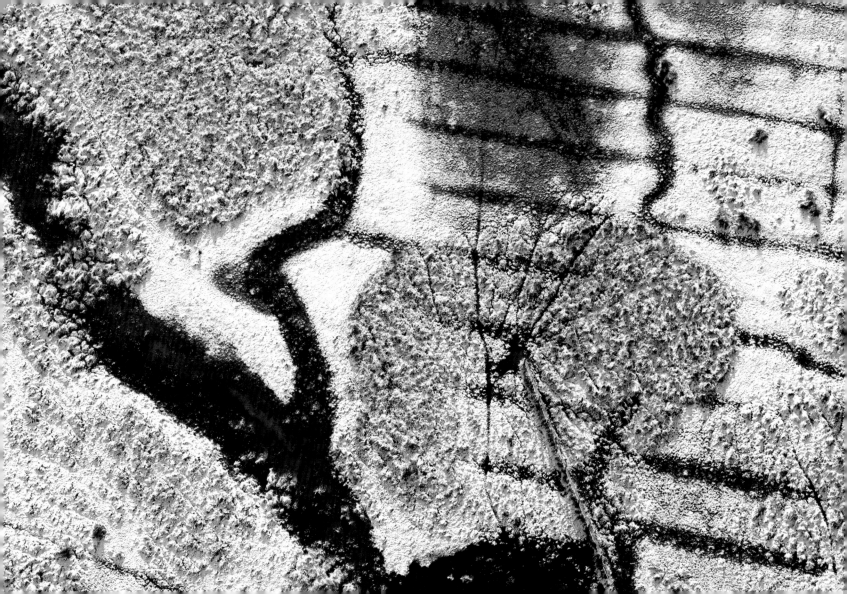

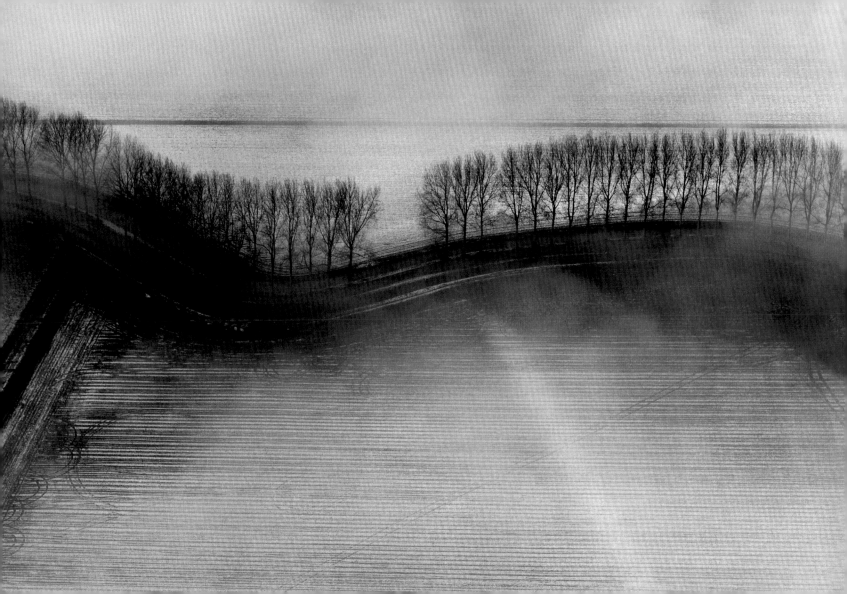

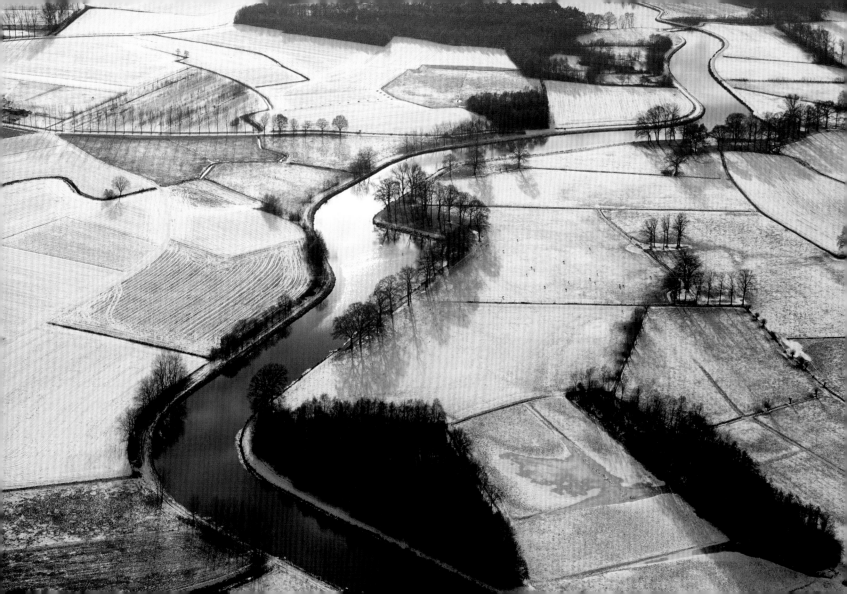

Daar in dat kleine café aan de haven.

Daar in dat kleine café aan de haven.
Daar zijn de mensen gelijk en tevree.
Daar in dat kleine café aan de haven.
Daar telt je geld of wie je bent niet meer mee.

Vader Abraham (Pierre Kartner)

Red Rose Café

Down at the Red Rose Cafe in the Harbour
There by the port just outside Amsterdam.
Everyone shares in the songs and the laughter.
Everyone there is so happy to be there.

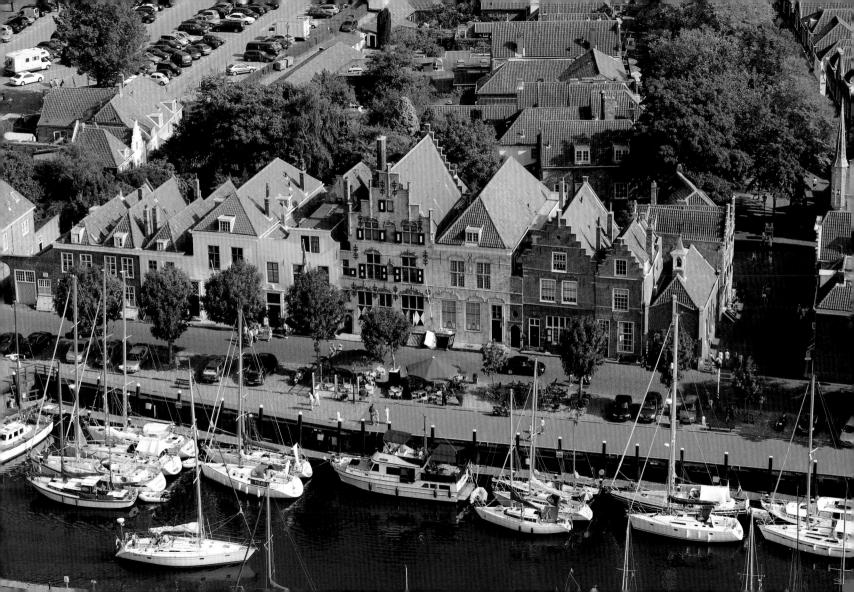

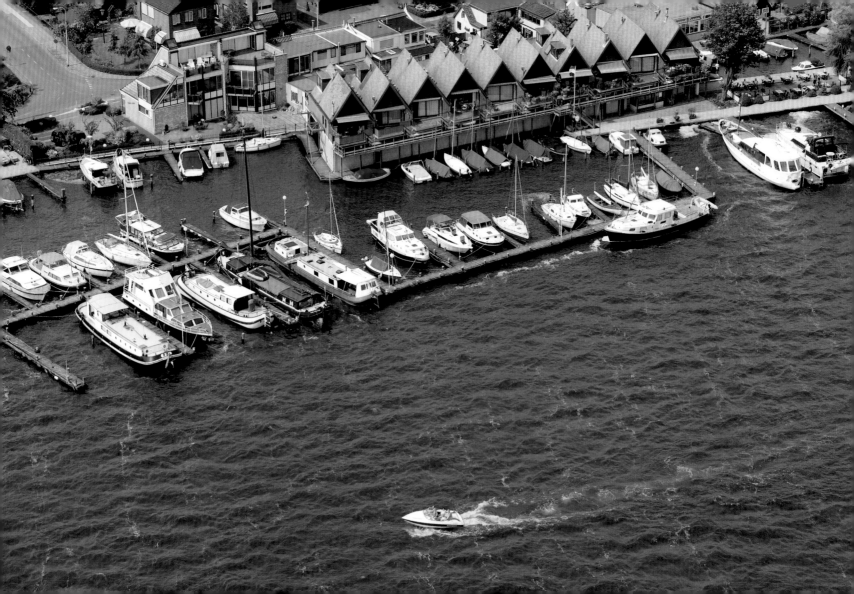

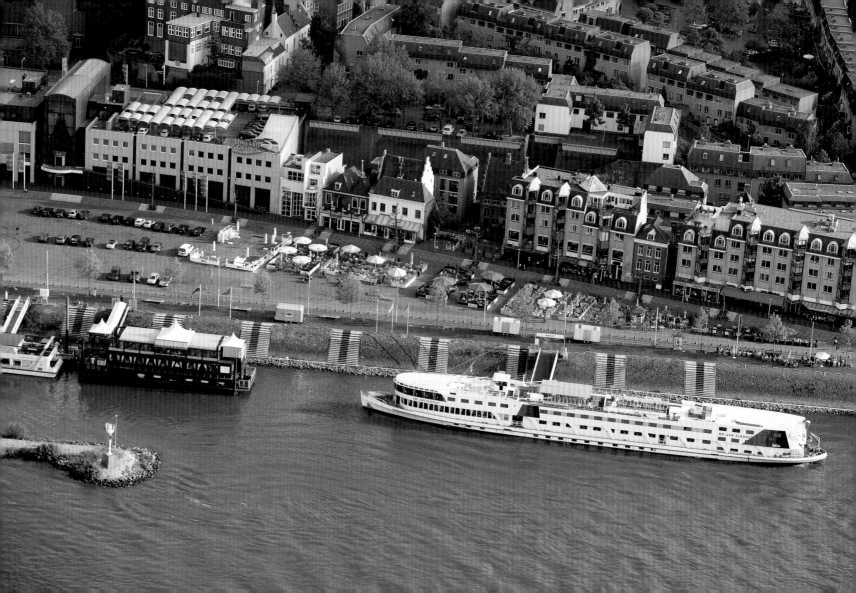

Eindelijk moet een ontevredene iemand hebben gevonden die op z'n vraag: 'Vindt u 't niet benauwd hier?' toestemmend knikte, maar er bij voegde:
- Chut, chut!... niet hier, men hoort ons. Waar kan ik u vinden?
Doch laat ons zorgen dat niemand wete dat wij spraken over deze dingen. Ik zal bij u komen!

Multatuli

Liefdesbrieven, Brieven aan Mimi, 29 Juli 1863, Wereldbibliotheek, 1941

30

Finally, a dissatisfied person must have found somebody who, when asked the question: 'Do you find it suffocating here,' nodded in agreement, but then added: Tut, tut... not here, somebody could hear us. Where can I find you?
And yet let nobody know that we are discussing such things. I shall come to you...

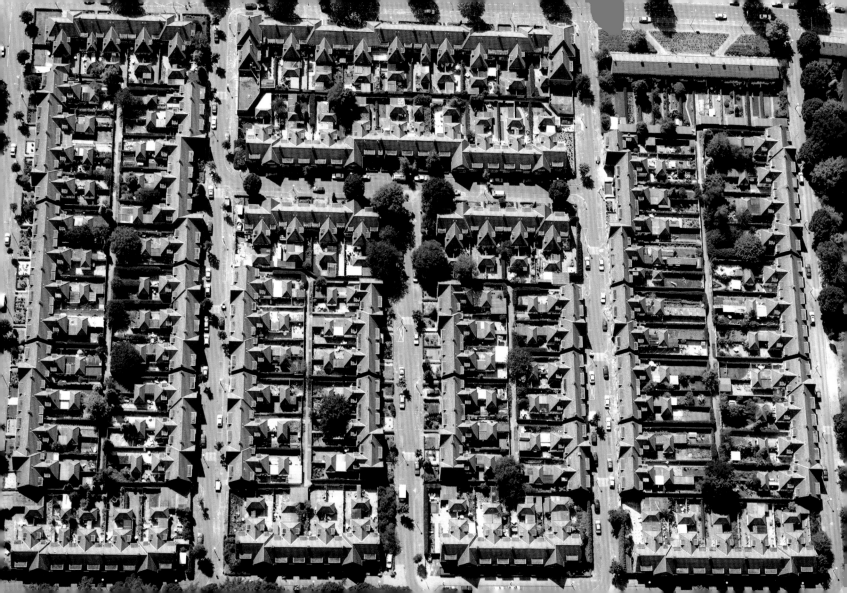

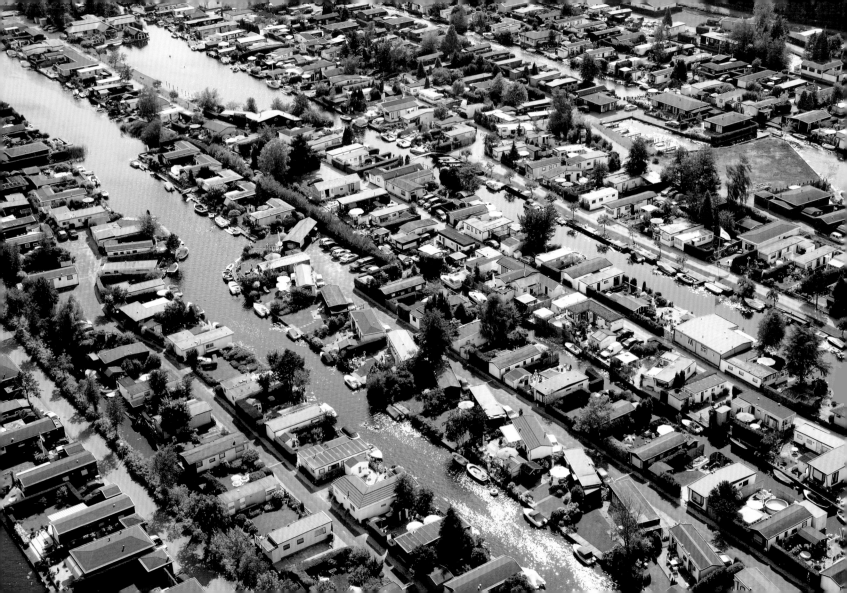

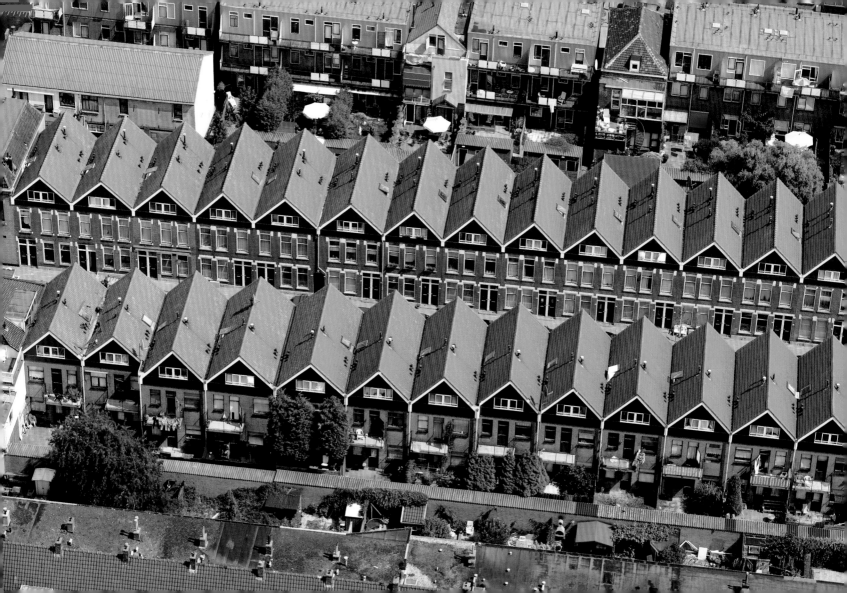

Strenge winters brengen een vleugje drama en anarchie in het overigens zo zoetsappige en ordelijke landschap.

Koos van Zomeren

Uit: een jaar in scherven, De Arbeiderspers, 1988

Severe winters bring a touch of drama and anarchy to the otherwise so sickly sweet and orderly landscape.

34

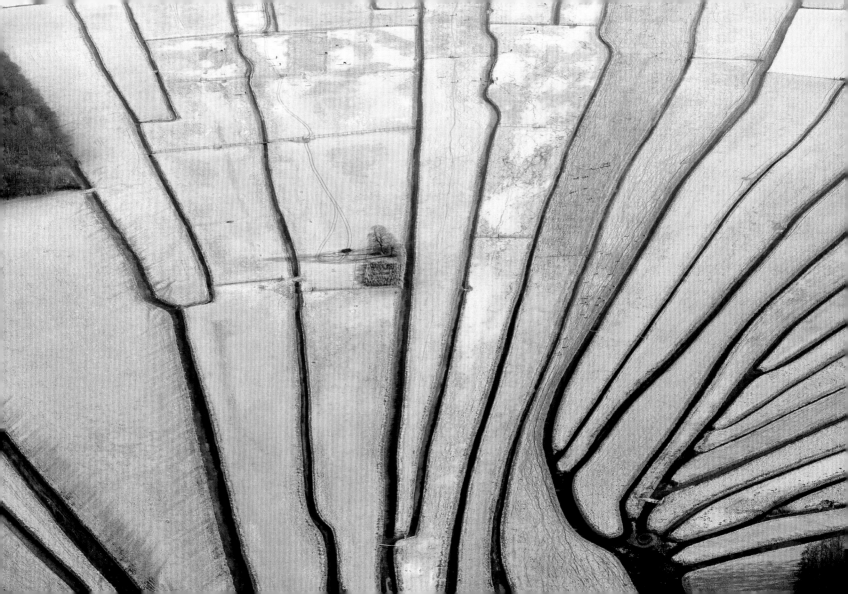

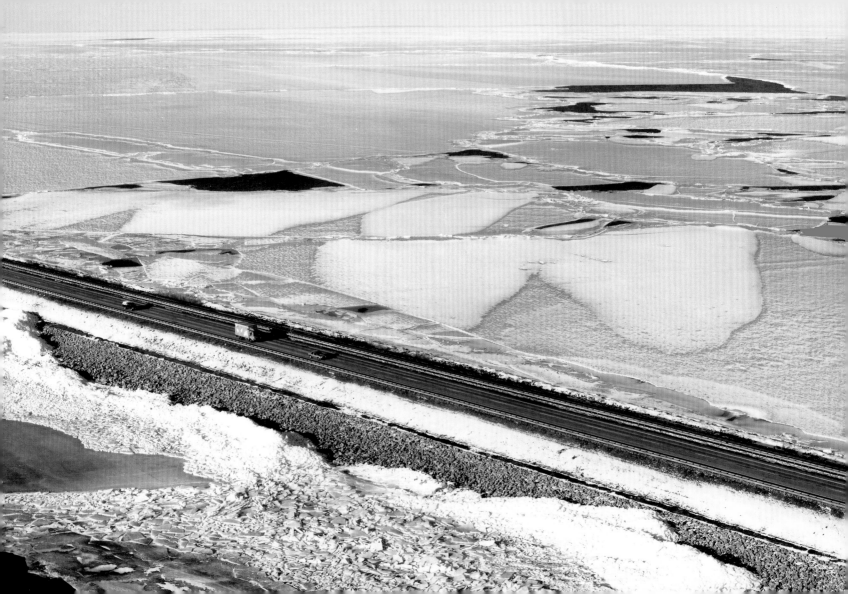

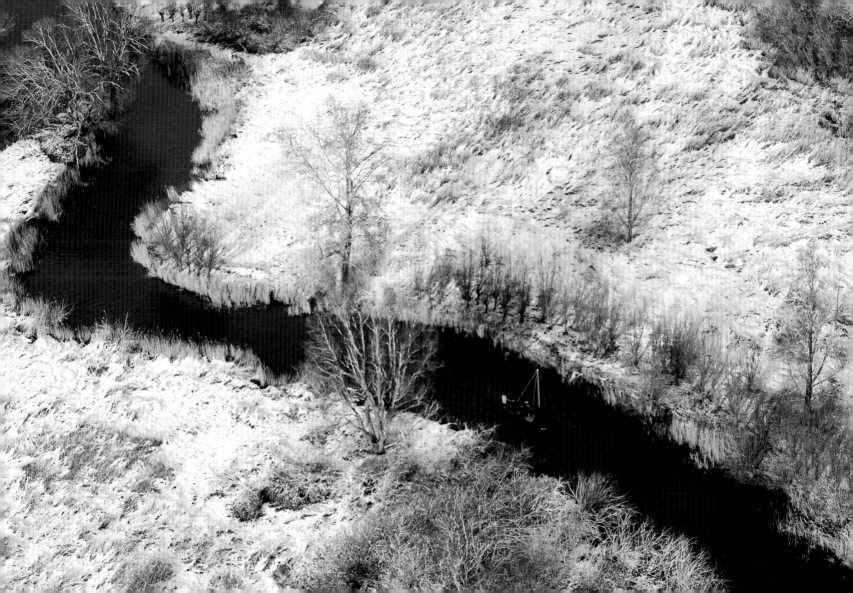

De binnenring van Holland

De lucht hangt er laag
en de geest wordt er langzaam
in parlementaire
dampen gesmoord,
en op alle terreinen
is de stem van de koopman
met zijn ethische krampen
het meest aan het woord.

Gerrit Komrij

Uit: Onherstelbaar verbeterd, Aarts, 1981

The inner circle of Holland

The sky hangs there low
And the spirit is slowly
Steamed
In parliamentary fumes
And the voice of the salesman
With his ethical tunes
Is speaking the most, it seems.

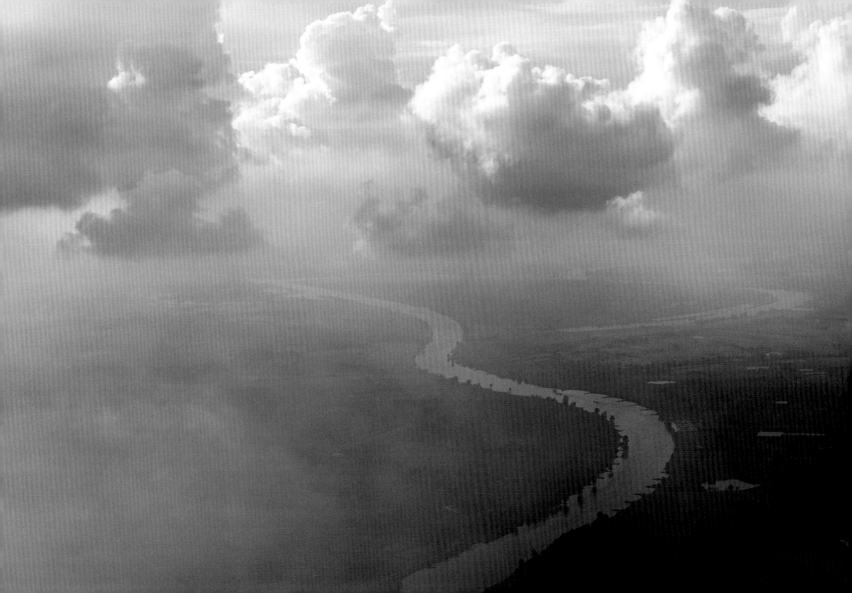

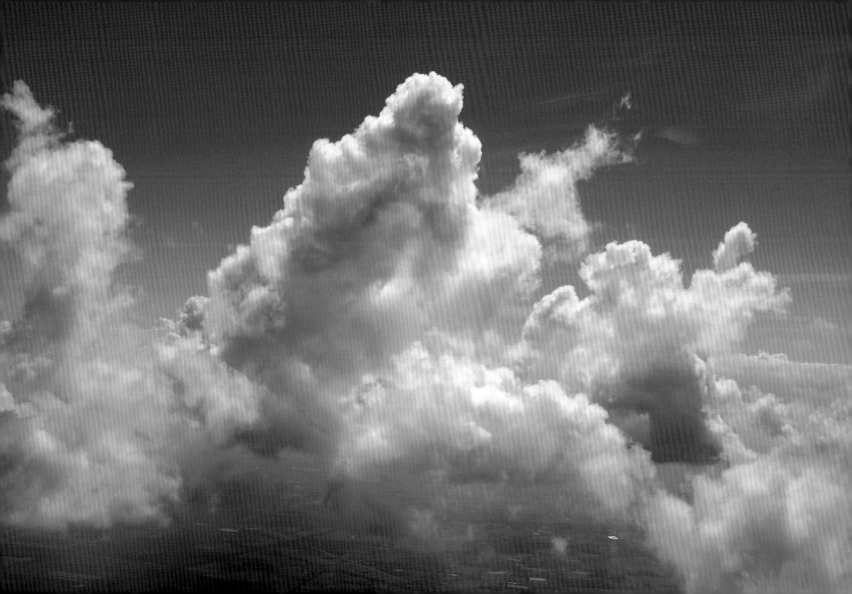

Mijn Nederland

Mijn Nederland, ik heb u lief
Wanneer de zonne brandt
En boven u zich wijd en hoog
Een heldere hemel spant.
Wanneer der golven het eeuwig lied
Zacht voortruist langs uw ree
En het zonnegoud zijn vonken schiet
In 't staalblauw uwer zee!

My Netherlands

My Netherlands I love thee dear
Whene'er the sun does shine
And high above so wide and far
A heaven spreads divine.
And when the waves their endless song
Along your coast do sigh
And golden beams ignite your seas
As blue as any sky.

42

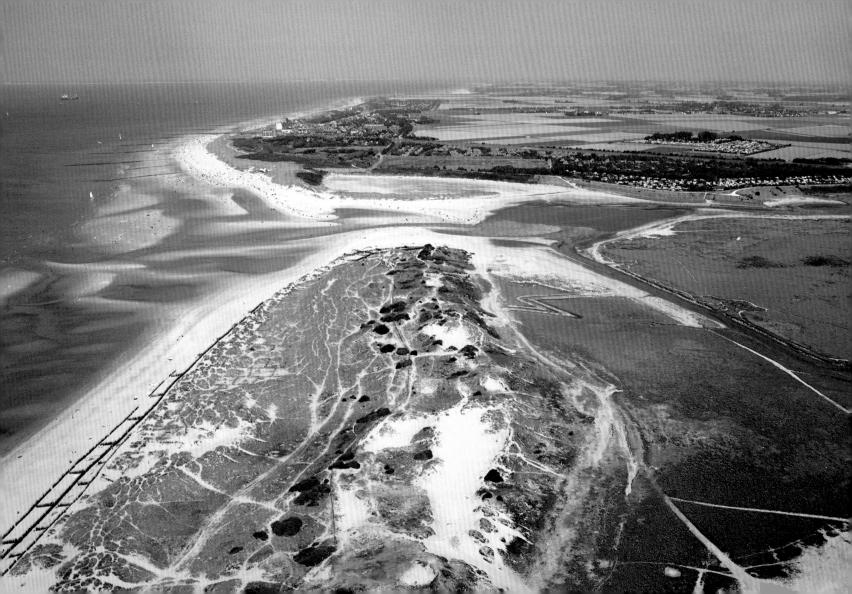

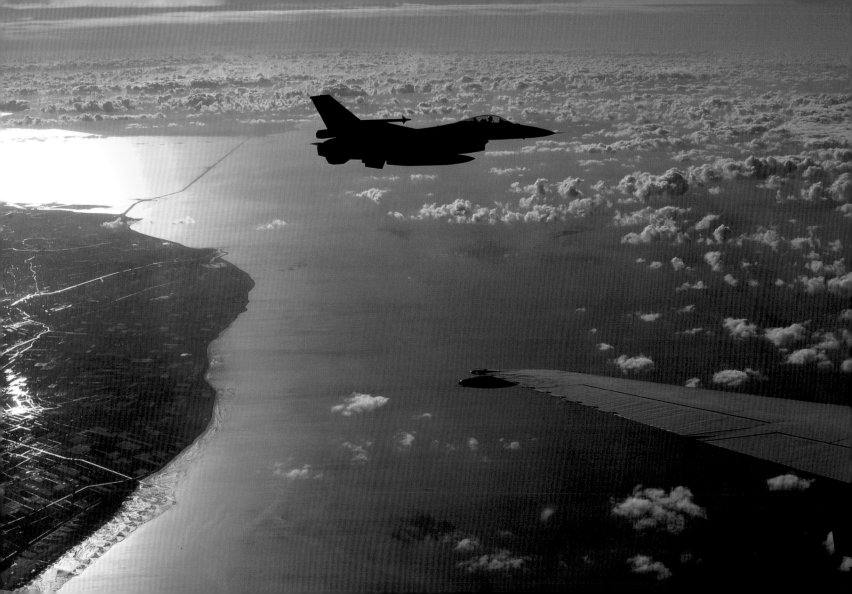

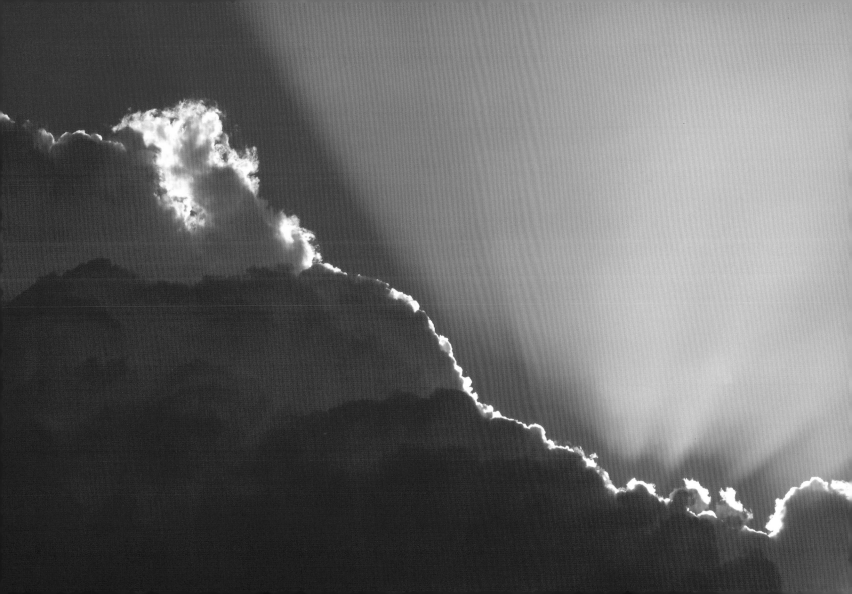

Sneeuw

Het wit.
Onhoorbaar is
het wit. Slechts
wat getrippel
van vogelpoten
heel omzichtig
in de bange
stilte van het
wit.

Onhoorbaar ligt
het wit in de
leeggeblazen ochtend.
Ik schrijf er
geen voetstappen
in.

Roland Jooris

Snow

The white.
Inaudible is
the white. Only
the scurry of
bird's feet
carefully treading
the scary silence
of the
white.

Inaudible lies
the white in the
empty-blown morning.
I write
no footsteps
there.

46

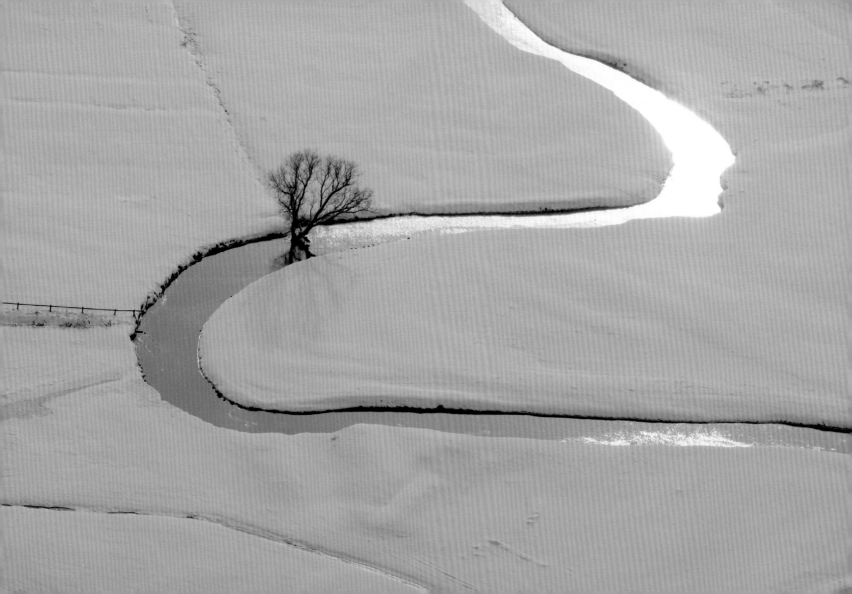

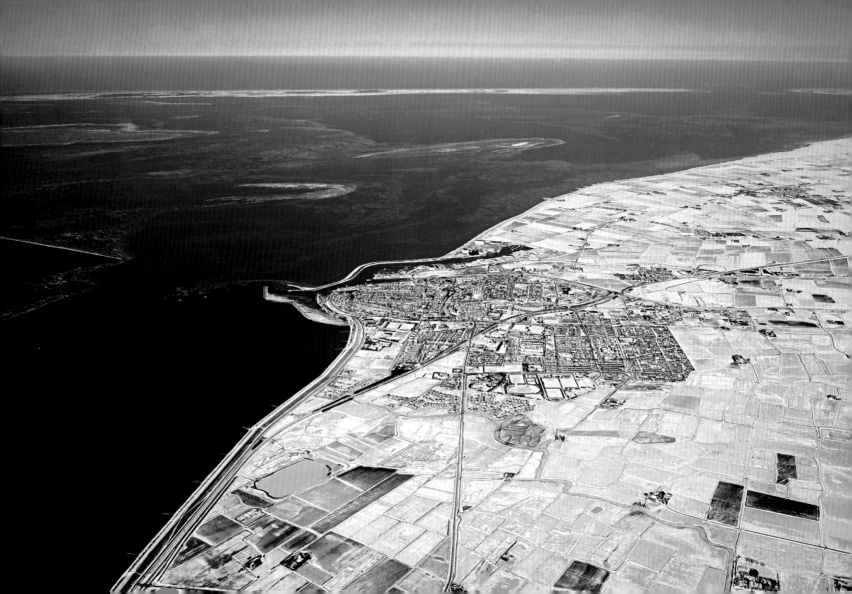

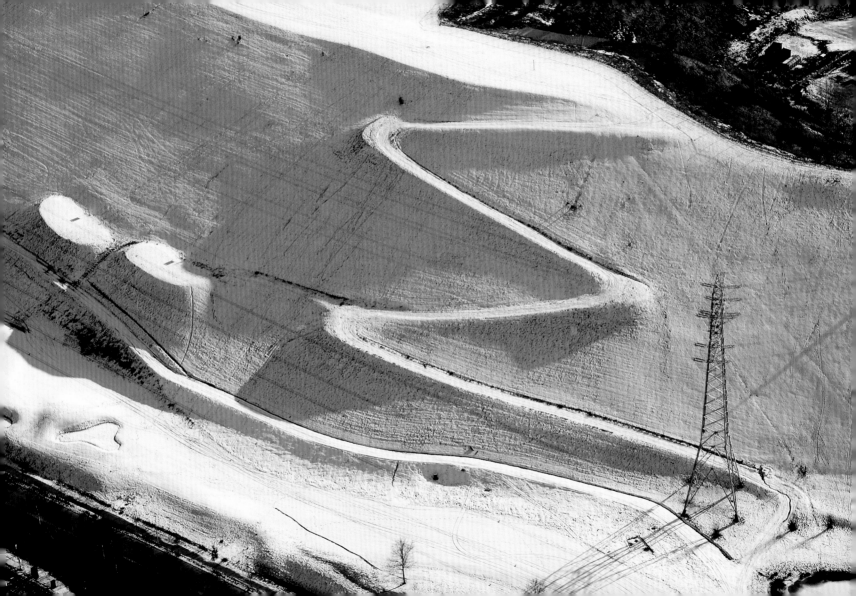

Waar fabrieksrook naar boven gaat,
valt de mens naar beneden.

Louis Paul Boon

Where factory smoke rises on high,
People fall down low.

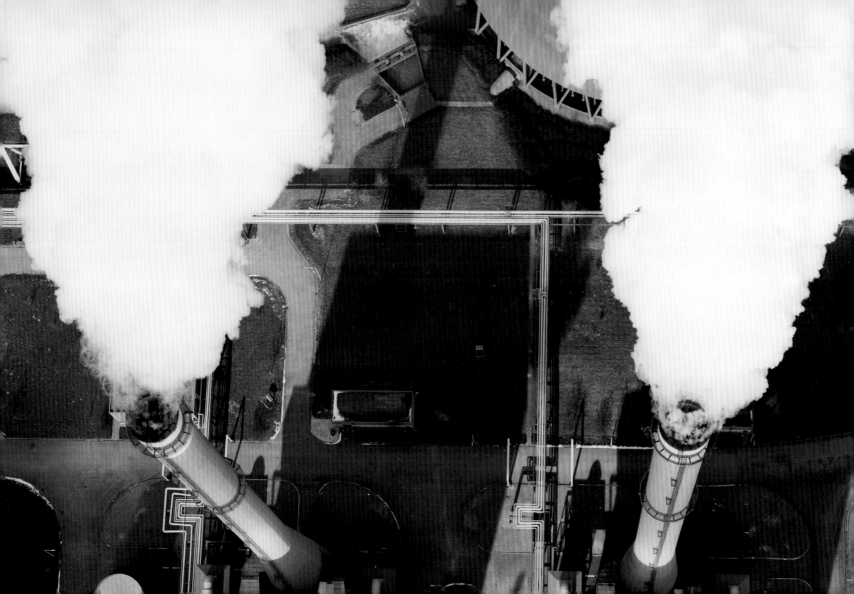

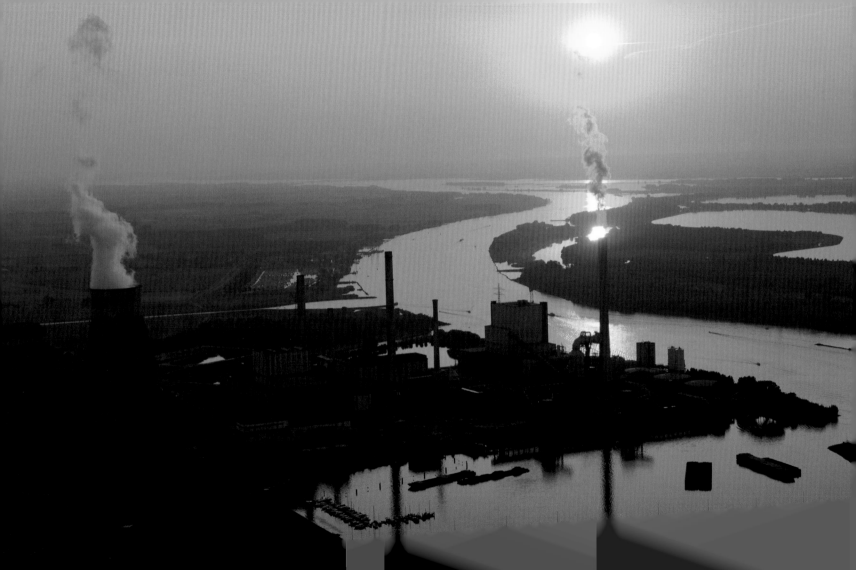

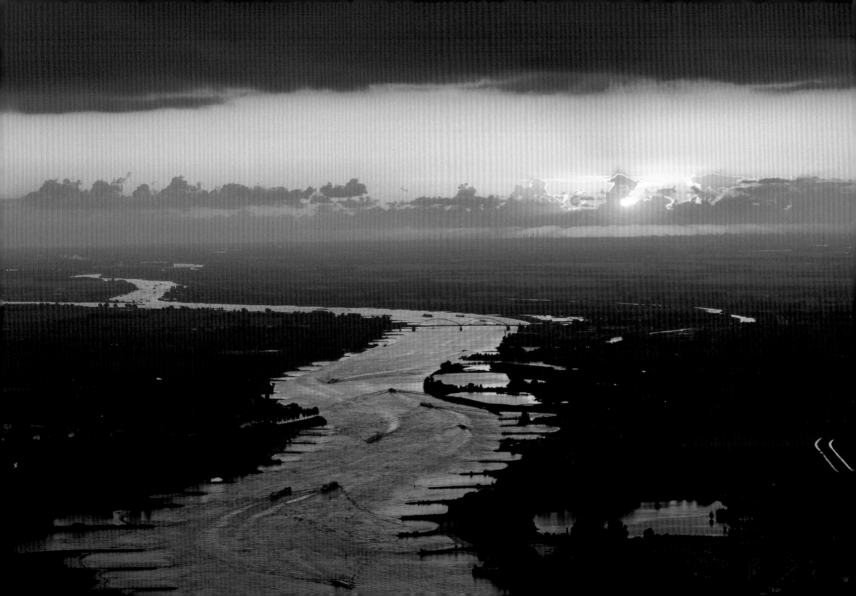

Gelderland

Uit al mijn landschappen kijk ik u aan;
heide en bossen voeden mijn bestaan;
maar waar rivieren door mijn beemden stromen,
krijg ik een ziel en dan word ik volkomen.

Ed. Hoornik
De elf provincies en het nieuwe land, Meulenhoff, 1972

Gelderland

From all my landscapes you I see
My being fed by moor and tree;
But where the rivers through me run
I have a soul and am as one.

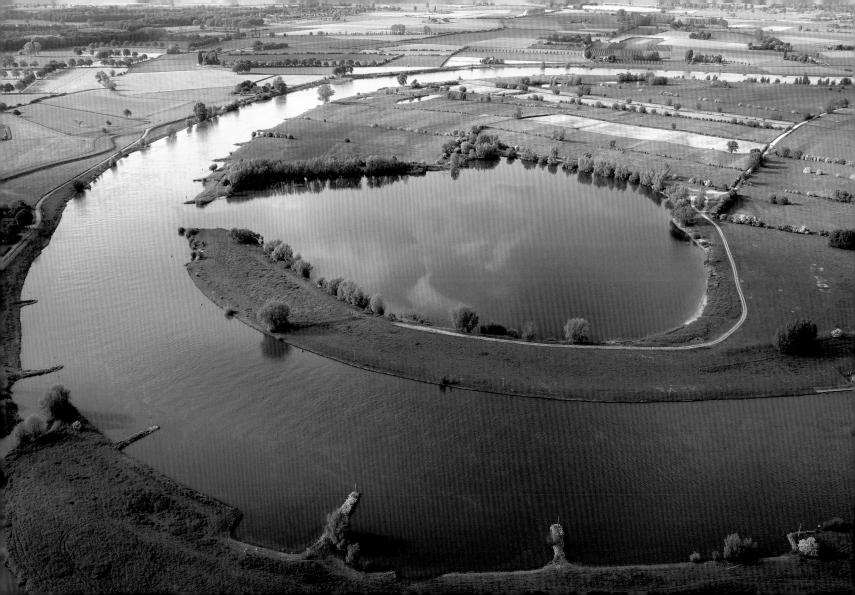

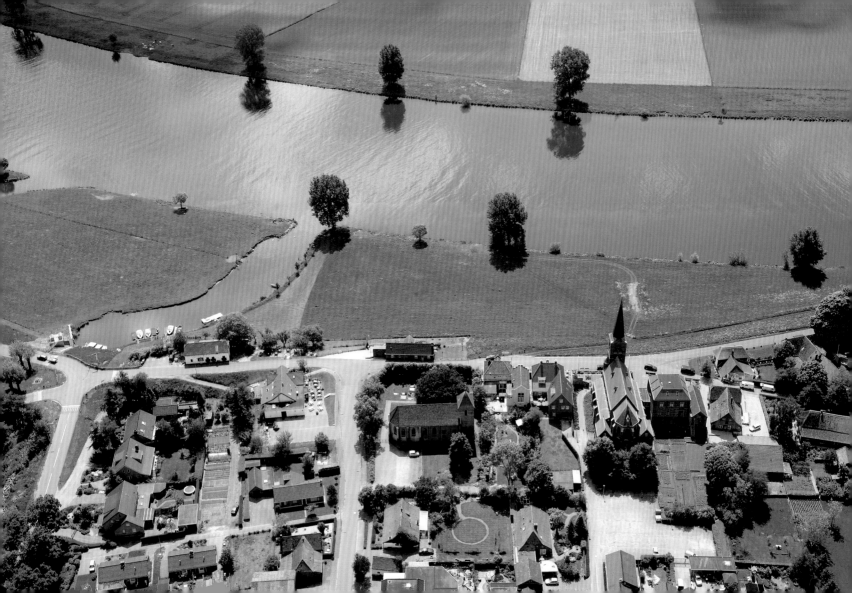

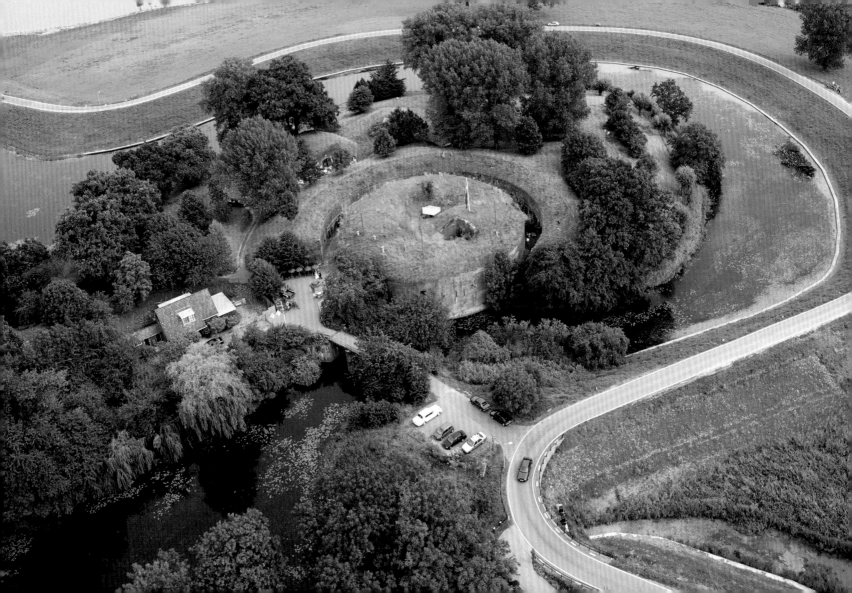

In onze geciviliseerde samenleving is ook de Dood geciviliseerd. Hij rijdt rond op rubber banden en heet snelverkeer.

Bertus Aafjes

Uit: Limburg, dankbaar oord, Meulenhoff, 1976

In our civilised society, Death too is civilised. He drives round on rubber tires and calls himself traffic.

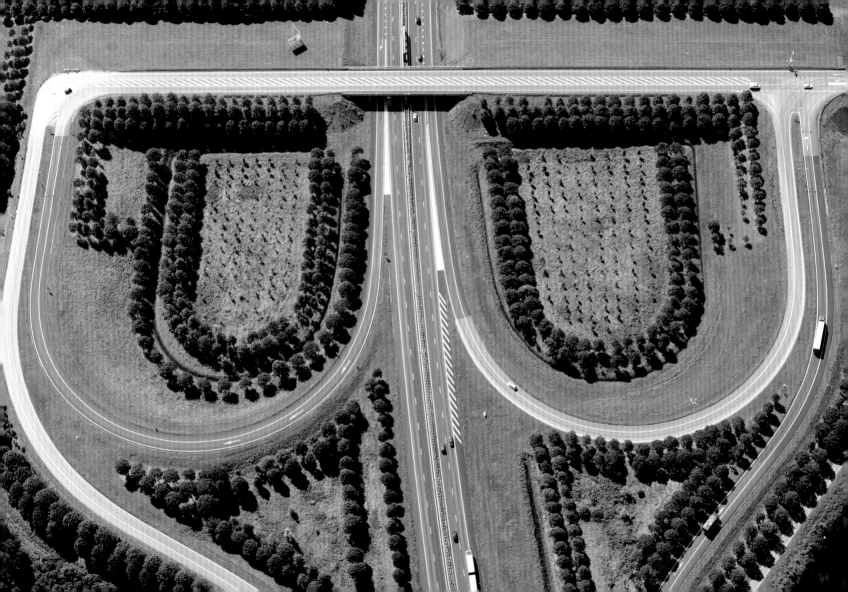

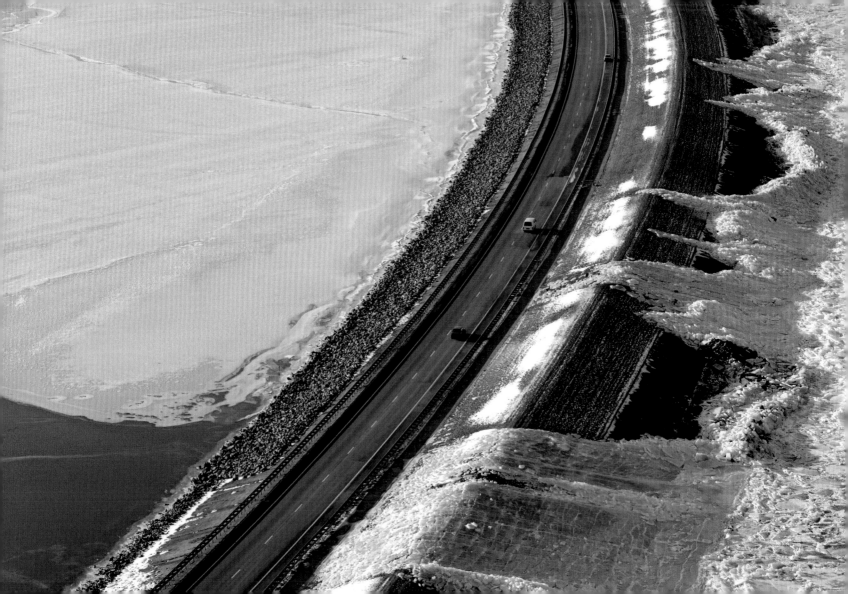

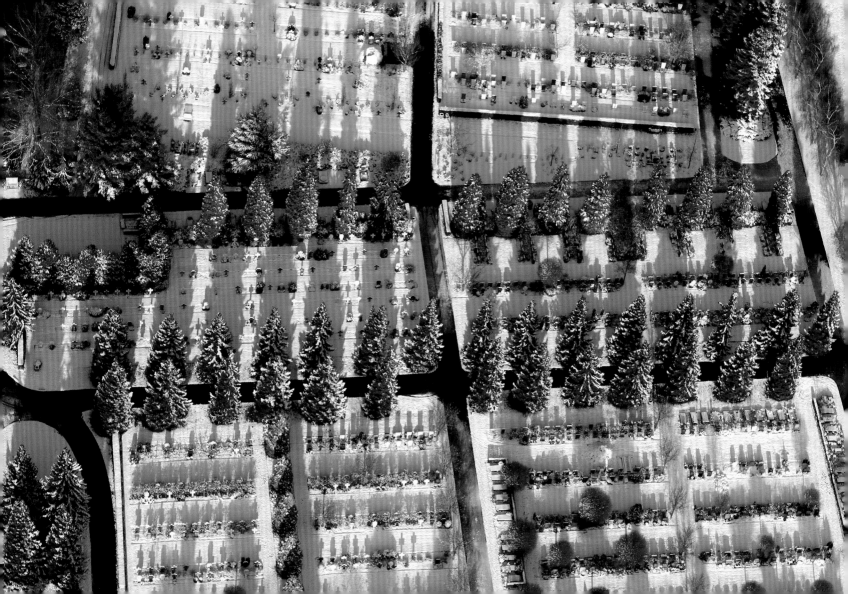

62 Een Hollander is een Engelsman die rechts rijdt.

Louis Paul Boon

A Dutchman is an Englishman who drives on the right.

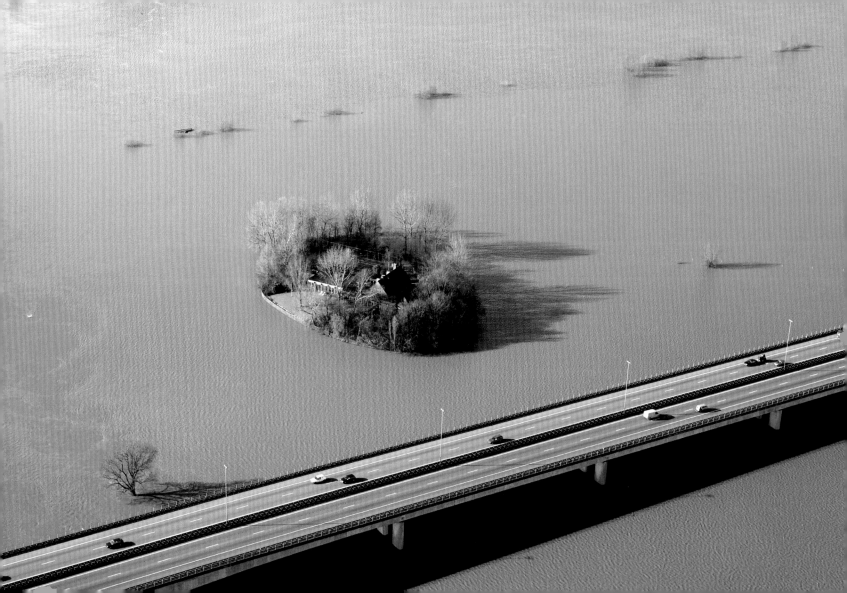

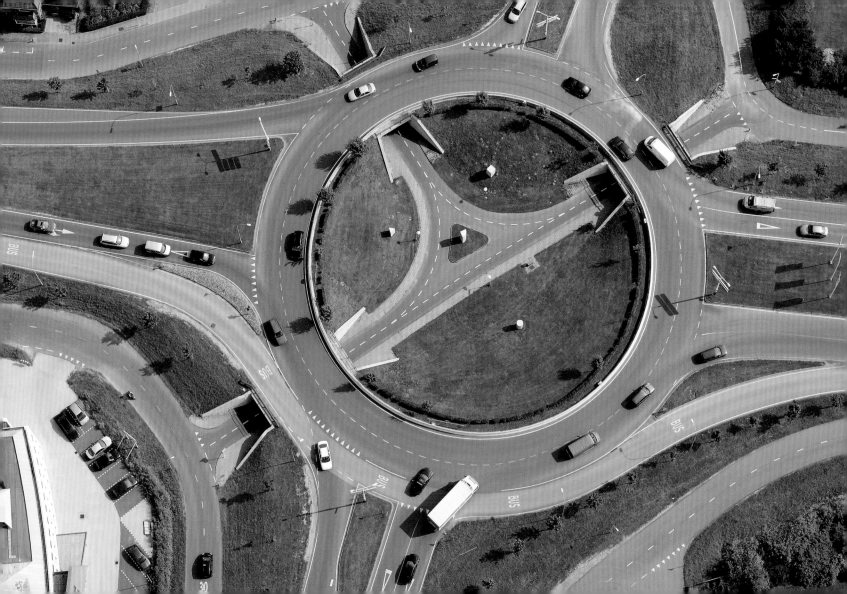

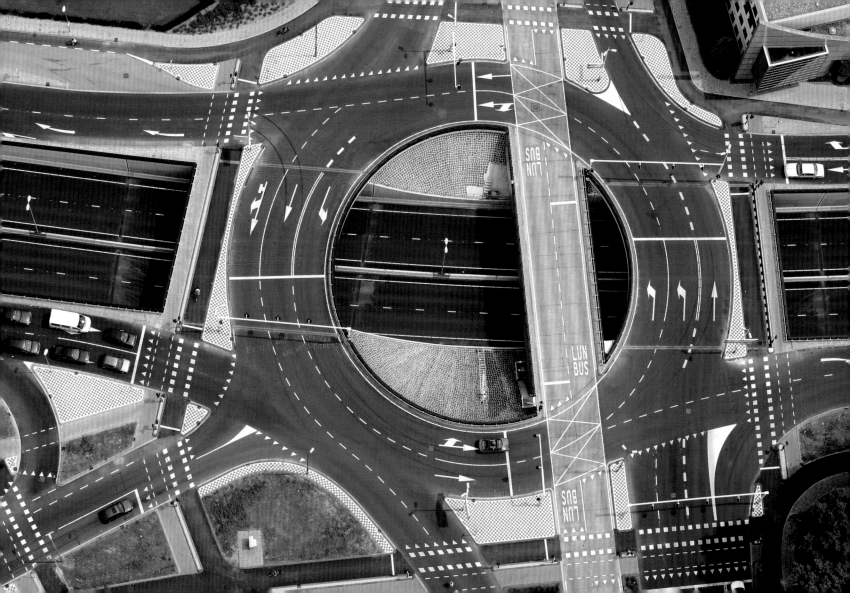

Ik hou van Holland

Ik hou van Holland
't Landje aan de Zuiderzee
Een stukje Holland
Draag ik in mijn hart steeds mee
Daar waar die molens draaien in hun korte kracht
En waar de bollen bloeien in hun schoonste pracht
Ik hou van Holland
Met je bossen en je hei
Jouw blonde duinen in een bonte lei
Op heel dit grote aard
Al ben ik van huis en haard
Dit kleine Holland
Is mij het meeste waard

Joseph Schmidt

I love you Holland

I love you Holland
Little land kissed by the sea
A piece of Holland
Is always in my heart with me
There where the windmills slowly turn their mighty sails
And where the tulips with their beauty us regale
I love you Holland
With your woodlands and your moors
Your fair-haired dunes in colours all adore
Although the world is large
Wherever I may be
That tiny Holland
Is worth the most to me

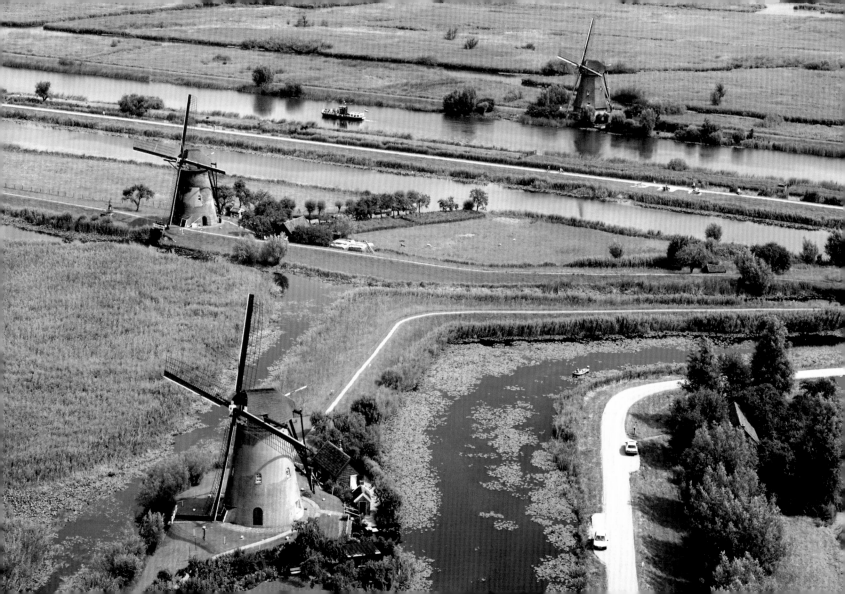

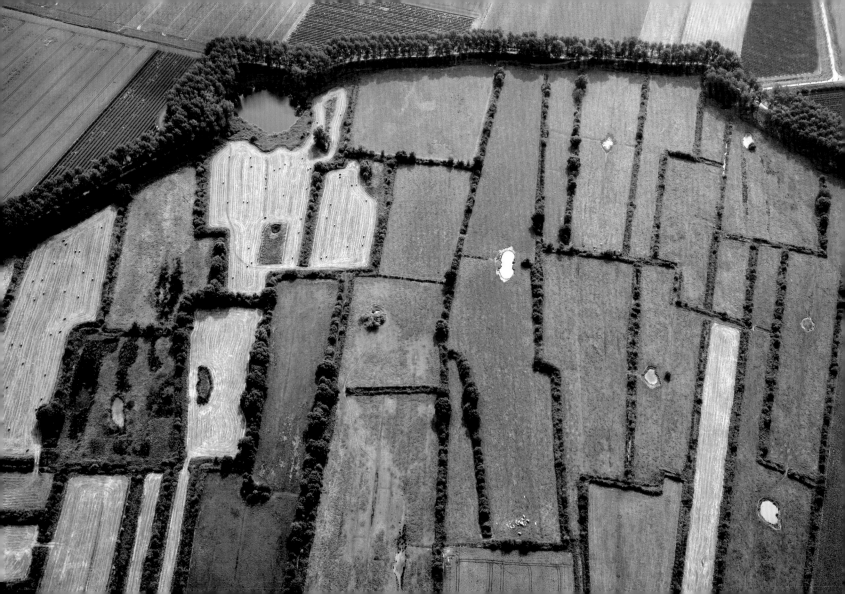

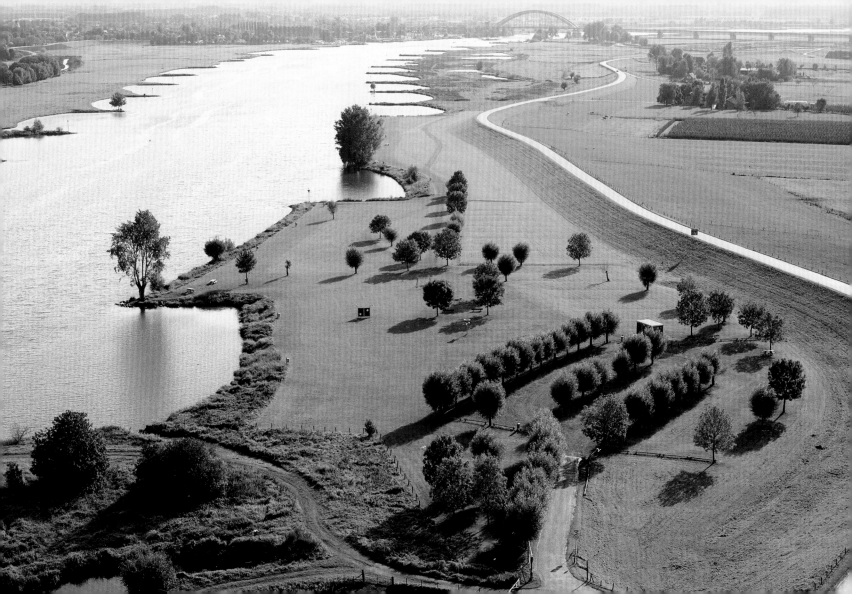

Tropisch Nederland

Voor een zonnige vakantie hoeft u niet meer ver op reis
Blijf in Nederland uw tropisch zwemparadijs
Van Den Helder tot Cadzand Paradiso palmenstrand
Nederland warmt op iedereen een bruine kop

Amazing Stroopwafels

Uit: Stroopwafel Speciaal

Tropical Holland

Now a sun-filled summer break can be yours in a trice
Stay in Holland your tropical water paradise
From Den Helder down to Cadzand Paradiso palm-
beach,
Holland brings a sun-tan within everybody's reach.

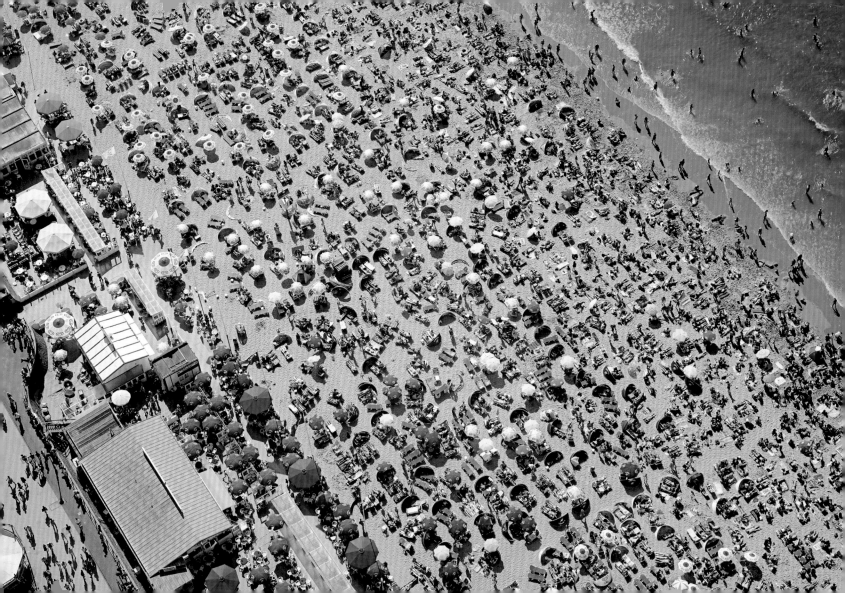

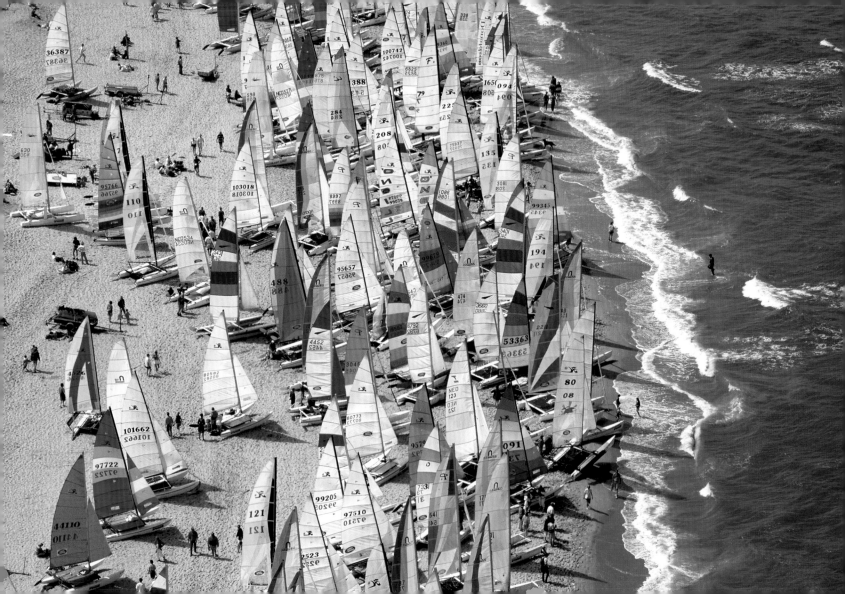

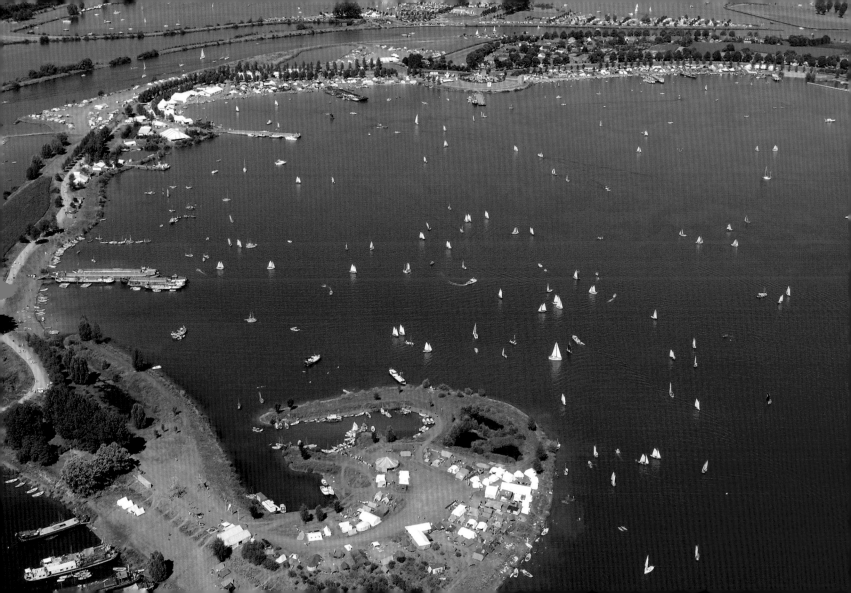

Sport

Rook nederwiet, drink sterke drank
Misbruik desnoods je hond
Doe en geniet van wat God verbiedt
Mijd sport, 't is ongezond

Amazing Stroopwafels

Uit: Stroopwafel Speciaal

Sport

Smoke Dutch weed, drink strong drink
Kick your dog if you choose
Do and enjoy what God forbids,
No sport, it's bad for you

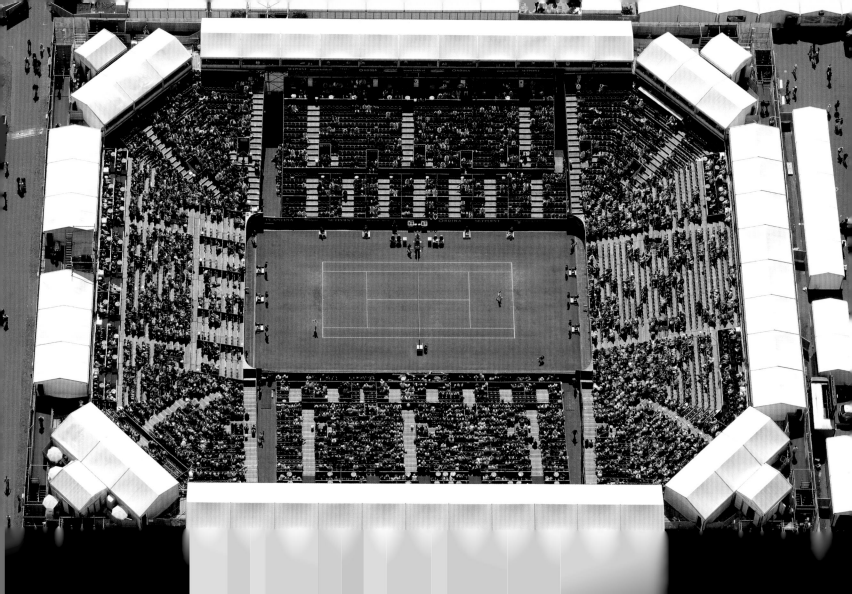

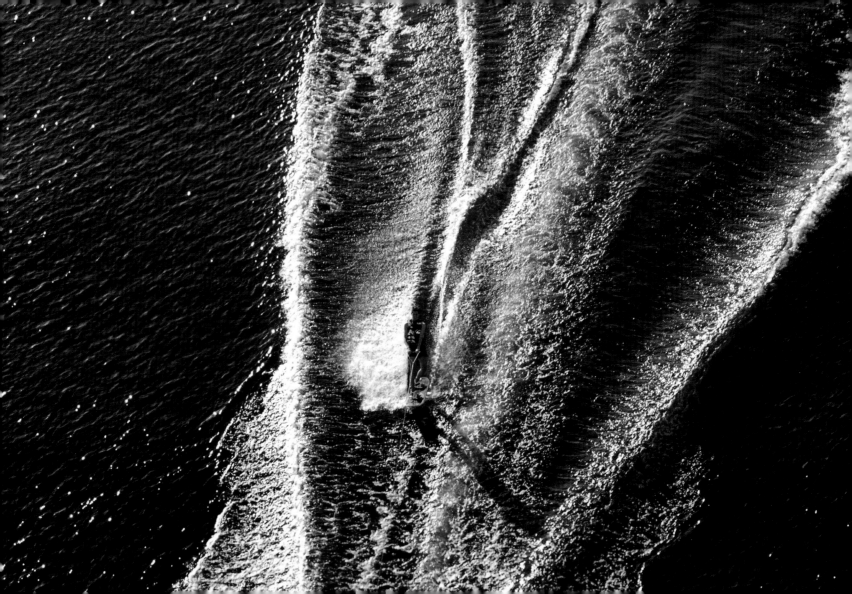

Waar de blanke top der duinen
Schittert in den zonnegloed,
En de Noordzee vriend'lijk bruisend,
Neêrlands smalle kust begroet,
Juich ik aan het vlakke strand:
'k Heb u lief, mijn Nederland!

Where the sun's effusive light
Glistens on the sand dunes' peaks
And the North Sea's friendly foam
Holland's coastline gently greets
There I cheer on flattest sand
I love you dear, my Netherlands.

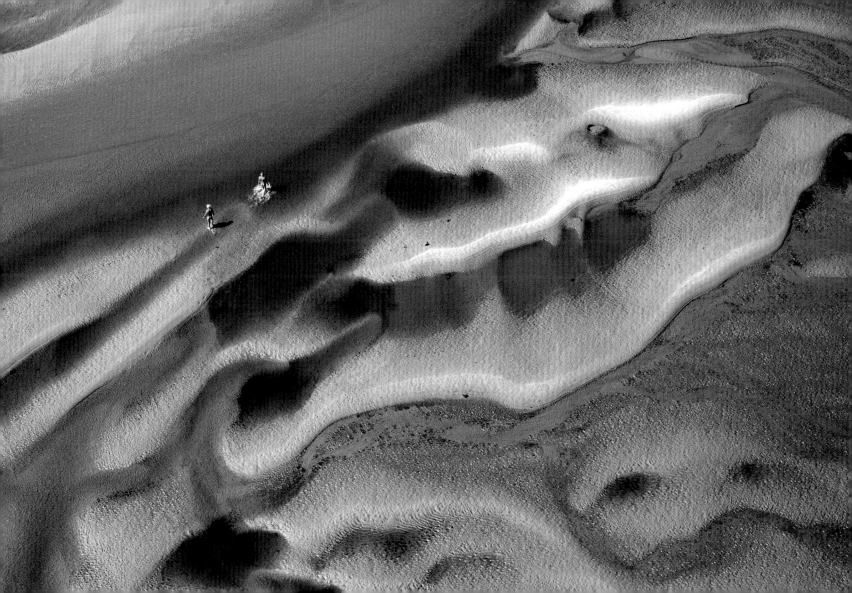

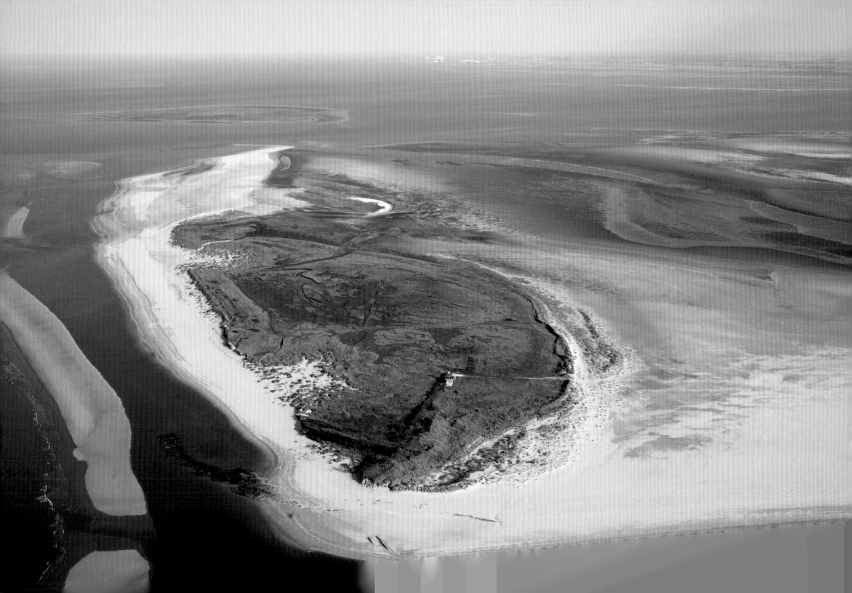

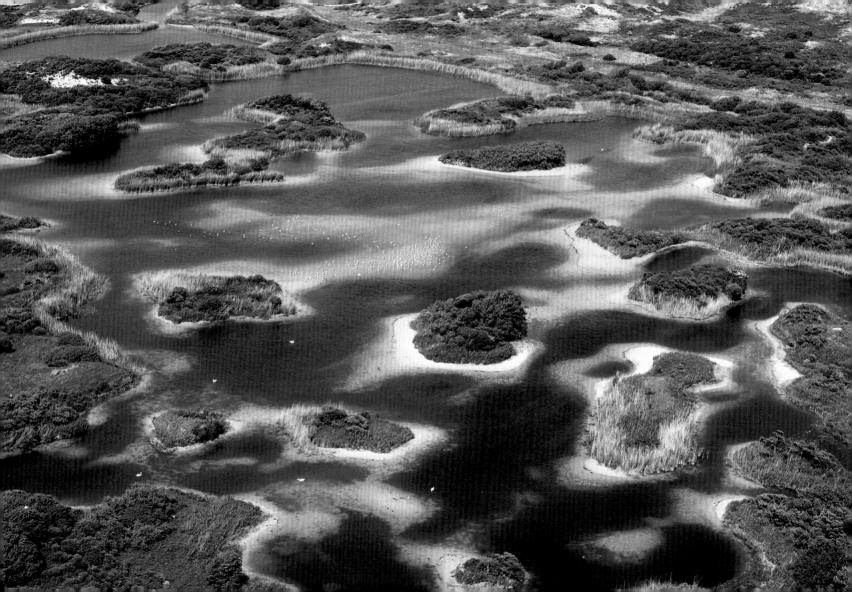

Toenemend feestgedruis

Sikkels klinken
Sikkels blinken
Ruisend valt het graan
Als je iemand weg ziet hinken
Heeft hij 't fout gedaan

Drs. P

Uit: De beste gedichten van Drs.P., Nijgh & Van Ditmar, 2004

Increasing festivities

Sickles snigger
Sickles flicker
Rustling falls the grain
If you see a limping figure
Then he's done it wrong again.

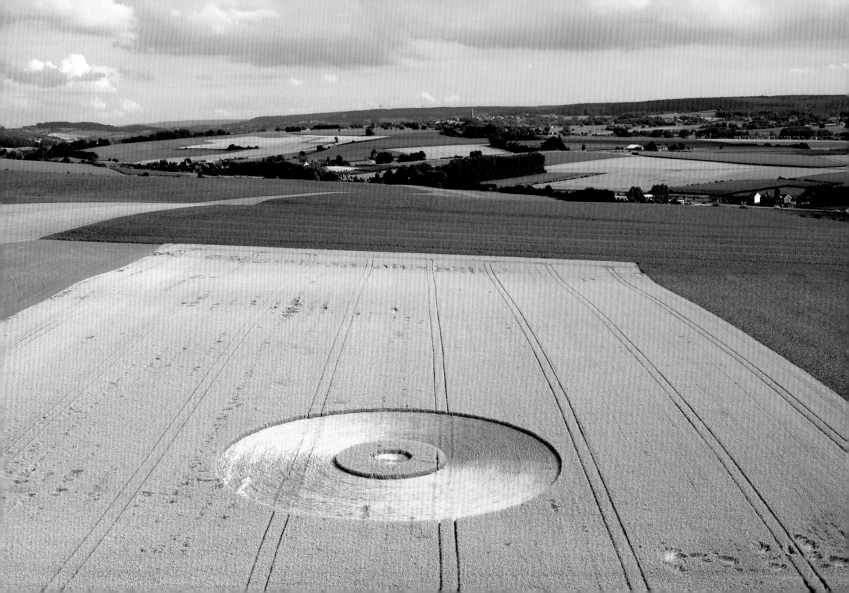

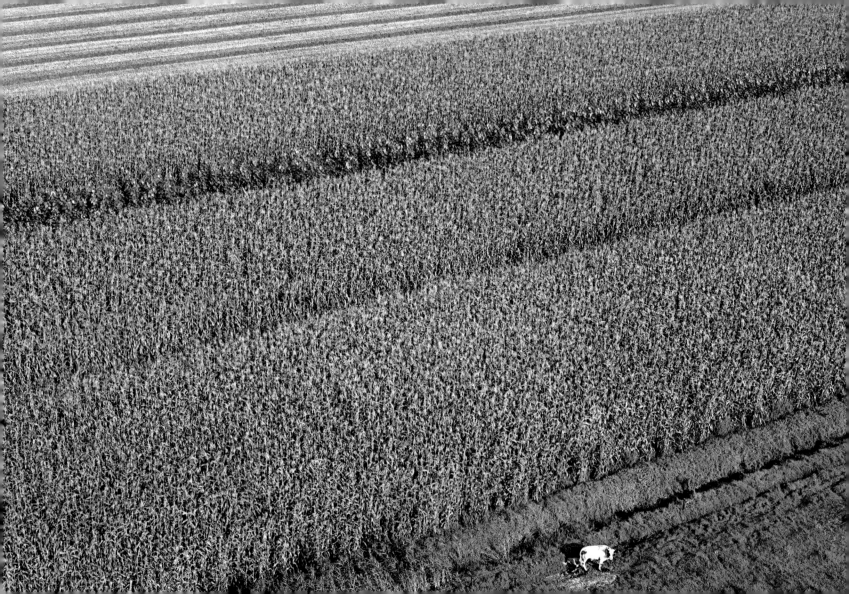

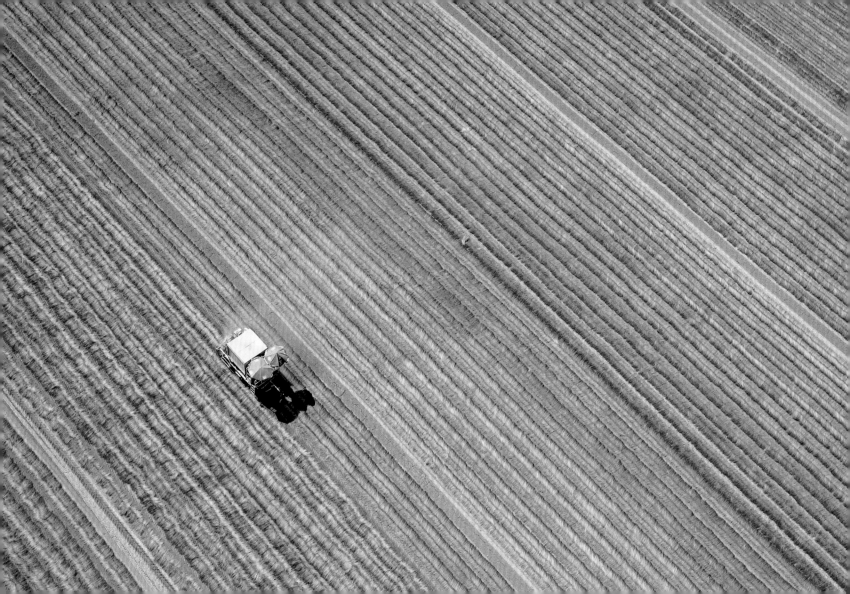

Hollands vlag

Hollands vlag, je bent mijn glorie
Hollands vlag, je bent mijn lust
'k Roep van louter vreugd victorie
Als je zie aan vreemde kust
'k Roep van louter vreugd victorie
Als je zie aan vreemde kust
Op de zee en aan de wal
Hollands vlag gaat bovenal
Op de zee en aan de wal
Hollands vlag gaat bovenal

Holland's flag

Holland's flag, you are my glory
Holland's flag, you are my joy
My heart shouts out in victory
When I see on far-off shores
My heart shouts out in victory
When I see on far-off shores
On the land or on the sea
Holland's flag means all to me
On the land or on the sea
Holland's flag means all to me

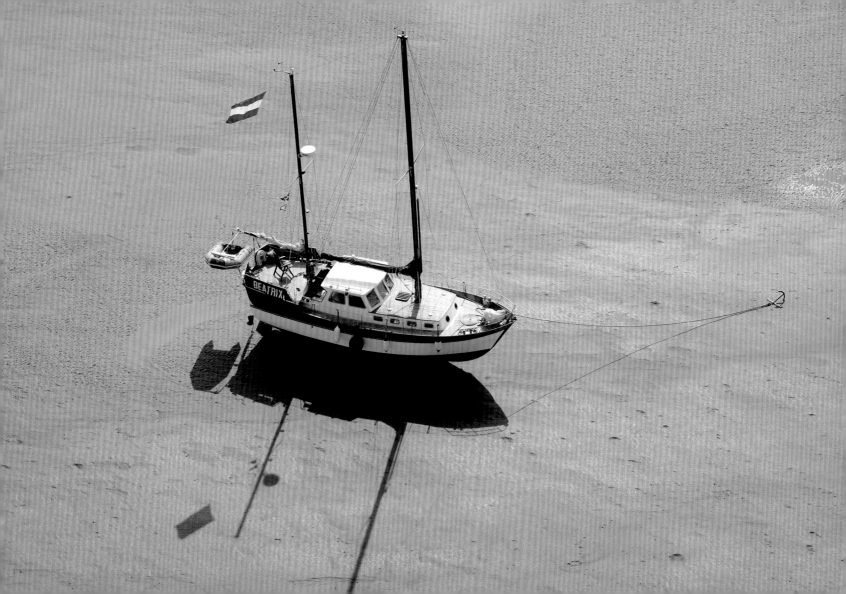

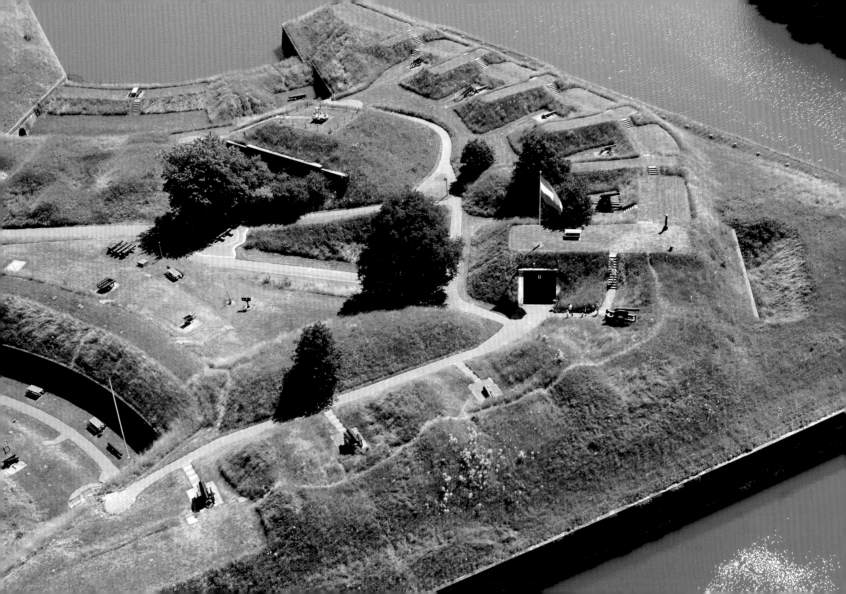

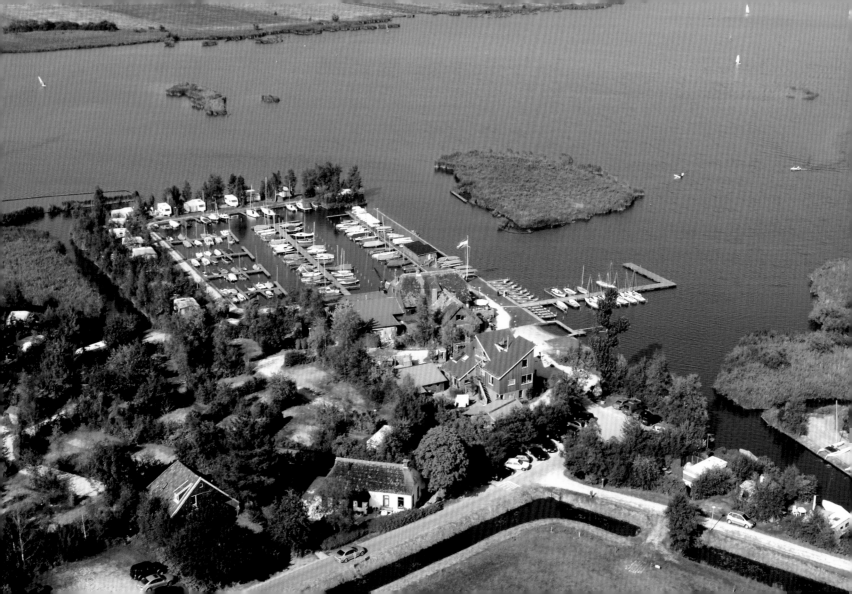

15 Miljoen mensen

Vijftien miljoen mensen op dat hele kleine stukje aarde,
die schrijf je niet de wetten voor, die laat je in hun
waarde.
Vijftien miljoen mensen op dat hele kleine stukje aarde,
die moeten niet 't keurslijf in, die laat je in hun waarde.

Fluitsma/Van Tijn

15 million people

Fifteen million people in that tiny little self-made
kingdom
Don't lay down the law for them, respect their love of
freedom
Fifteen million people in that tiny little self-made
kingdom
Don't restrict or fetter them, respect their love of
freedom.

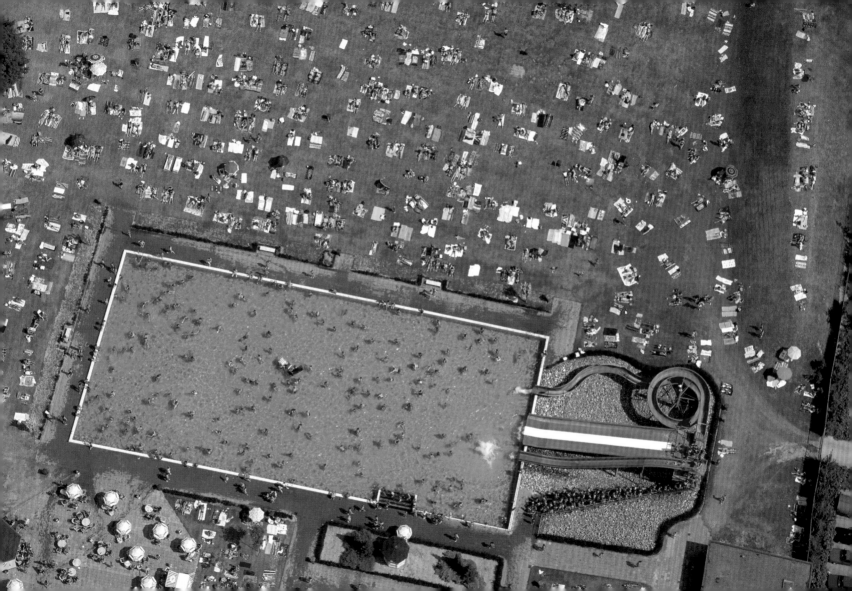

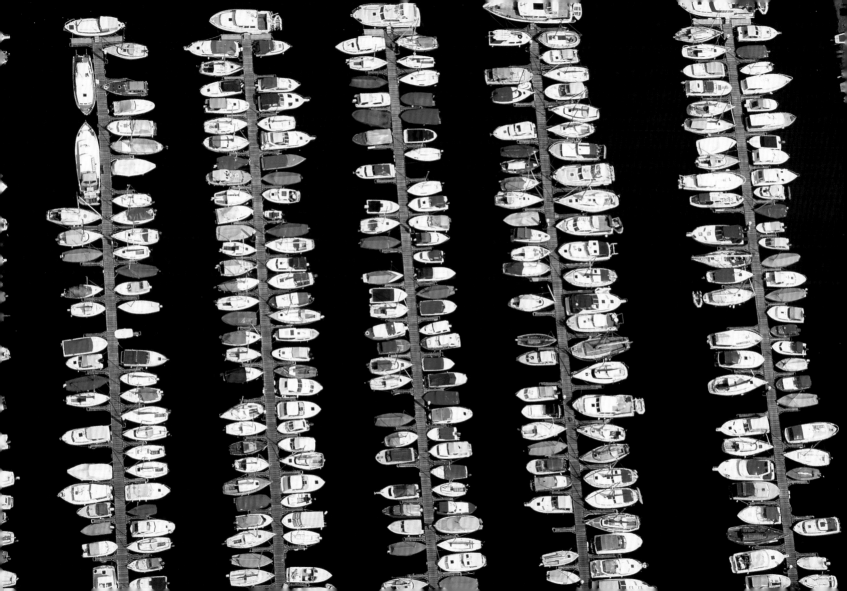

Aanvaarding

Toen ik jong was, bestond ik in vormen
Van het leven dat komen zou:
Een vervoerend de wereld doorstormen,
Een lied en een eindlijke vrouw.
Het is bij dromen gebleven;
Ik heb, wat een ander ontsteelt
Aan het immer weerbarstige leven,
Slechts als mogelijkheden verbeeld.
Want ik wist door een keuze verloren
Ieder ander verlokkend bestaan.
Ik heb dan ook niets verkoren,
Maar het leven is voortgegaan.
En het eind, dat ik wilde ontvluchten,
Is de aanvang gelijk, die het had:
Onder Hollandse regenluchten,
In een kleine Hollandse stad.
Ingelijfd bij de bedaarden
Wordt het hart, dat geen tegenstand bood.
Men begint met het leven te aanvaarden
En eindlijk aanvaardt men de dood.

J.C. Bloem

Uit: J. C. Bloem 60 jaar : Verzamelde gedichten, Stols, 1947

Acceptance

When I was young, I existed in forms
Of that which would still come in life:
A traveller through a world of storms,
A song and a wonderful wife.
It all remained nothing but dreams;
I have that which others derive
From life's constant challenges seen
As possibilities that cannot survive.
For I knew by a choice I was lost
To any alternative chore.
I have not repaid any cost
And life has gone on as before.
And the end that I tried to escape from
Is the same as it was at the start:
Under rain-filled Dutch clouds
In a tiny Dutch town.
The heart that showed no resistance
Is calmed by serenity's breath.
You start to give life your acceptance,
And end up accepting your death.

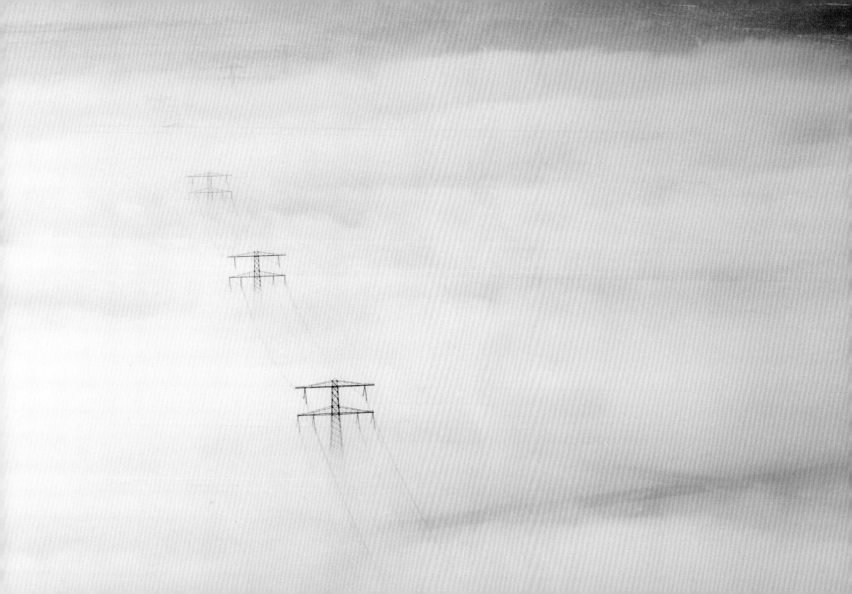

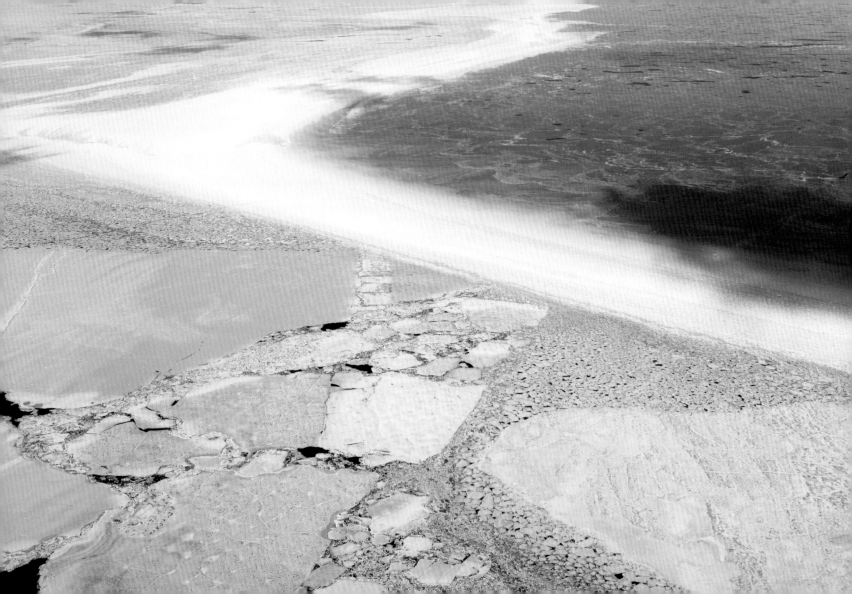

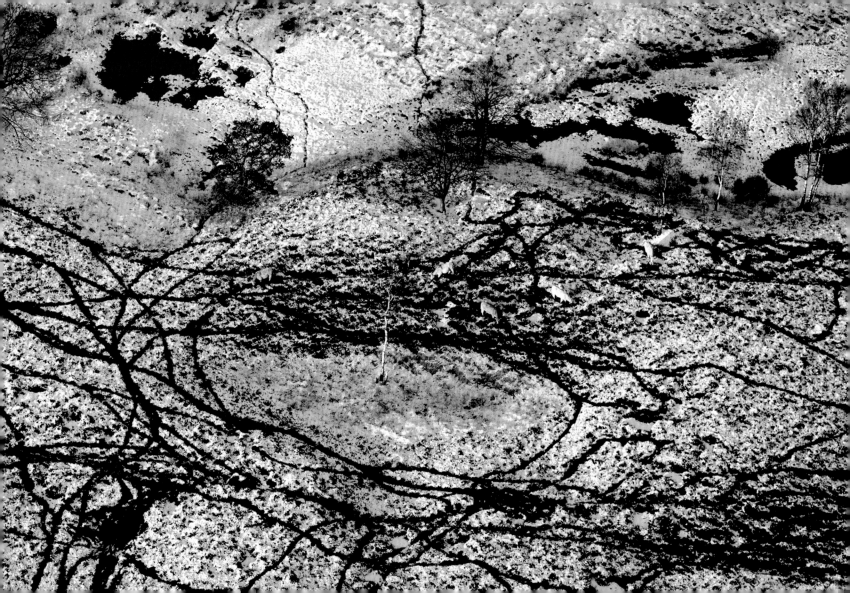

De watersnood

De storm jaagt door de lage landen
En 't woelend water der rivier
Bespringt de sidderende dijken
En brult als een bloedgierig dier
En als dan zwart de nacht gaat vallen
En 't alom kreunt en kraakt en gromt
Weerklinkt opeens een rauwe angstkreet
Het water komt – het water komt

Duo Hofmann, 1926

The flood

The storm chases through the low lands,
And the rushing water of the river
Leaps on the trembling dykes
With a roar that makes men shiver
And as the black of night falls round us
And al does creak and wail and moan
A sudden cry of anguished terror:
The water comes – the water comes.

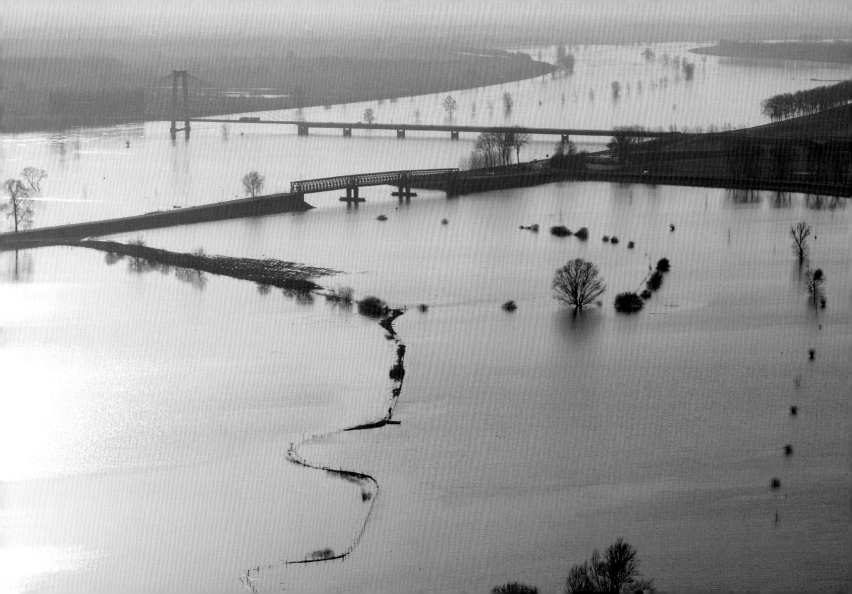

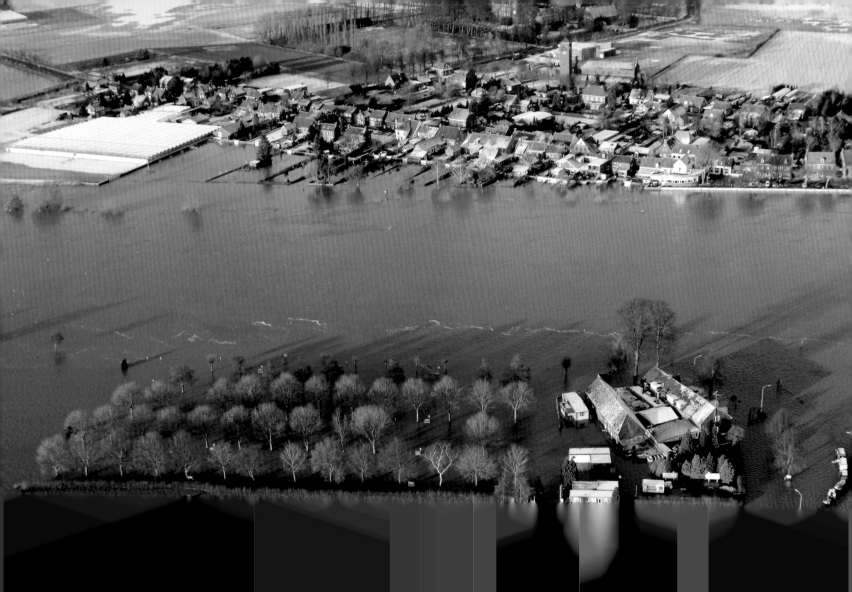

Ik dacht aan mijn vriend Koos van Zomeren, die ooit geschreven had dat je je in Nederland kon voelen als een stalen kogel in een flipperkast. 'Elke vierkante meter van dit land is in gebruik, alleen nog niet op elke minuut van de dag. Als je bij ons alleen wilt zijn is er maar één oplossing: thuisblijven en tv kijken.

Geert Mak

Uit: Het ontsnapte land, blz 25, Atlas, 2001

I thought of my friend Koos van Zomeren, who once wrote that in Holland you felt like the steel ball in a pinball machine. 'Every square metre of land is in use, although not at every single minute of the day. If you want to be alone here, there's only one solution: stay at home and watch tv.'

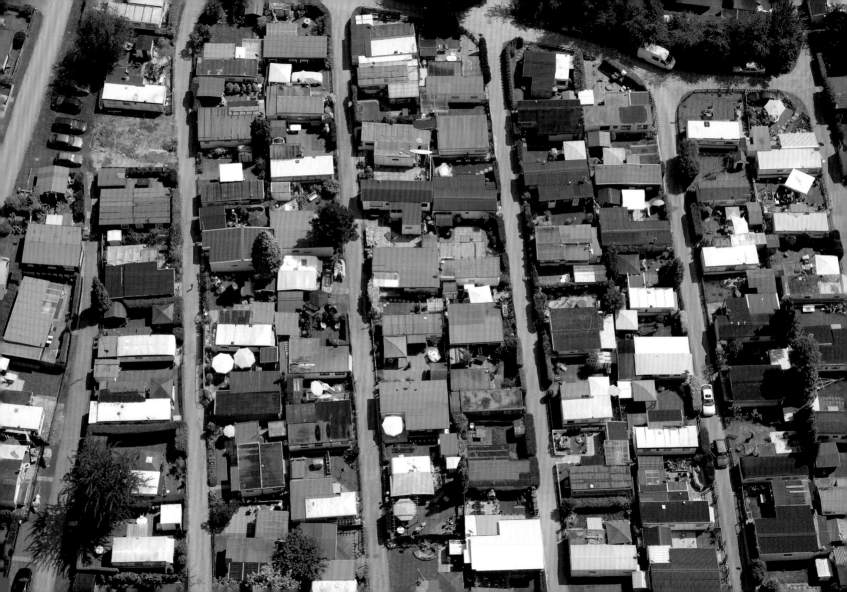

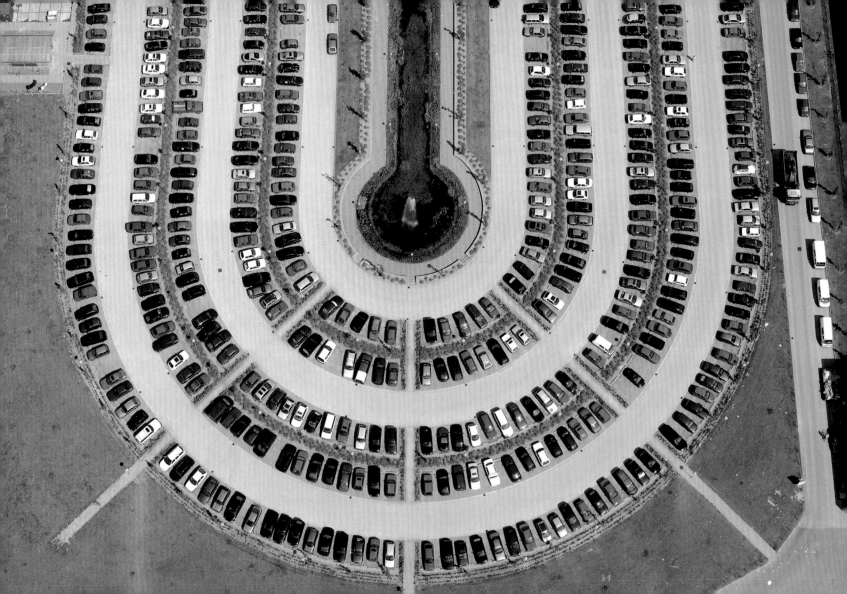

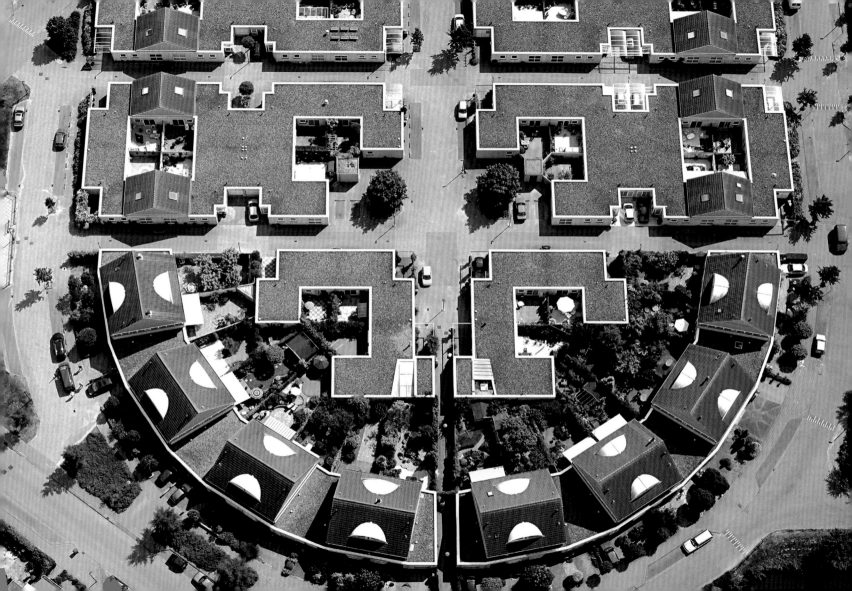

Herinnering aan Holland

Denkend aan Holland
zie ik brede rivieren
traag door oneindig
laagland gaan,
rijen ondenkbaar
ijle populieren
als hoge pluimen
aan den einder staan;
en in de geweldige
ruimte verzonken
de boerderijen
verspreid door het land,
boomgroepen, dorpen,
geknotte torens,
kerken en olmen
in een groots verband.
de lucht hangt er laag
en de zon wordt er langzaam
in grijze veelkleurige
dampen gesmoord,
en in alle gewesten
wordt de stem van het water
met zijn eeuwige rampen
gevreesd en gehoord.

H. Marsman

Reminder of Holland

Thinking of Holland
I see broad rivers flowing
Slowly through endless
Low-laying land,
Rows of poplars
Achingly growing
Fragile like plumes
Bunched where they stand;
And sunk there in
This wonderful space
The farmhouses
Spread far throughout this place.
Clumps of trees, hamlets,
Truncated towers,
Churches and elms,
Features on a face.
The sky hangs there low
And the sun is slowly
Steamed in grey
Psychedelic-like tears,
And from everywhere
The voice of water
With its eternal floods
Is heard and feared.

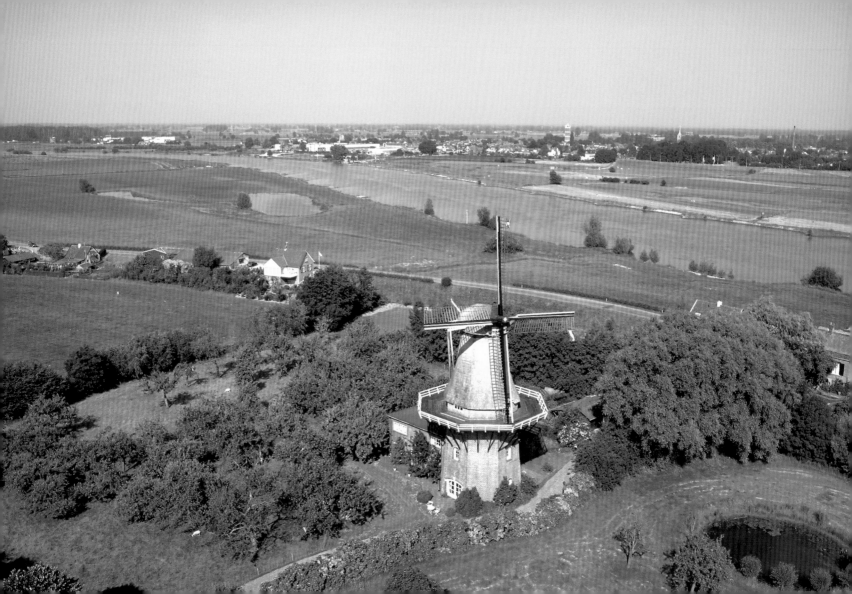

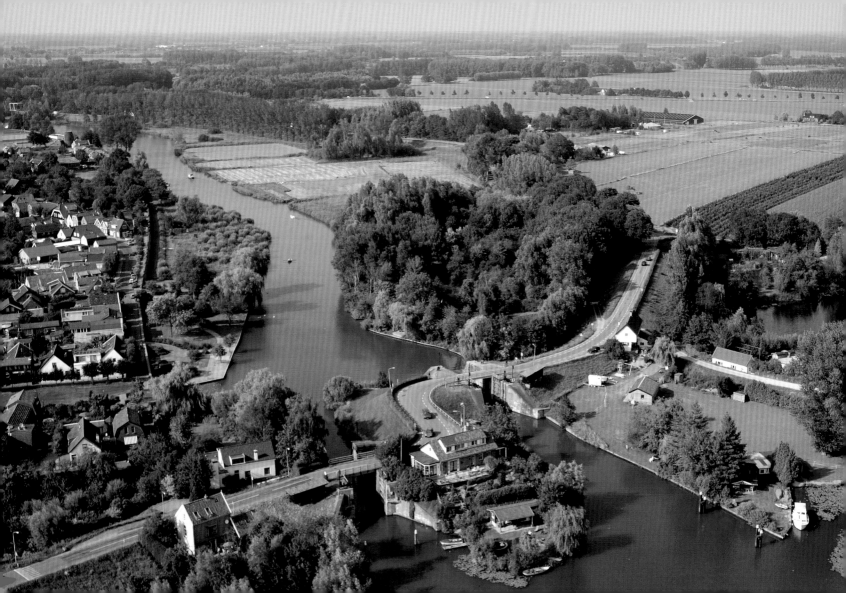

Limburg

Wit als communiekindren zijn mijn hoeven;
wit de terrassen van mijn mergelgroeven,
maar zwart de streek van duisternis en roet,
waar ondergronds een veldslag in mij woedt.

Ed. Hoornik

De elf provincies en het nieuwe land, Meulenhoff, 1972

Limburg

White as communion children are my roofs,
White the terraces of marl deep in their grooves,
But black the region of darkness and soot
Where, deep inside, a battle is afoot.

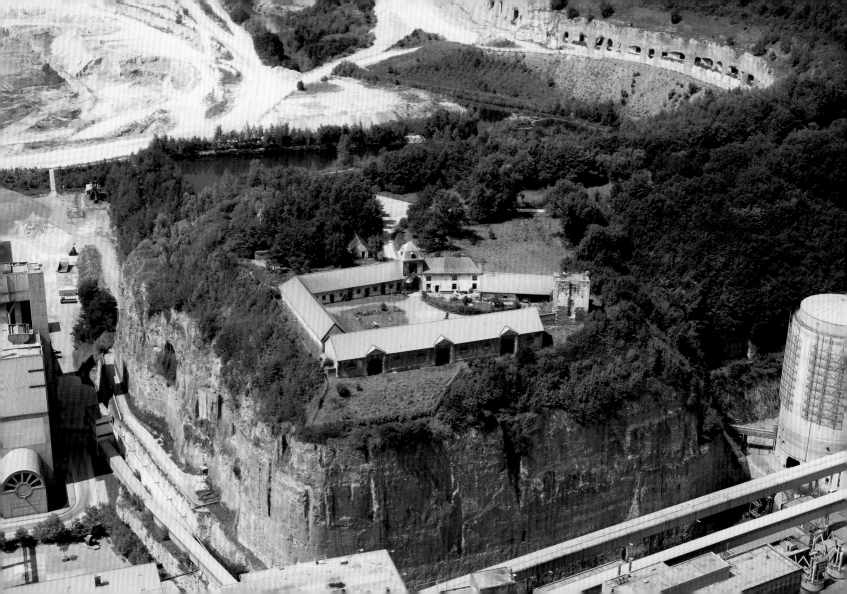

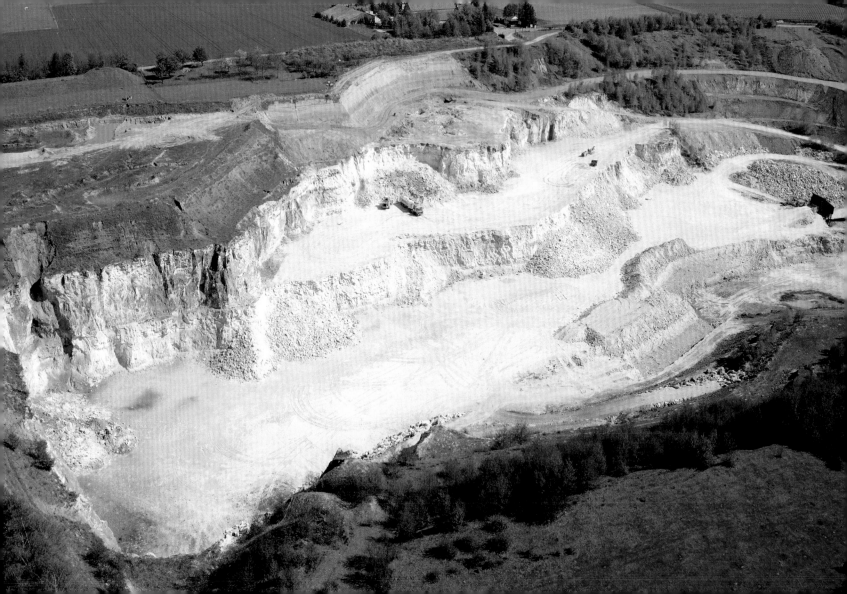

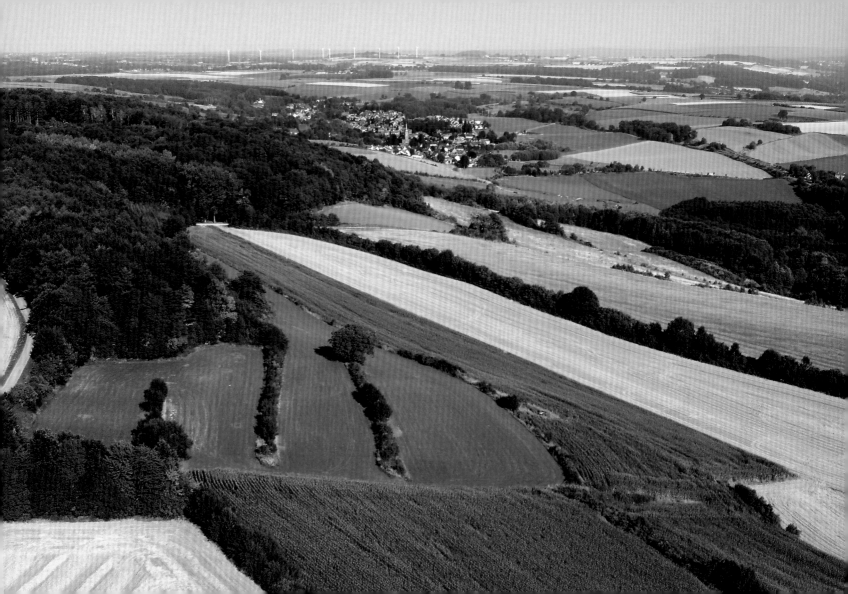

Fietsen

Fietsen tegen broeikas en voor de ozonlaag
Fietsen ter voorkoming van verzuring in de maag
Een volk dat fietst en voetbalt vergeet niet zo erg vlug
Nederland – West-Duitsland, oma's fiets terug!
Als je heel veel fut hebt rij je met het grote mes
Tot mijn vrouw zegt rustig, ik ben niet de Alpe d'Huez

Amazing Stroopwafels

Uit: Hard voor weinig

114

Bikes

Bikes protect the ozone layer, stop those greenhouse gases
Bikes are therapeutic for gastroenteritis.
A land that bikes and footballs will not forget the like of Holland – West Germany, they've brought back granddad's bike.
And when you're going hard at it and flip in the top gear
You hear your wife say steady on, don't climb the Alps in here.

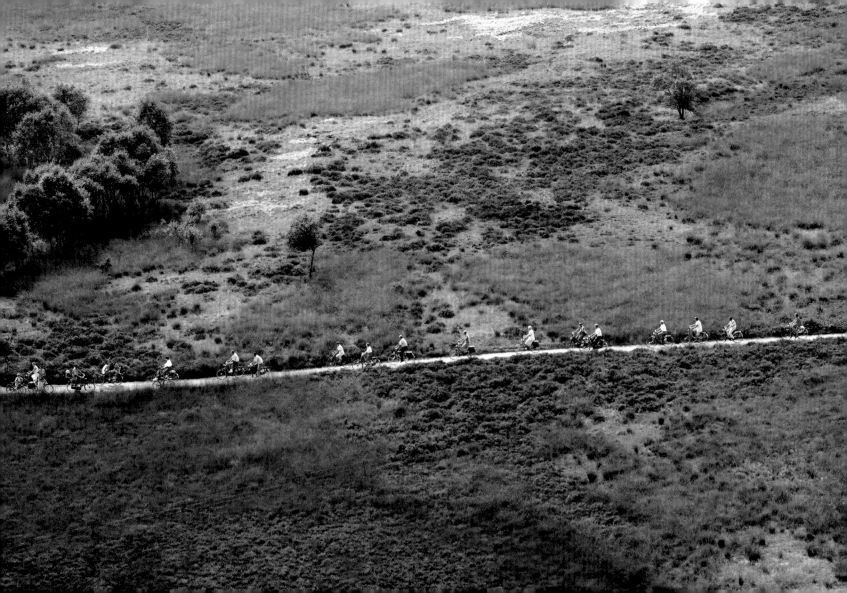

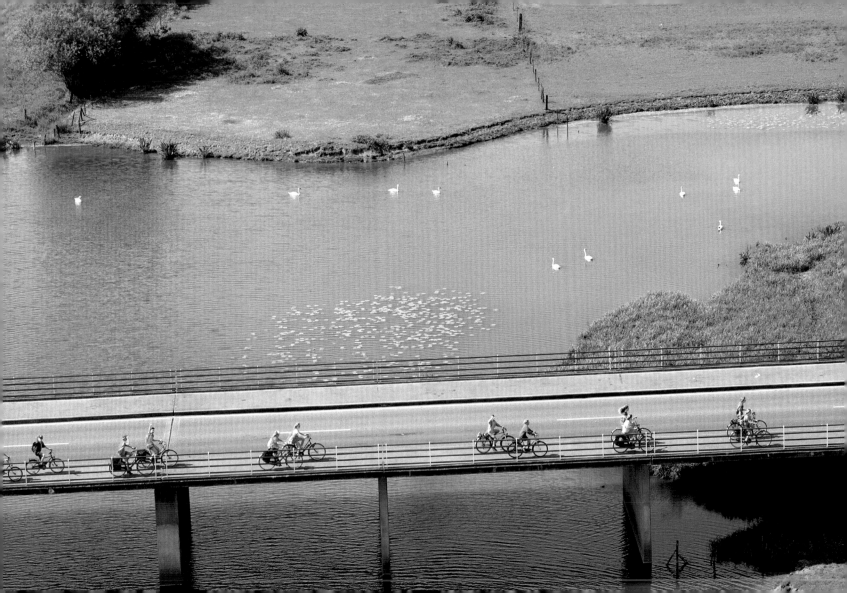

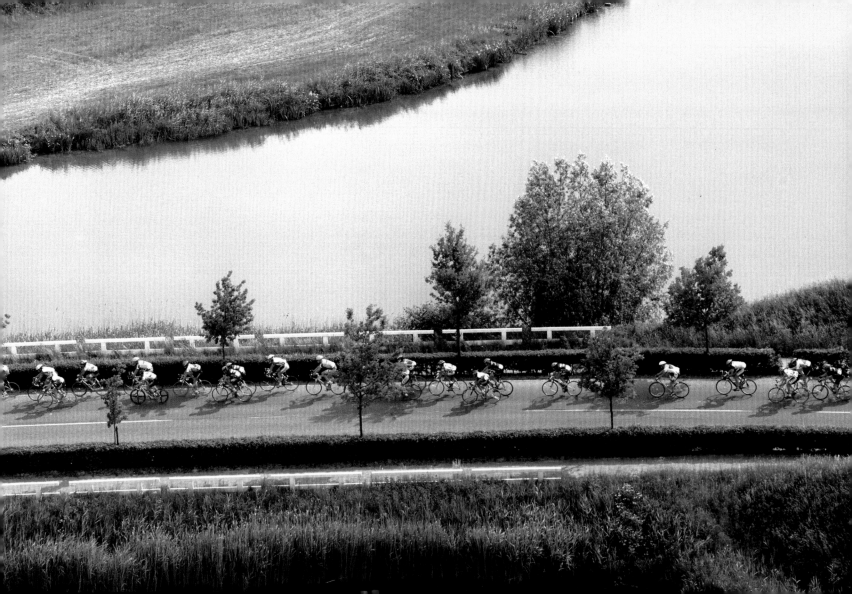

Big city
Big city
Big big city
You're so pretty

Big City, Tol Hansse

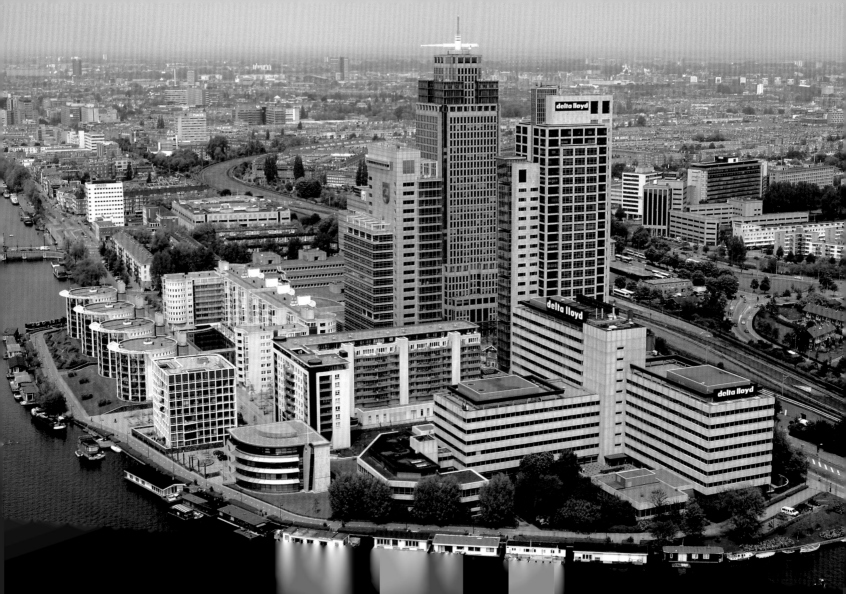

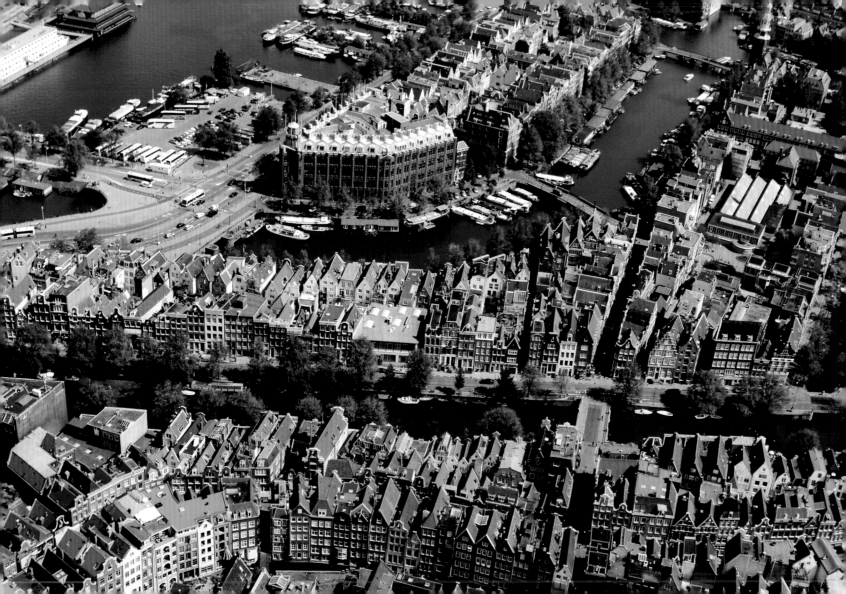

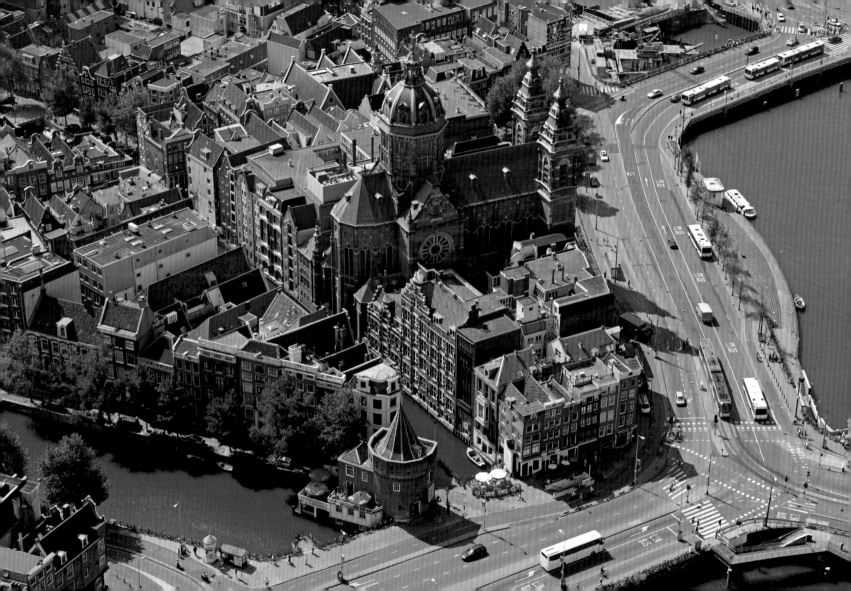

Milieuvervuiling

Gore plastic zakken, fladderend, vastgehaakt
aan stokken in een tochtsloot ergens op Schouwen
zo'n lichtloze middag tussen Sint en Kerst:
Chileense flamingo's.

Ooit fantaseerde ik een zwoel moeraswoud
vol orchideeën, roepen, slingers baardmos
en spiegelend onder smaragden waaierkruinen
Chileense flamingo's.

Hans Warren

Uit: Verzamelde gedichten 1941-1981, Bert Bakker

Pollution

Grimy plastic bin bags, fluttering, skewered
On sticks in some draughty cutting on Schouwen
One of those dismal afternoons in dark December:
Chilean flamingos.

I used to fantasise about tawdry jungle glades
Full of orchids, chatter, wreaths of lichen,
And reflected under waving emerald palms:
Chilean flamingos.

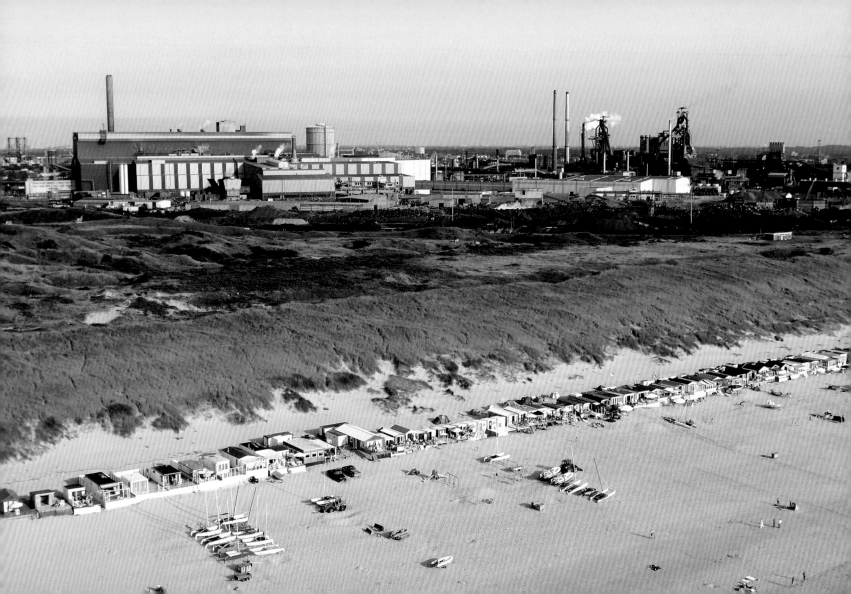

Oude winter

Mijn vader brak altijd het ijs
vroeg in de winter in de tuin;
wij zochten door het bijtgat schuin
naar goudvissen in 't stilstaand grijs.

En als zijn stok het niet meer brak,
nam hij de schaatsen uit het vet;
de dromen van ons kinderbed
werden als ijsbootzeilen strak.

Wij gleden weg naar Ilpendam,
soms stopt' hij even, las de kaart
en streek wat rijpwit van zijn baard.
Maar 's avonds zweeg hij in de tram.

Die tijd dat vader 't ijs nog brak
is een steeds wijderwordend wak.

E. den Tex

Old winter

My father always broke the ice
Early in winter in the yard
And softly through the hole we stared
At goldfish flashing past like mice

And if it was his stick that broke
He'd clean the skates of all their fat;
Our childhood bed conjured dreams that
Of racing ice yachts clearly spoke.

We'd skate off then to Ilpendam,
He'd stop to clear his beard of frost
And read the map, p'raps we're lost,
But evenings, silent in the tram.

The time my father broke the ice
Is now a hole of greater size.

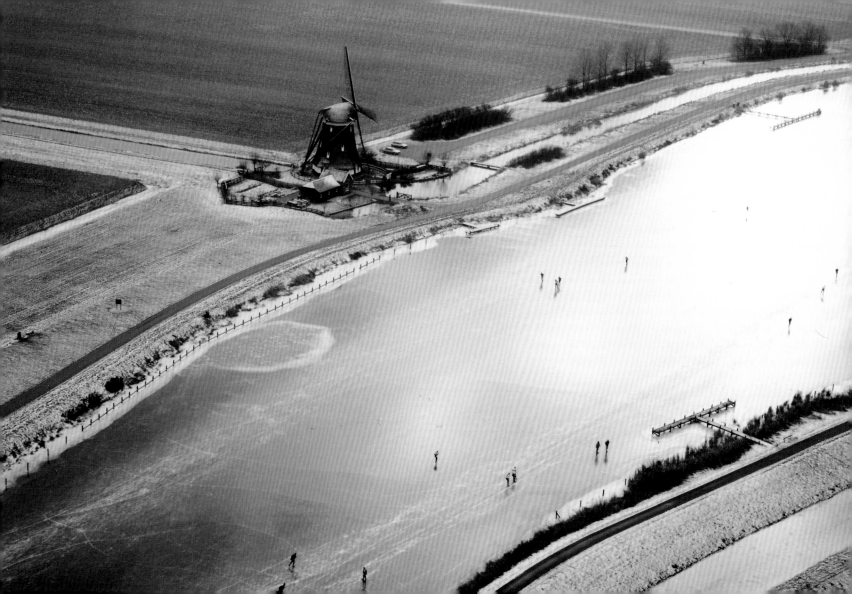

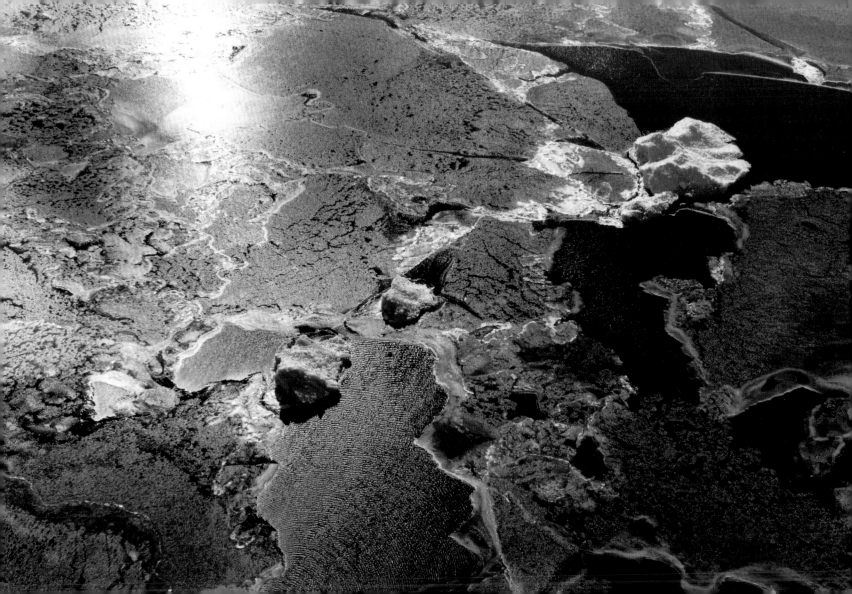

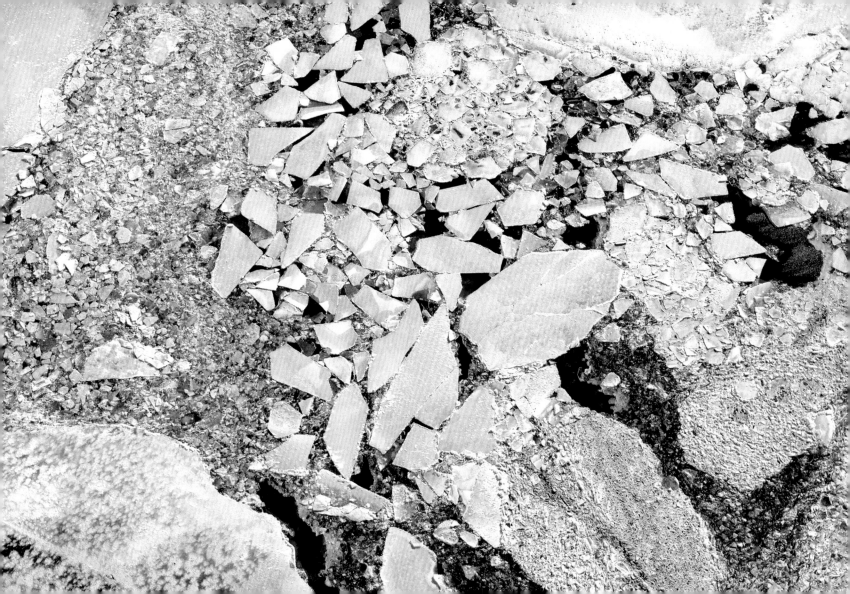

130

Wie tevreden is over z'n arbeid,
heeft reden van ontevredenheid over z'n tevredenheid.

Anybody who is satisfied with his work,
Has reason to be dissatisfied with his satisfaction.

Multatuli, Ideeën, idee 61

Uit: Eerste bundel, Elsevier, 1889

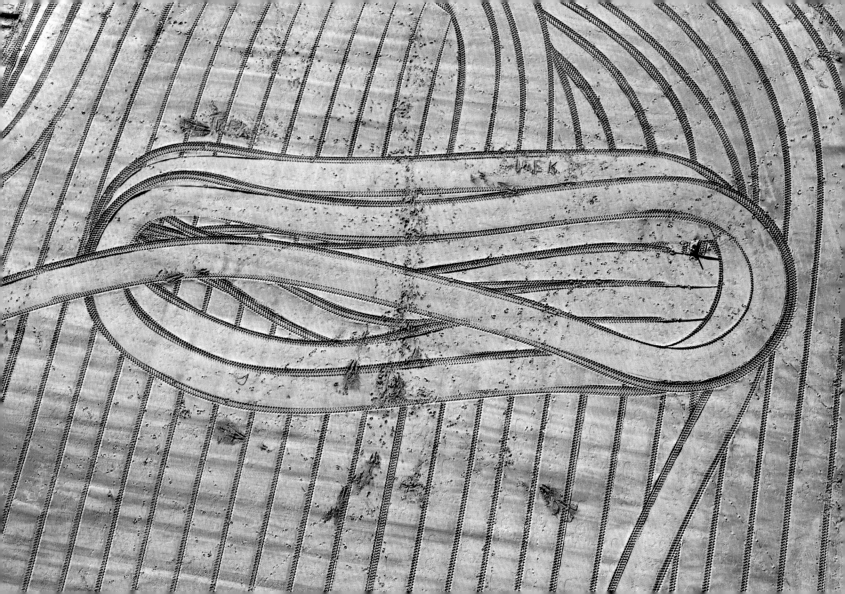

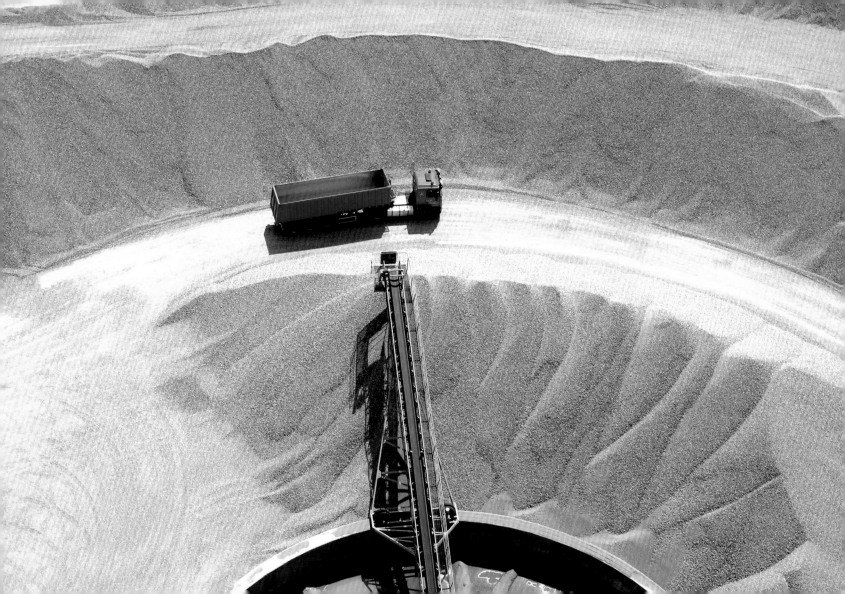

Zeeland

Eén ding klinkt door in al mijn monologen:
Wij moeten leven met de dood voor ogen.
Maar dieper dan mijn nood is mijn vertrouwen
Dat wij, de zee bevechtend, 't land behouwen.

Ed. Hoornik
De elf provincies en het nieuwe land, Meulenhoff, 1972

Zeeland

One thought resounds through all my meditations:
That death is there in every situation.
But deeper than my fear is my conviction
This land will stand, despite the sea's affliction.

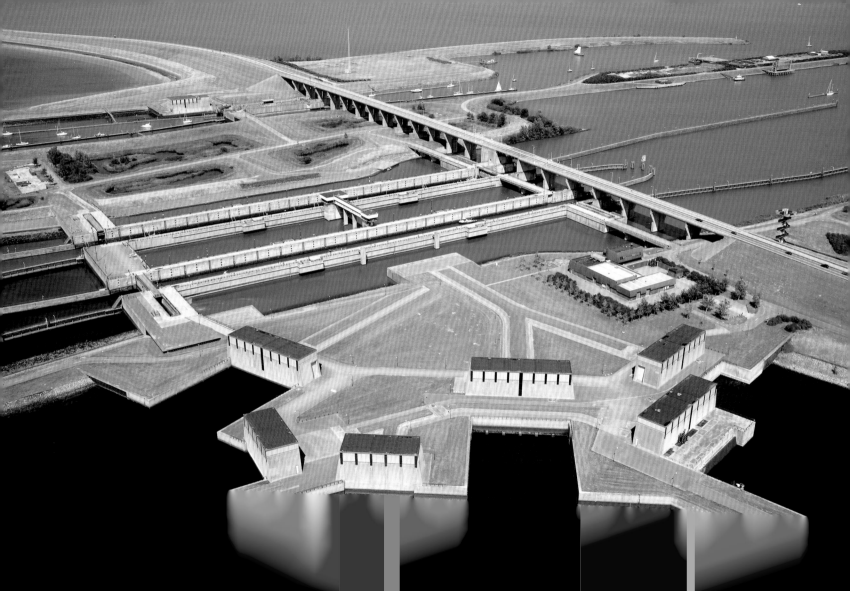

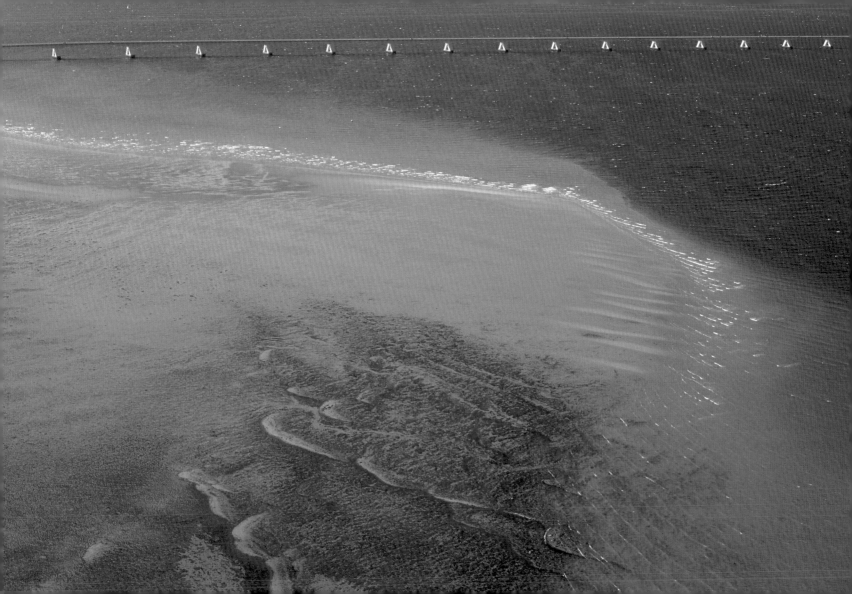

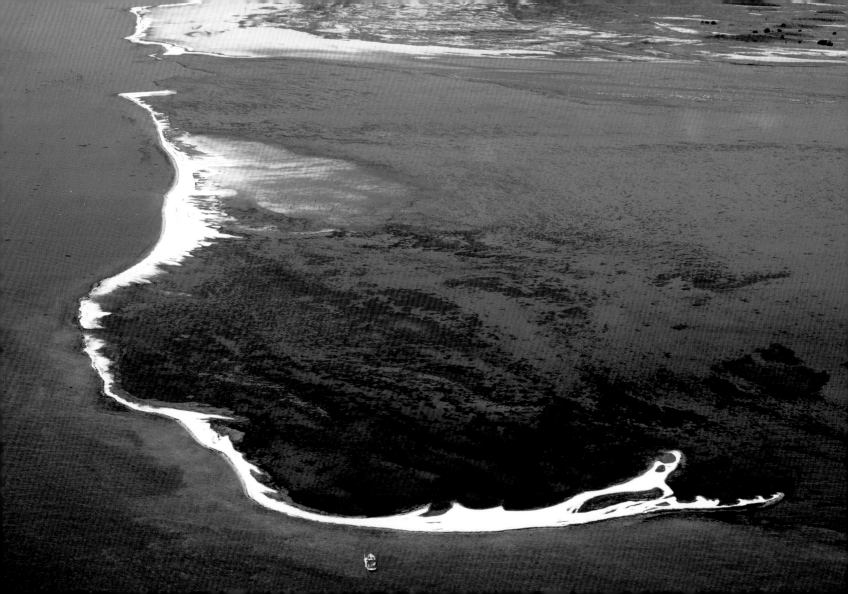

Koud

Winter nadert.
Ik voel het aan de lucht
En aan de woorden die ik schrijf.
Alles wordt klaarder: de straat
Is tot aan zijn eind te zien. De woorden
Hebben geen eind.

Ik ben dichter
Bij de waarheid in December
Dan in Juli. Ik ben dichter
Bij gratie van de kalender, lijkt het
Soms wel. Toch, de woorden niet, de steden
Nemen hun eind.

Als er ergens
Zomer en winter, maar een ster
Brandde die een fel wit licht gaf.
Ik zeg een ster, maar het
Mag alles zijn. Als het maar brandt en
Woorden warmte geeft.

Maar ik geloof
Niet, 's winters nog minder, aan
Zo'n ster. In woorden moet ik geloven.
Maar wie kan dat? Ik ben
Een stem, stervend en koud, vol
Winterse woorden.

Remco Campert

Uit: alle bundels gedichten 1951-1970, De Bezige Bij, 1983

Cold

Winter's coming.
I feel it in the air
And in the words I write down here.
It becomes clearer: the end
Of the street is clearly seen. The words
Have now no end.

I am poet
I write of truth in December
And then in July. I am poet
By mercy of the calendar, it seems
At times. Yet, the words do not, the cities
Do take their end.

As if somewhere,
Summer and winter, but one star
Burns and spreads a fierce white light.
I saw a star, but it
Is anything. Just let it burn and
Bring warmth to the words.

But I do not,
Least of all in winter, believe in
Such a star. I trust in words.
But can I that? I am
A voice, dying and cold, full
Of winter words.

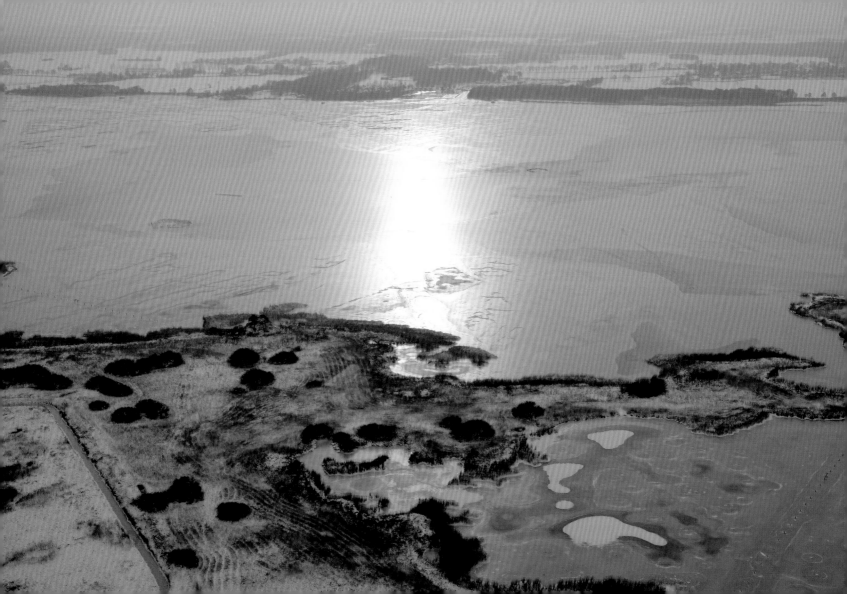

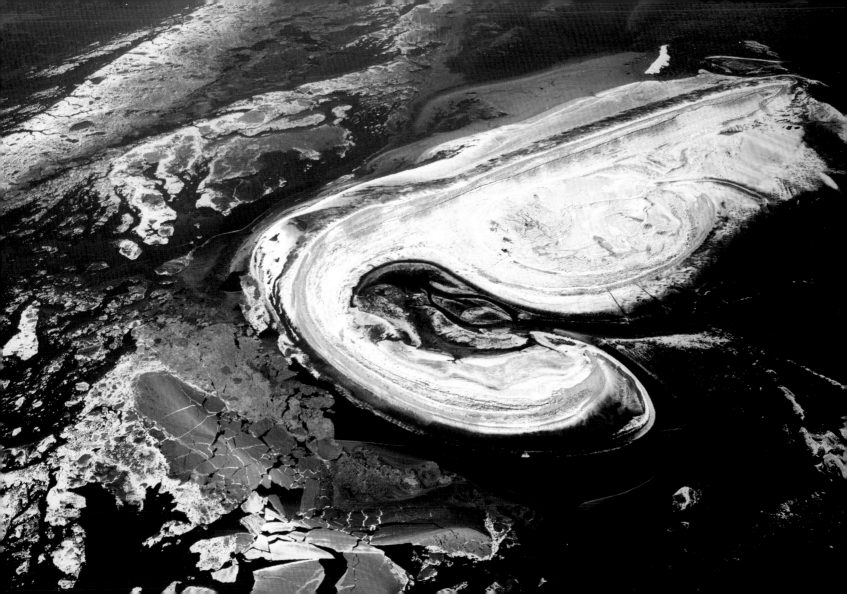

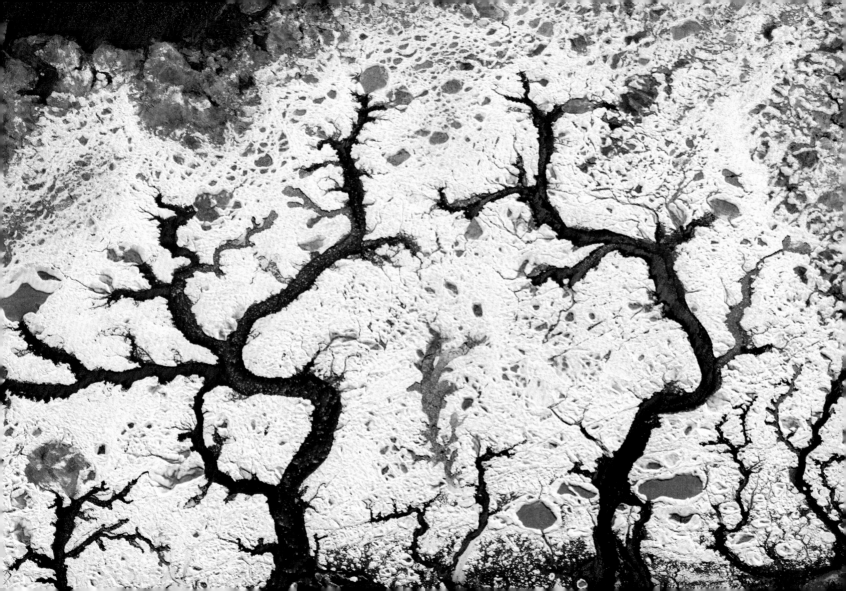

Dát gevoel, maar dan in het klein. Dat spreekt vanzelf, in Nederland beleef je alles in het klein. Wij hebben Madurodam helemaal niet nodig, wij zijn Madurodam.

That feeling, but then in miniature. That's self-evident; in Holland you experience everything in miniature. We don't need Madurodam at all; we are Madurodam.

Koos van Zomeren

Uit: De bewoonde wereld, Hier spookt de jeneverbes, De Arbeiderspers, 1998

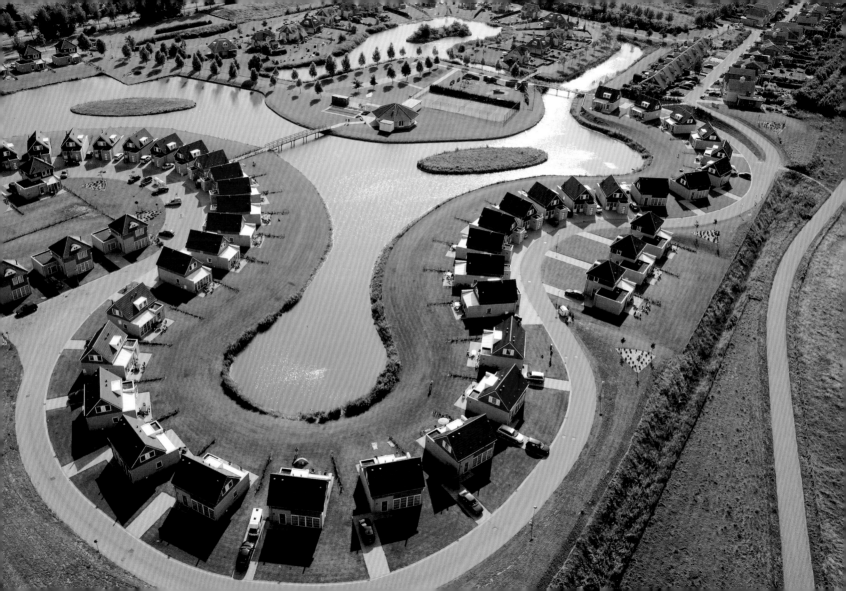

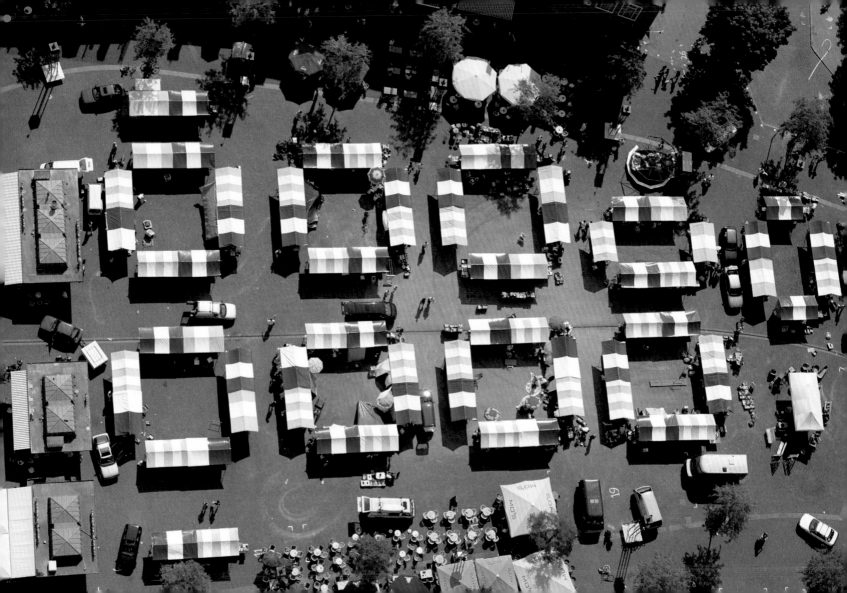

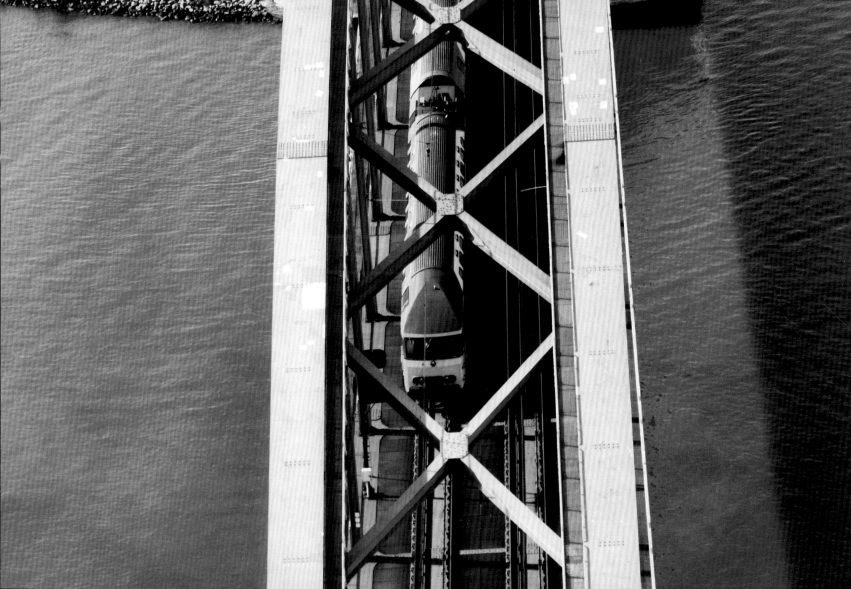

De zee

De zee kun je horen
met je handen voor je oren,
in een kokkel,
in een mosterdpotje,
of aan zee.

Judith Herzberg

Uit: Doen en laten, Uitgeverij De Harmonie

The sea

The sea. You can hear
It with your hand over your ear.
In a cockle,
Or a mustard jar,
Or by the sea.

146

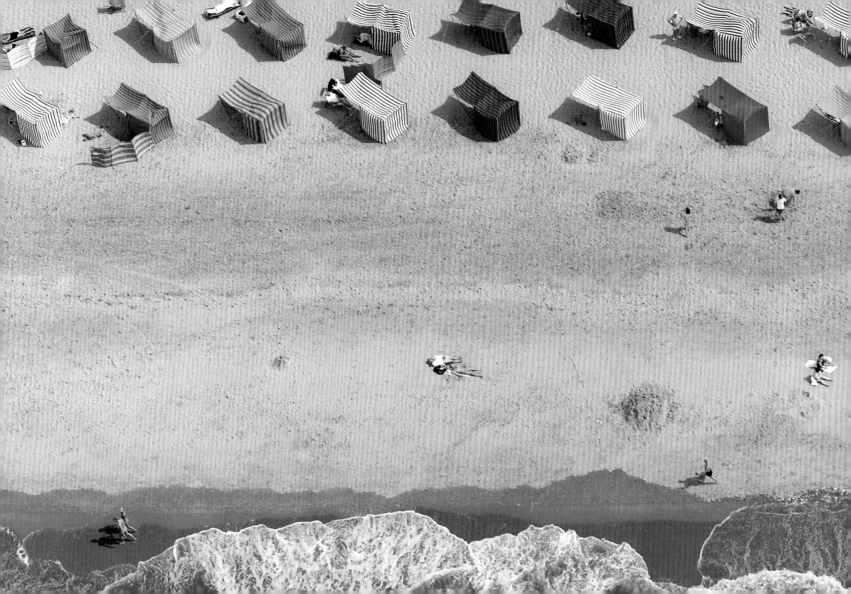

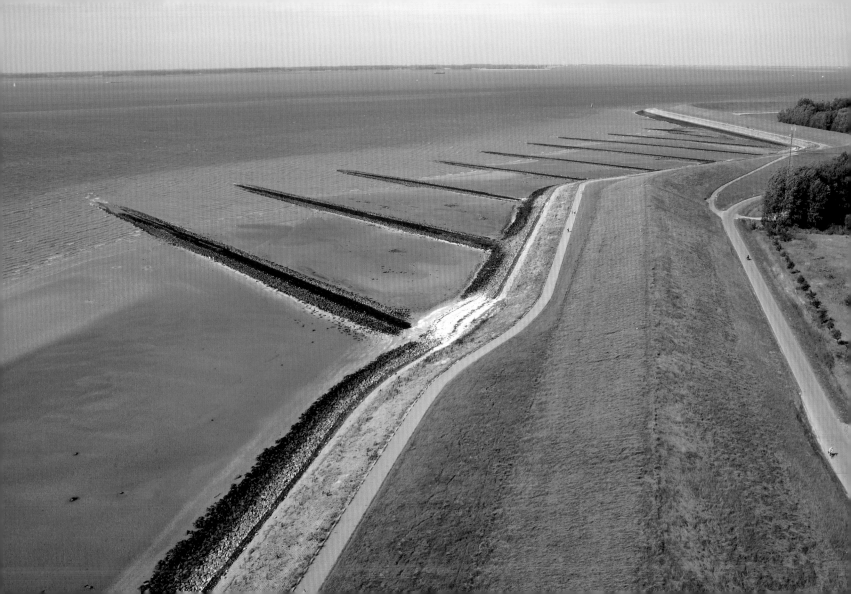

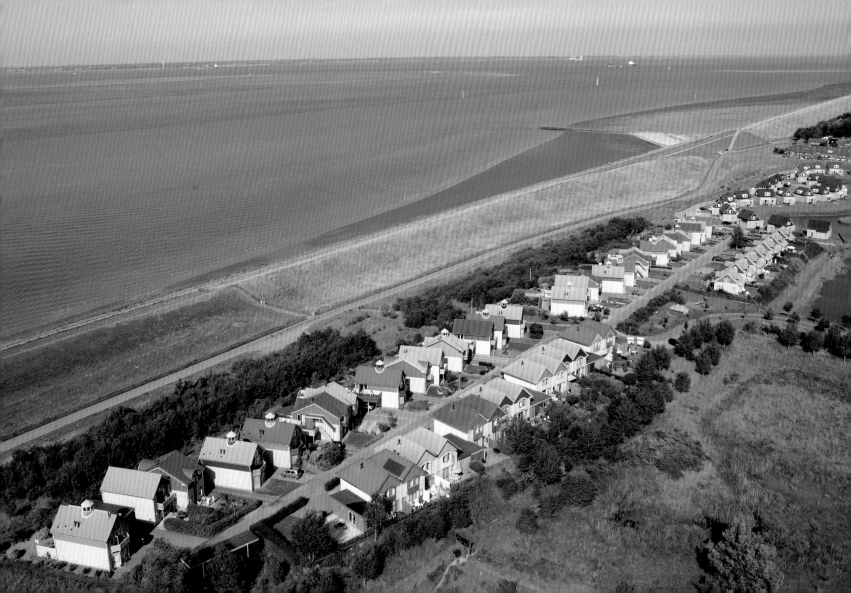

Mijn Nederland

Sinds eeuwen beuken golven
Het Hollands duin en strand;
Maar nimmer werd bedolven
Ons dierbaar Nederland.
Wel wondde vaak de waterwolf
Doch Hollands moed hield stand,
Ontworsteld aan de baren,
Is 't kleine NEDERLAND.

Joop Komen

My Netherlands

For centuries waves have beaten
On Holland's dunes and sands
But never was it conquered,
Our dearest Netherlands.
The water wolf has preyed here oft
But Holland's courage stands.
Wrestled from the barren earth
Is my dear Netherlands.

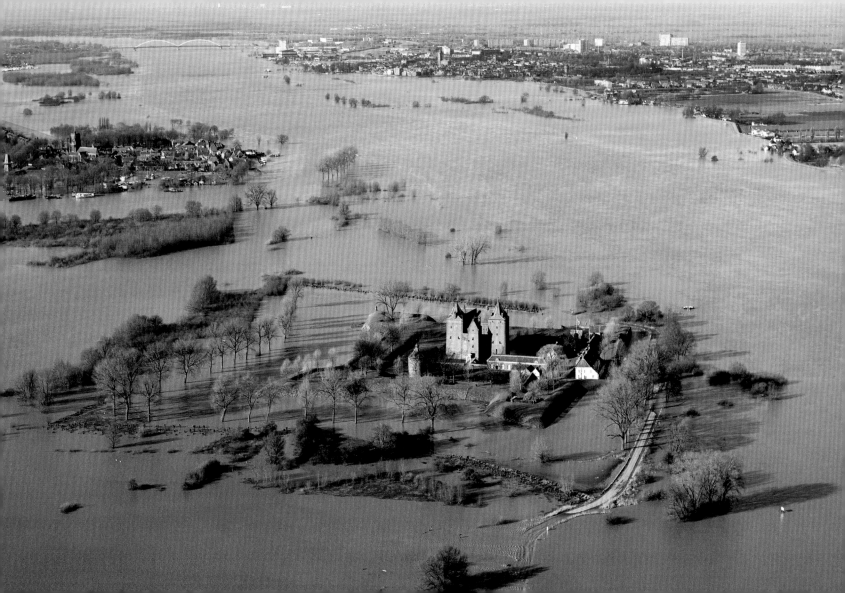

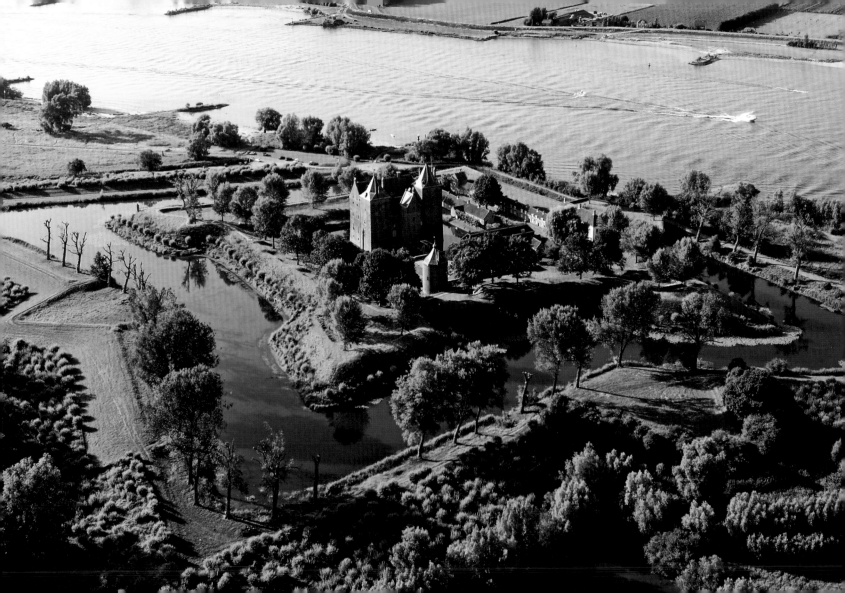

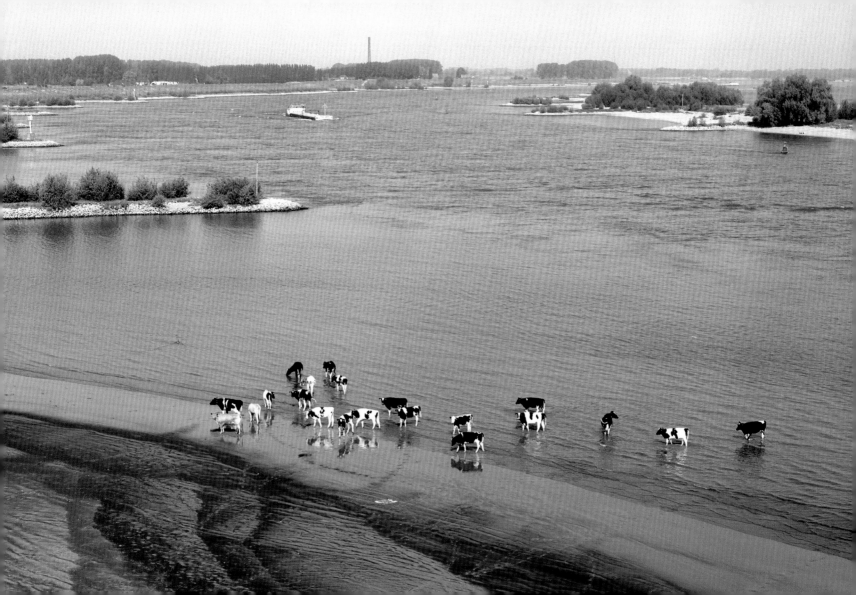

154

Waar het water de baas is,
moet het land gehoorzamen.

Where water sways the sceptre,
the land has to obey.

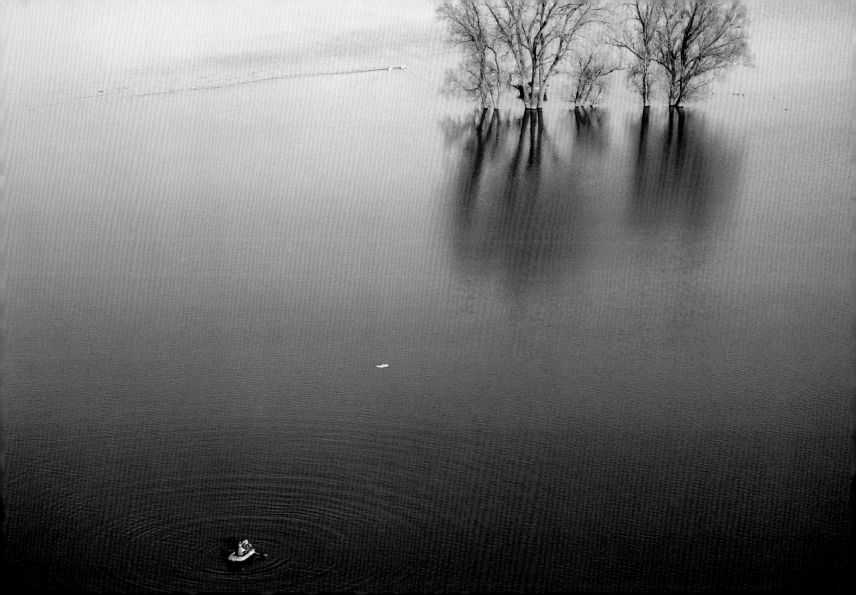

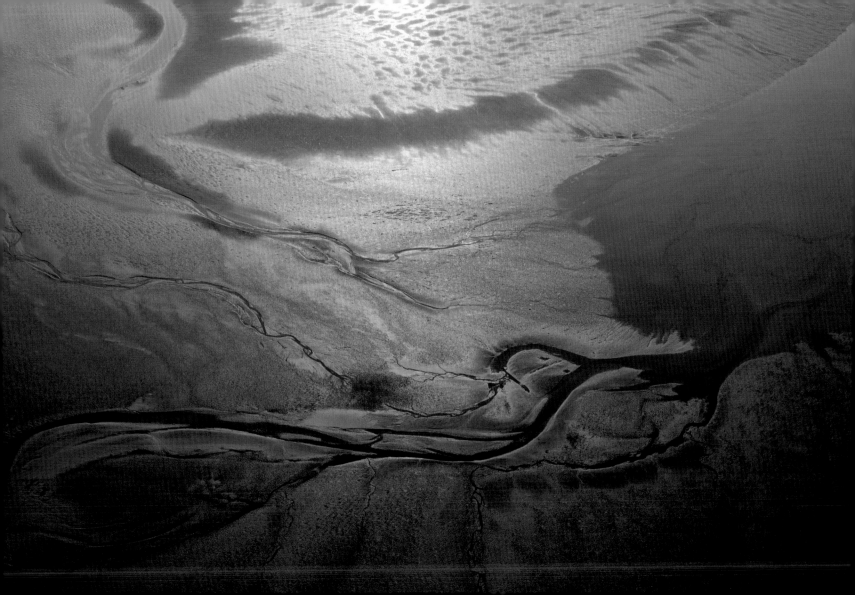

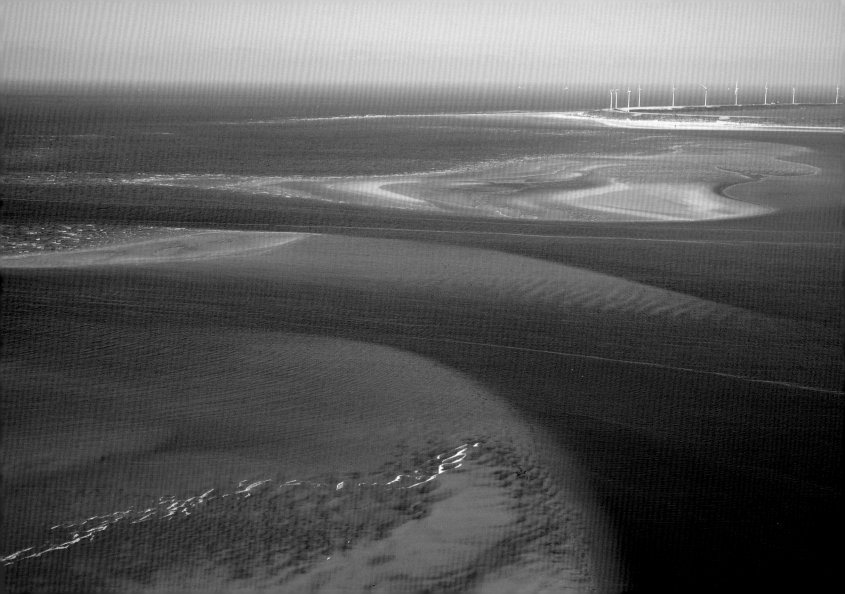

De 4 vloog langzaam over het geheel. De blikken der tien gingen ver. En zij zagen dat wat ordelijk scheen hier en daar de kiemen van wanorde bloot legde. De vierkanten en rechthoeken waren van boven bezien niet alle onberispelijk als vroeger.

F. Bordewijk
Uit: Blokken, Nijgh & Van Ditmar, 1896

The 4 flew leisurely over the whole. The eyes of the ten gazed far. And they noticed that what appeared orderly was, here and there, exposed to the seeds of chaos. The squares and rectangles, now seen from above, were not all as irreproachable as before.

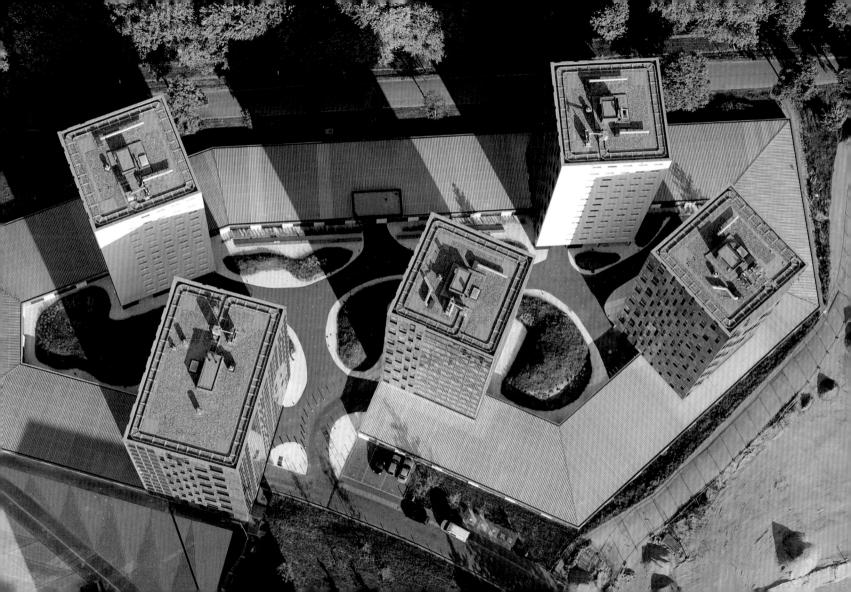

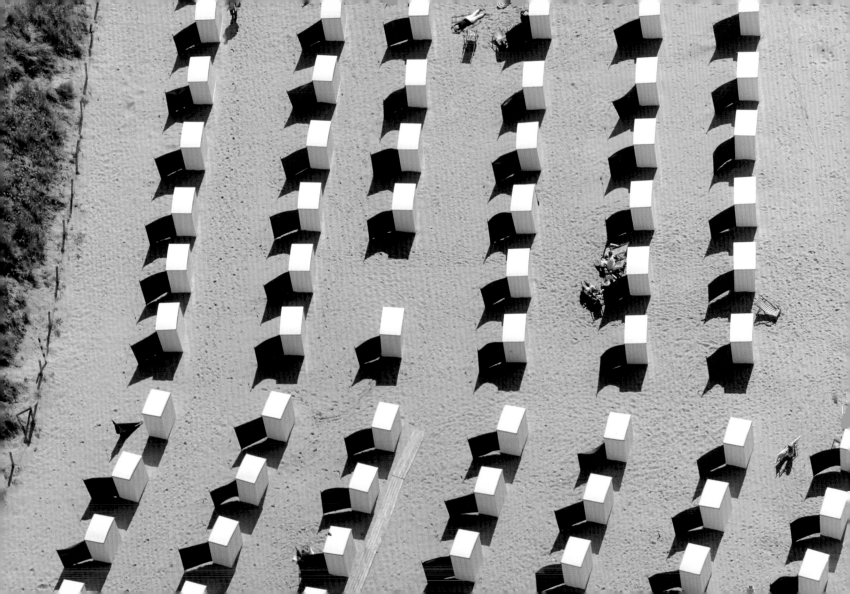

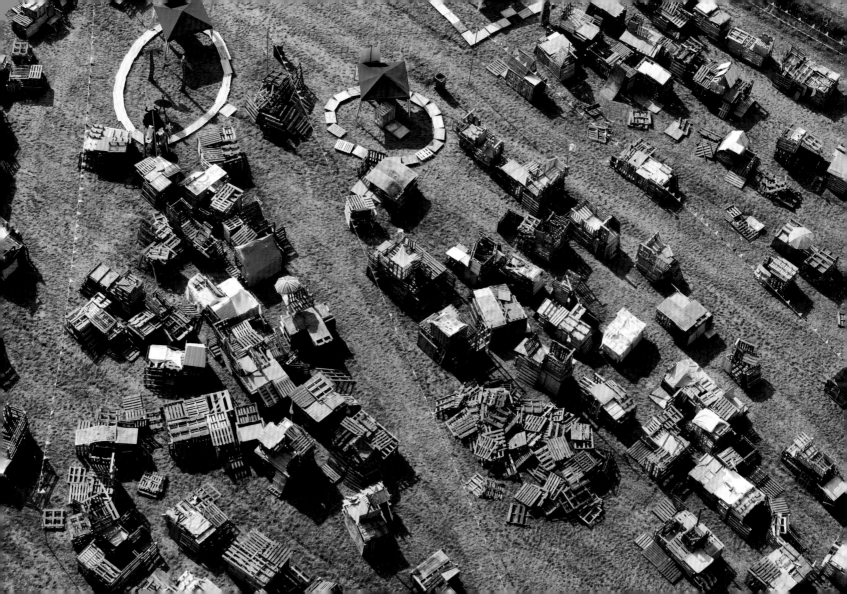

Holland ze zeggen

Holland ze zeggen
Je grond is zo dras
Maar mals zijn je weiden
En vet zijn je glanzende koeien
Fris waait de wind door je wuivende riet
Groen zijn je dorpjes in 't nevelig verschiet
Rijk staan je gaarden te bloeien
Blank is je water en geurig je hooi
Holland, mijn Holland, ik vind je zo mooi

Holland ze zeggen
Je bent maar zo klein
Maar wijs is je zee
En je lucht is zo rein
En breed zijn je krachtige stromen
Goud is je graan op je zand en je klei
Purper het kleed van je golvende hei
Stoer zijn je ruisende bomen
Holland, ik min je om je heerlijken tooi
Holland, mijn Holland, ik vind je zo mooi

Holland they whisper

Holland they whisper
Your ground is of mud
But your meadows are tender
And fat are your glimmering cattle
Fresh blows the wind through your beckoning trees
Green are your hamlets in mist-shrouded frieze
Richly your orchards do blossom
Your hay is so fragrant, your water so bland
Holland, my Holland, my beautiful land.

Holland they whisper
How tiny you are
But wise is your sea
And so pure is your air
And wide are your powerful rivers
Gold is your grain on your sand and your clay
Your heather is clothed in a purple array
Stout are your rustling willows
Holland, I cannot your glory withstand
Holland, my Holland, my beautiful land.

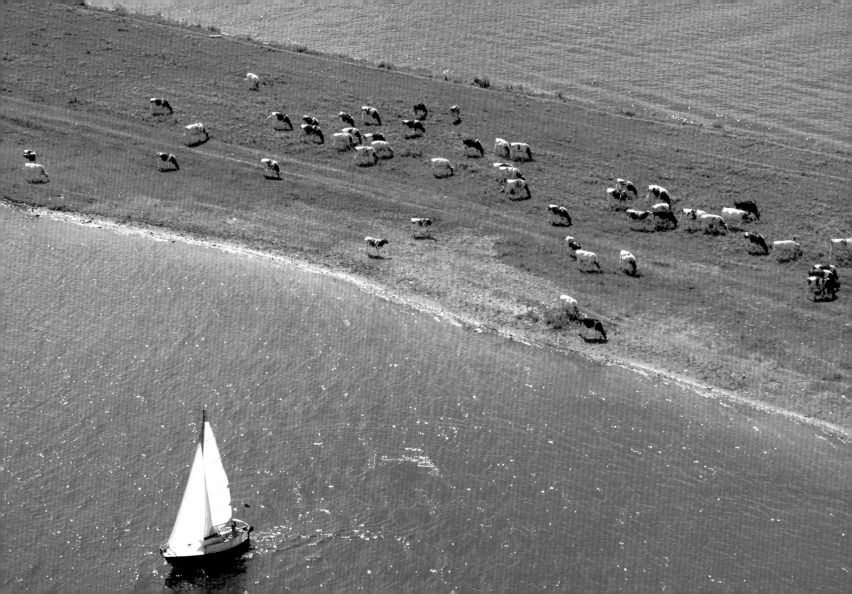

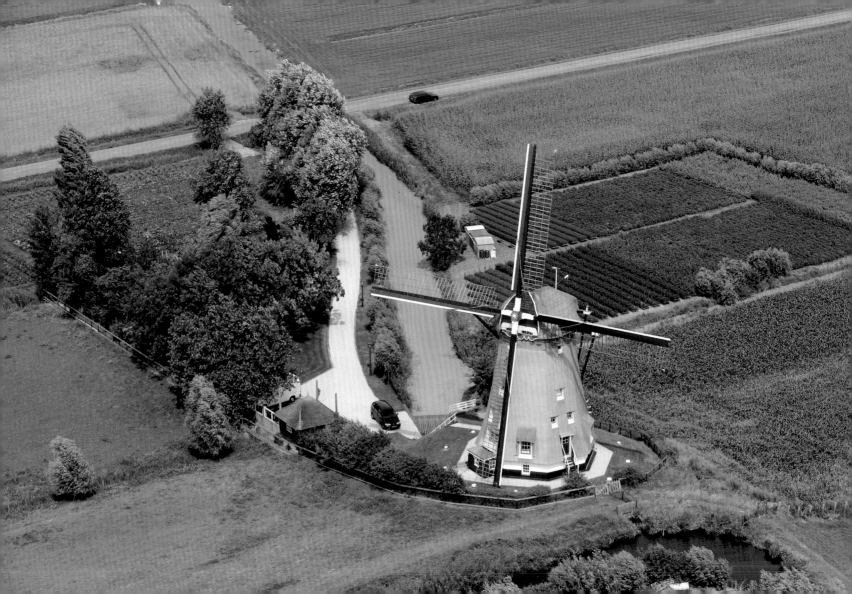

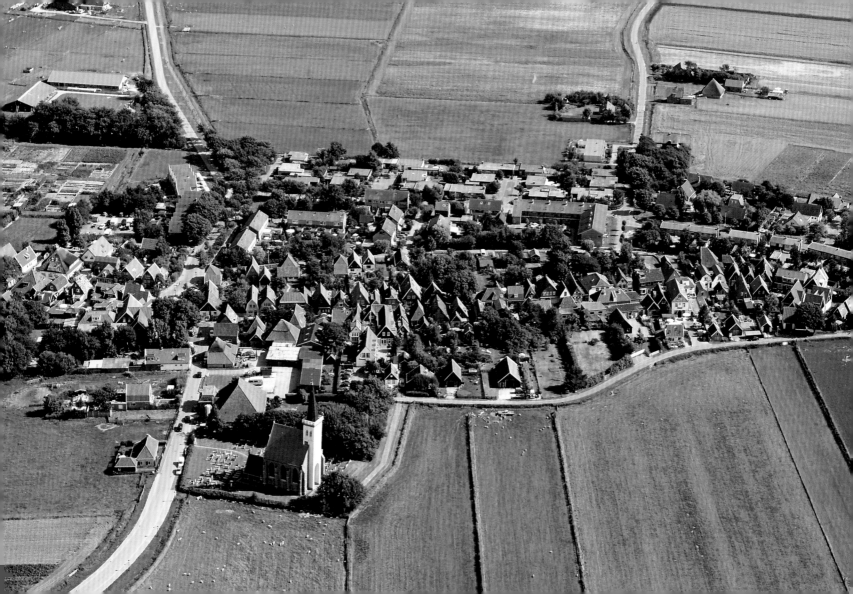

Groningen

Mijn lichaam is van klei en zand en veen.
Diepe kanalen trekken door mij heen.
Een waddenrijk ligt voor mijn kust te blinken.
Zeevogels zien het rijzen en verzinken.

Ed. Hoornik

De elf provincies en het nieuwe land, Meulenhoff, 1972

Groningen

My body is of sand and peat and clay.
Through me deep-cut canals groove their way.
Along my shores the Wad kingdom resides.
Sea birds watch it surface and subside.

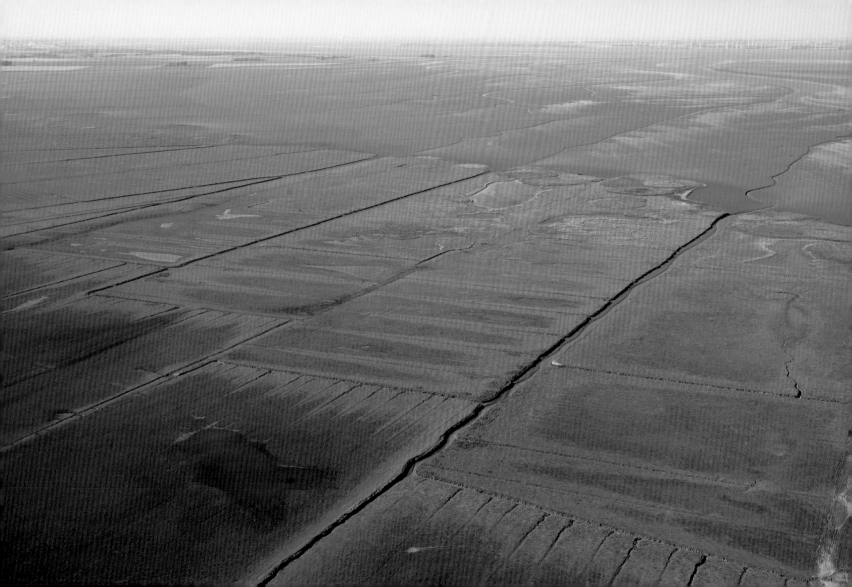

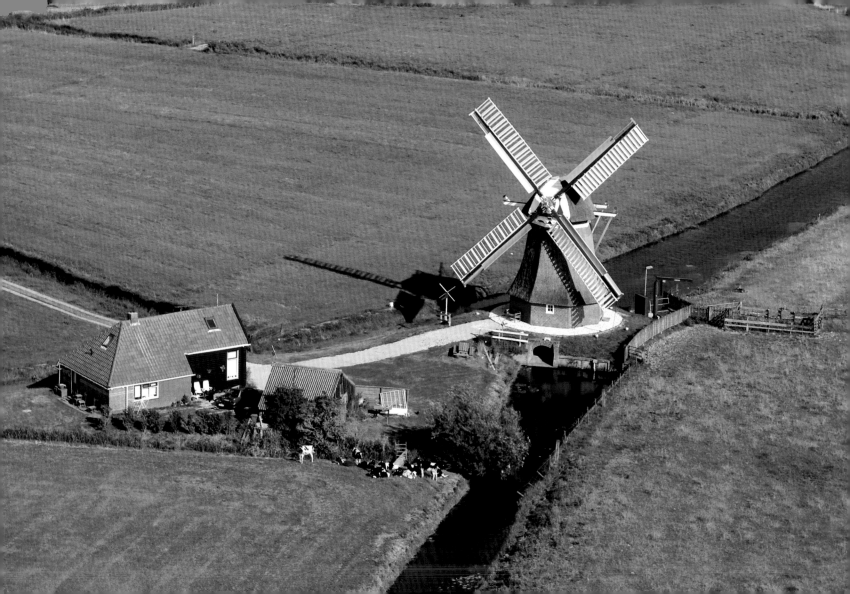

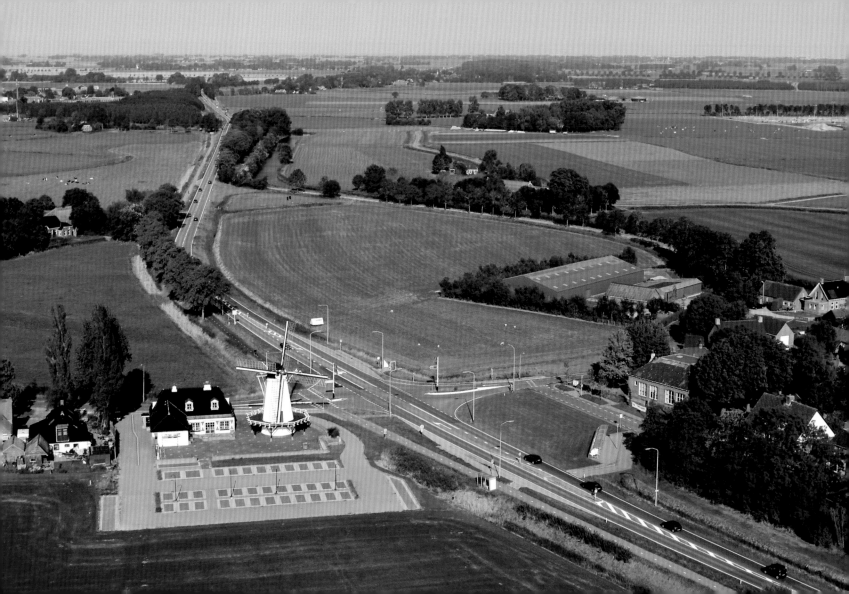

Strand

Waar kan je liggen aan het strand
totdat je hele lijf verbrandt,
waar vind je vrienden voor een feest,
waar kan je zuipen als een beest,
waar kan je zwemmen als een rat,
waar word je zelfs van binnen nat?
Aan de rand van Nederland,
aan ons onvolprezen strand!

Lennaert Nijgh

Beach

Where can you lie out on the sand
Until your body gets a tan
Where friends will party any time
And drinks will flow like Bacchus wine
Where can you swim around like rats
And lubricate your inner tracts?
On the very edge of Holland
Famous for its beach and sand.

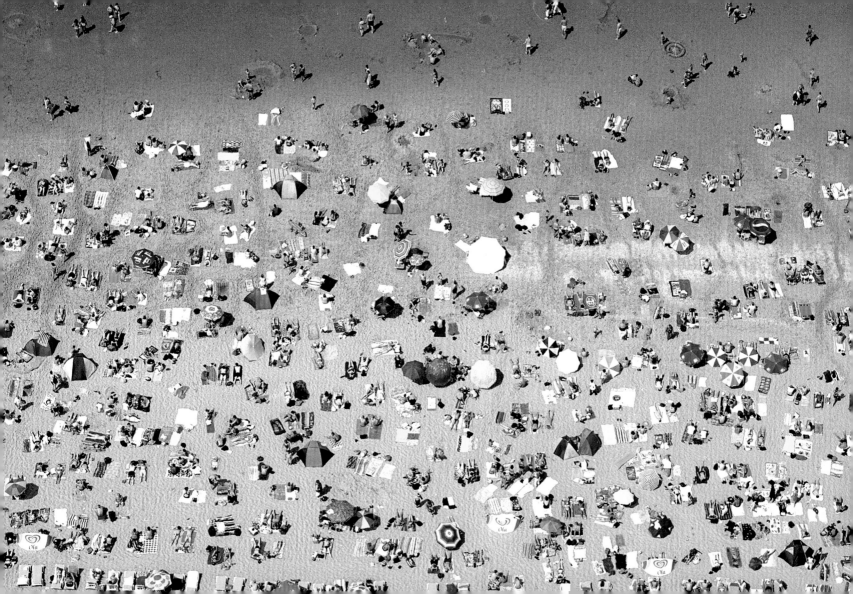

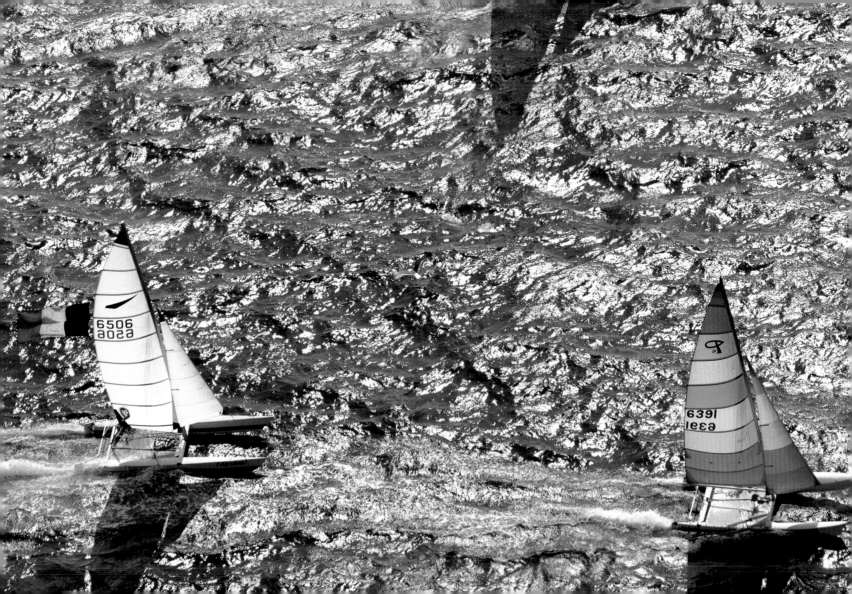

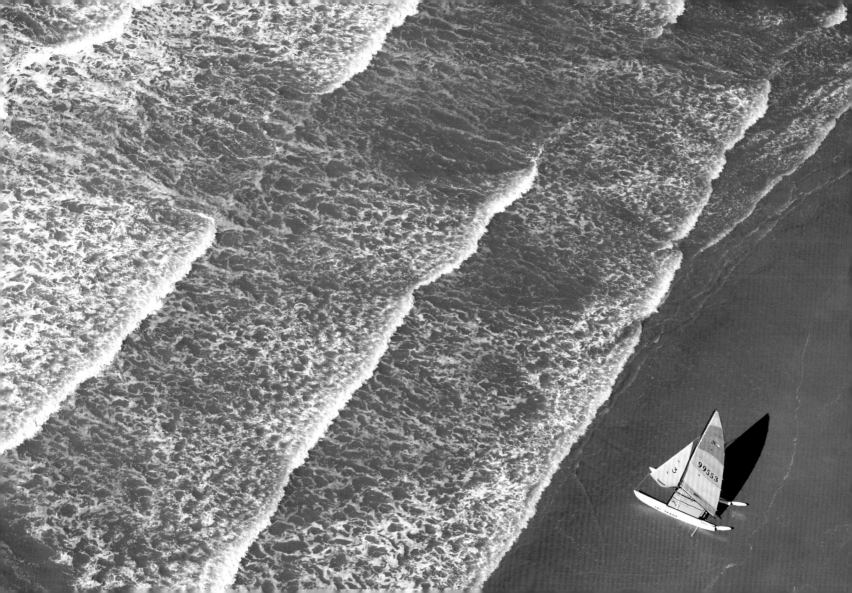

Het landschap bestond in die dagen uit een aaneen-schakeling van kerstkaarten. Allemaal valse romantiek dus. Overal in die verblindend witte schoonheid lag de dood op de loer. De wegen waren geplaveid met de kadavers van meerkoeten die zich van louter ellende onder een auto hadden geworpen. Kraaien zeulden door de brokkelige sneeuw zonder te begrijpen waar hun vreten gebleven was. Een buizerd ging, toen wij onze kijkers op hem richtten, moeizaam op de wieken. Hij vloog alsof hij ieder moment kon neerstorten.
En daar fietste je dan. Met een slecht geweten en een volgevreten pens.

Koos van Zomeren
Uit: Oom Adolf, De Arbeiderspers, 1980

In those days, the landscape was an endless chain of Christmas cards. Falsely sentimental. Everywhere in the blinding white snow, death lay in wait. The roads were paved with the bodies of water coots who, in sheer desperation, had thrown themselves under the wheels of passing cars. Crows ferreted in the chunky snow without understanding where their food was hidden. A buzzard, as we trained our binoculars on it, laboriously flapped its wings. It flew as if, at any moment, it might plummet to the ground.
And you cycled further. With a troubled conscience and a full stomach.

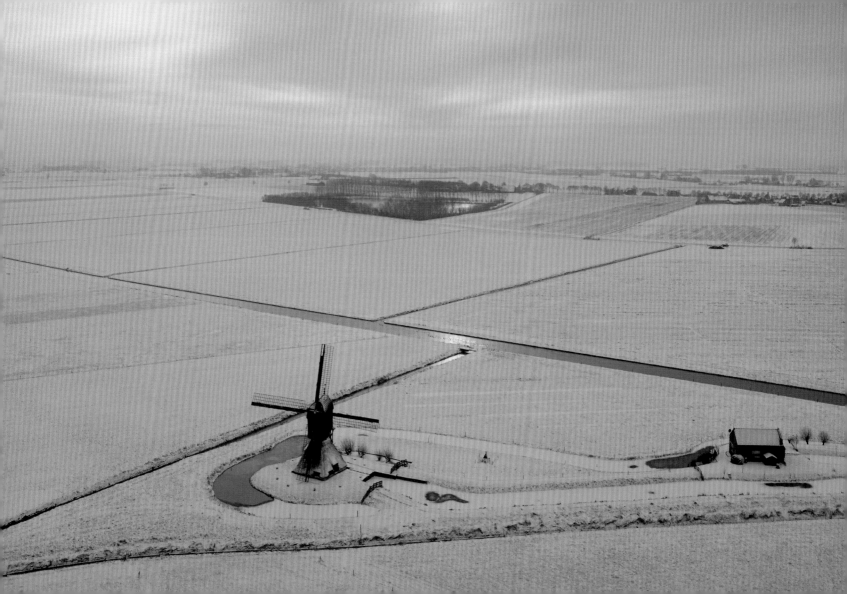

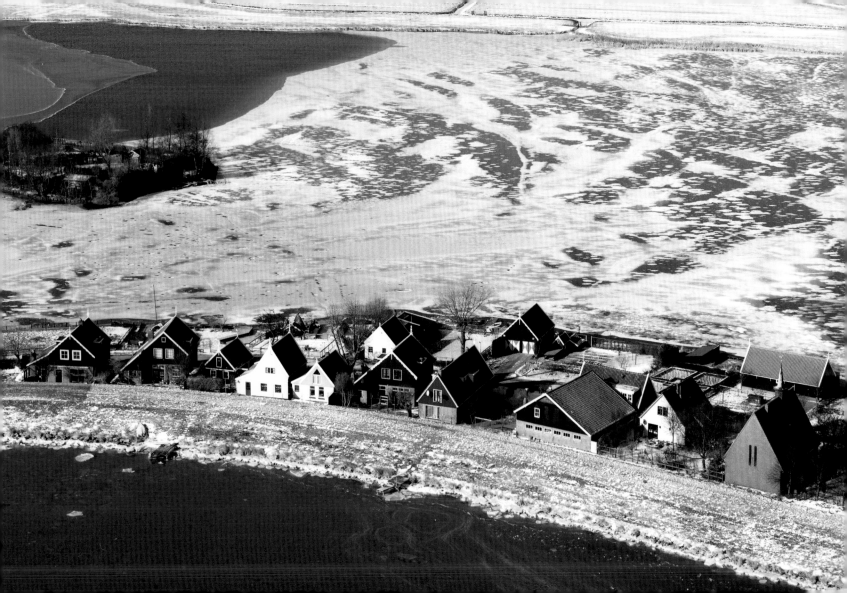

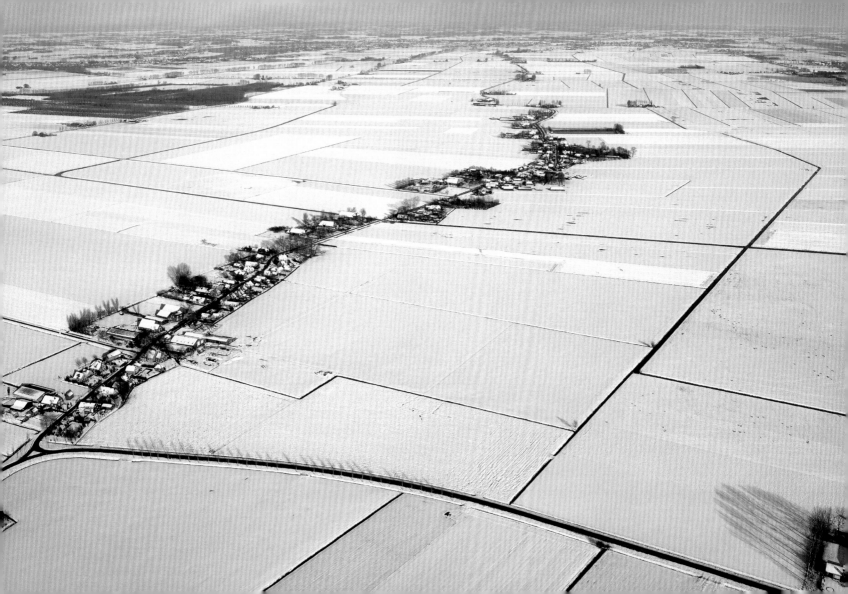

In Nederland wil ik niet leven,
Men moet er steeds zijn lusten reven,
Ter wille van de goede buren,
Die gretig door elk gaatje gluren.

J. Slauerhoff

I do not wish to live in Holland,
You have to keep your lusts in hand there
To pacify those pleasant neighbours
Who peek and pry at all your labours.

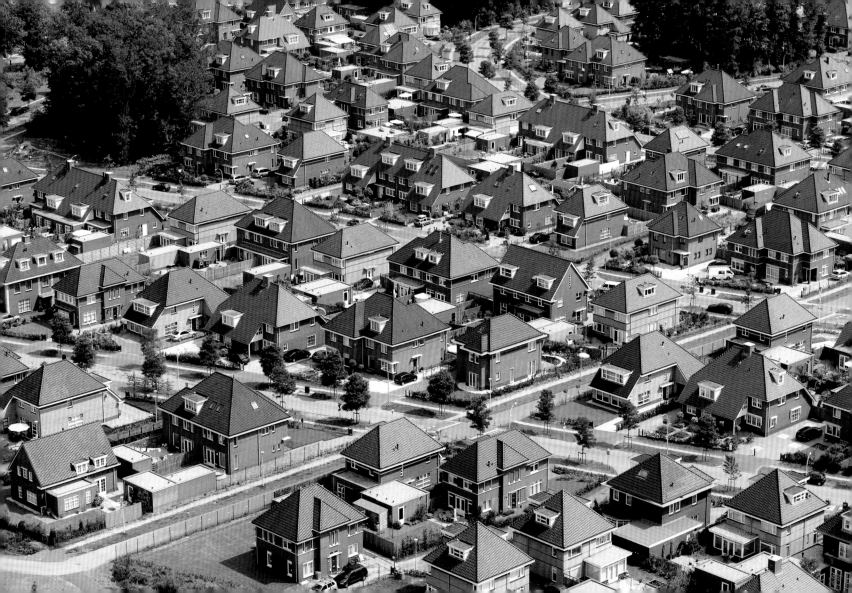

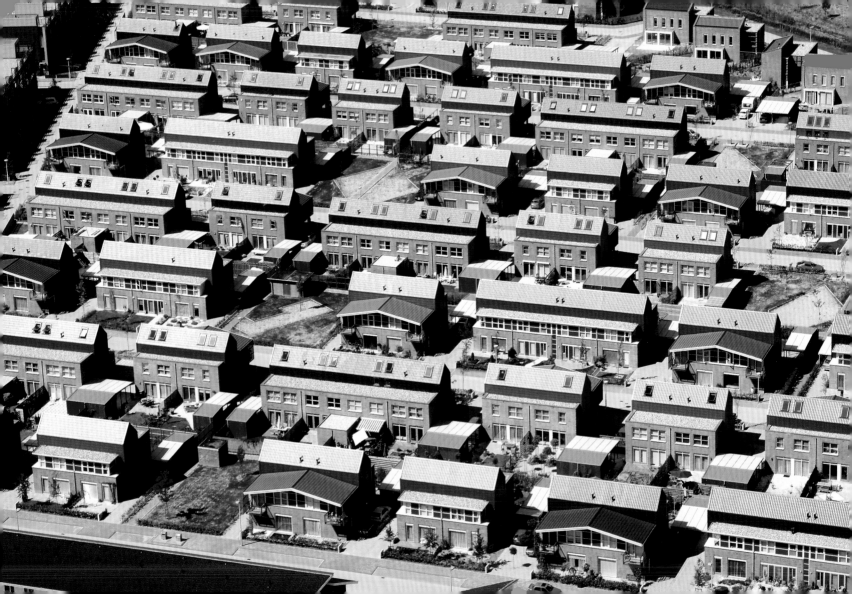

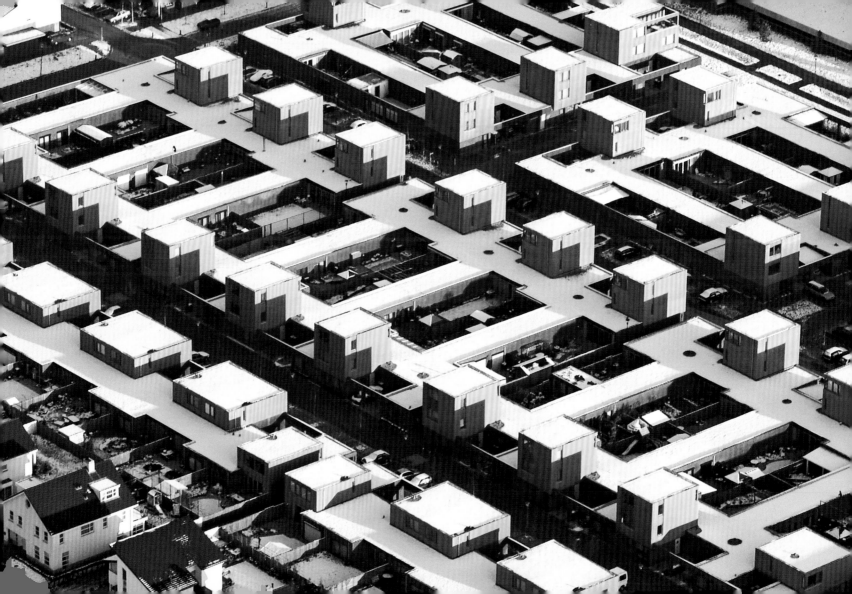

... als koe zou ik ook het liefst grazen op gladde weiden, of ik zou gras op mijn hoeven zaaien, dan had ik geen weiden nodig.

... as cow I would prefer to graze on smooth meadows, or I could sow grass in my courtyards, and then I would have no need for meadows.

Belcampo

Al zijn fantasieën, Liefdes zegepraal 1, Querido, 1979

182

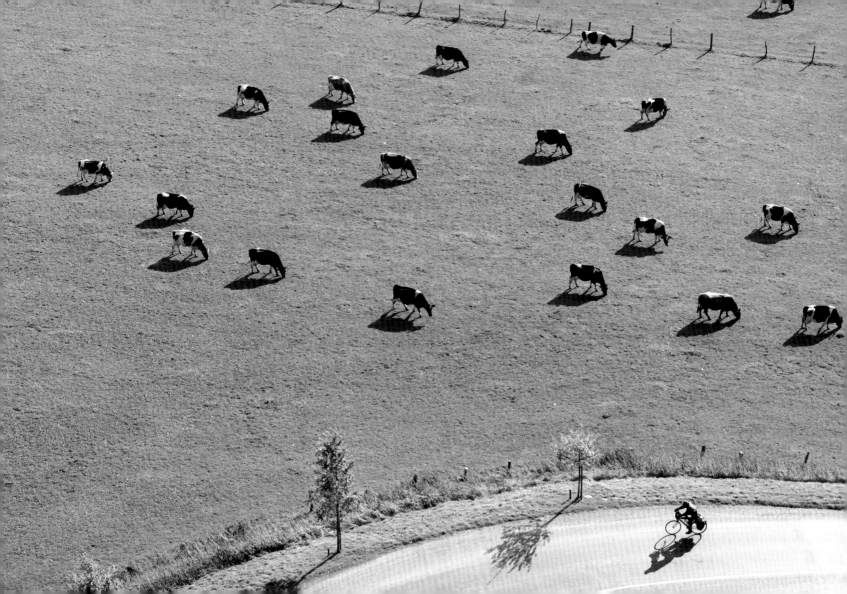

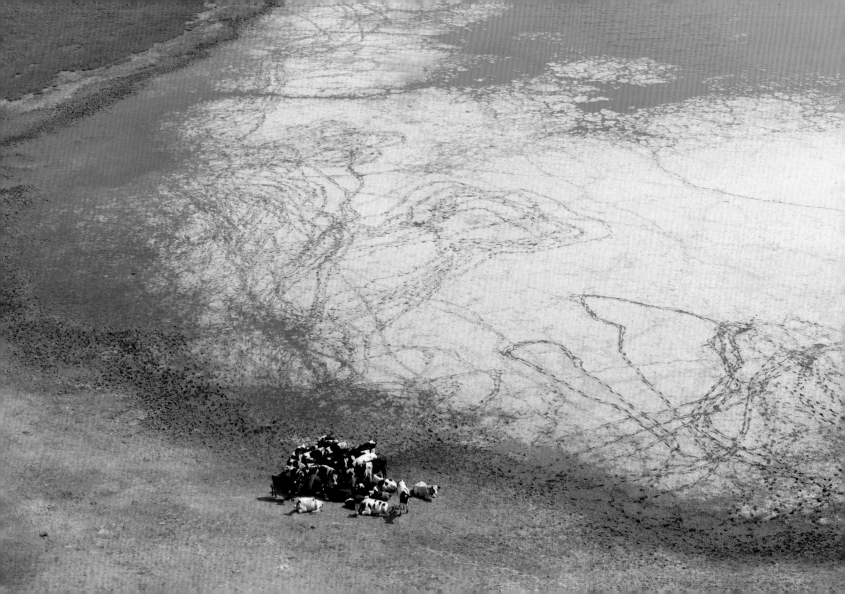

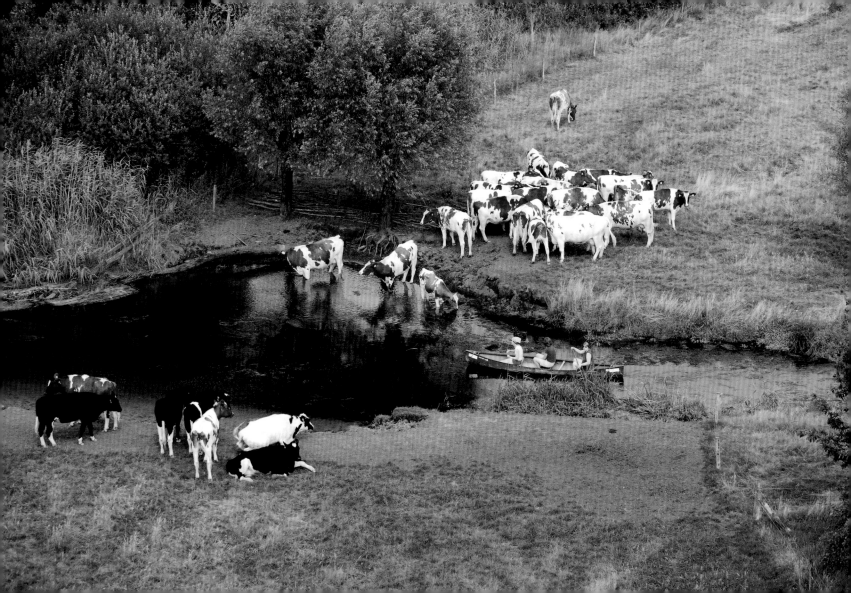

Mens, durf te leven!

Het leven is heerlijk, het leven is mooi
Maar – vlieg uit in de lucht en kruip niet in een kooi
Mens, durf te leven
Je kop in de hoogte, je neus in de wind
En lap aan je laars hoe een ander het vindt
Hou een hart vol van warmte en van liefde in je borst
Maar wees op je vierkante meter een Vorst!
Wat je zoekt, kan geen ander je geven
Mens, durf te leven!

Dirk Witte

Go on, dare to live

Life is delicious, life is a high,
But – don't stay in a cage, just take to the sky.
Go on – dare to live.
Your head held up high, your nose to the wind
And don't give a damn of what others may think
Keep your heart filled with humour and love in your breast
But rule like a monarch all that you love best.
Whatever you seek, no other can give
Go on – dare to live.

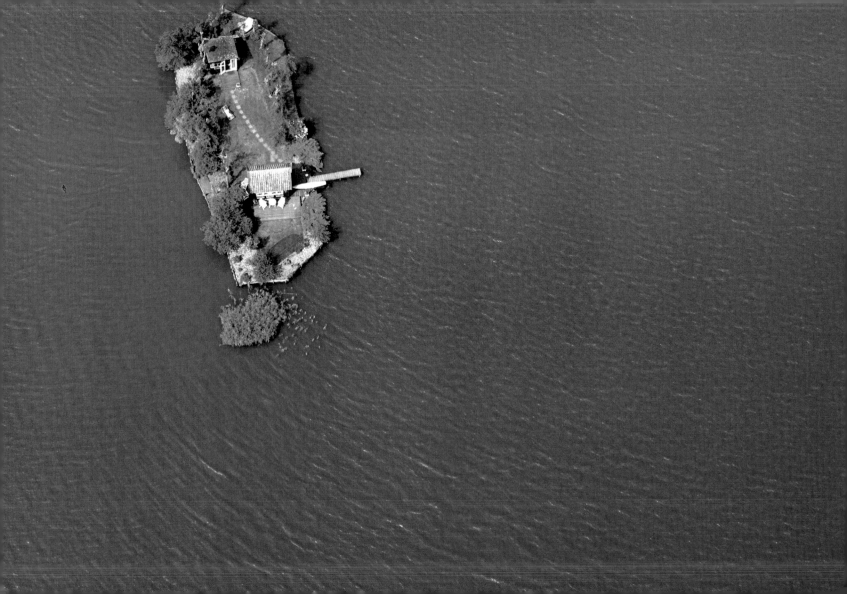

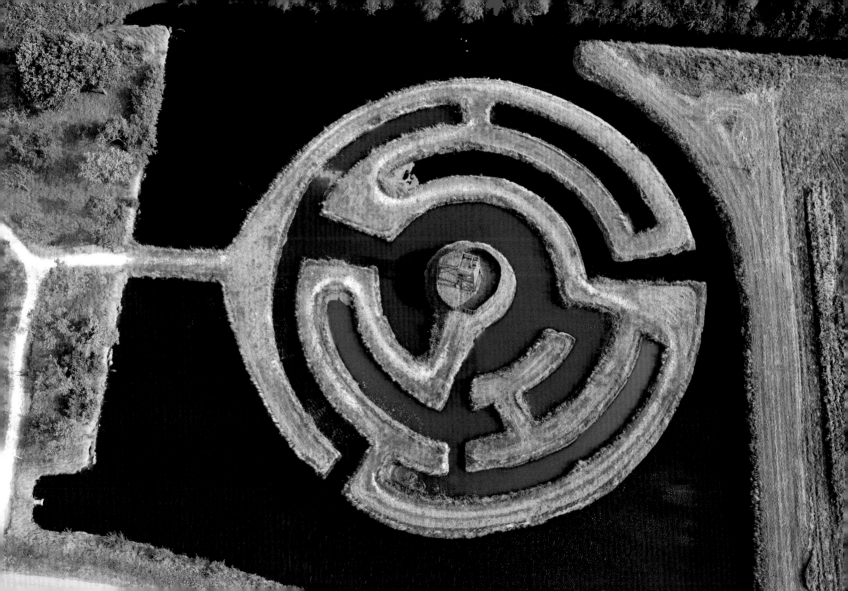

Watersnood

Schoonste gedicht van Holland, waterstaat
met dijken als versregels en rijmsluizen,
wanneer het droomtij van de zee opstaat
dan is de mensentaal van land en huizen
ten prooi aan eb en vloed van goed en kwaad.

Guillaume van der Graft

Flood

Water, Holland's sweetest water still,
With dykes as verse couplets and rhyming locks,
When the dream tide rises from the swirl
Then all those human words of home and flocks
Fall prey to ebb and flow of good and ill.

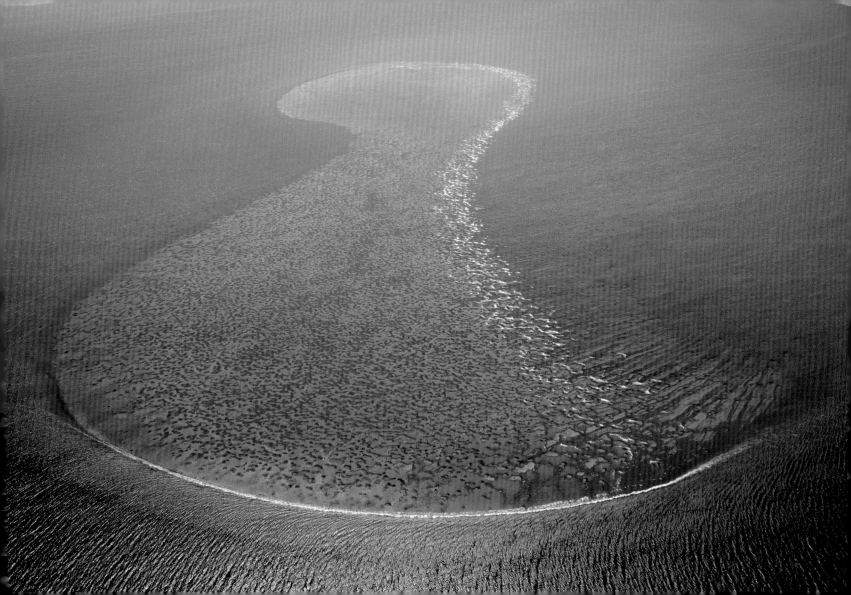

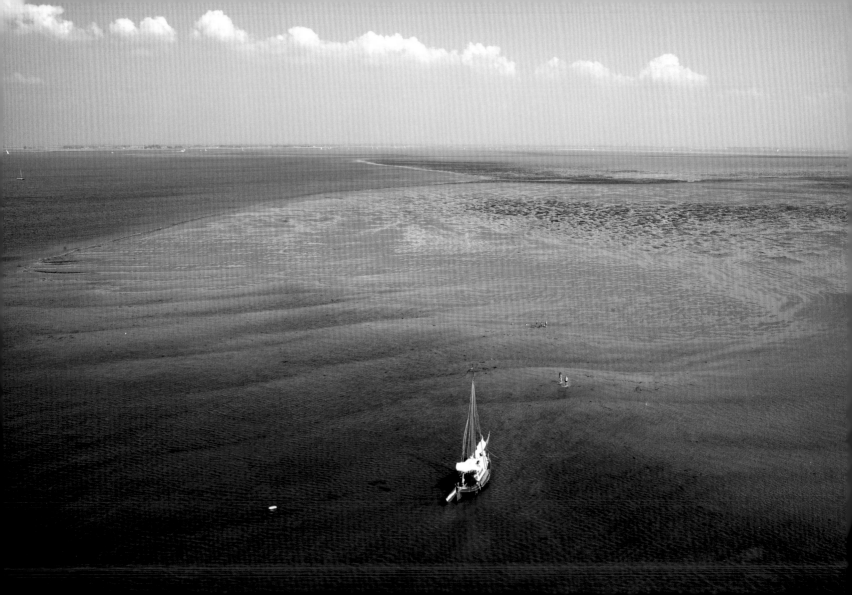

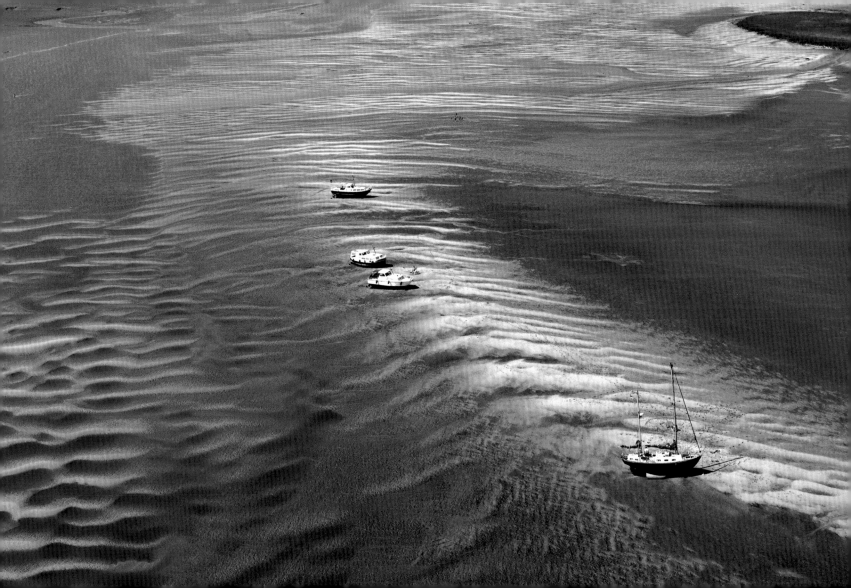

Winterdorp

Het is een dorp
Niet ver van hier
Een boerendorp
Aan een rivier
Het is niet groot
En vrij obscuur
Maar 't heeft een naam
Een een bestuur

[...]

Maar zie je 't van
De overkant
Het kleine dorp
In 't starre land
Een toevluchtsoord
Verpakt in sneeuw
Dan denk je aan
Een andre eeuw

De dag verkwijnt
En langzaam gaan
Nu overal
De lichtjes aan
Dan is het knus
Dan is 't rustiek
Een mooie klus
Voor Anton Pieck

Drs. P

Uit: Tante Constance en Tante Mathilde, Nijgh & Van Ditmar, 2003

Winter village

A village lies
Not far from here
With cows and farms
And river clear
It's not well known
And rather small
But it has a name
And council rule.

[...]

But if you look
From t'other side
It's a tiny place
In meadows wide
A quiet retreat
Packed up in snow
You think about
Times long ago.

The day now fades
And one by one
Throughout the place
The lights go on
A cosy spot
And quite rustique
A perfect job
For Anton Pieck.

194

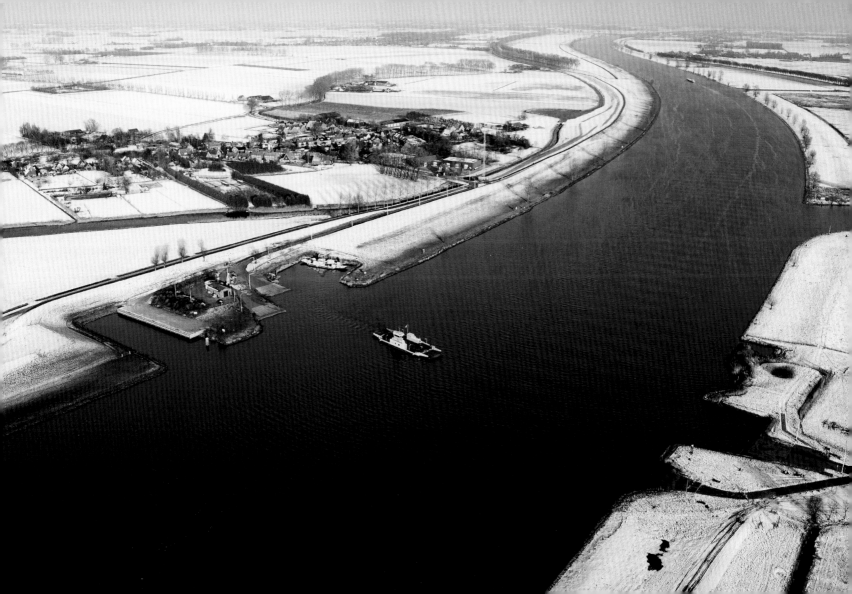

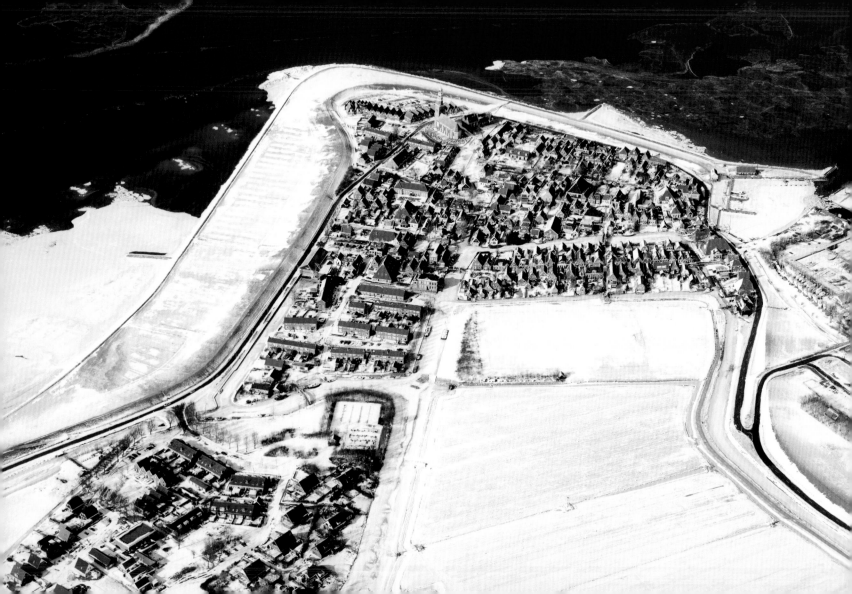

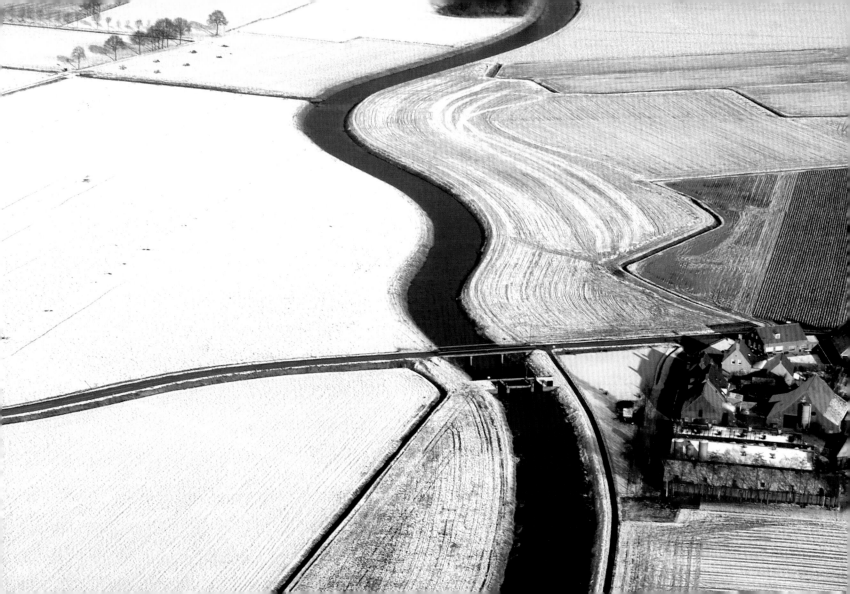

De volgende middag komen we na een tocht die maar duurt en duurt eindelijk in de buurt van Rotterdam. Mijn hart gaat open als de machtige contouren van de stad stroomopwaarts komen aandrijven – nooit geweten dat ik zo verknocht was aan mijn woonplaats.

Bob den Uyl

Uit: Een uitzinnige liefde, Querido, 1986

The next afternoon, after a trip that seemed to go on and on, we finally reached the outskirts of Rotterdam. My heart soared as the mighty contours of the city came floating upstream – I never knew how much I loved the city where I live.

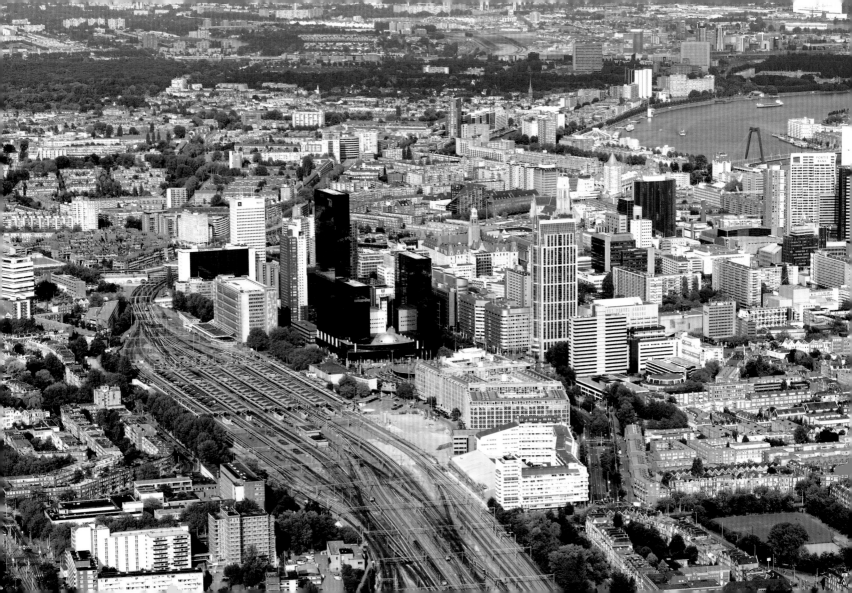

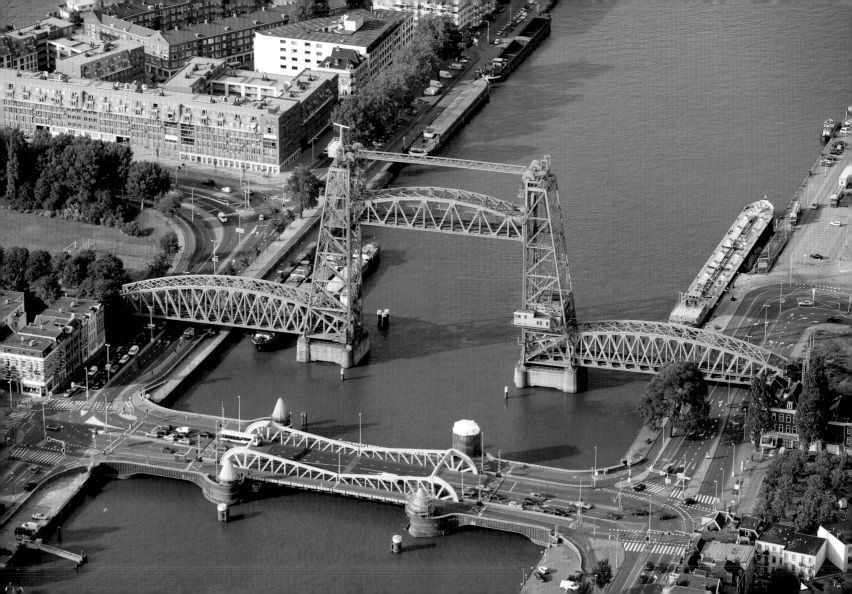

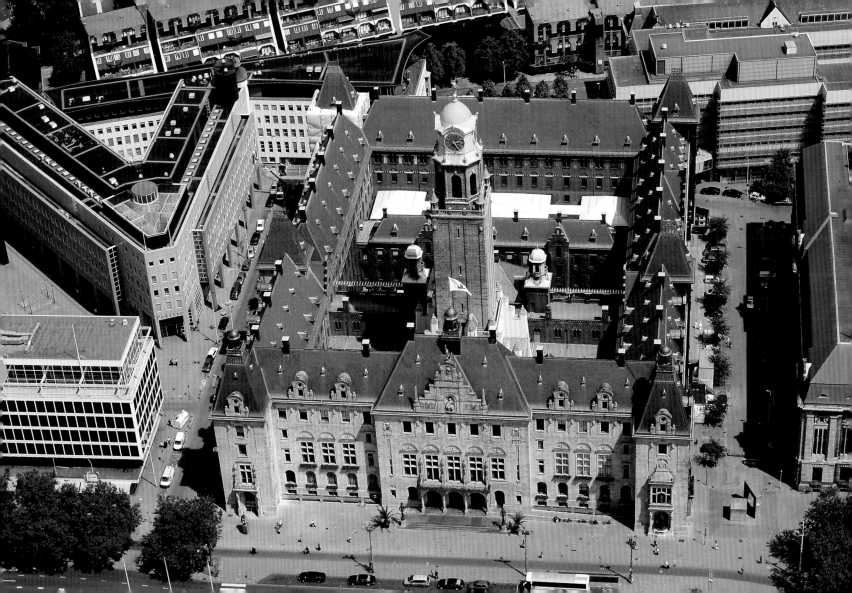

De Scheveningse zee

De zee van Zandvoort is zeer fijn,
De zee van Noordwijk mag er zijn,
De IJmuider zee is net Delftsblauw,
In Wijk aan Zee daar bruist hij zo.
Maar geen zee is zo distingué,
Als onze Scheveningse zee,
Die zit niet zo vol kwallen, want,
Die blijven op het strand.

Van Tol / Davids 1932

Scheveningen's sea

The sea at Zandvoort is a treat,
The sea at Noordwijk idem dit
IJmuiden's sea is like Delft Blue,
In Wijk on Sea it's choppy too.
But there's no sea with such cachet
As Scheveningen – or so they say.
The sea there never holds a leach…
They sit there on the beach.

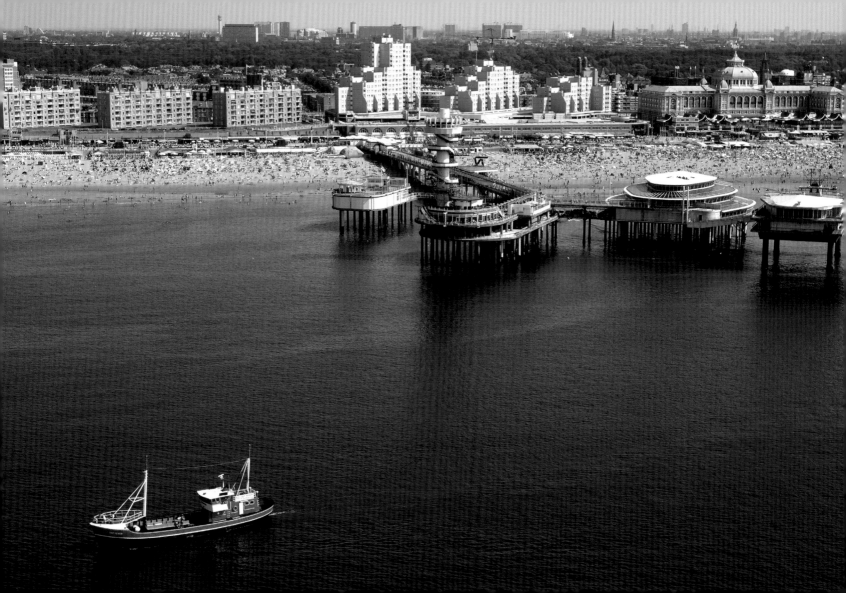

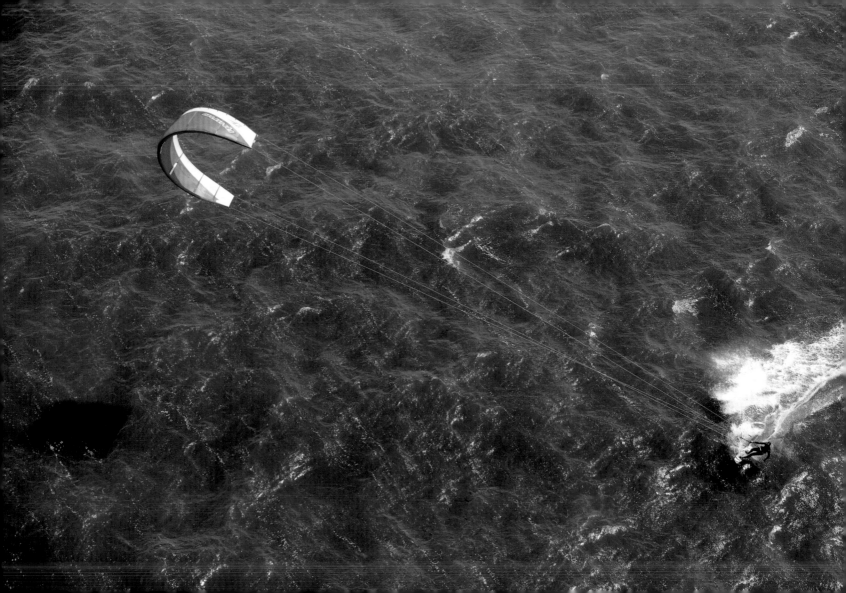

Noord-Brabant

Ik ben zo moederlijk, zo gul, zo rond,
zo jubelend, alsof er op mijn grond
geen bitterheid bestond en ongerief.
In al wat leeft, heb ik het leven lief.

Ed. Hoornik
De elf provincies en het nieuwe land, Meulenhoff, 1972

North Brabant

I am maternal, generous, so round,
So jubilant, as if I've never found
A touch of bitterness or sudden tear
And everything that lives I hold it dear.

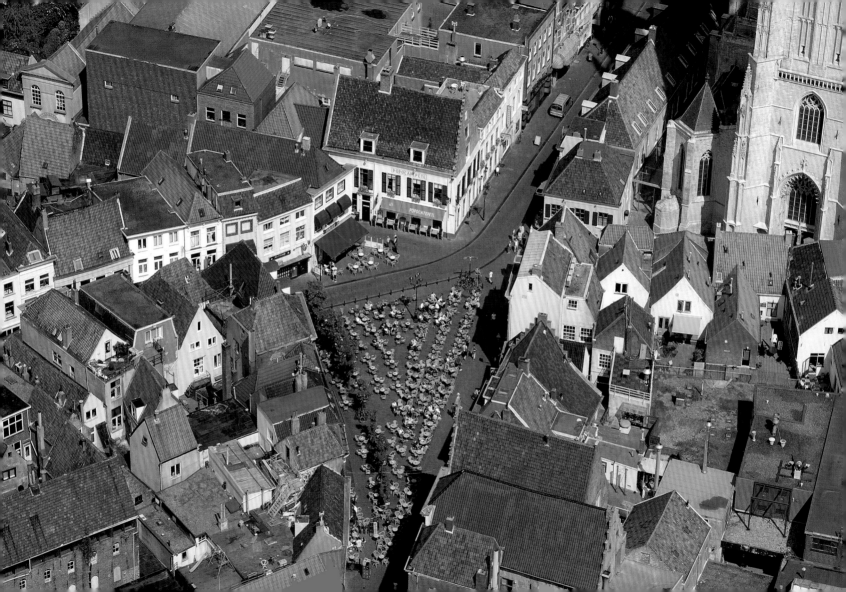

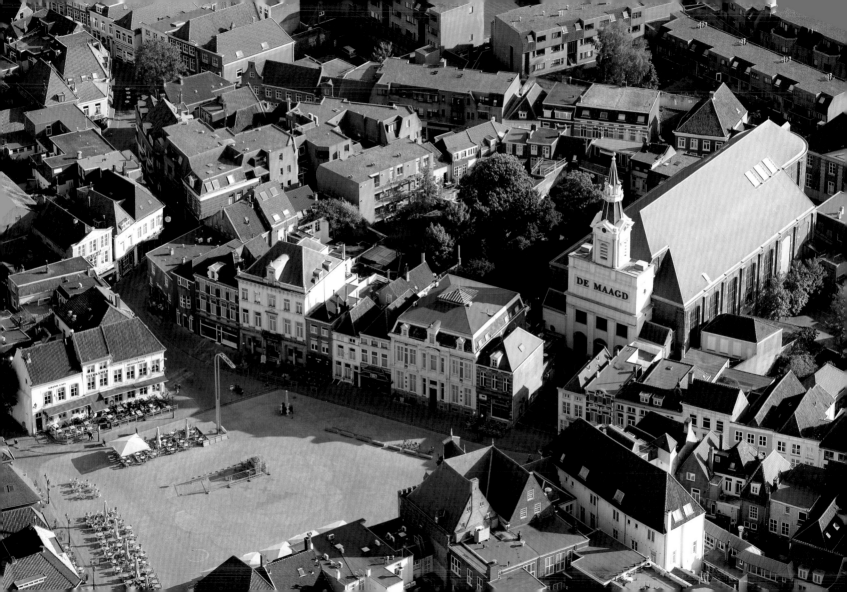

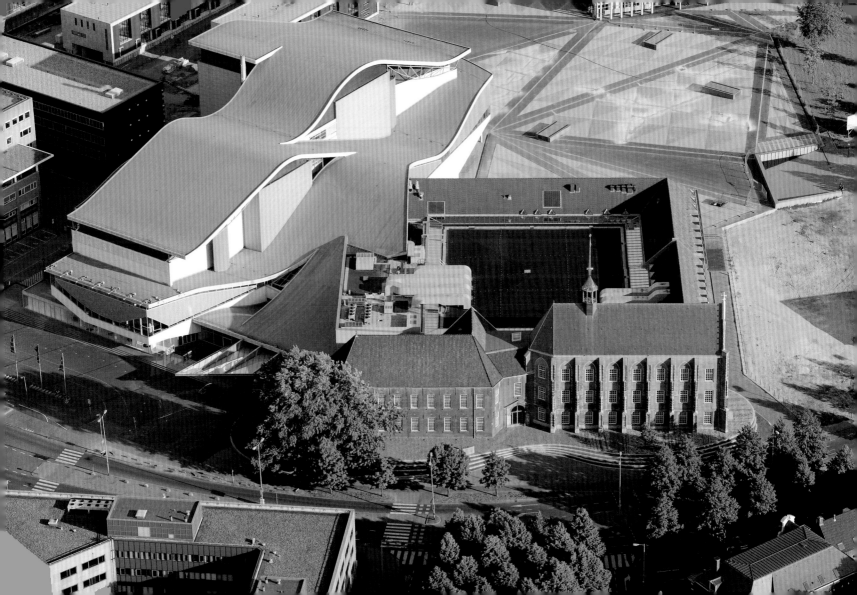

De veerpont

En als de pont zo lang was als de breedte van de
stroom
Dan kon hij blijven liggen, zei me laatst een econoom
Maar dat zou dan weer lastig zijn voor het rivierverkeer
Zodoende is de pont dus kort en gaat hij heen en weer

Drs. P

Uit: Tante Constance en Tante Mathilde, Nijgh & Van Ditmar, 2003

The ferry

And if they built the ferry so it stretched from pier to pier
They wouldn't have to move it, said a process engineer.
But that would cause some problems for the traffic
steaming north
And so they build the ferry short and send it back and
forth.

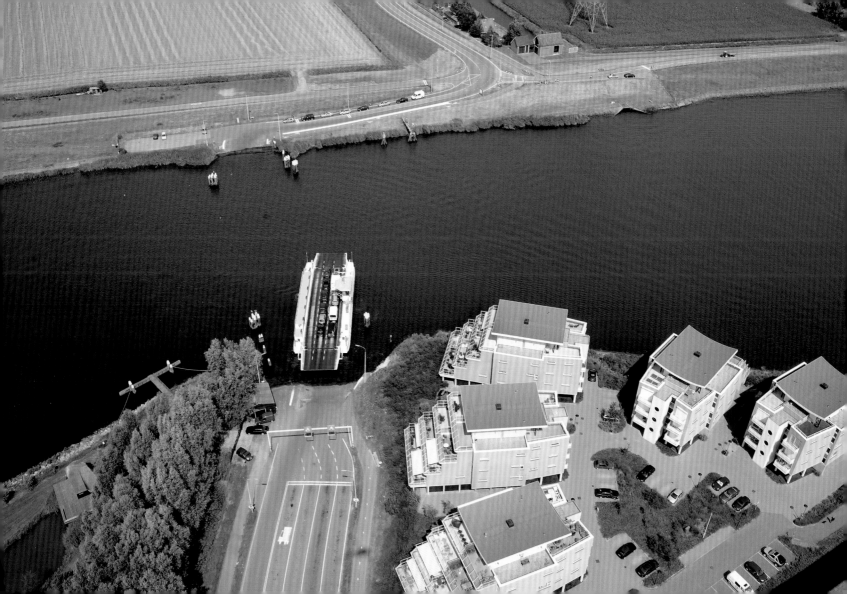

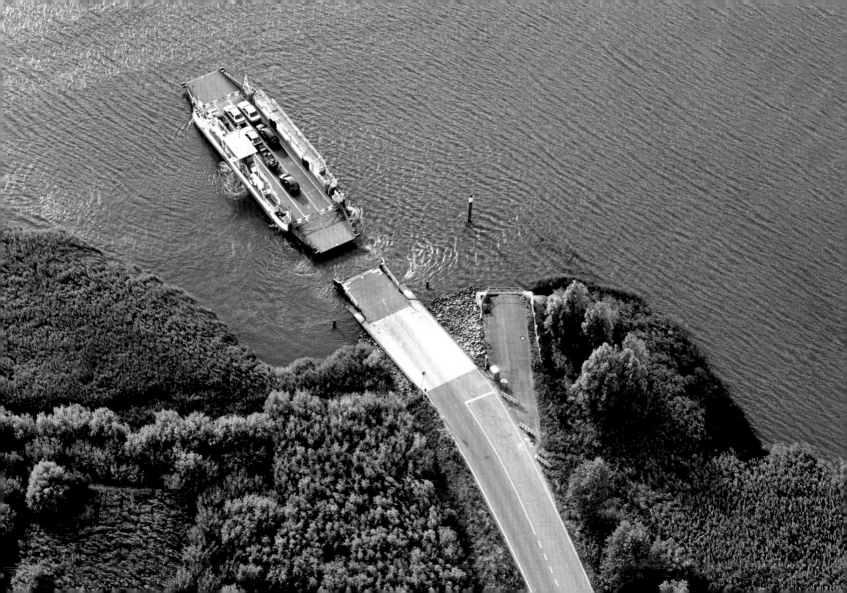

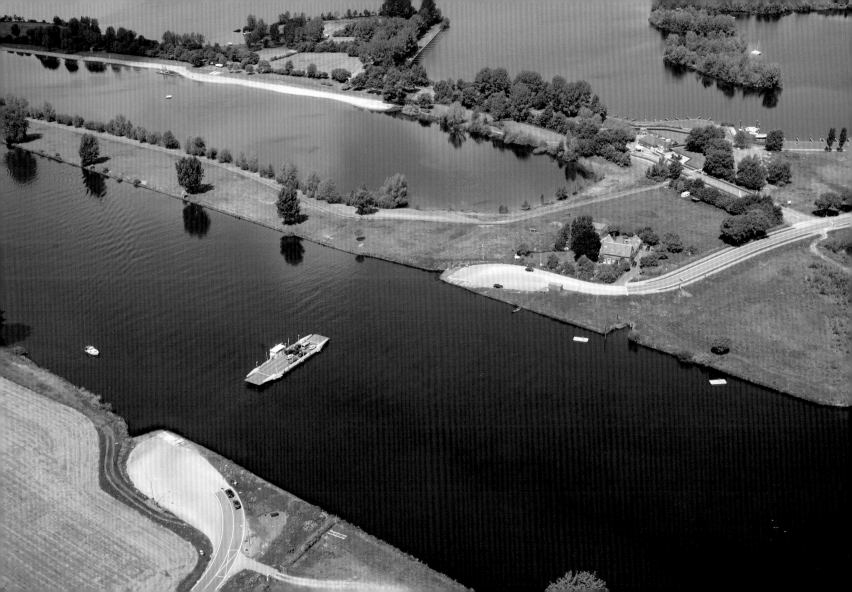

Omdat we allemaal willen rijden, staan we stil.

Youp van 't Hek

Because we all want to drive, we've come to a standstill.

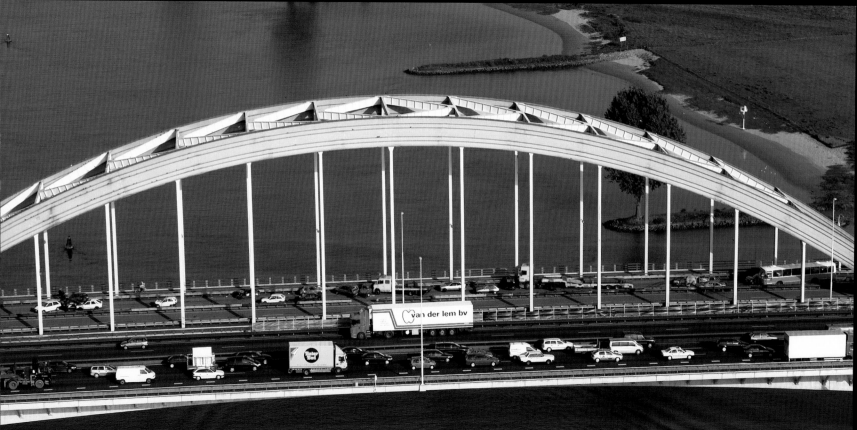

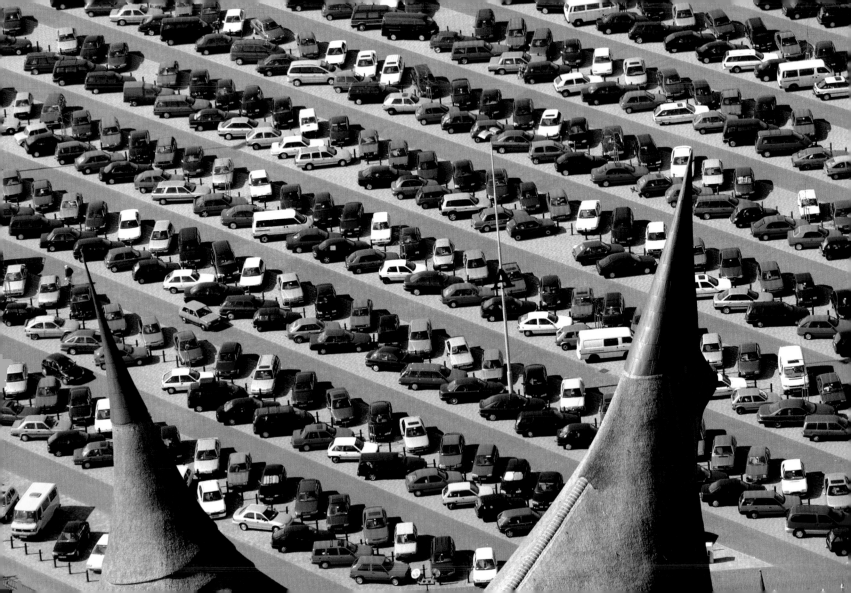

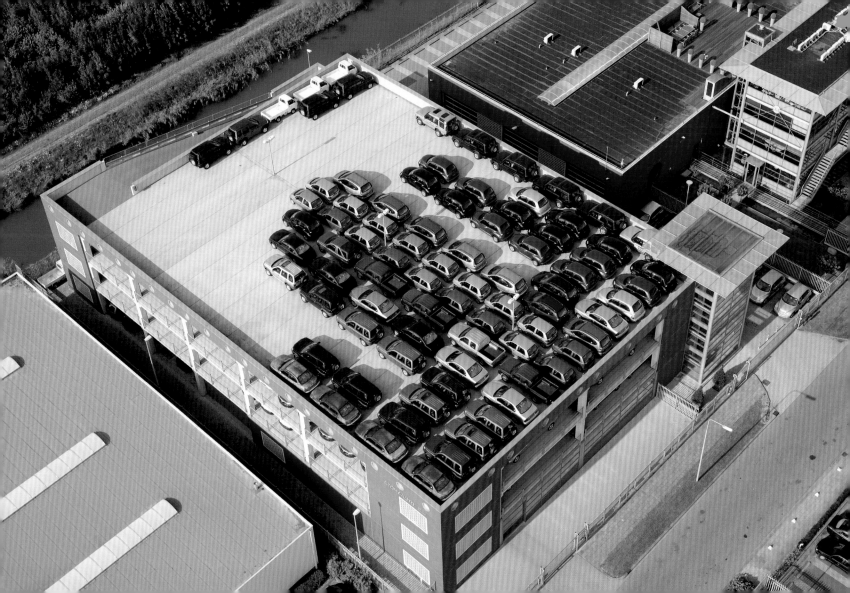

Flevoland

Waar wij steden doen verrijzen
op de bodem van de zee,
onder Hollands wolkenhemel
tellen wij als twaalfde mee.
Een provincie die er wezen mag,
jongste stukje Nederland.
Waar het fijn is om te wonen,
mijn geliefde Flevoland!
Land gemaakt door mensenhanden,
vol vertrouwen en met kracht.
Waar de zee werd teruggedrongen
die zoveel verschrikking bracht.
Een provincie die er wezen mag,
jongste stukje Nederland.
Waar het fijn is om te werken,
mijn geliefde Flevoland!
De natuur laat zich hier gelden
dieren kiezen nest of hol.
En de wijde vergezichten
stemmen ons zo vreugdevol.
Een provincie die er wezen mag,
jongste stukje Nederland.
Waar het fijn is om te leven,
mijn geliefde Flevoland!

Flevoland

Where we raise our splendid cities
On the bottom of the sea
Under Holland's cloud-filled heaven
Twelfth among the twelve are we.
A province that is still so young
Newest piece of Netherlands
Where we live with pride and honour
My beloved Flevoland!
A province made by human hand
Filled with courage and with trust,
Where the mighty sea was conquered
That had caused so much distress.
A province that is still so young
Newest piece of Netherlands
Where we live with pride and honour
My beloved Flevoland!
Nature here can sway its sceptre
Birds and game can live in peace
And the wide views over meadows
Make our joy here so complete.
A province that is still so young
Newest piece of Netherlands
Where we live with pride and honour
My beloved Flevoland!

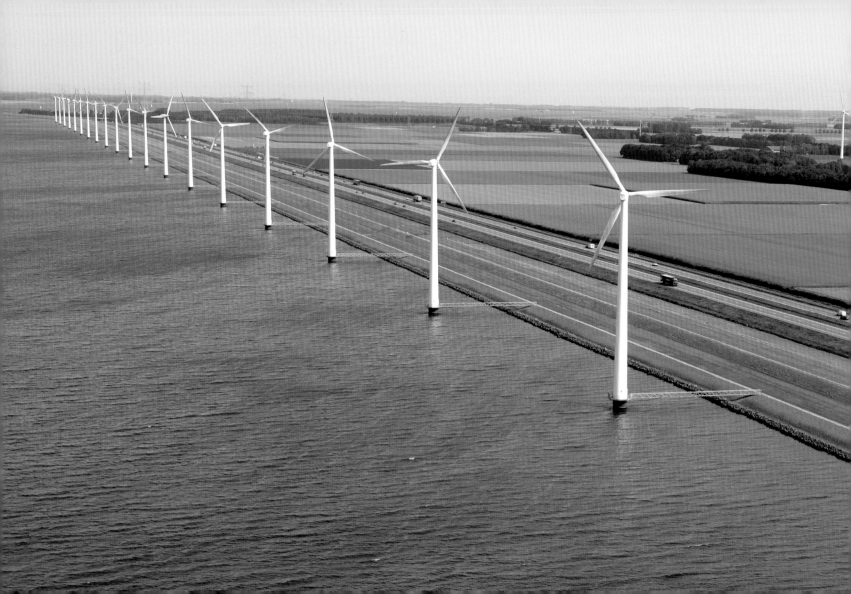

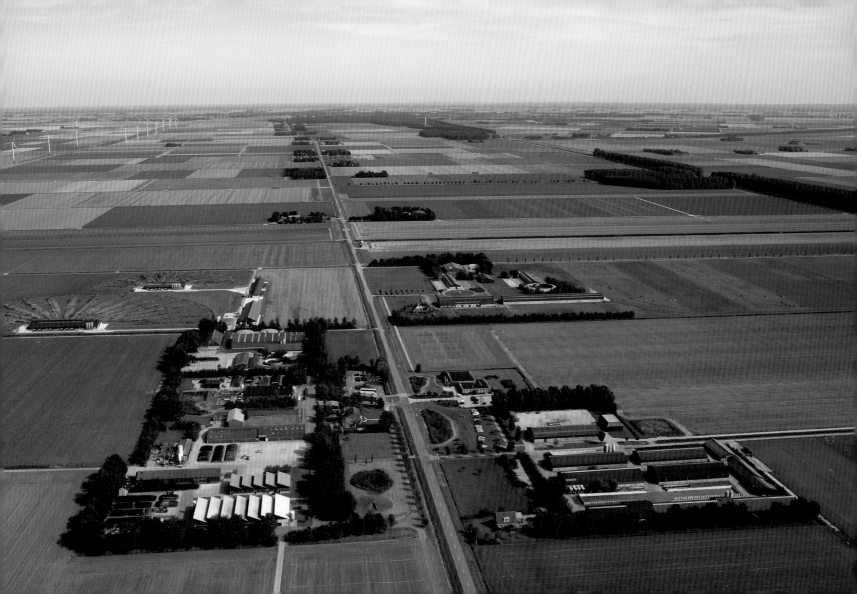

222

Bezie uw werk als de spaanders van de plank,
die ge had willen zagen.

Regard your work as the splinters of the beam,
That you had wanted to saw.

Godfried Bomans, Korte berichten

Uit: De serie Werken I-VI

©1996-2000 Erven Godfried Bomans / De Boekerij bv, Amsterdam

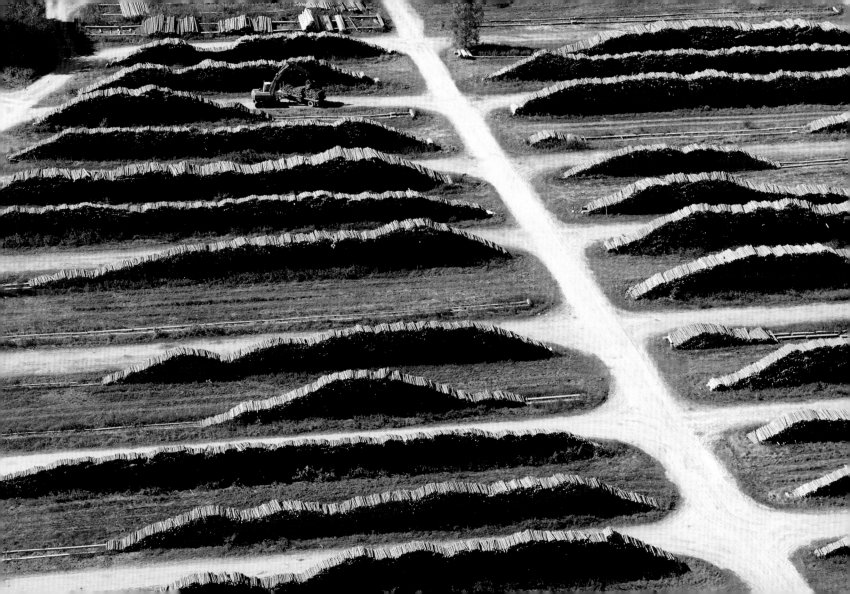

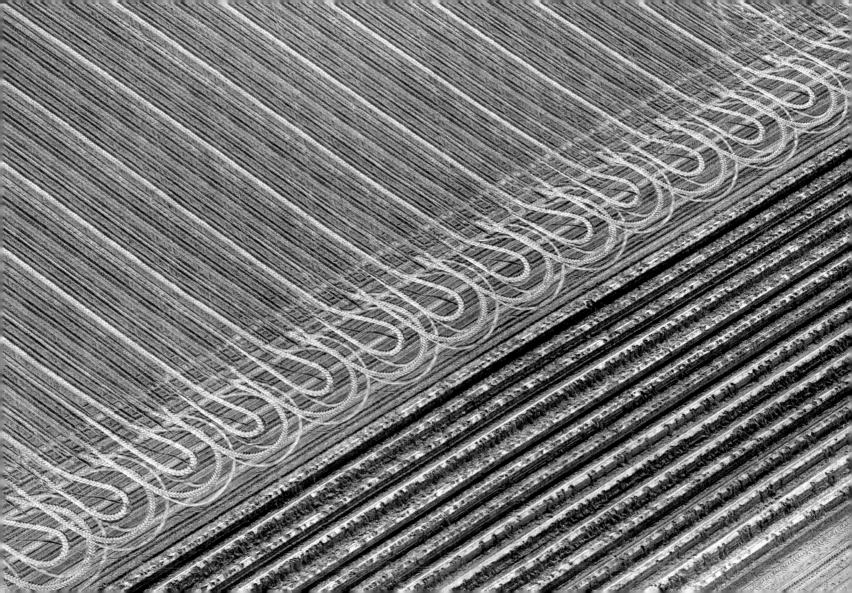

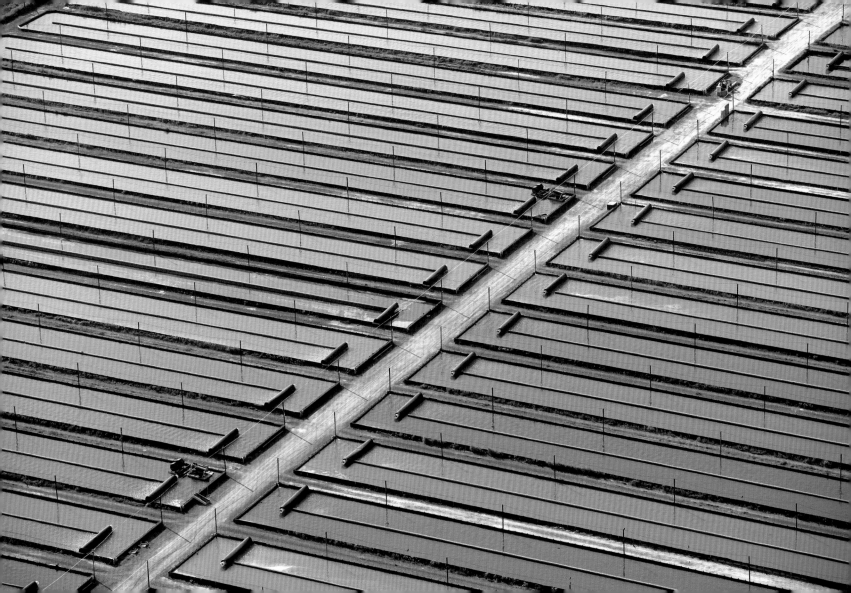

Zeeland

Geen dierder plek voor ons op aard
Geen oord ter wereld meer ons waard
Dan, waar beschermd door dijk en duin
Ons toelacht veld en bosch en tuin
Waar steeds d'aloude Eendracht woont
En welvaart 's landsmans werk bekroont
Waar klinkt des Leeuwen forsche stem:
'Ik worstel moedig en ontzwem!'
Het land dat fier zijn zonen prijst
En ons met trots de namen wijst
Van Bestevâer en Joost de Moor
Die blinken zullen d' eeuwen door
Waarvan in de historieblâen
De Evertsens en Bankert staan
Dat immer hoog in ere houdt
Den onverschrokken Naerebout
Gij, Zeeland, zijt ons eigen land
We dulden hier geen vreemde hand
Die over ons regeren zou
Aan onze vrijheid zijn we trouw
We hebben slechts één enk'le keus:
'Oranje en Zeeland' da's de leus
Zo blijven wij met hart en mond
Met lijf en ziel: goed Zeeuws goed rond.

Zeeland

No dearer place on all this earth
No place for us of greater worth
Protected by our dykes and dunes
Our woods and gardens in full bloom
A place where unity holds true
And riches fall where they are due
Where still the Lion's voice rings true:
'I struggle bravely and swim through.'
A land that praises all its sons
And speak their names out one by one:
Van Bestevâer and Joost de Moor
Will sound forever as before.
And written there in history's hand
The Evertsens and Bankert stand
And still in honour proudly shouts
The name of valiant Baerebout
Thou, Zeeland, are our precious land
We do not suffer stranger's hand
To rule us, that is our disgust
In freedom we still put our trust.
In but two names we do rejoice:
Oranje and Zeeland – that's our choice.
And so we say in mind and heart,
In thought and deed: Zeeland's sons we art.

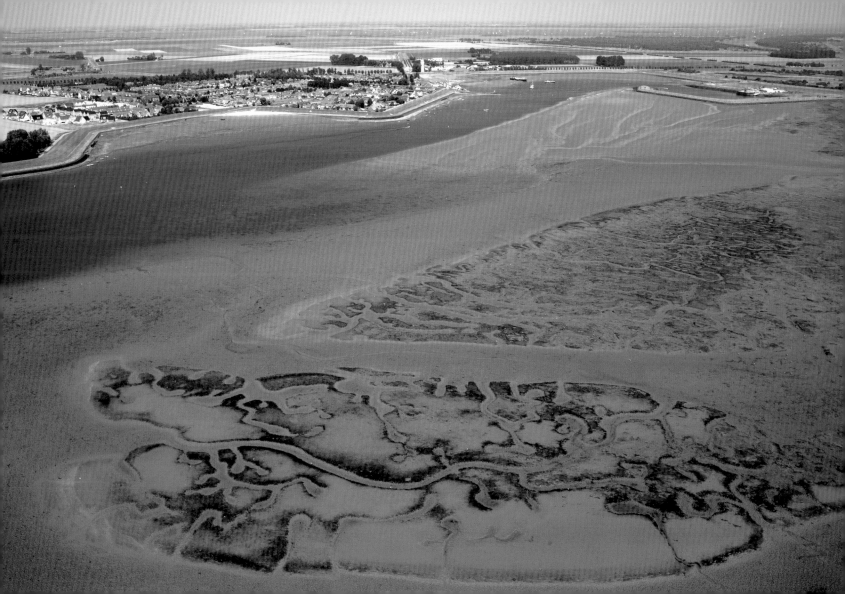

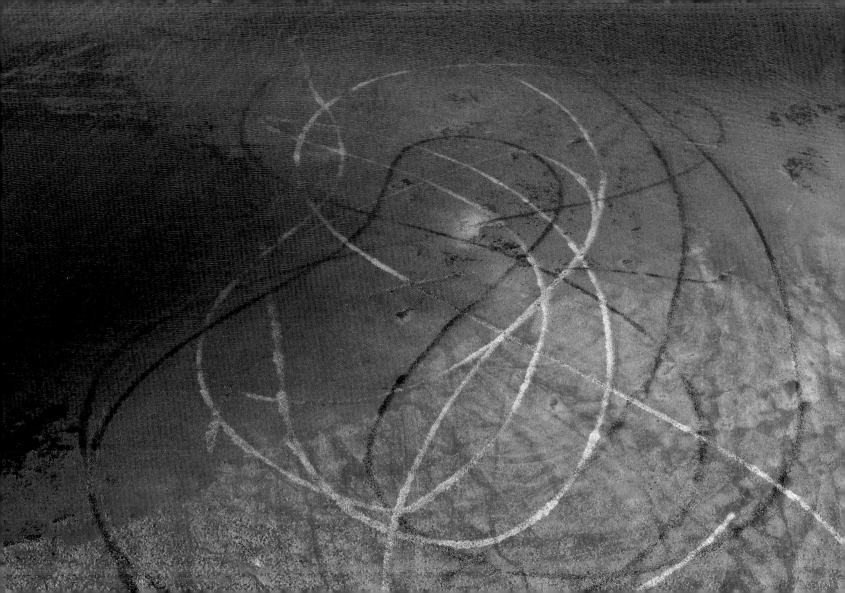

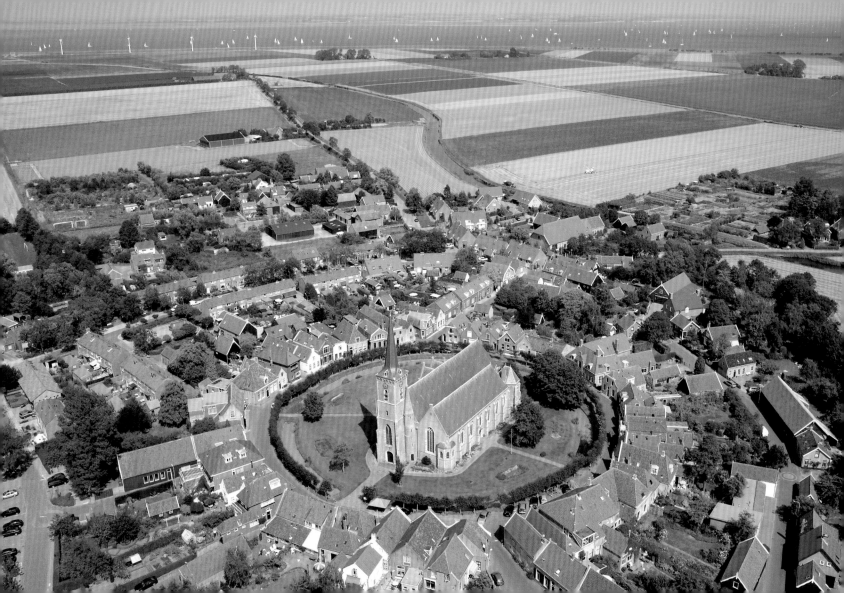

Ons mooie kleine landje, zeggen ze in Nederland.
Daar heb ik nooit aan meegedaan. Die uitdrukking gaat
volgens mij niet over landschappelijk schoon
maar over burgermansfatsoen, benepenheid.

Koos van Zomeren,

Uit: Een deur in oktober, De Arbeiderspers, 1999

Our beautiful little country; that's what they say in
Holland.
I've never done that. For me, that expression has
nothing to do with the beauty of the landscape, but is all
about middle-class decency, about pettiness.

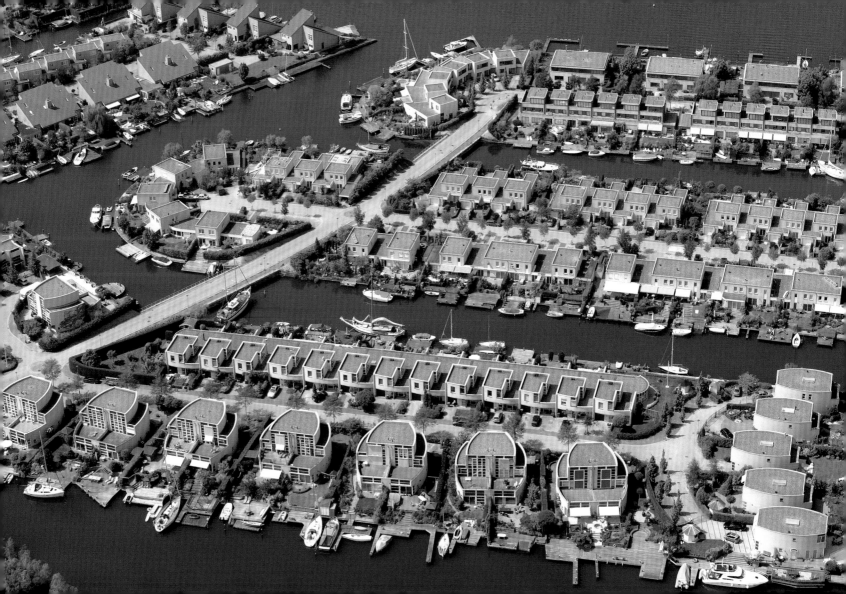

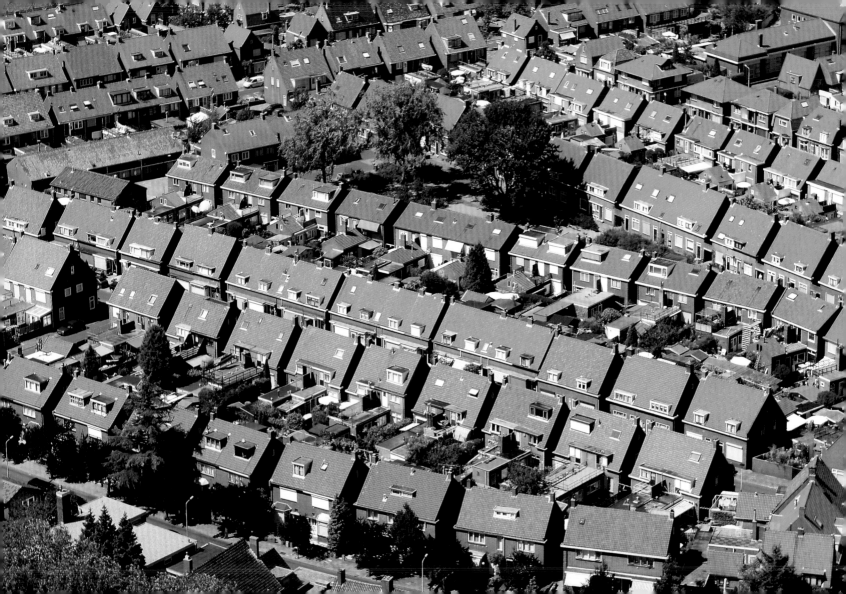

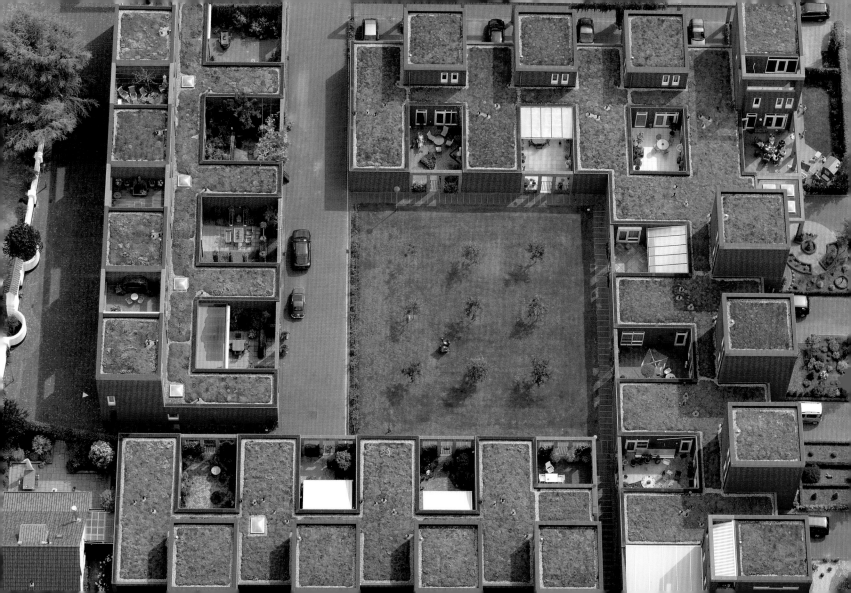

Drenthe

Ik heb u lief mijn heerlijk landje
Mijn enig Drentheland
Ik min de eenvoud in uw schoonheid
'k Heb u mijn hart verpand
Mijn taak vervuld' ik blijde
Waarheen ook plicht mij riep
Uw geest was 't die mij leidde
Daarom vergeet 'k u niet

'k Hoor nog de lieve held're klokjes
Bij zinkend' avondzon
Als schaapjes keerden van de heide
En moeder met ons zong
O, kon ik nog eens horen
Dat lied in 't schemeruur
En vaders schoon vertelsel
Bij 't vrolijk knappend vuur

'k Zie nog uw brink met forse eiken
Waar ik mijn makkers vond
Waar ik mijn tenen mandje vulde
Met eikels glad en rond
Daar bij die oude linde
Kwam 'k met mijn vrienden saam
Zo menig vriend ging henen
De schors bewaart zijn naam

De ruige boswal langs uw velden
Was mijn luilekkerland
Die gaf mij lek'kre zoete bramen
Uit milde, gulle hand
Daar gaarde ik brandstof
Voor 't oud en heilig vuur
Als lente's adem wekte
Uw sluim'rende natuur

Waar nog de held're koele veldplas
Uw vredig beekje voedt
Daar in dat wijde, bruine heivlak
Waar wilp en korhoen broedt
Daar koelde ik mijn leden
In 't nat van zuiv're wel
Daar heb ik leren zwieren
Op ijzers blank en snel

Die beelden uit dat zoet verleden
Wat blijven zij mij bij
Vaak heb ik zware strijd gestreden
Dan hielpen, sterkten zij
En nu, ten volle dankbaar
Wijd 'k u mijn beste lied
Mijn heerlijk, heerlijk Drenthe
Vergeten kan 'k u niet

Drenthe

I love you dear my lovely country
Drenthe, only land for me
I love the ease of all your beauty
I've lost my heart to thee
With joy my task completed
Wherever duty called
Your spirit gave me guidance
That's why you are my all.

I still hear bells so softly pealing
As gently sets the sun
As sheep return home from the meadows
And mother to us sung
Oh could I once more listen
At twilight to that tune
And hear my father's stories
By the fireside in our room.

I see your market lined with oak trees
Where I would find my chums
Where I would root with feet still shoeless
For acorns round and plump
And there the stately lime tree
That's where my friends all came
So many of them now have gone
The bark recalls their names.

The rugged trees along your meadows
Was my favourite playground
For there in all your endless bounty
Sweet blackberries I found
'Twas there I gathered kindling
For the old and sacred fire
As spring's sweet breath quickened
Your slumbering desire.

Where now the clear and cooling dew pond
Still feeds your peaceful brook
There in the wide and peaceful heather
Breed pheasant in calm nooks
'Twas there I cooled my body
In water pure and nice
And where I took my first steps
On skates across the ice.

That past has left the sweetest pictures
That still remain with me
I've often struggled hard and fiercely
But they encouraged me
In gratitude I offer
To you these couplets poor
My lovely dearest Drenthe
I always shall adore.

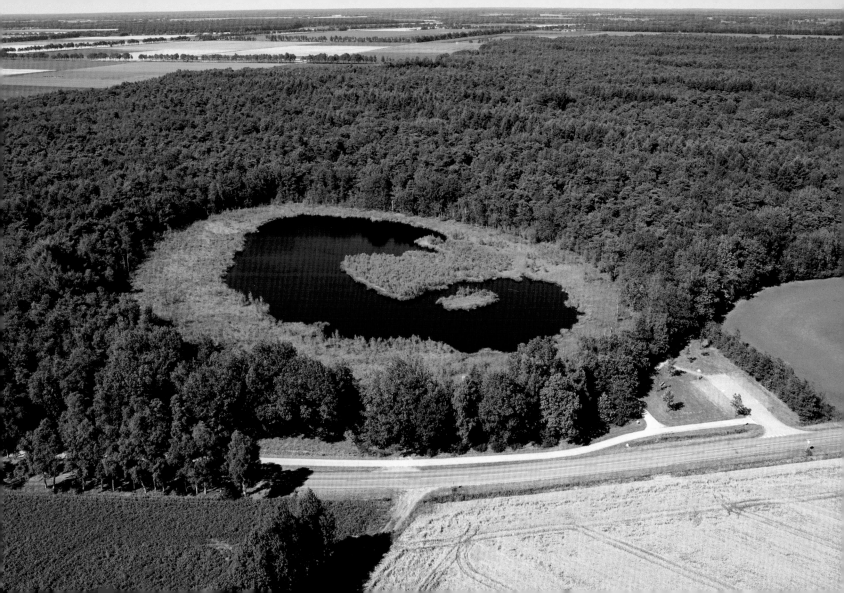

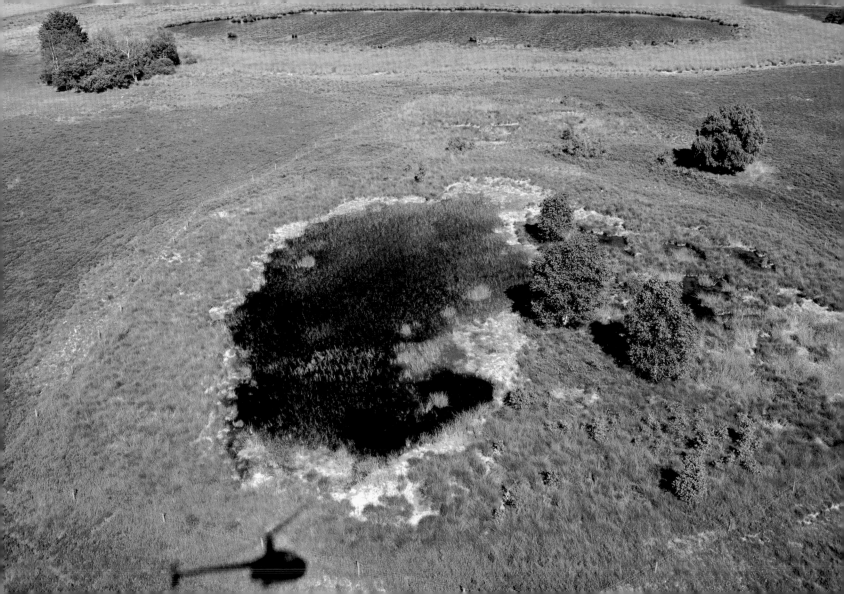

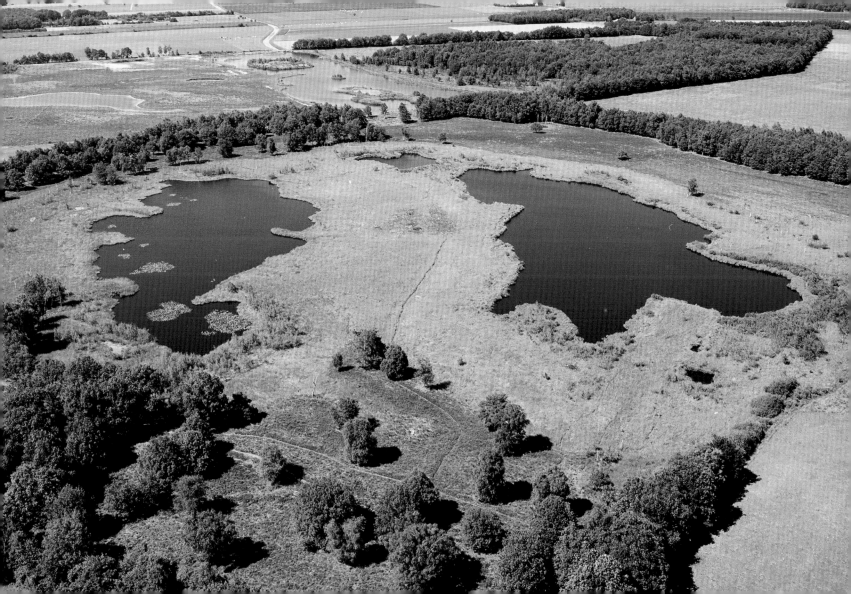

Het oude kerkje

Een glanzend water aan de kim, daarvoor
Een boomenrij en een versomberd weiland,
En op een lagen heuvel als een eiland
't Verlaten kerkje, in de eenzaamheid te loor.

J.C. Bloem

The old church

A gleaming water far away, behind
An orchard and a meadow bathed in shade
And on a lowly hilltop in a glade
The empty church, in loneliness enshrined.

238

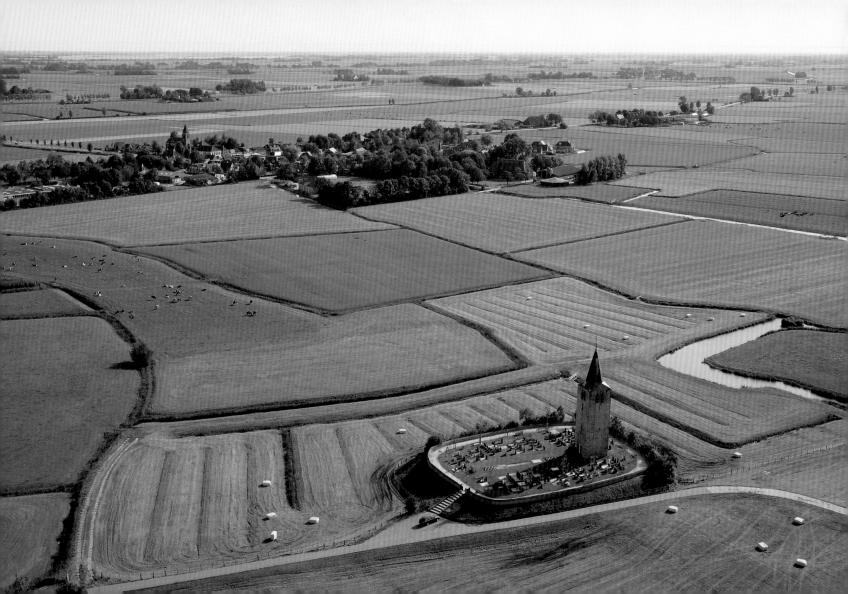

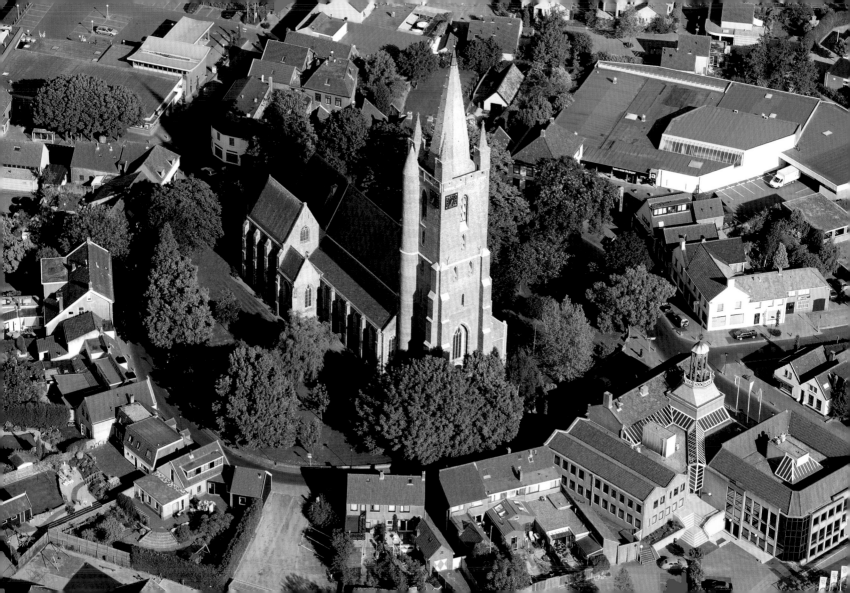

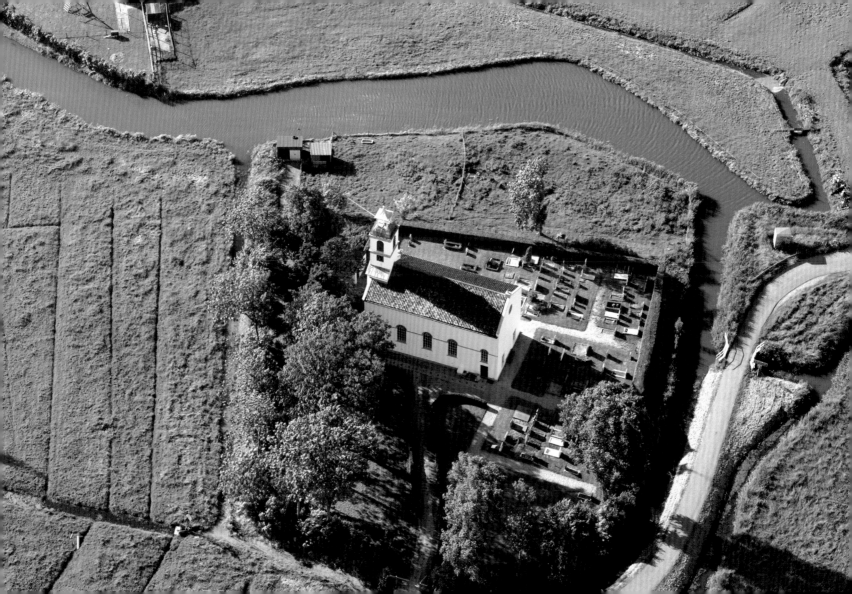

242

Flat: een woonplaats waarin men zijn radio afzet en tot de bevinding komt dat het de buurman was die zong.

Piet Knobbeldam

Flat: a dwelling in which one turns off the radio and discovers that it was his neighbour singing.

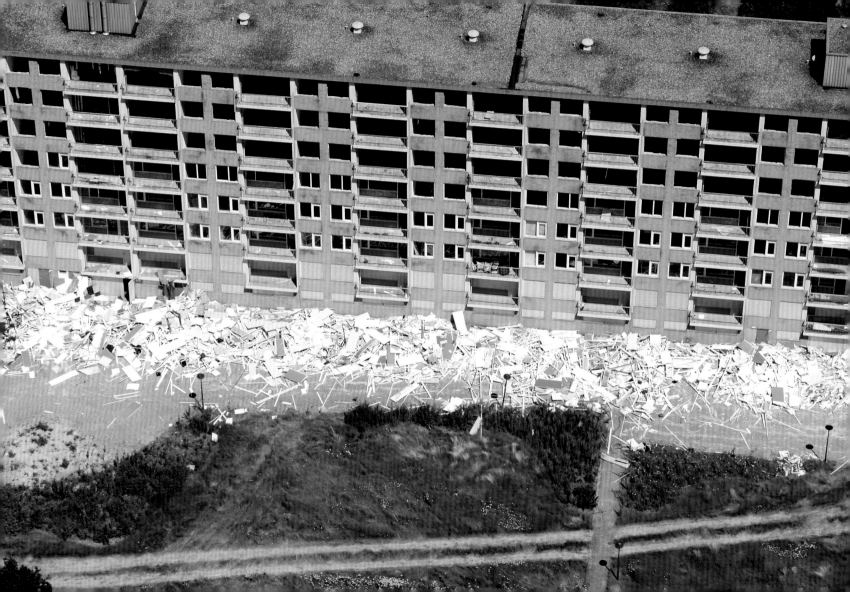

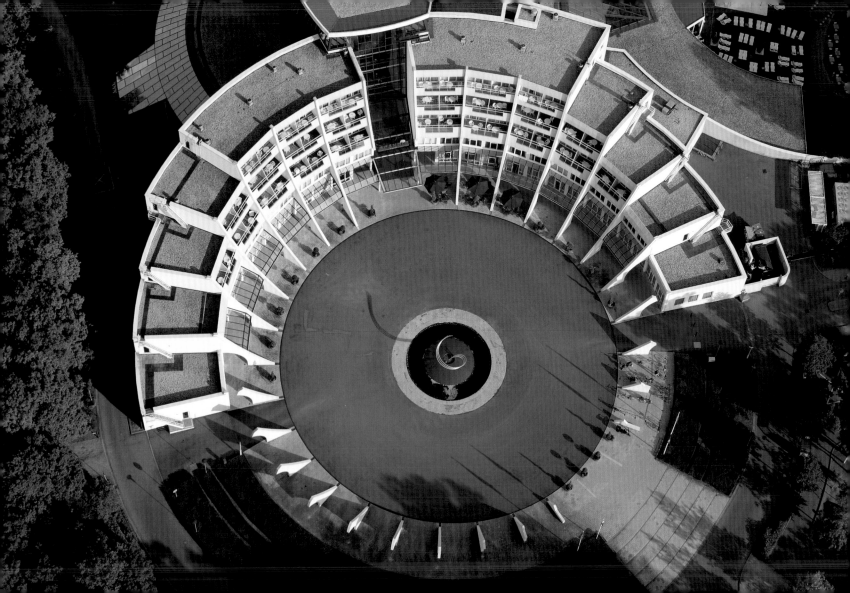

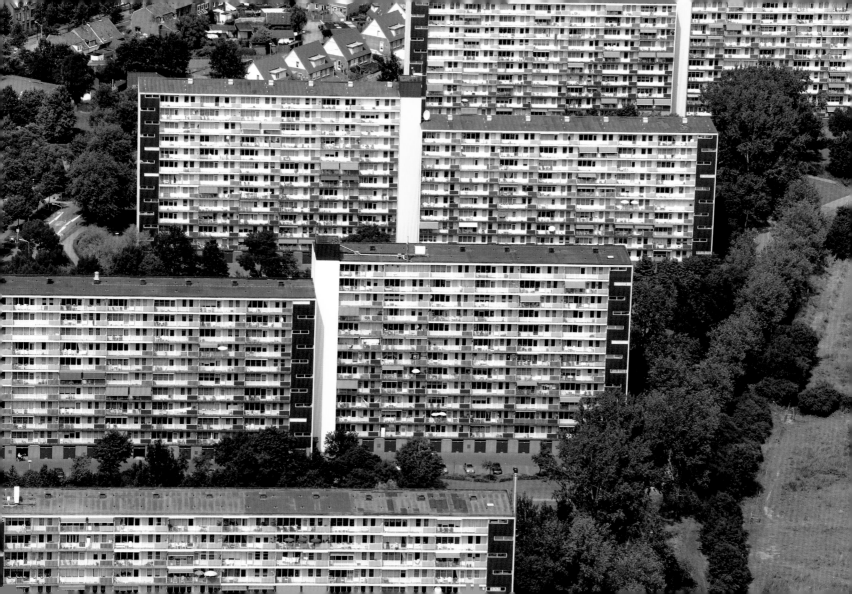

Friesland

Frysk bloed tsjoch op! wol no ris brûze en siede,
En bûnzje troch ús ieren om!
Flean op! Wy sjonge it bêste lân fan d'ierde,
It Fryske lân fol eare en rom.
Klink dan en daverje fier yn it rûn
Dyn âlde eare, o Fryske grûn!
Klink dan en daverje fier yn it rûn
Dyn âlde eare, o Fryske grûn!
Hoe ek fan oermacht, need en see betrutsen,
Oerâlde, leave Fryske grûn,
Nea waard dy fêste, taaie bân ferbrutsen,
Dy't Friezen oan har lân ferbûn.
Klink dan en daverje fier yn it rûn
Dyn âlde eare, o Fryske grûn!
Klink dan en daverje fier yn it rûn
Dyn âlde eare, o Fryske grûn!
Fan bûgjen frjemd, bleau by 't âld folk yn eare
Syn namme en taal, syn frije sin;
Syn wurd wie wet; rjocht, sljocht en trou syn leare,
En twang, fan wa ek, stie it tsjin.
Klink dan en daverje fier yn it rûn
Dyn âlde eare, o Fryske grûn!
Klink dan en daverje fier yn it rûn
Dyn âlde eare, o Fryske grûn!
Trochloftich folk fan dizze âlde namme,
Wês jimmer op dy âlders grut!
Bliuw ivich fan dy grize, hege stamme
In grien, in krêftich bloeiend leat!
Klink dan en daverje fier yn it rûn
Dyn âlde eare, o Fryske grûn!
Klink dan en daverje fier yn it rûn
Dyn âlde eare, o Fryske grûn!

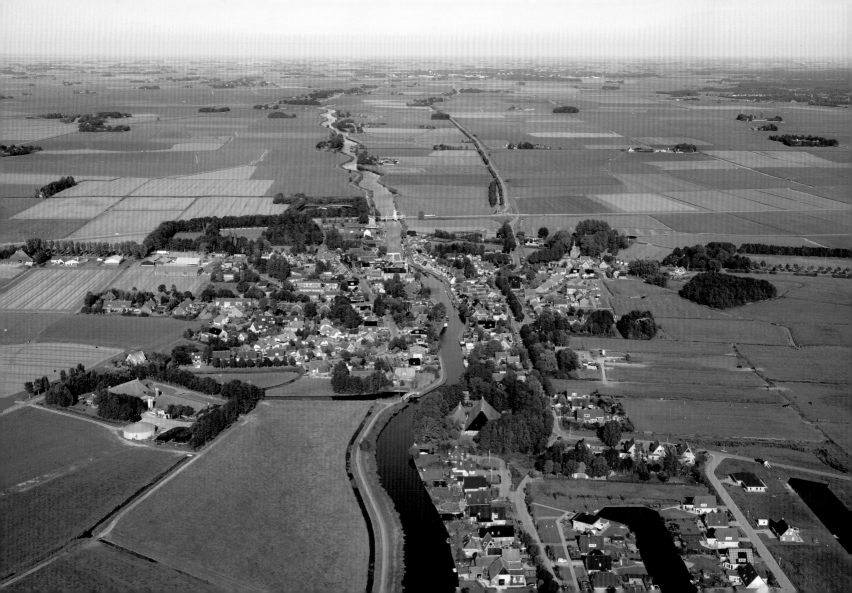

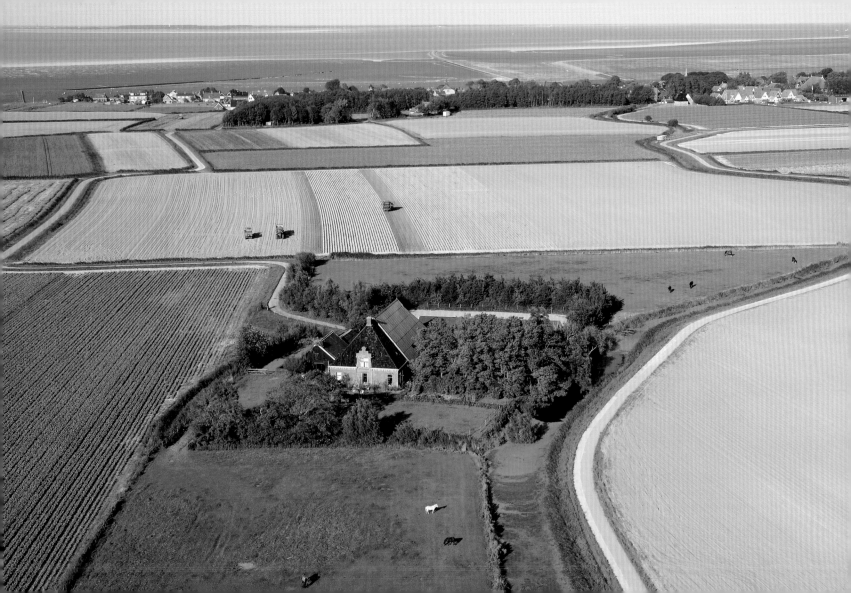

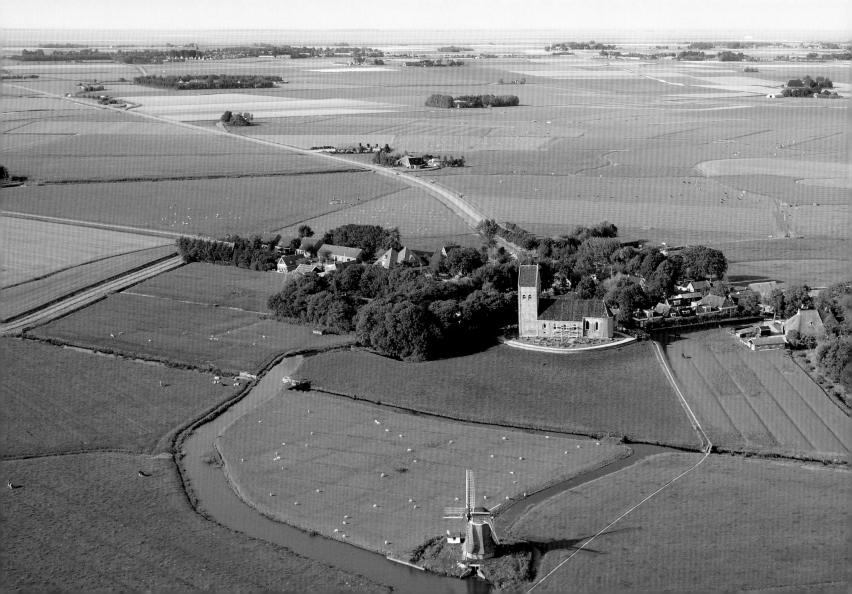

Alles is mooier in de zon, zelfs de regen.
R.Vogelzang

Everything is more attractive in the sun, even the rain.

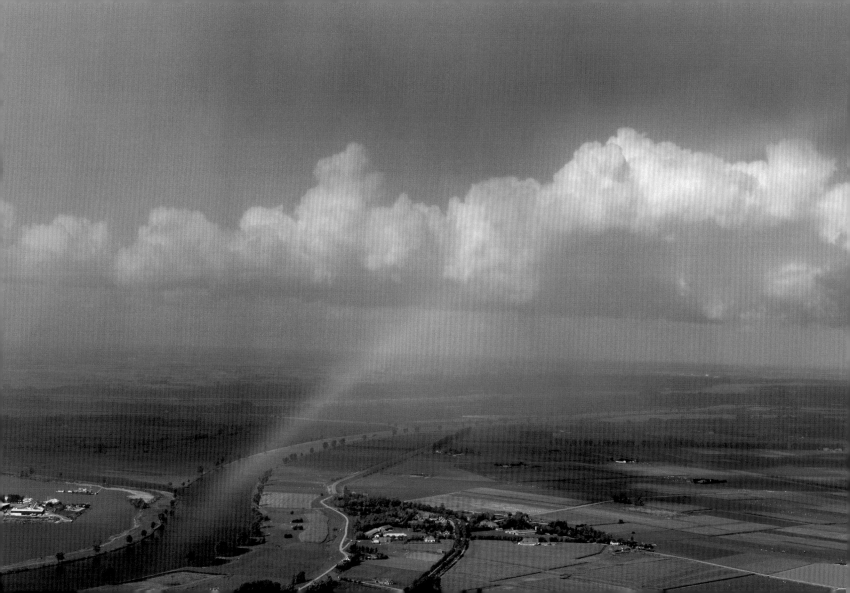

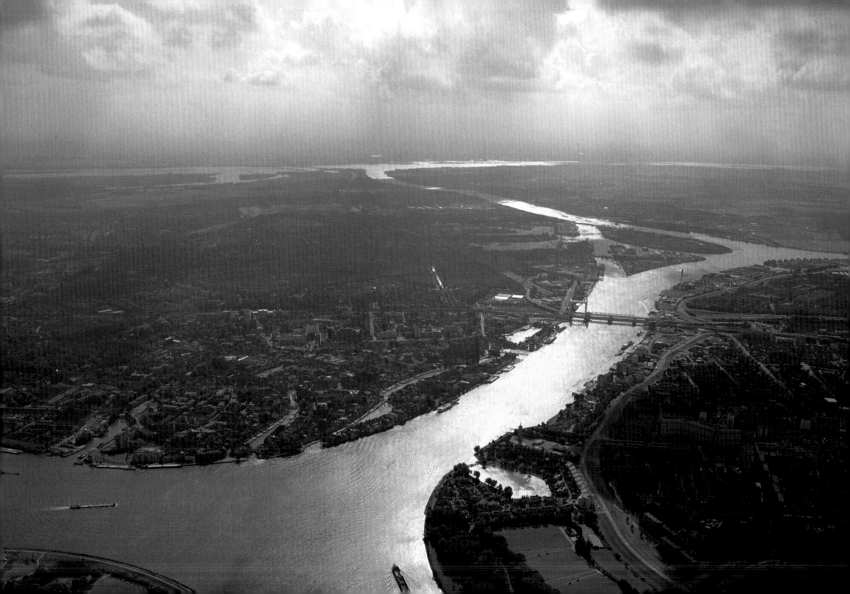

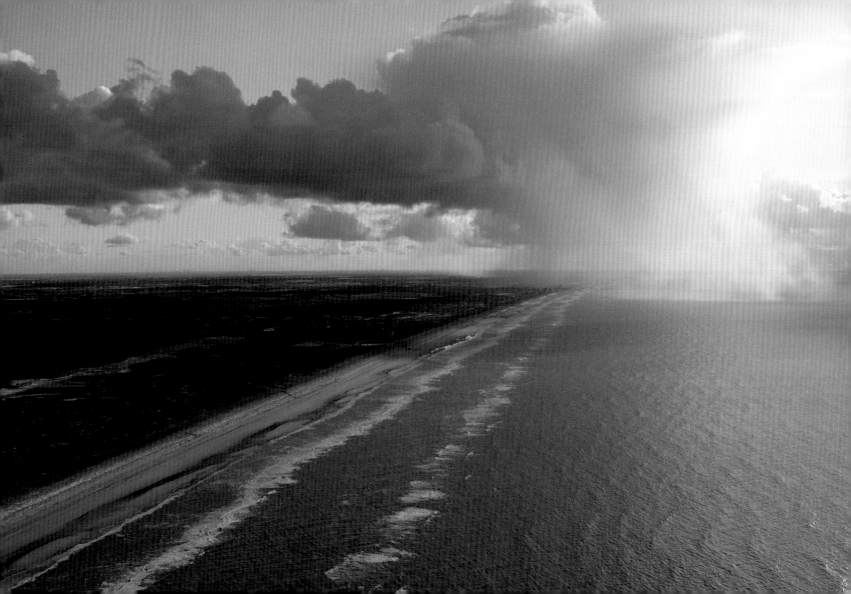

Een dorp is een plaats waar de mensen de krant lezen om te kijken of alles klopt wat erin staat.

A village is a place where people read the newspaper to check whether everything it contains is correct.

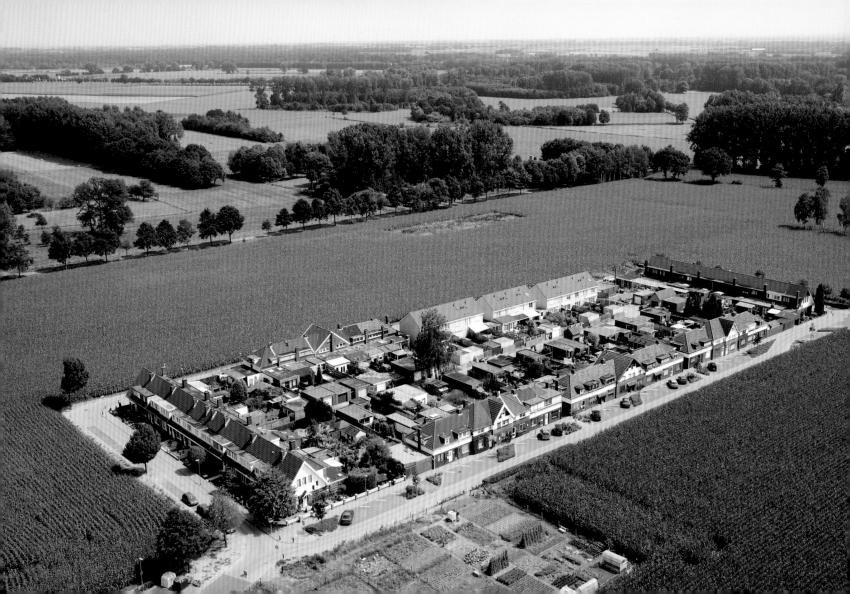

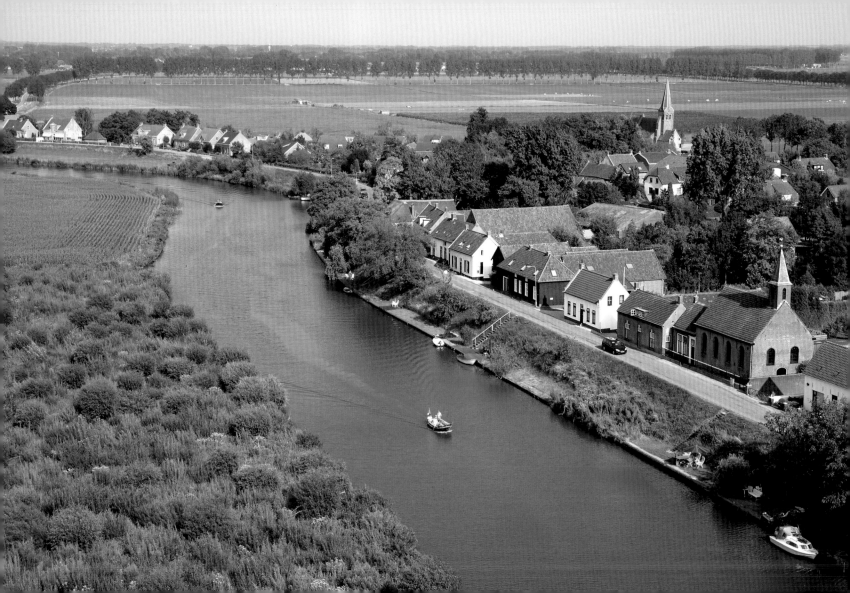

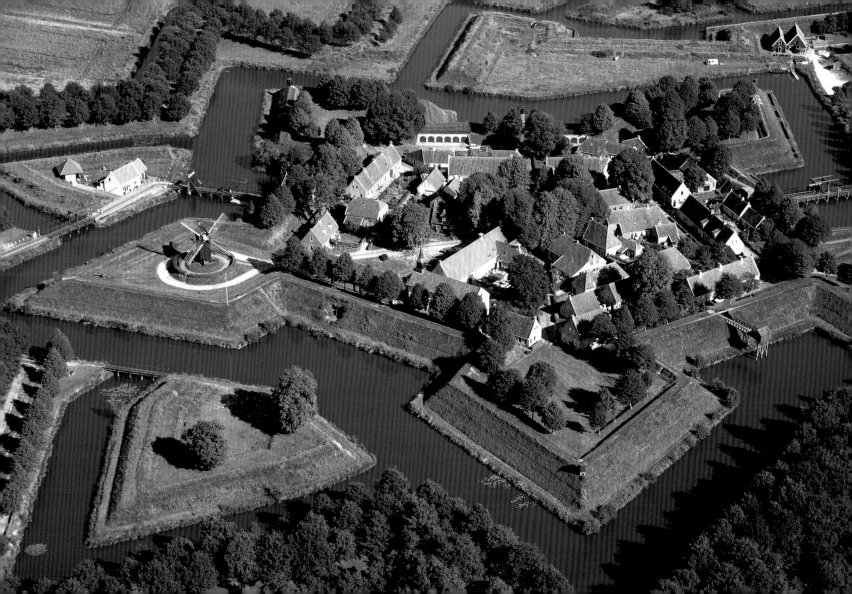

258

Ook is het een dwaling te menen, dat de hoofdsteden een vierkante gedaante hebben, terwijl de plaatsen boven de 100.000 inwoners er als rode cirkels met een kruisje uitzien. Evenmin is het waar, dat de omtrekken van versterkte vestingen door een gekarteld lijntje worden aangeduid. Dit alles berust op een misverstand, of wat nog erger is, op een bedrieglijke voorstelling, die door een oplettend luchtreiziger gemakkelijk kan worden ontmaskerd.

It is another aberration to assume that the main cities are square, while those provincial cities with more than 100,000 inhabitants look like red circles with a small cross. It is equally untrue that the boundaries of fortified towns are indicated by a serrated line. All this is based on a misunderstanding, or worse, on a malicious misrepresentation that can easily be exposed by an observant air traveller.

Godfried Bomans, Capriolen

Uit: De serie Werken I-VI

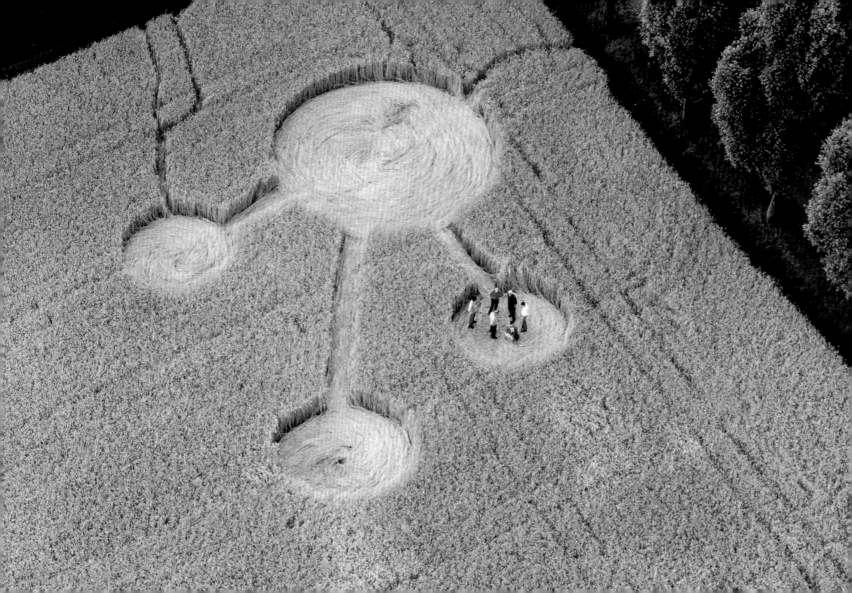

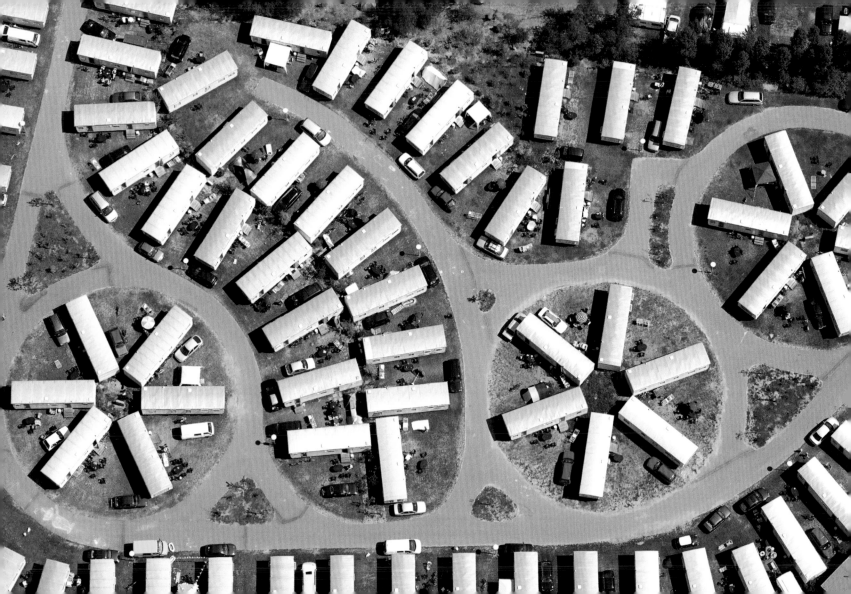

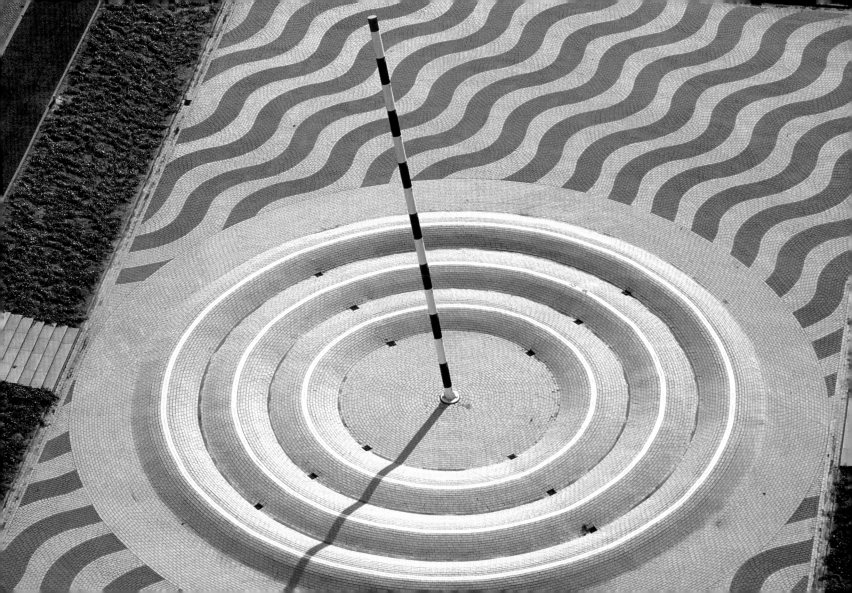

Op een klein stationnetje
's Morgens in de vroegte
Stonden zeven wagentjes
Netjes op een rij
En de machinsten
Draaiden aan de wieletjes
Hakke hakke puf puf
Weg zijn wij

By a tiny platform
In the early hours of morn
Seven little carriages
Neatly in a row
Then the engine driver
Turned the handles round and round
Chuffer chuffer, puff puff
Off we go

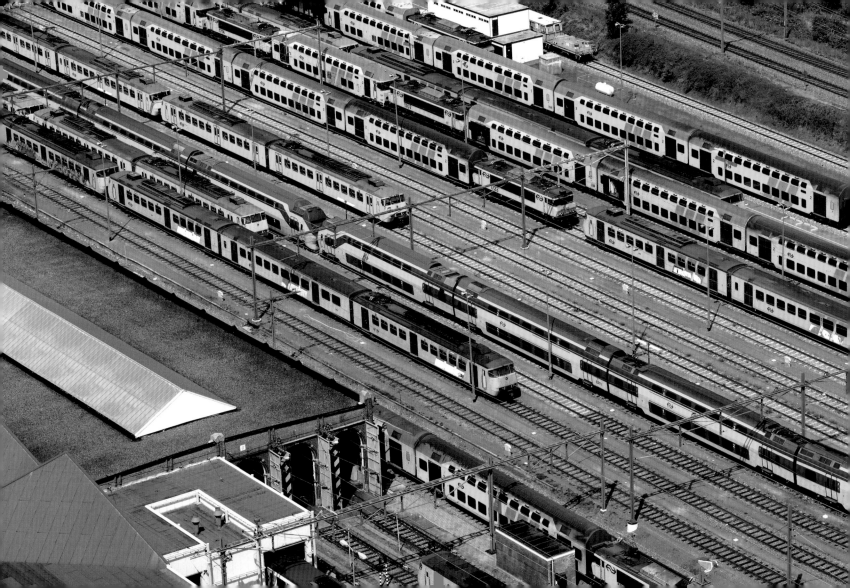

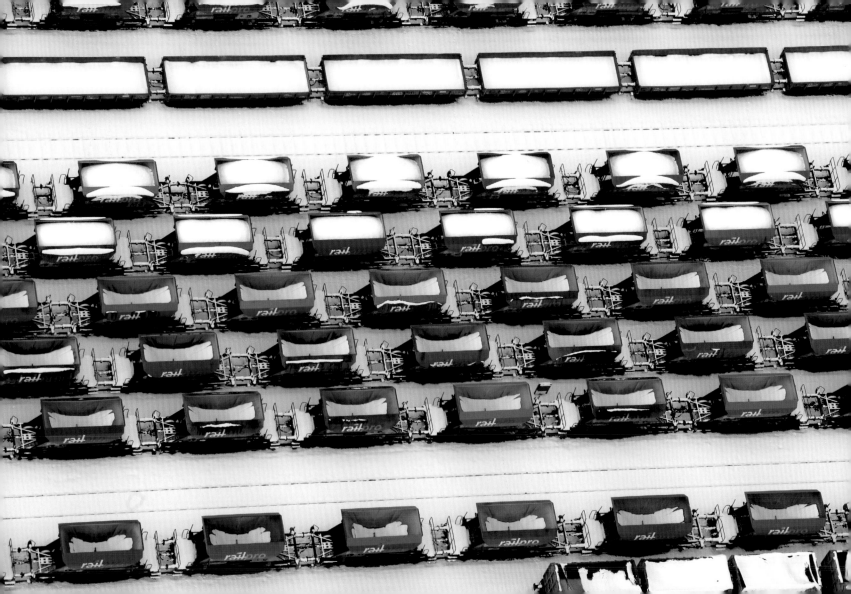

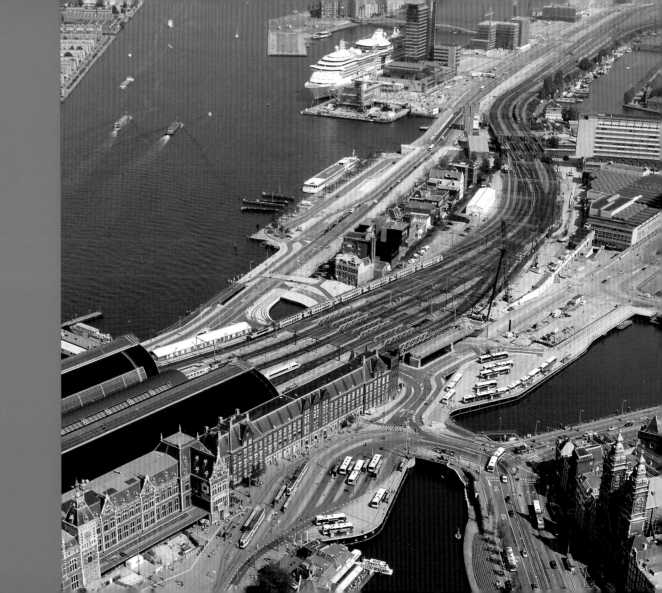

Van de maan af gezien, zyn wy allen even groot.

From the moon, we are all the same size.

Multatuli

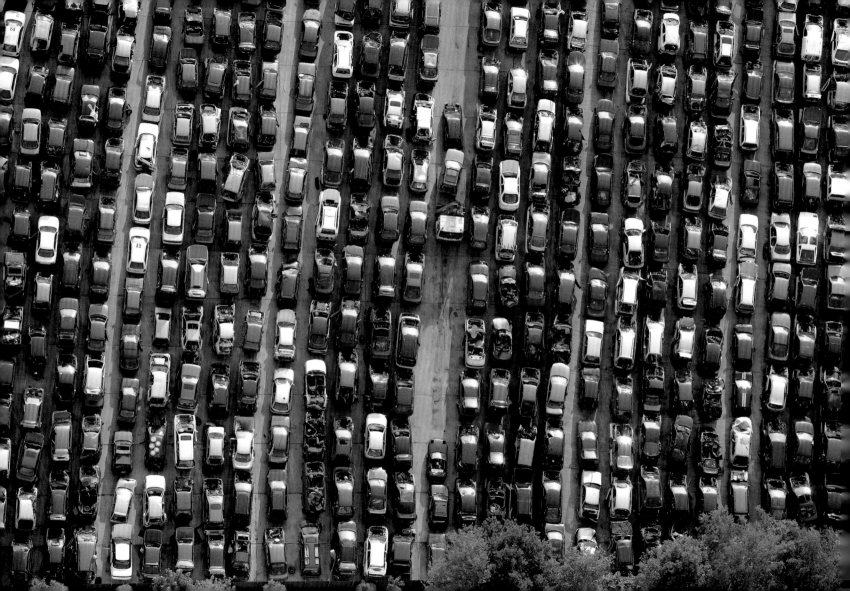

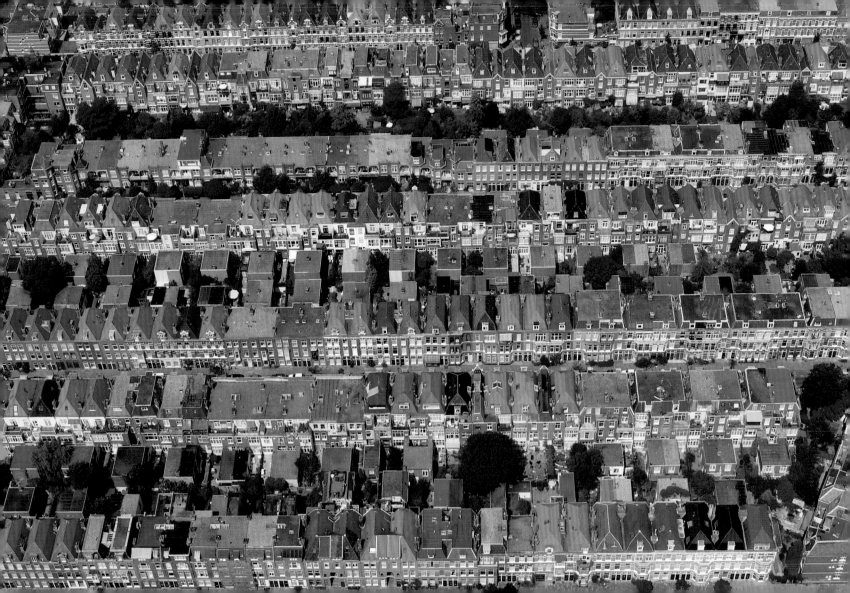

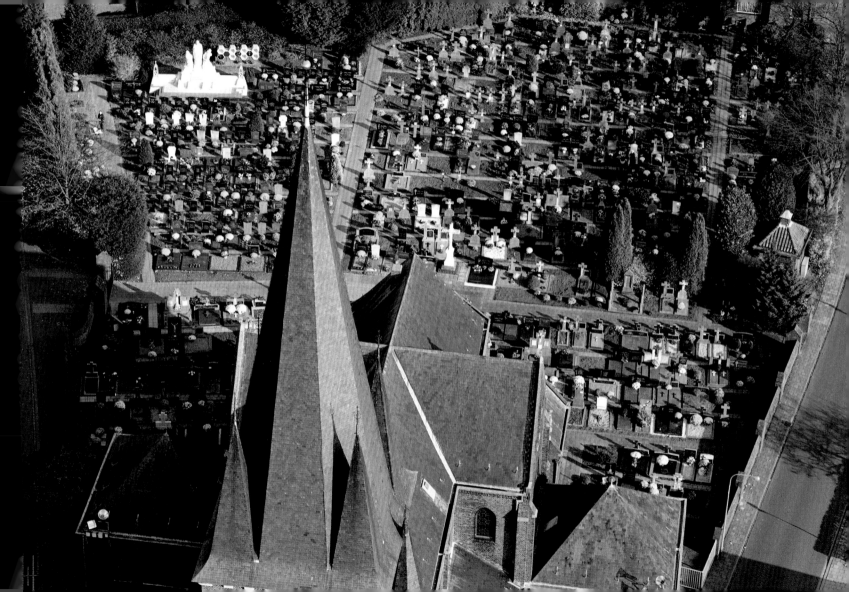

De anderen

Leer vrouwen als landschap beschouwen,
als dor of dierbaar landschap.
Slechts dwazen zoeken bij vrouwen
een nadere verwantschap.

Han G. Hoekstra

The others

Consider the ladies as landscape
A landscape loved or barren
Only fools would try to relate
To them as if they were brethren.

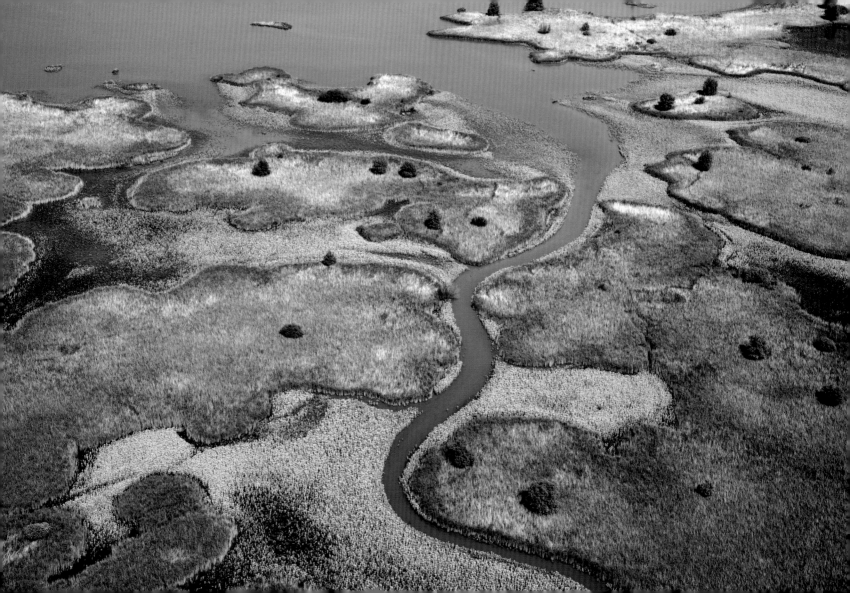

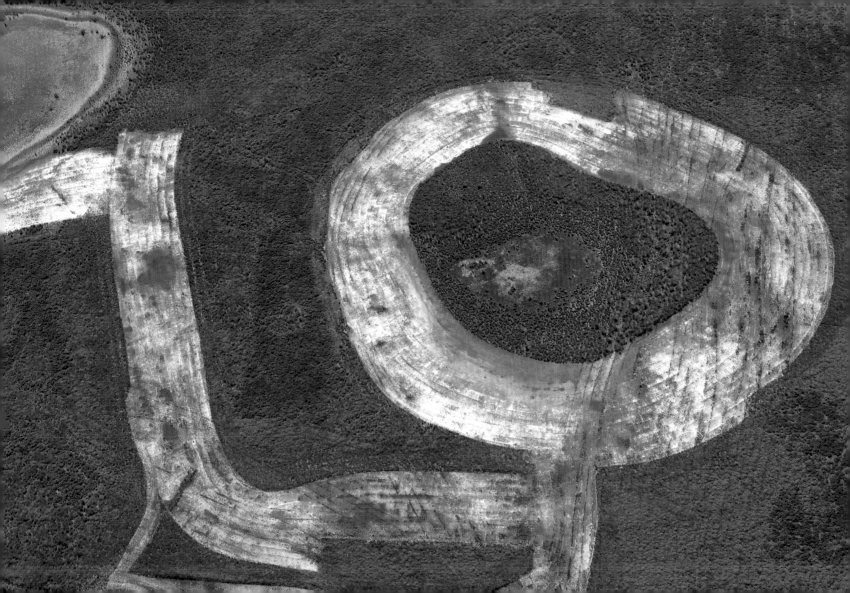

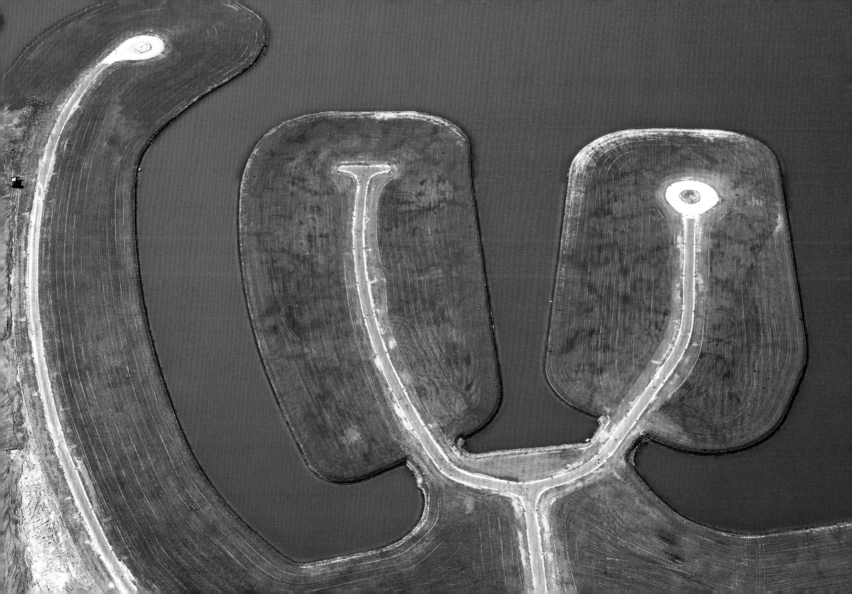

Zo gaat de molen, de molen, de molen
Zo gaat de molen, de molen
Zo gaan de wieken, de wieken, de wieken
Zo gaan de wieken, de wieken

So turns the windmill, the windmill, the windmill
So turns the windmill, the windmill
So turn the sails round, the sails round, the sails round
So turn the sails round, the sails round

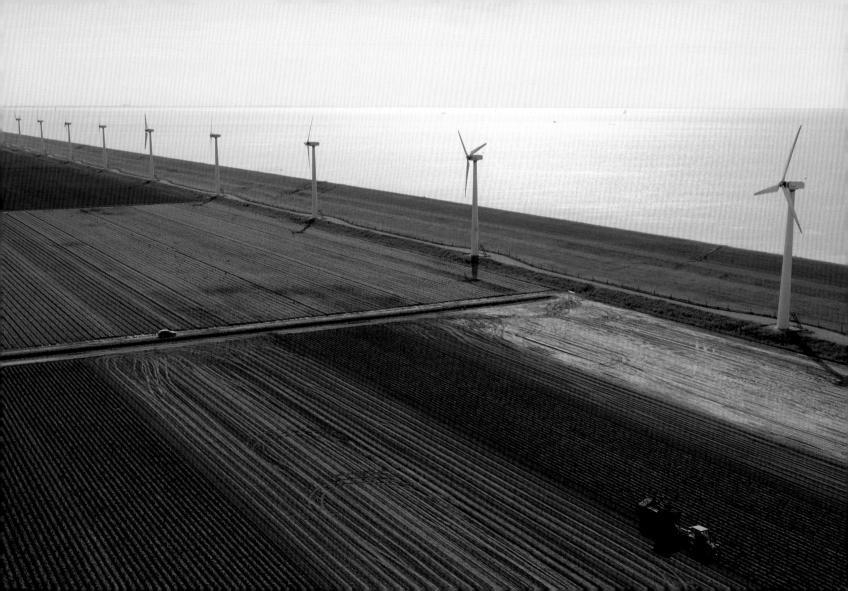

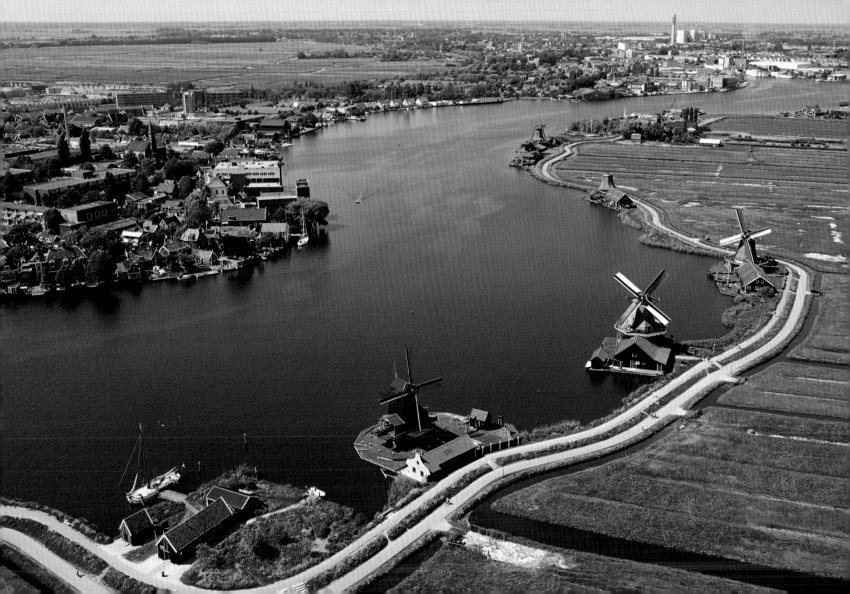

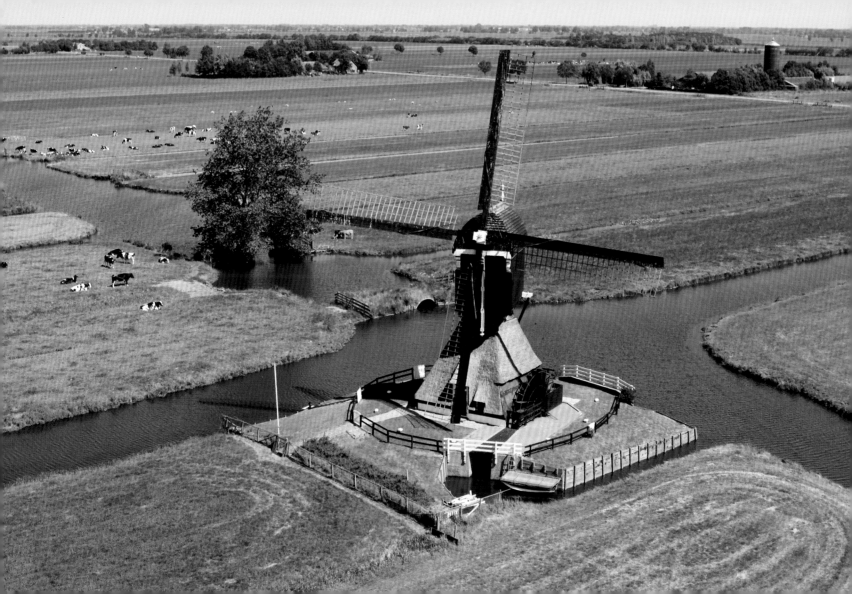

Ik zag een nieuwe hemel en een nieuwe aarde. Want de eerste hemel en de eerste aarde zijn voorbij, en de zee is er niet meer.

Openbaringen 21:1

And I saw a new heaven and a new earth. For the old heaven and the old earth had passed away and the sea was no more.

Revelations 21:1

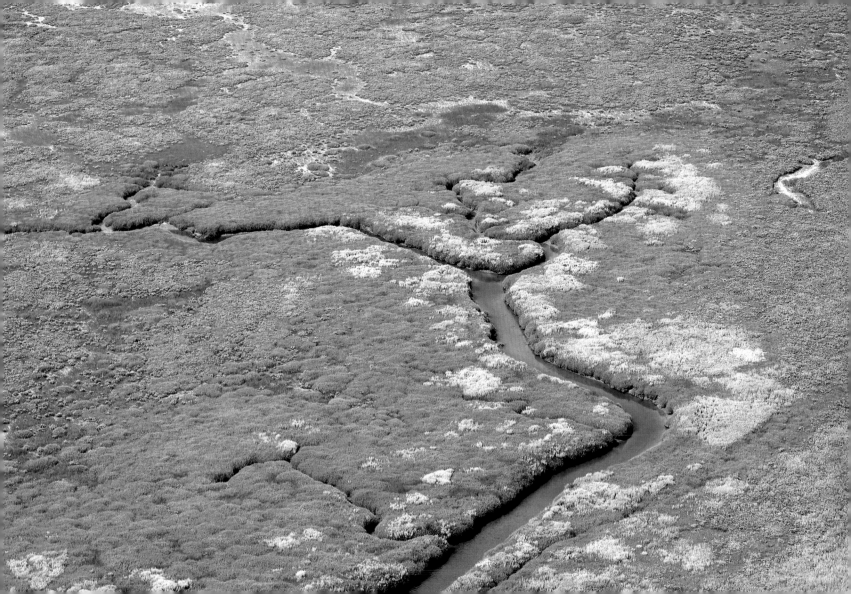

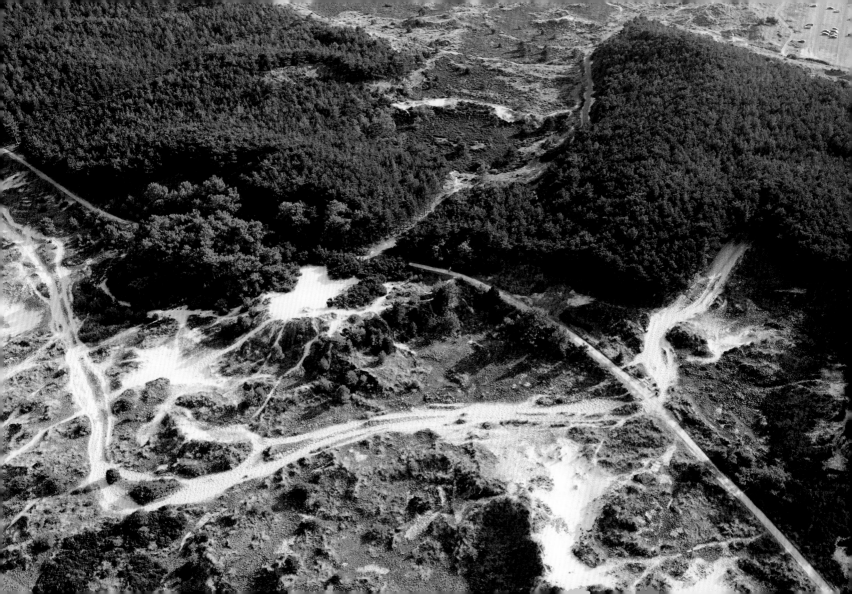

**Beknopte topografie
van de Rijnmond**

Rotterdam
Schiedam
Vlaardingen
Maasluis
hoekie om
trappie af
gekkenhuis

Jules Deelder

**Brief topography
of Rijnmond**

Rotterdam
Schiedam
Vlaardingen
Maasluis
Round the bend
Up the steps
Loony house.

282

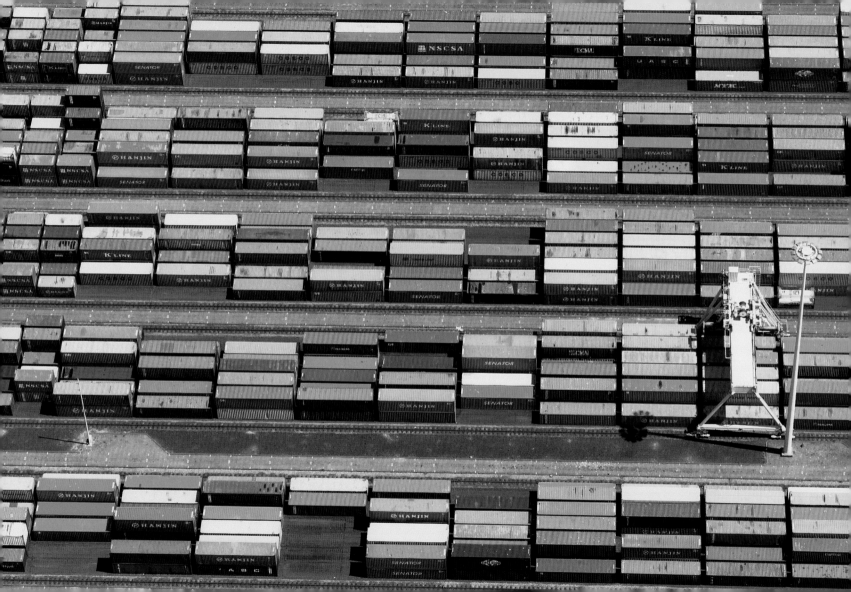

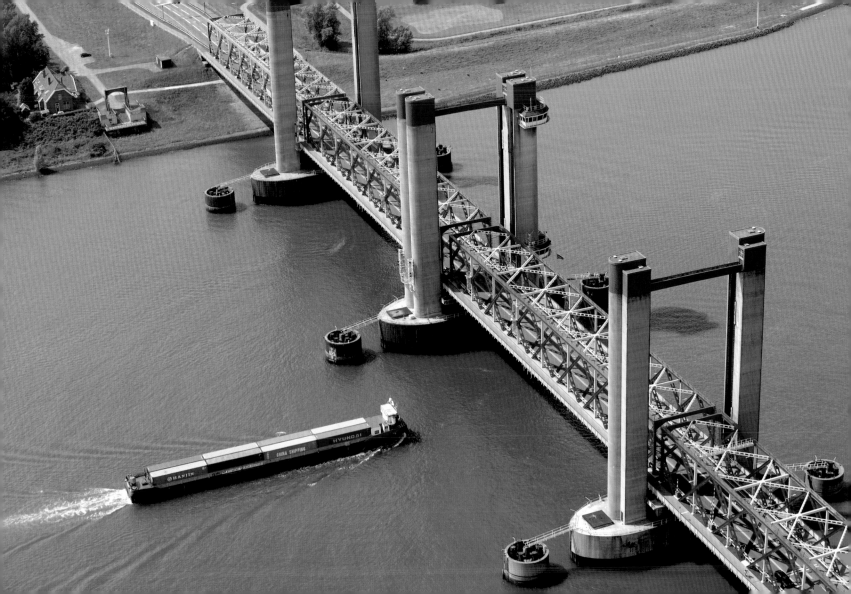

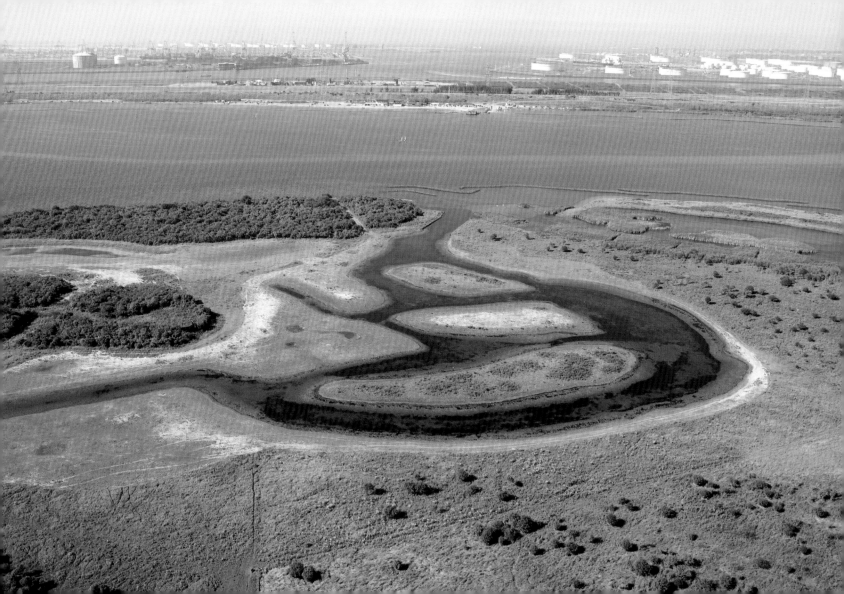

Berend Botje

'Berend Botje ging uit varen
Met zijn scheepje naar Zuidlaren.
De weg was recht, de weg was krom,
Nooit kwam Berend Botje weerom.'

Er komen soms van die verhalen tot je
Waar je maar liever geen geloof aan hecht
En toch is de historie levensecht
Van de mislukte zeeheld Berend Botje.

Hij was een simpel iemand, naar men zegt,
Of beter nog, hij was getikt van lotje;
Dus voer hij naar Zuidlaren op een vlotje,
Maar dit bekwam hem uitermate slecht.

Want dat de weg soms krom was dan weer recht
Had onze held geheel niet in het snotje
En dus schrok hij zich plotseling een rotje
En kukelde toen van de achterplecht.

Naar Berends stoffelijke overschotje
Wordt tot op heden nog altijd gedregd.

'Berend Boney went a-sailing
To Zuidlaren, way up north.
The way was straight, the way was bent
And no-one's seen him since he went.'

You know, some stories take their place before you
In which you'd rather never place your trust
But Boney's tale of failure so robust
Turns out, it seems, to be completely true.

By all accounts he was a simple cuss,
In fact, he was a little bit cuckoo
And that's the sort of thing these crazies do:
Sail to Zuidlaren and create a fuss.

The straight and bent that he encountered must
Have given rise to doubts he never knew
At least, he got in such a dreadful stew
That he fell from the deck, nonplussed.

And still they dredge the waters with a view
Of snatching Berend's body from the river's clutch.

Driek van Wissen

Uit: De volle mep; gedichten 1978-1987, Bert Bakker, 1987

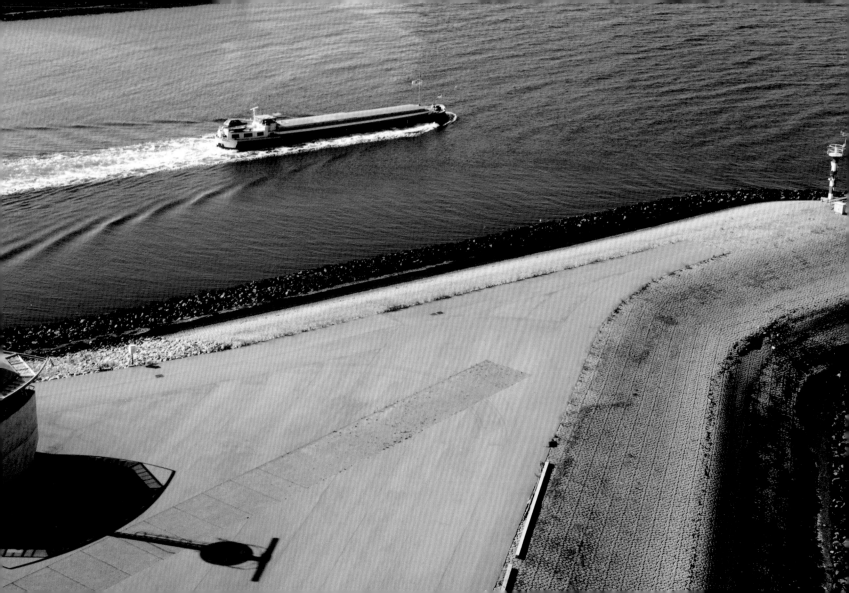

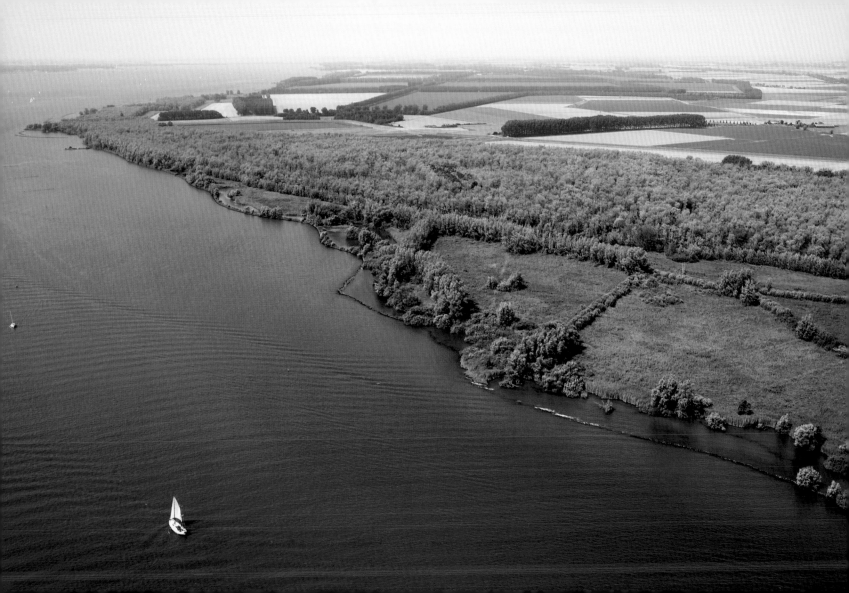

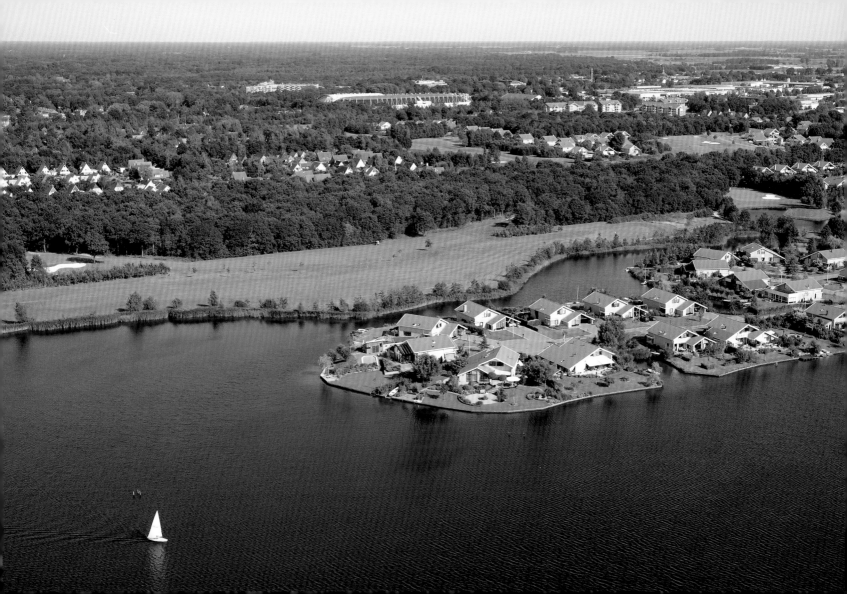

Aan d'óever van een snelle vliet
Een treurend meisje zat
En naast haar zat een travestiet
Die het ook niet makkelijk had
Ja, zelfs in een mooi natuurgebied
Is er altijd nog wel wat

A tearful maiden sat beside
A swiftly gurgling stream
And next to her a transvestite
With troubles too, it seems.
Yes, even such a beauty spot
Is full of broken dreams.

Drs. P.

Uit: toenemend feestgedruis; de beste gedichten van drs.P.

Nijgh & Van Ditmar, 2004

290

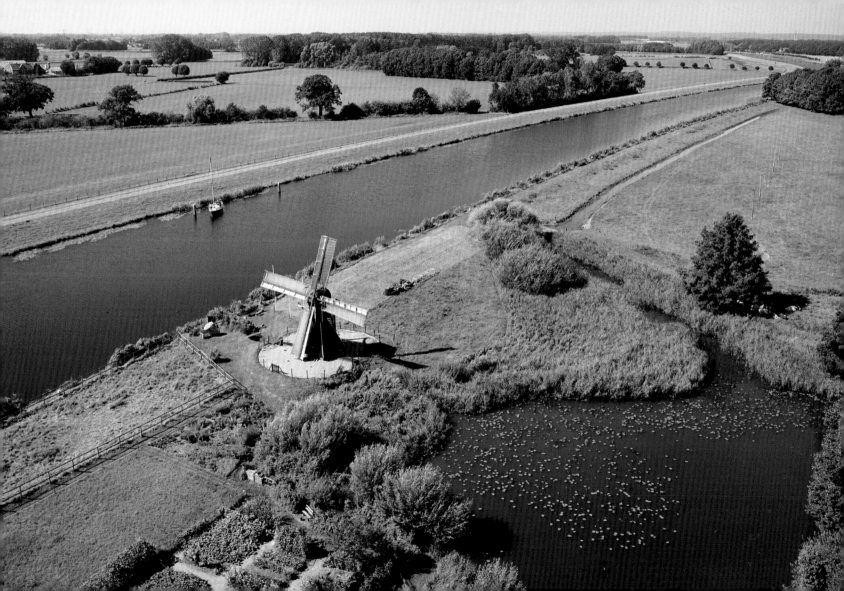

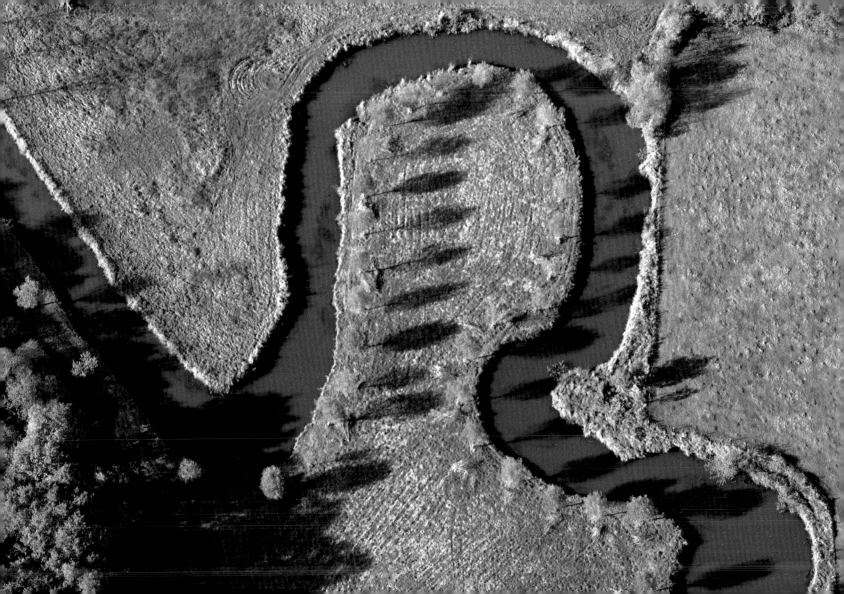

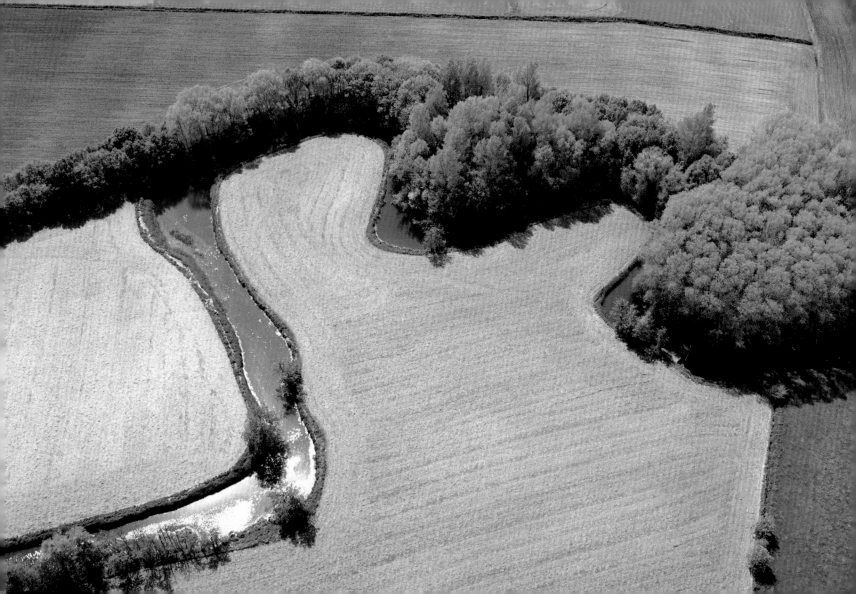

Schip moet zeilen
scheepje ligt aan wal.
Ze zeilen ja, ze zeilen ja
van een twee drie.
En als het schip niet zeilen wil
van een twee drie.

Ship should set sail,
Ship is in the dock
They're sailing off, they're sailing off
So one, two, three
And if the ship won't sail away
So one, two, three.

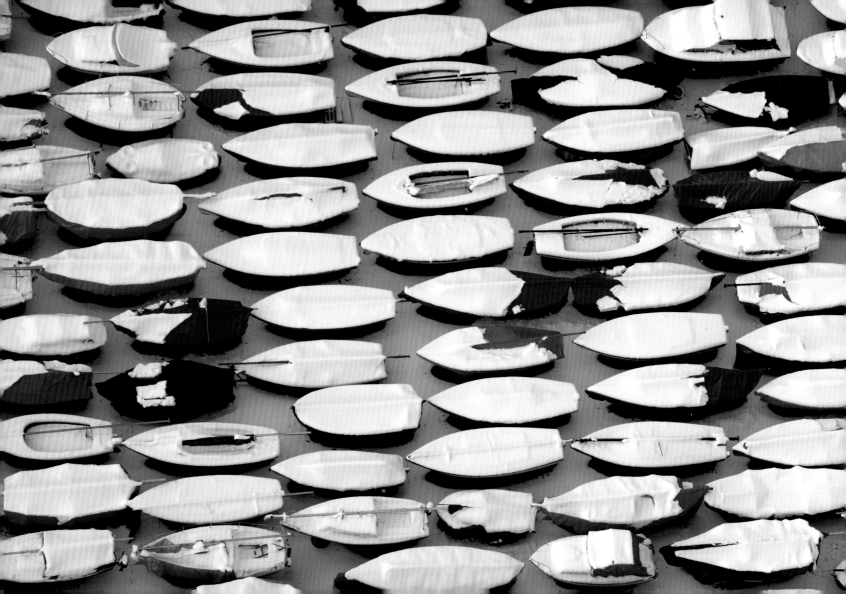

Op het ijs

Op het ijs, op het ijs,
Op het ijskoude Hollandse ijs,
De baan op en neer,
Met de wind om je kop,
Een tintelend gezicht,
En een vuurrode mop,
Op de baan, door een wit paradijs,
Op het ijs, op het ijs.

Van Tol/Davids 1934

298

On the ice

On the ice, on the ice
On the ice-cold Holland ice
Up and down the track
The wind blows round your head
A tingle in your face
Your nose is turning red
On the track, through a white paradise
On the ice, on the ice

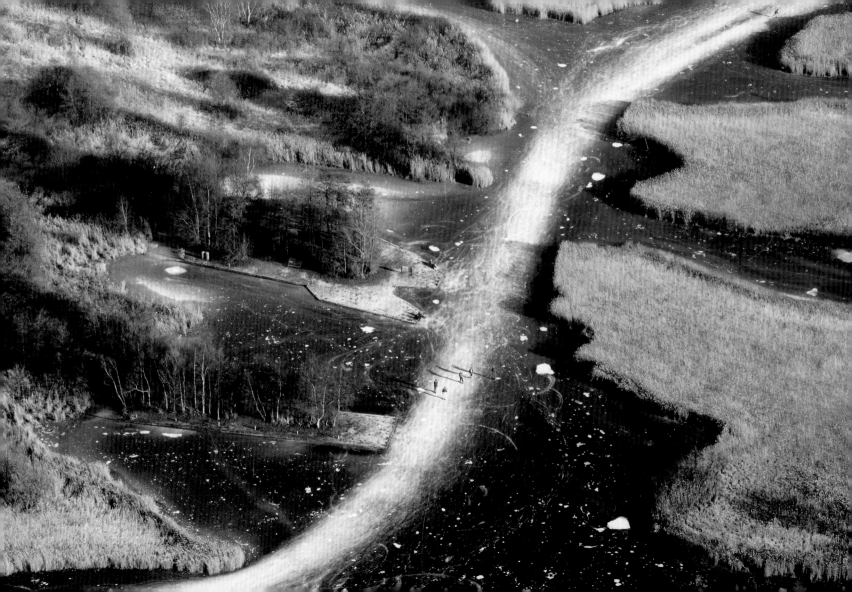

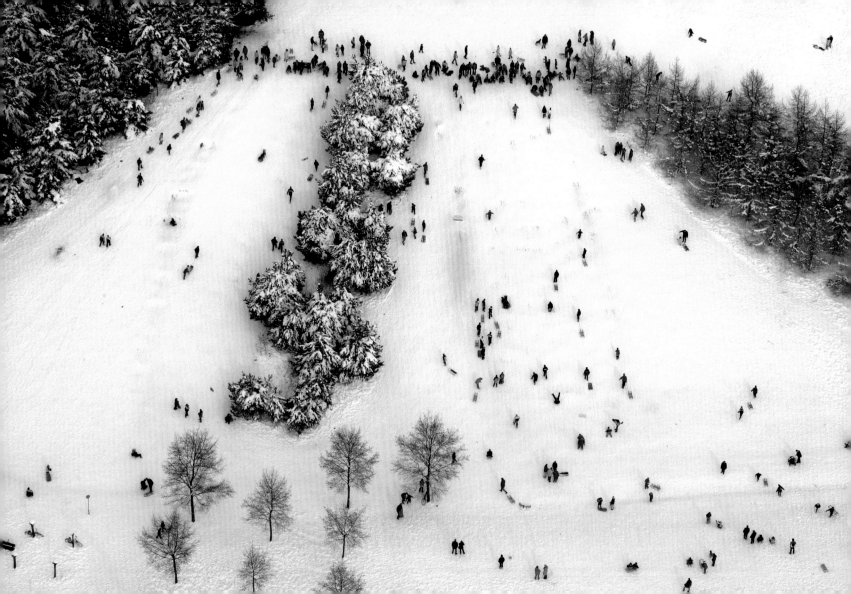

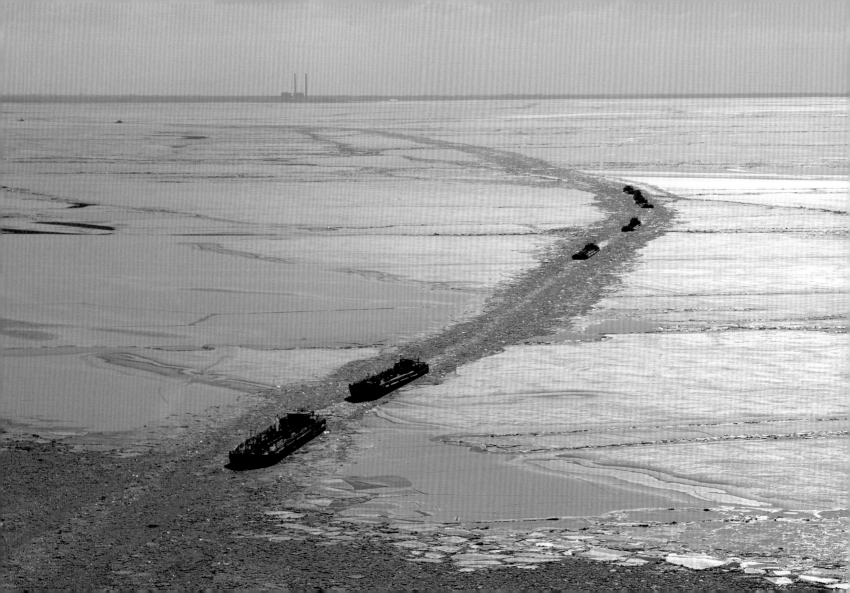

Naar de bollen

Naar de bollen,
Naar die prachtige bollen,
Waar je sprakeloos geniet,
Van de kleuren, die je ziet;
Naar de bollen,
Naar die heerlijke bollen,
Want die zie je maar eenmaal per jaar.

Van Tol/Davids, 1936

To the bulb fields

To the bulb fields
To the beautiful bulb fields
Where you're silently amazed
At the colours there arrayed.
To the bulb fields
To the wonderful bulb fields
'Cos you see them but once every year

302

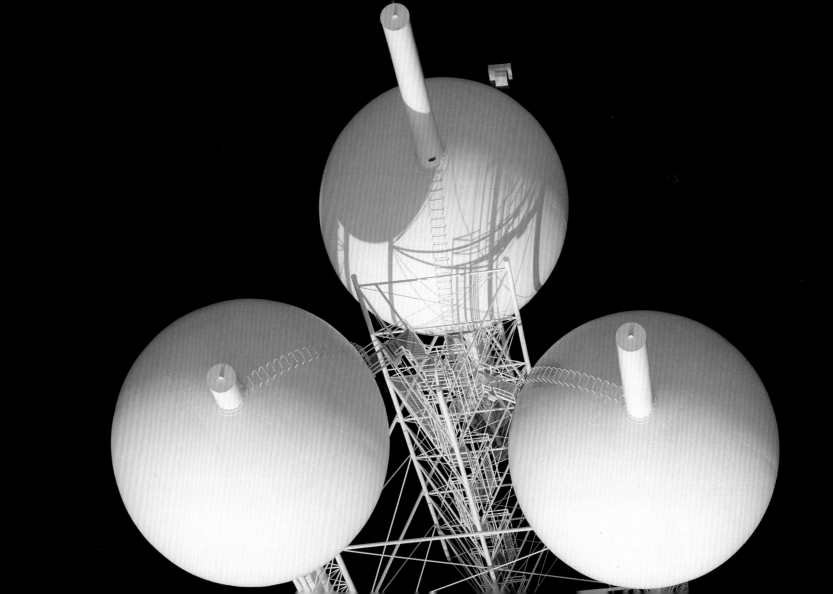

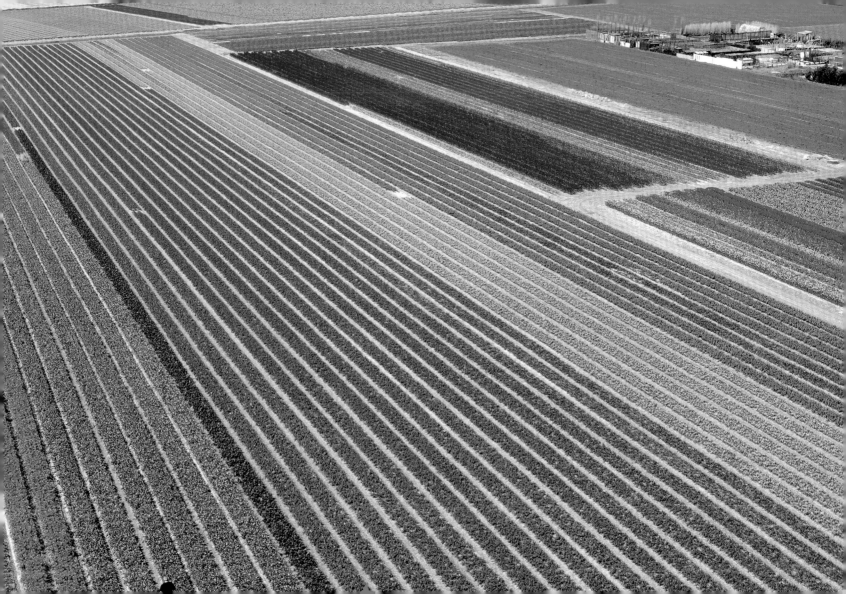

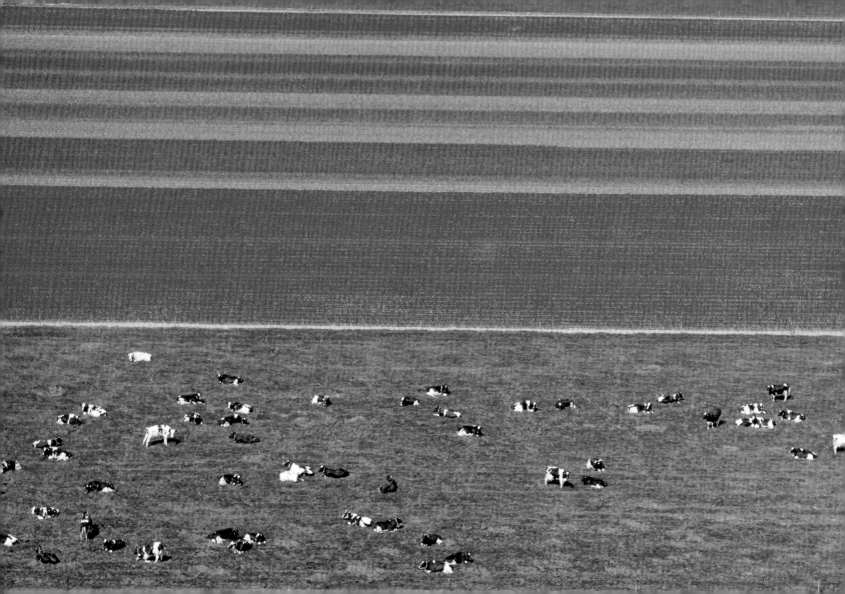

Waarom ik van Holland hou

Waarom ik van Holland hou?
Om zijn lage, groene weiden
Om zijn heuvels, duinen, heiden
Om zijn wuivend oeverriet
Om zijn luchten in 't verschiet
Om zijn bossen, strand en zee
Om zijn vogels en zijn vee
Om zijn vogels en zijn vee

Waarom ik van Holland hou?
Om zijn schone landhistorie
Om zijn nederlaag en glorie
Om zijn stoere vrijheidszin
Om zijn gulle mensenmin
Om zijn wijsheid, kunst en kracht
Om de roem van 't voorgeslacht
Om de roem van 't voorgeslacht

Waarom ik van Holland hou?
Om de liefde ons geschonken
Om de vriendschap hecht beklonken
Om het lieflijk ouderhuis
Om mijn eigen vriend'lijk thuis
Om mijn nooit volprezen jeugd
Om geleden smart en vreugd
Om geleden smart en vreugd

Holland is mijn lief kleinood
'k Zal zijn roem en lof verkonden
Tot mijn laatste levensstonde
't Blijv' een veilig toevluchtsoord
Door geen vijandschap verstoord
Stille vreê bij noeste vlijt
Woon' er tot in eeuwigheid
Woon' er tot in eeuwigheid

**Leenheer/
Wettig-Weissenborn**

Why I love Holland still

Why I love Holland still?
For its low laid, deep green
meadows
For its dunes and moors in
shadow,
For its waving stream-side reeds
For its skies with cloud-strung
beads
For its forests, sand, and sea
For its cattle, birds, and trees
For its cattle, birds, and trees.

Why I love Holland still?
For the deeds that tell its story
For its past and present glory
For its shelter to the free
And its generosity
For its wisdom, art, and might
For its ancestors so bright
For its ancestors so bright.

Why I love Holland still?
For the love that's freely given
For the friendships made in
Heaven
For my loving parent's home
And the home I call my own
For my unsung carefree youth
For pain we shared and for the
truth
For pain we shared and for the
truth.

Holland is my resting place
I will proclaim with every breath
Its fame until I meet my death
It still provides safe sanctuary
Without a threat from enemies
Peace and effort always be
United in eternity
United in eternity

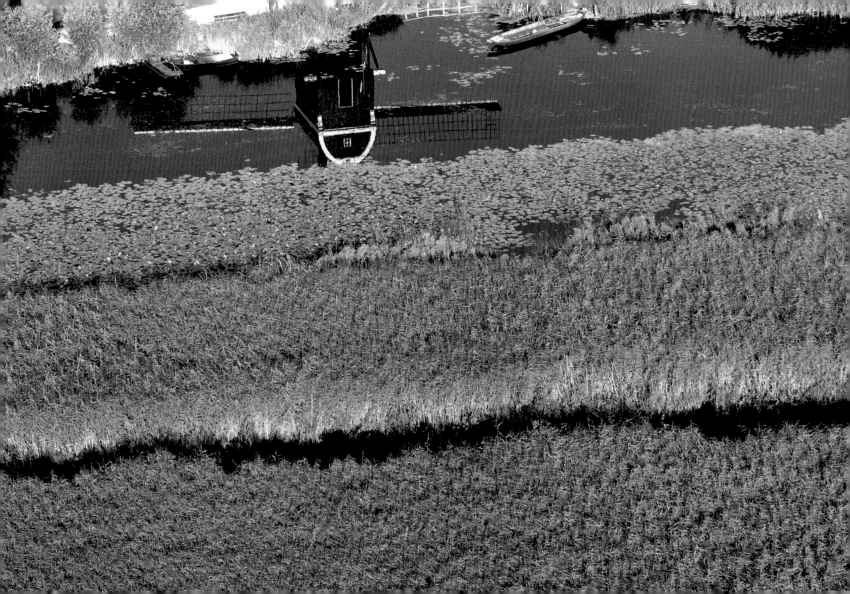

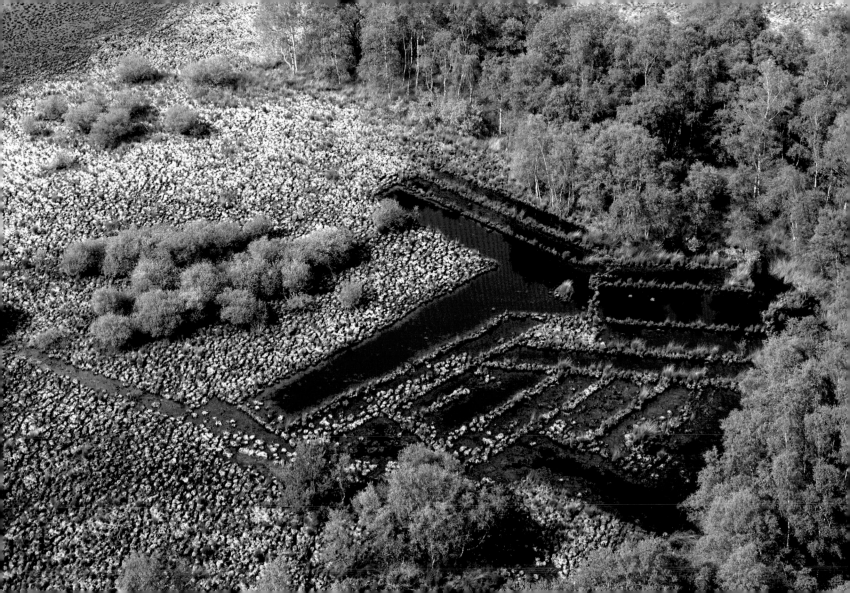

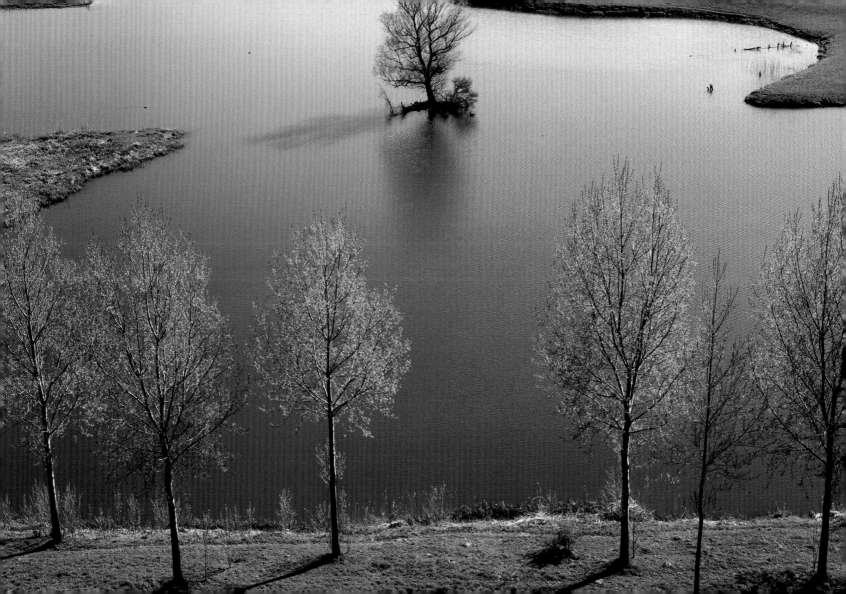

Schuitje varen
theetje drinken
varen we naar de Overtoom
drinken we zoete melk met room
zoete melk met brokken
kindje mag niet jokken.

Pleasure boating,
Tea a-plenty,
Sailing off to Overtoom.
Drinking sweetened milk with cream
Sweetened milk with tit-bits
Children shouldn't tell fibs

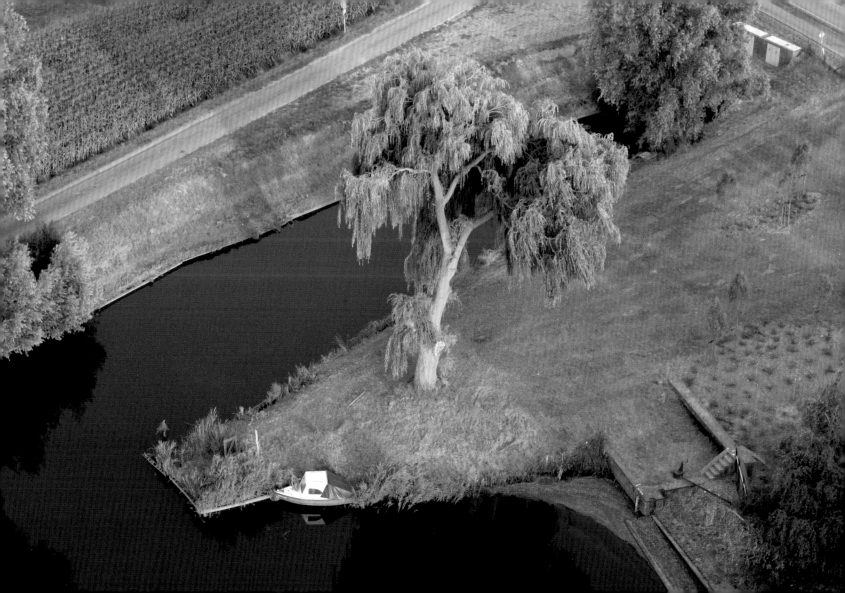

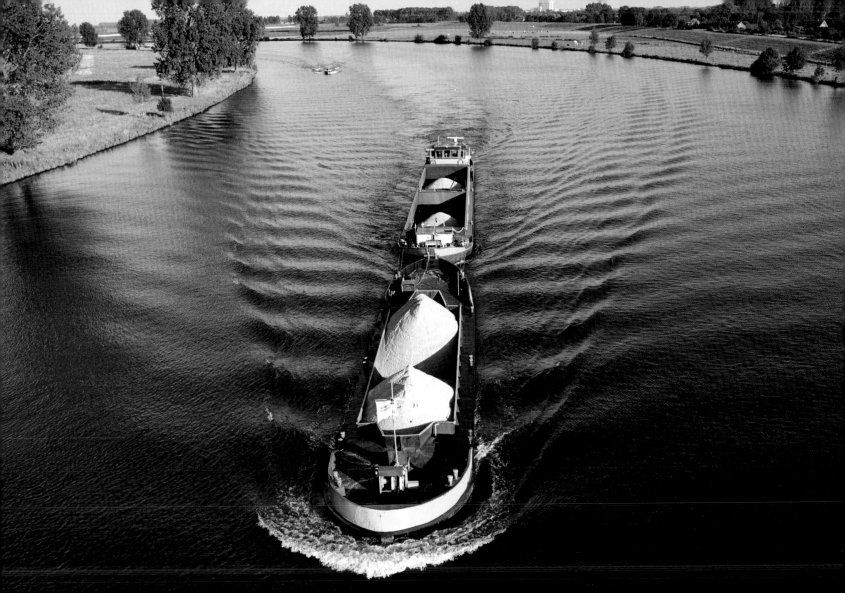

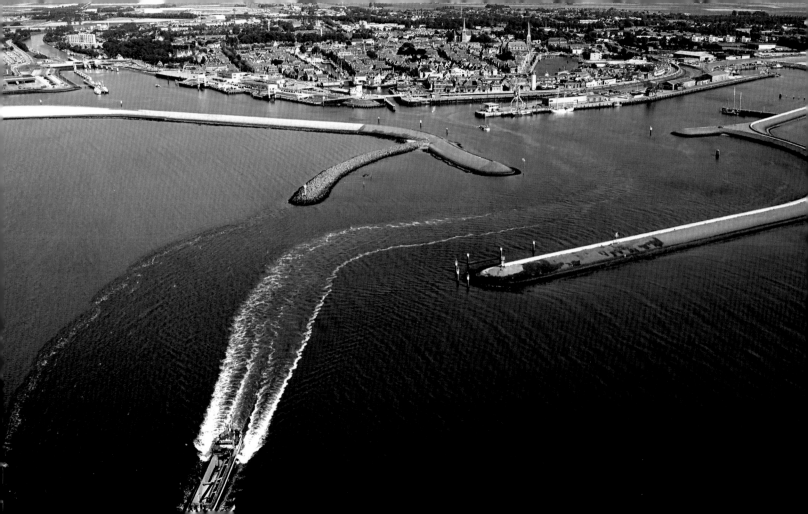

Amsterdam, die grote stad,
die is gebouwd op palen.
Als die stad eens ommeviel,
wie zou dat betalen?

Amsterdam, that city proud
Is built on wooden beams.
And if the city tumbled down
Who'd pay the building teams?

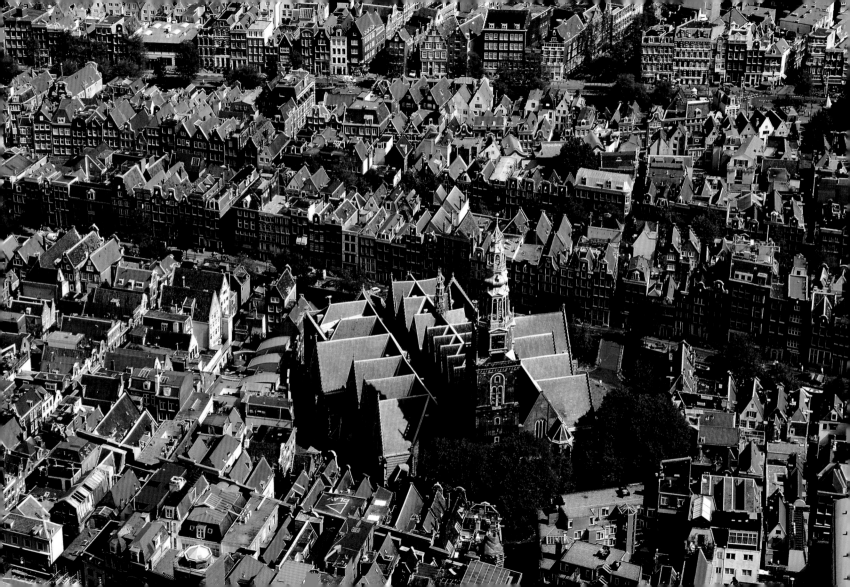

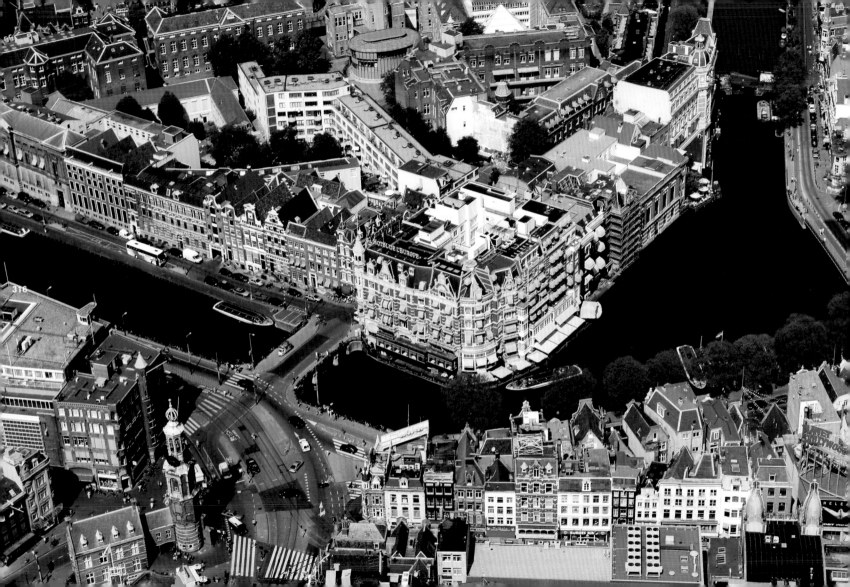

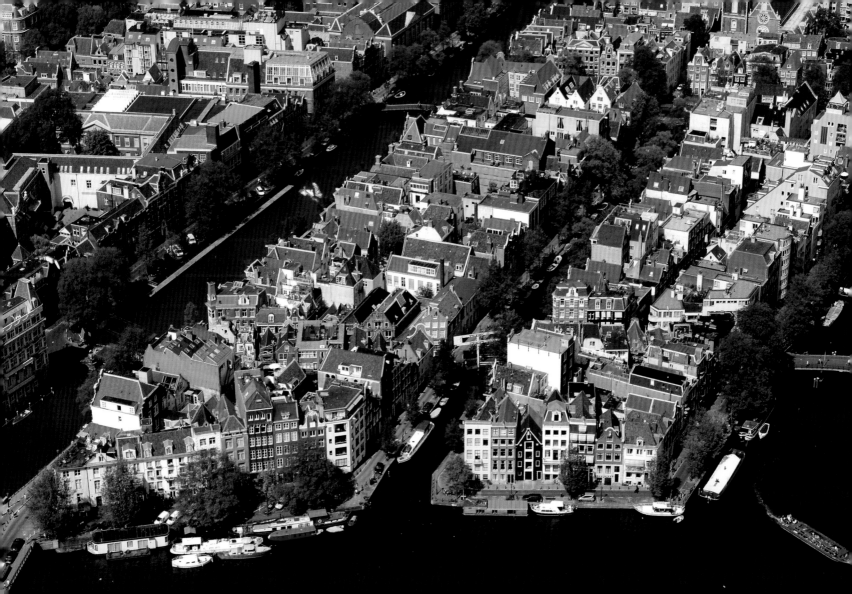

Zij die het vuile werk doen, verdienen schoon te weinig.

Wim Kan

Uit: Soms denk ik wel eens bij mezelf..., CPNB, 1983

People who do the dirty work, seldom have their money laundered.

318

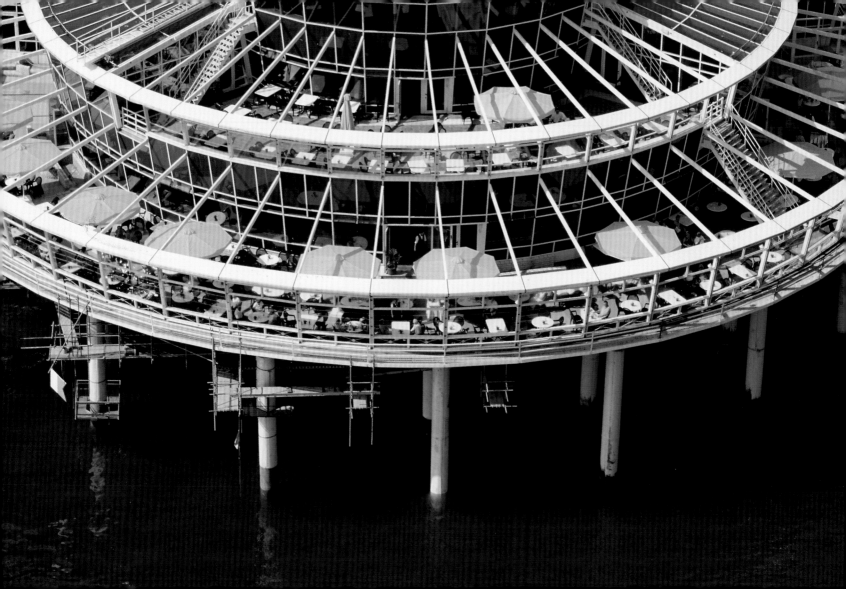

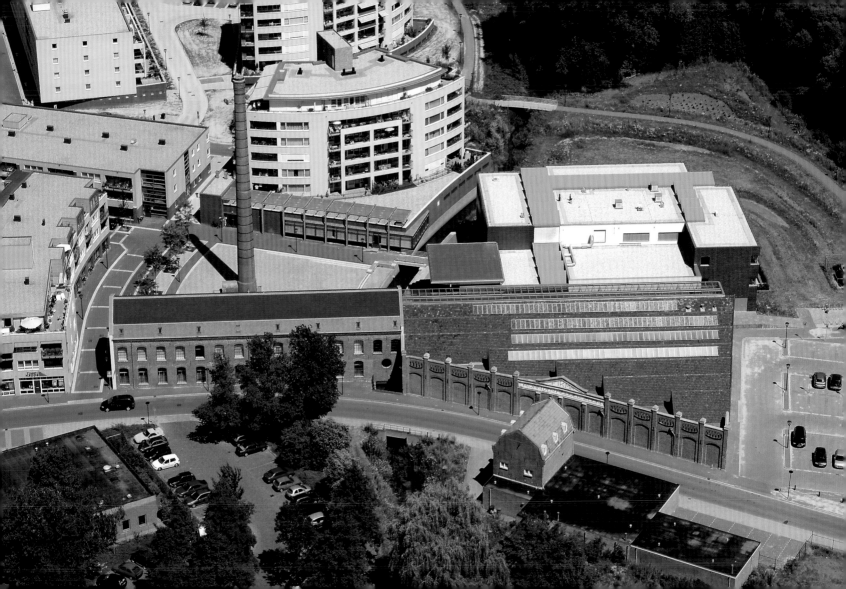

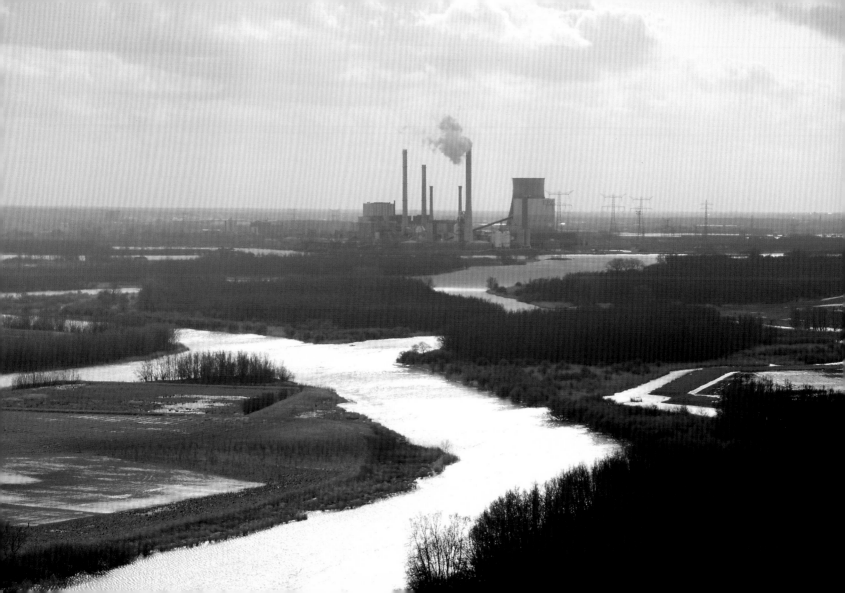

322

Ik ging naar Bommel om de brug te zien.
Ik zag de nieuwe brug. Twee overzijden
Die elkaar vroeger schenen te vermijden,
Worden weer buren.

Martinus Nijhoff
Uit: De moeder de vrouw, Nederlands Letterkundig Museum, 1982

I went to Bommel to look at the bridge.
I saw the brand-new bridge. Two opposite sides,
That seemed ever to embrace the great divide,
Are neighbours again.

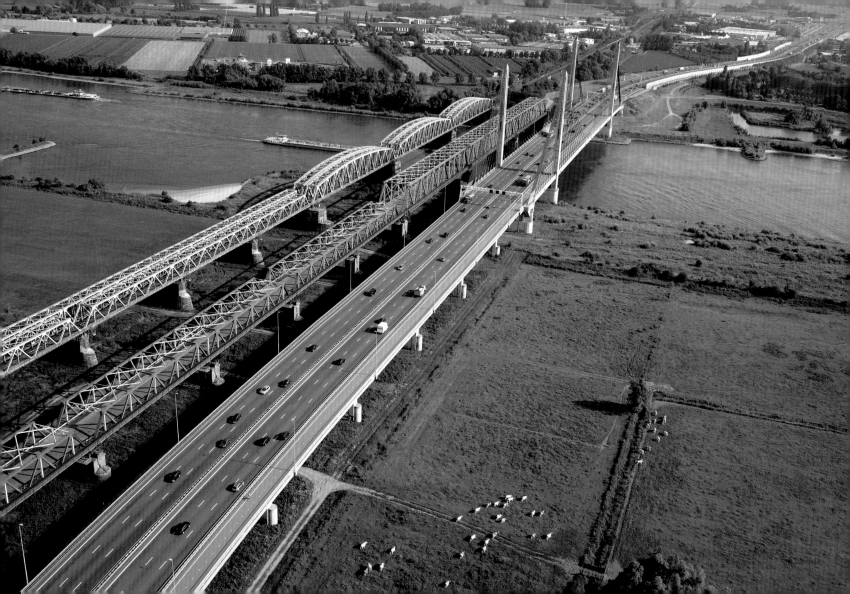

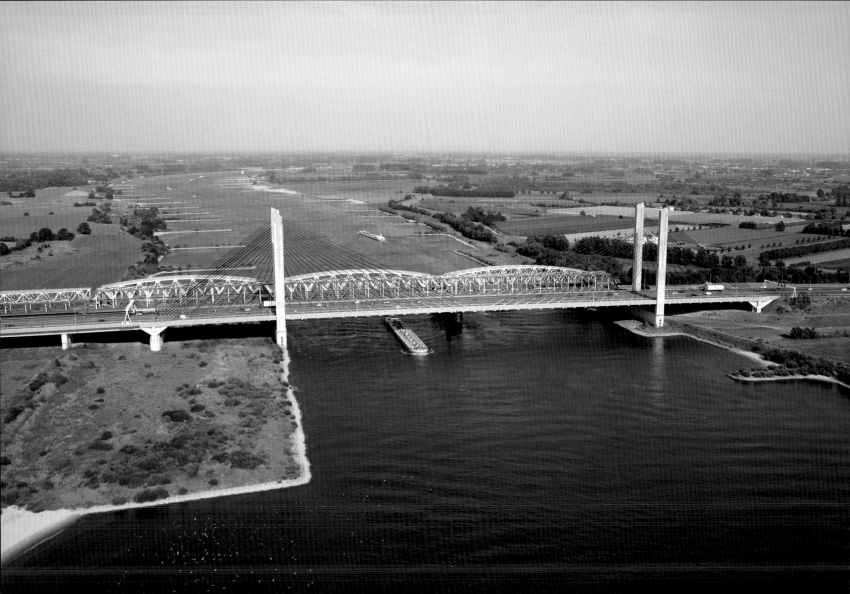

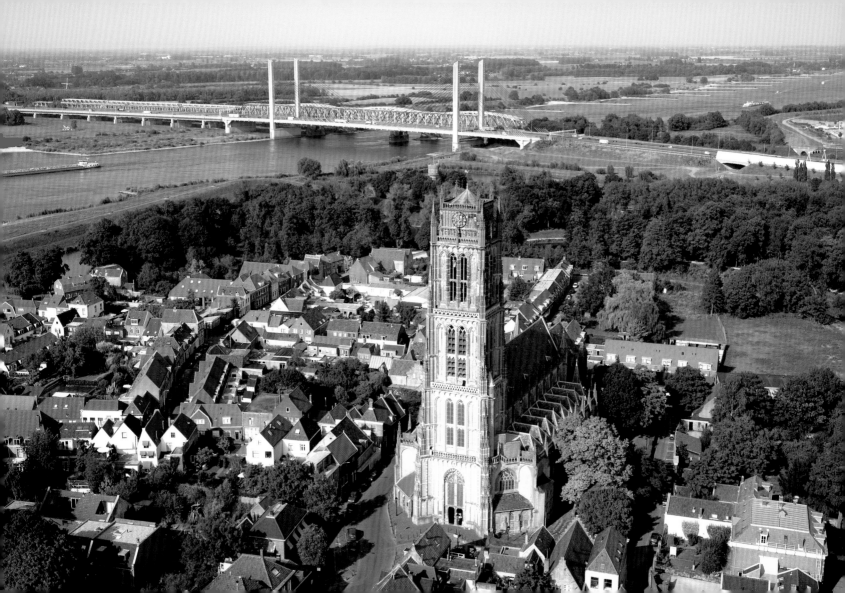

Ik hou van niks doen, dus ik probeer dan ook zoveel mogelijk niks te doen. De straf daarvoor is dat ik soms heel hard moet werken. Ik kan heel geconcentreerd en intensief werken, en daar geniet ik dan ook van. Mijn gedichten heb ik bijvoorbeeld stuk voor stuk in minder dan vijf minuten geschreven. Ik werk vanzelf alleen zo hard om tijd over te houden. Om niks te doen.

Gerrit Komrij,

Uit: De buitenkant, De Arbeiderspers, 1995

I love doing nothing, so I try to do as little as possible. The punishment for that is that I sometimes have to work very hard indeed. I can work intensively and with great concentration, and I enjoy that as well. Each of my poems, for example, was written in less than five minutes. I only work so hard to have time to spare. For doing nothing.

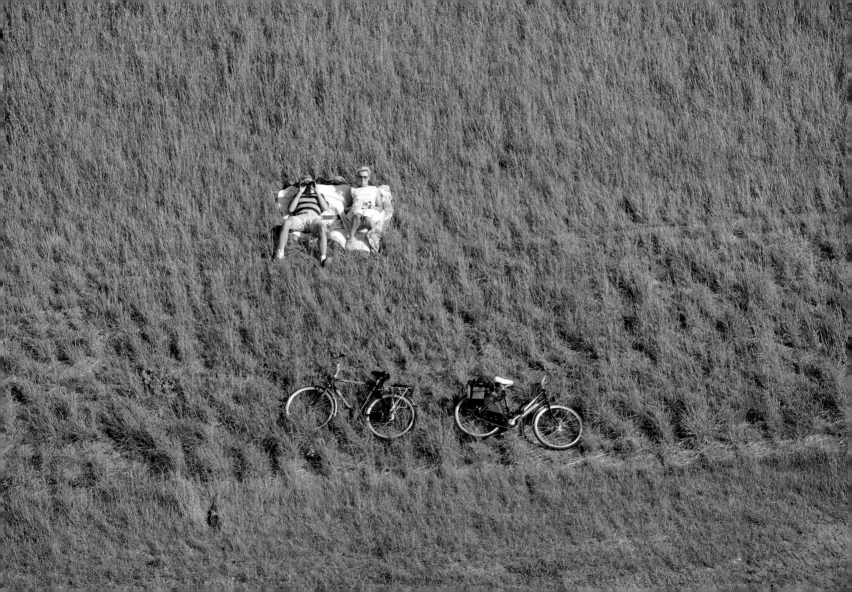

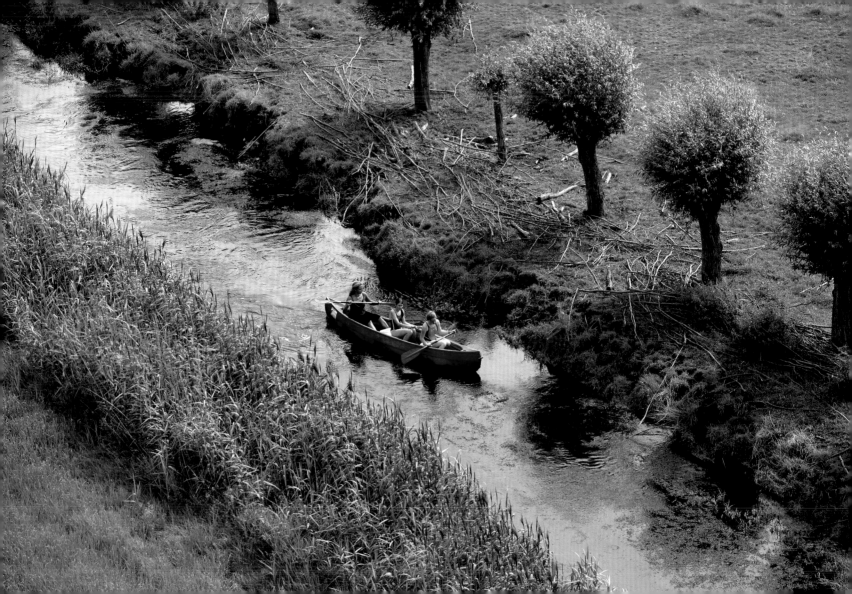

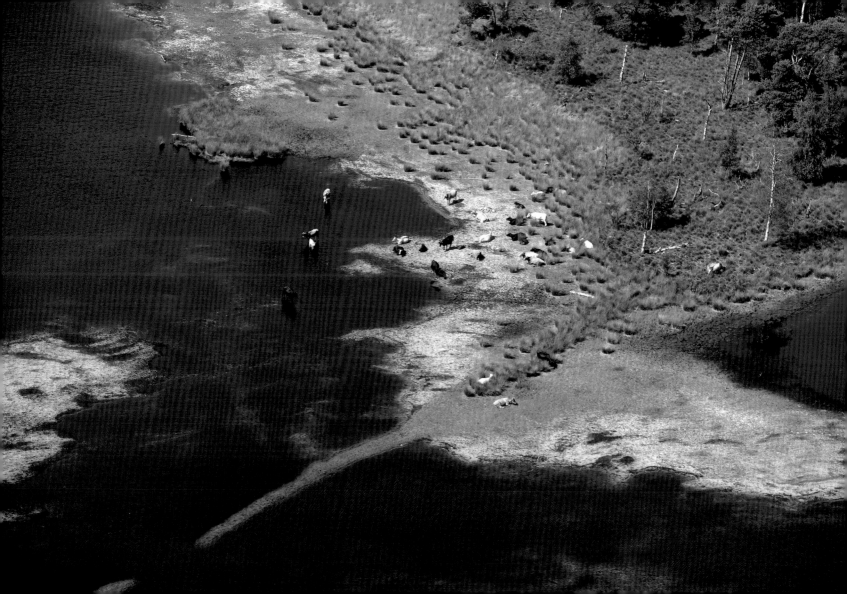

Voor wij het weten heeft het duinpad
ons door dun helm
de onbegroeide vlakte ingeleid.
Niets dat meer naar ons haakt,
Braam noch brem.
Zee voegt zich aan het land,
Lucht schikt zich in de zee.
Maar waar wij wandelen
Is nog geen zinsverband.

Ed Leeflang

Uit: Bezoek aan het vrachtschip, De Arbeiderspers, 1985

Before we knew it, the small dune path
Led us through thin
Reed to the barren stretch of wilderness.
Nothing more clutched at us,
Briar or bramble.
Sea conjoins with the land
Sky mingles with the sea
Wherever we wander
Nothing is at all planned.

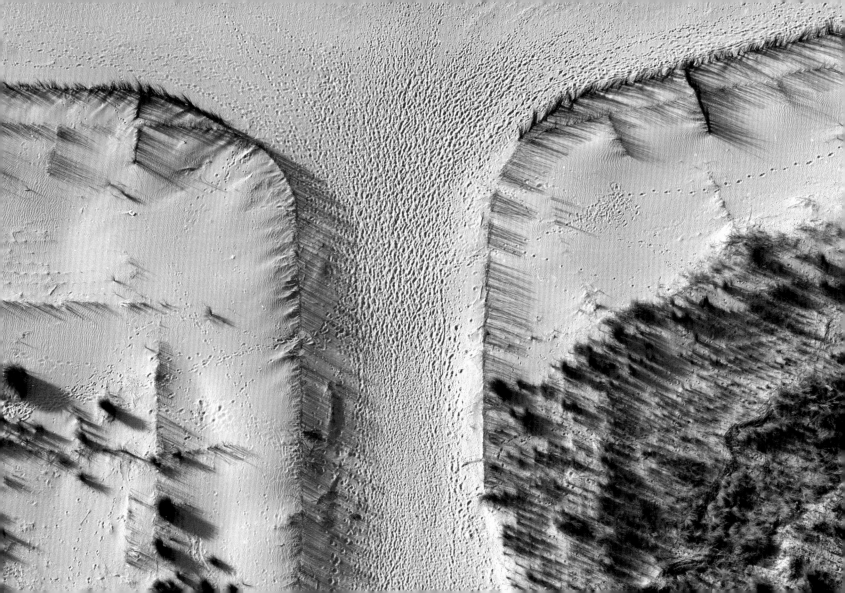

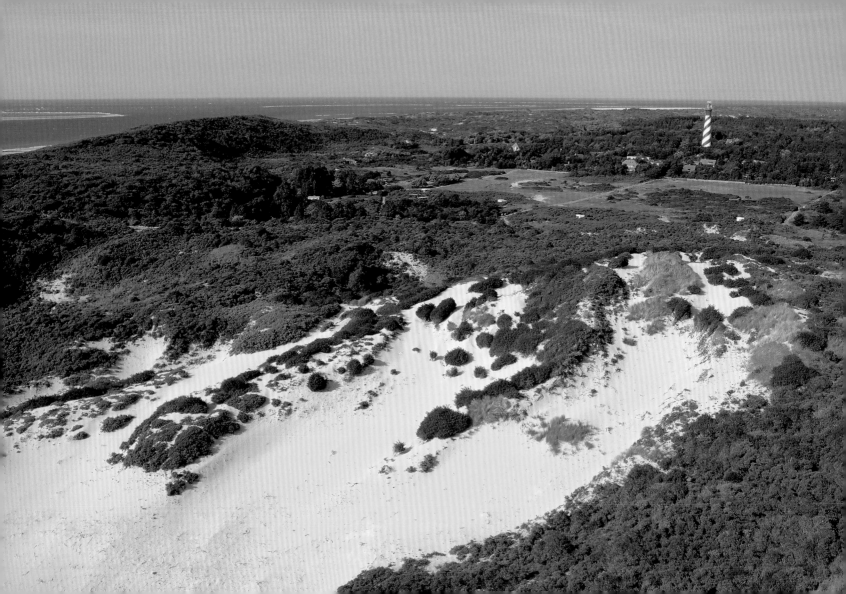

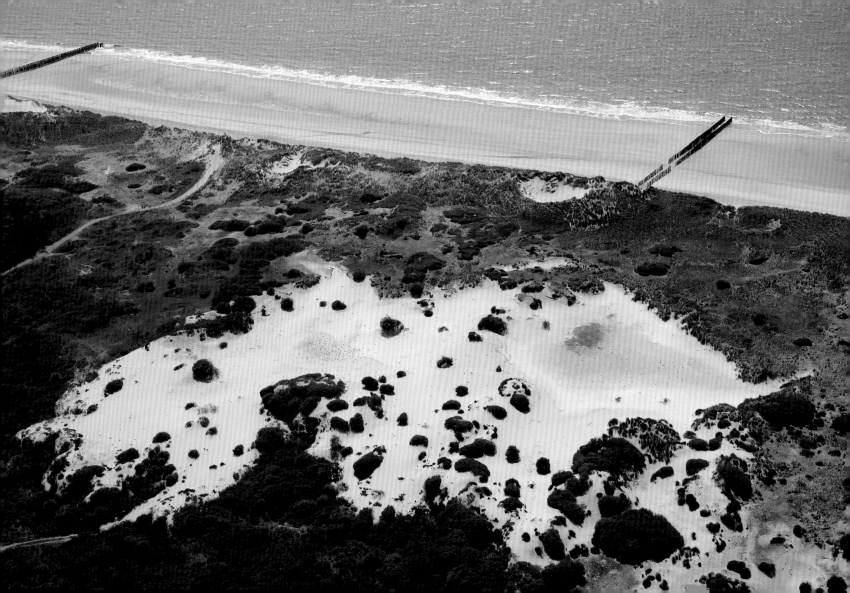

Nimmer kan een mens tweemaal dezelfde rivier oversteken. Want wie een tweede maal in de rivier afdaalt, wordt omstuwd door andere wateren.

Bertus Aafjes

Uit: De denker in het riet, Aanvulling: Meulenhoff, 1968

Never can a person cross the same river twice. For whoever ventures for a second time into a river, is engulfed by other waters.

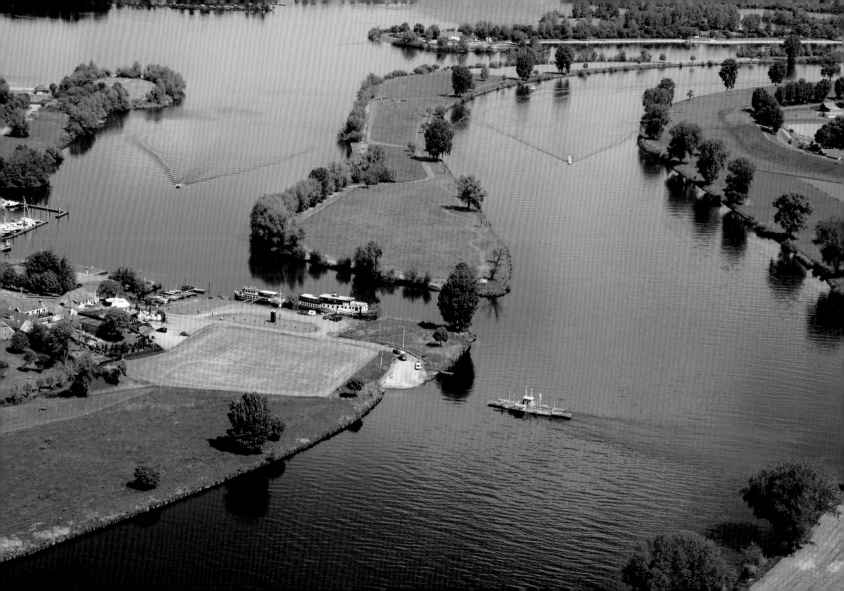

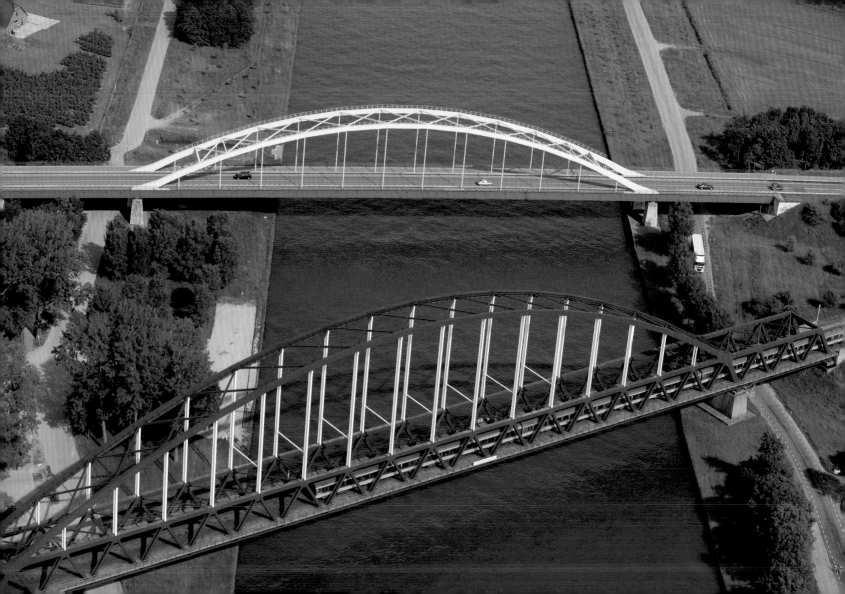

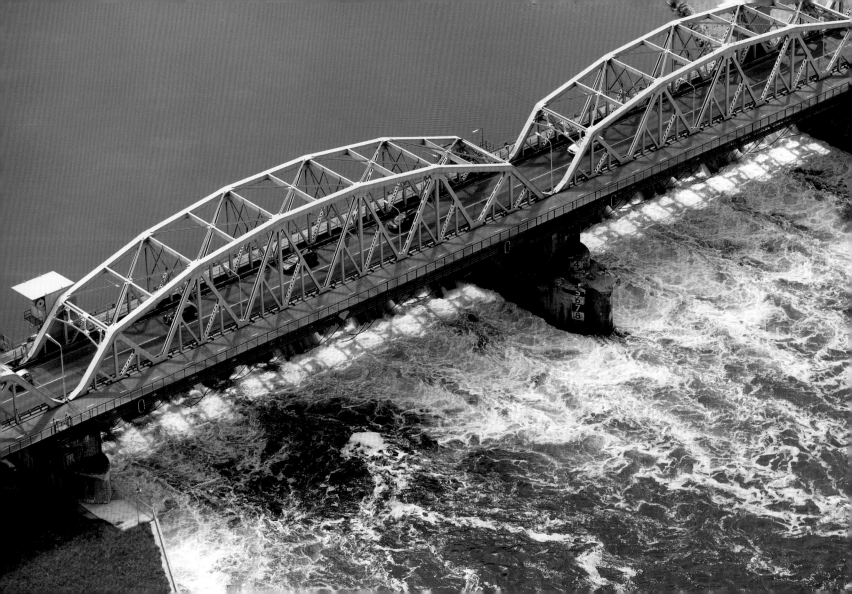

En het Brabant dat men gedroomd heeft,
daar komt de werkelijkheid soms heel dichtbij.

Vincent van Gogh

And the Brabant of one's dreams
often closely approaches reality.

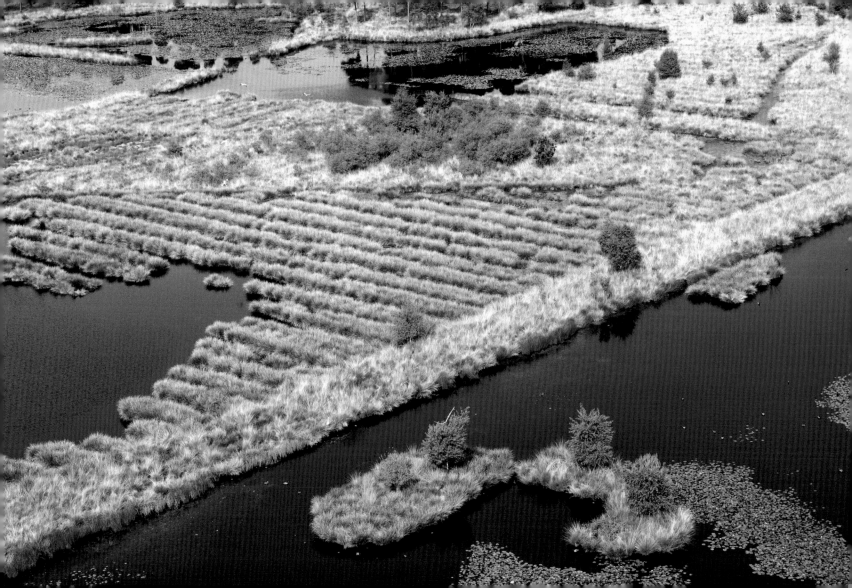

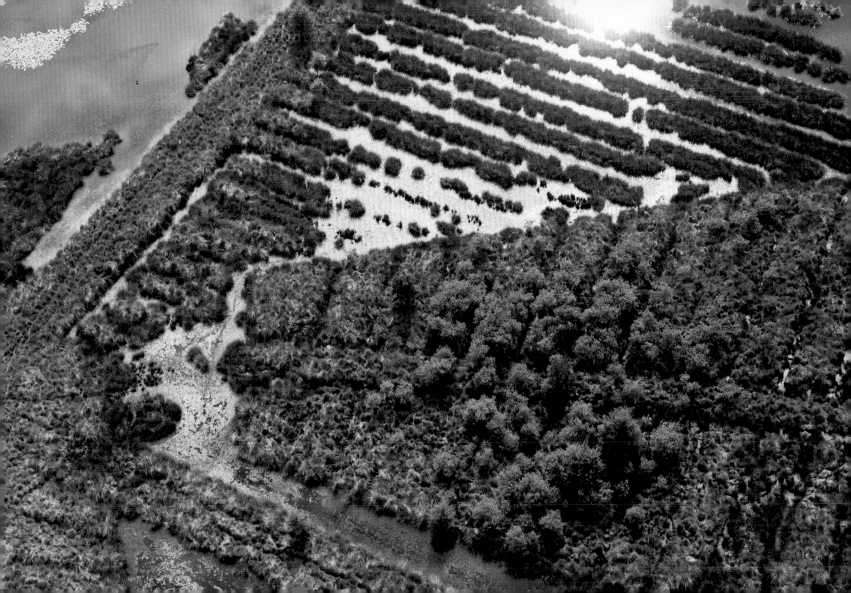

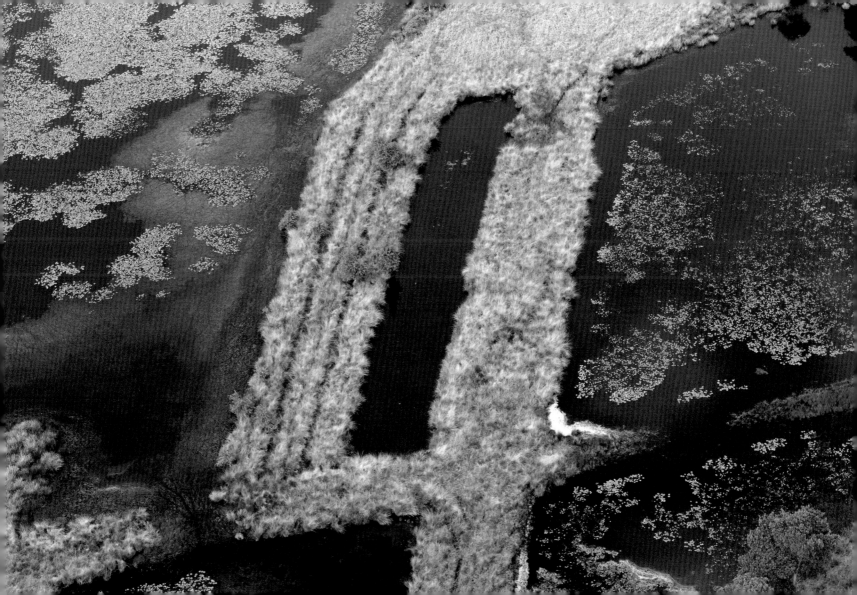

Mei

Wij denken te leven op aarde,
Doch vaak is het zand of laagveen;
Zo blijkt de volledige waarheid
Nog ernstiger dan zij al scheen.

Simon Knepper
Uit: Heer, bewaar de kattenmepper, Bert Bakker, 1982

May

We live, so we think, on this good earth,
Yet often it's peat, clay, or sand;
And thus is the truth of the matter
Much greater than we understand.

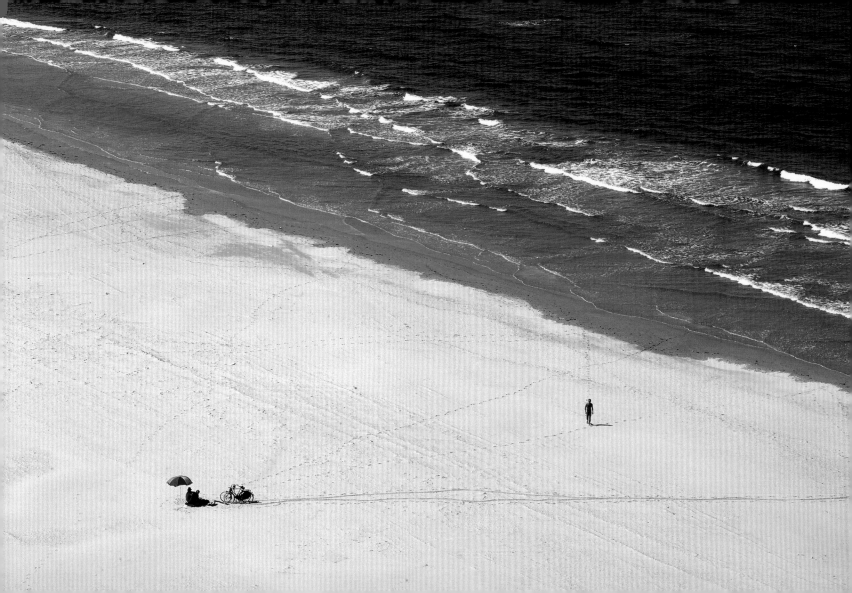

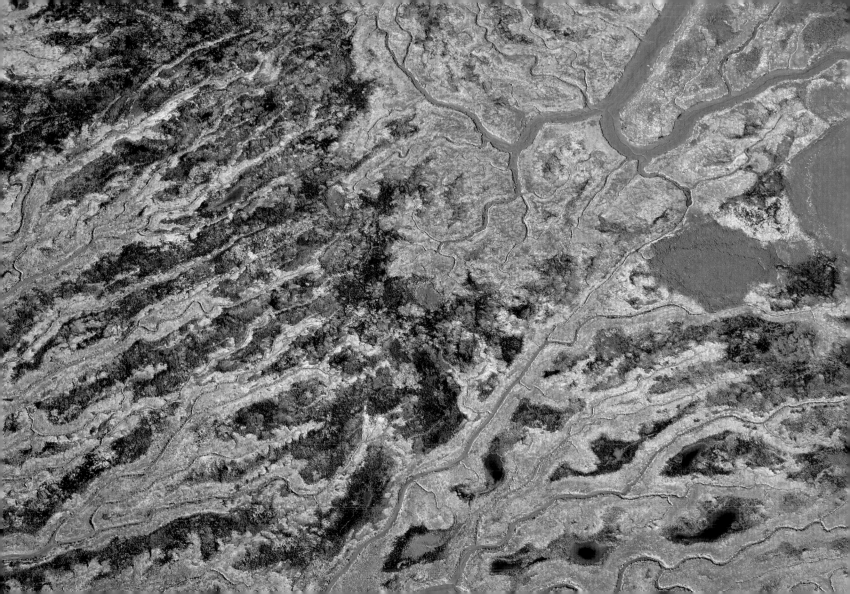

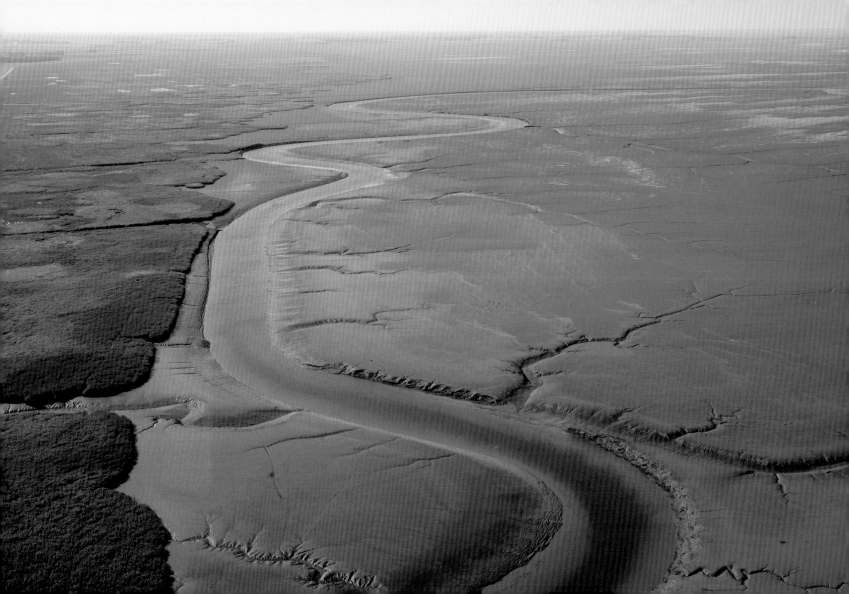

Is het u wel eens opgevallen dat boeren zich vrijwel
nooit zorgen maken over de natuur?
Dat doen vreemd genoeg alleen de mensen die de hele
dag met hun neus in de boeken zitten.

Gerrit Komrij

Uit: De buitenkant, De Arbeiderspers, 1995

Have you ever noticed that farmers seldom
worry about nature?
Strangely enough, the people who do that spend
the whole day with their nose stuck in a book.

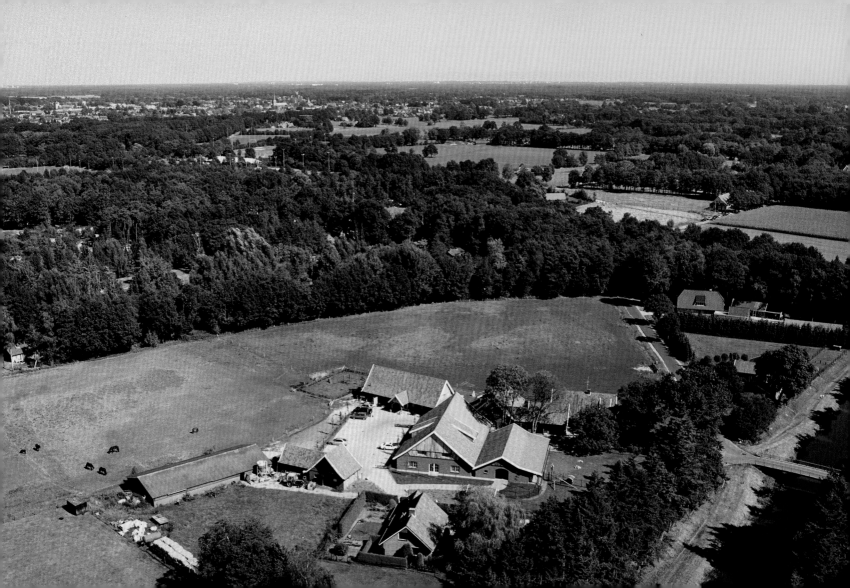

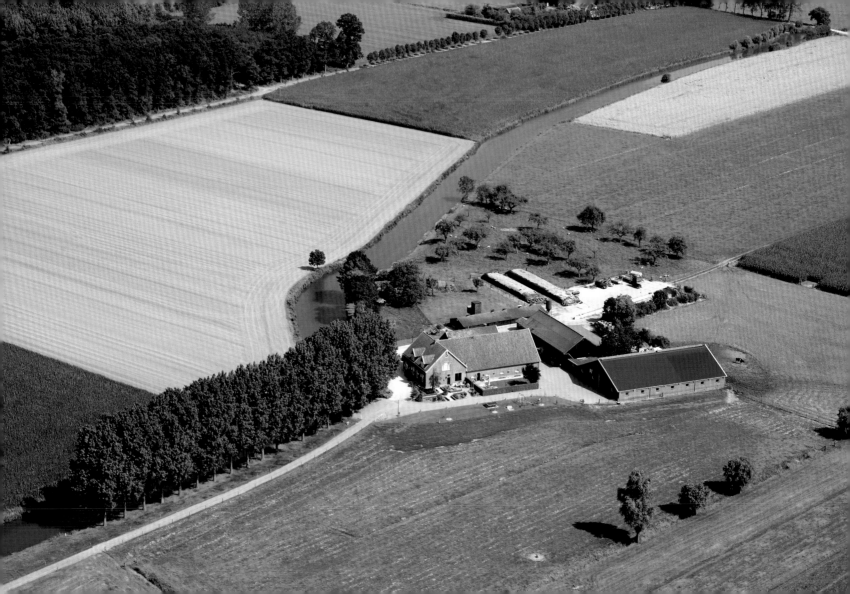

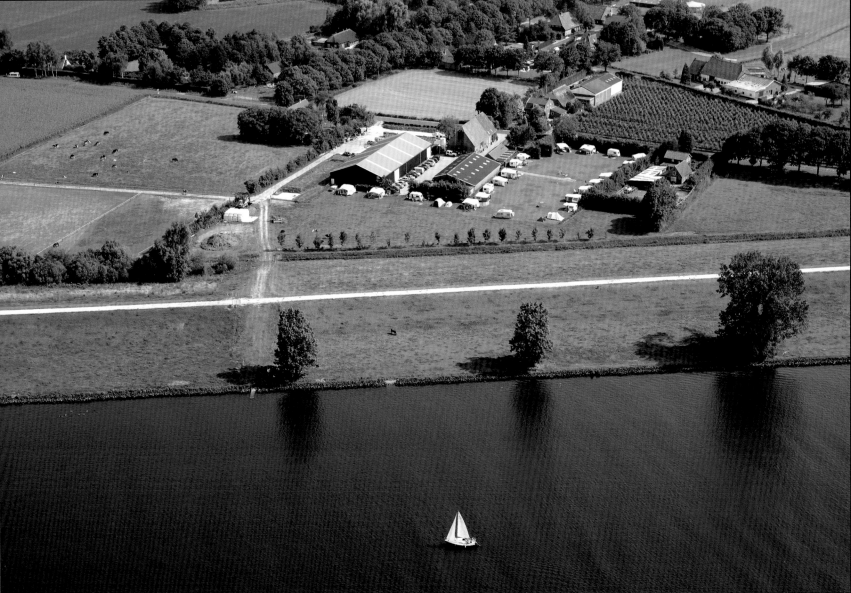

Ik ben in mijn leven maar een paar keer langer dan vijf minuten in een kerk geweest. Ik hou zelfs niet van godshuizen als cultuurobject. Van barokkerken krijg ik jeuk; in gotische kathedralen voel ik mij schuldig. Kerkdiensten zijn natuurlijk helemaal uit den boze.

Pauline Slot

Uit: Tegenpool, De Arbeiderspers, 2001

In my whole life, I have only on a couple of occasions spent more than five minutes in a church. I do not admire churches as cultural objects. In baroque churches, I get goose pimples; in gothic cathedrals, I feel guilty. And church services are, of course, anathema.

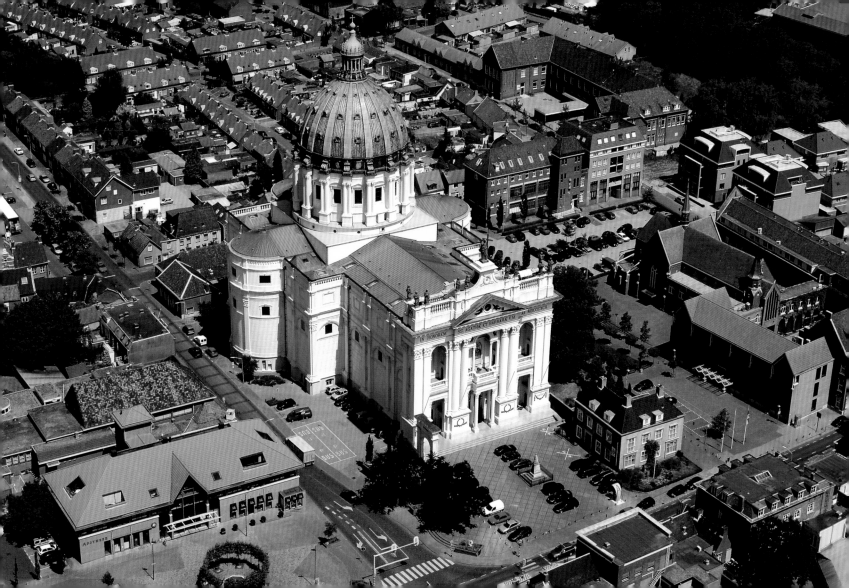

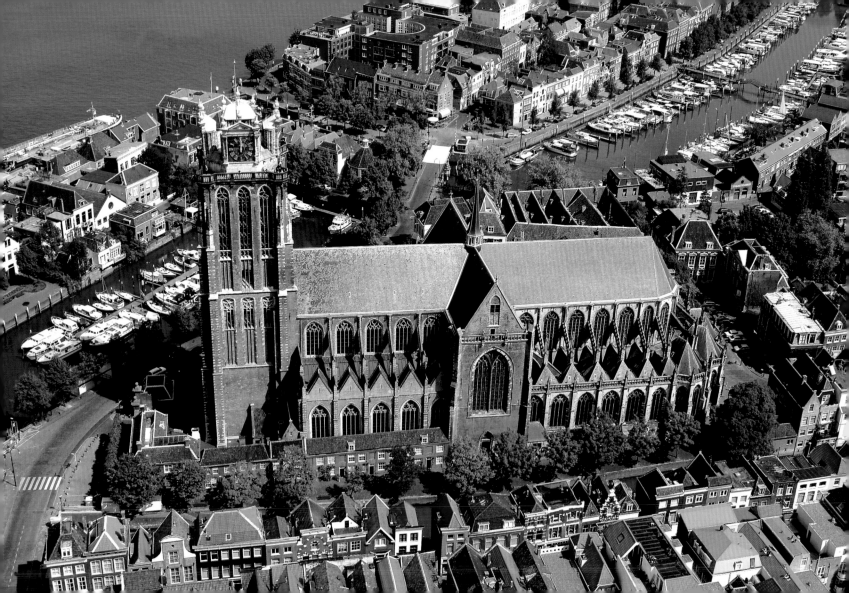

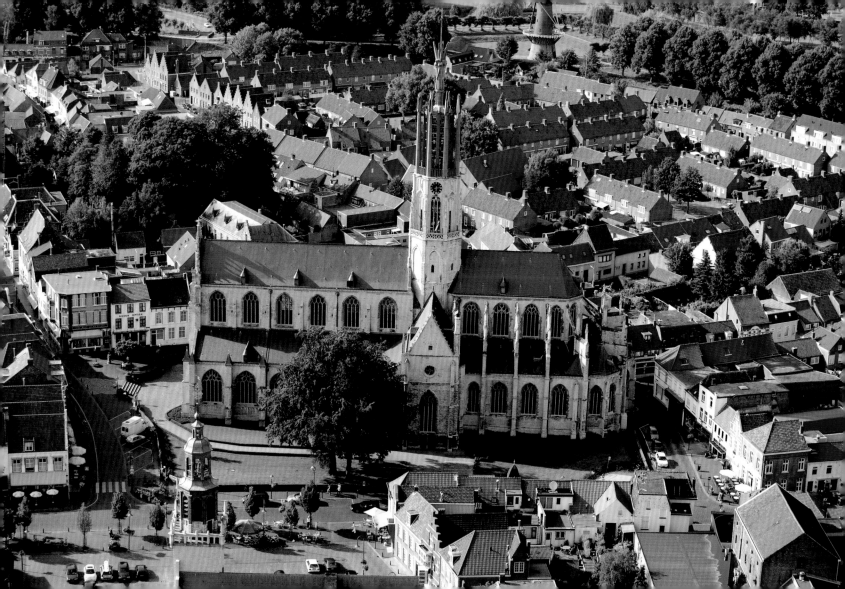

354

De kerk aan de overkant, die meer leek op een kazerne voor militante christenen dan op een toevluchtsoord voor gelovigen.

The church on the opposite bank looked more like a military barracks than a refuge for believers.

Tessa de Loo,

Uit Het rookoffer, De Arbeiderspers, 1992

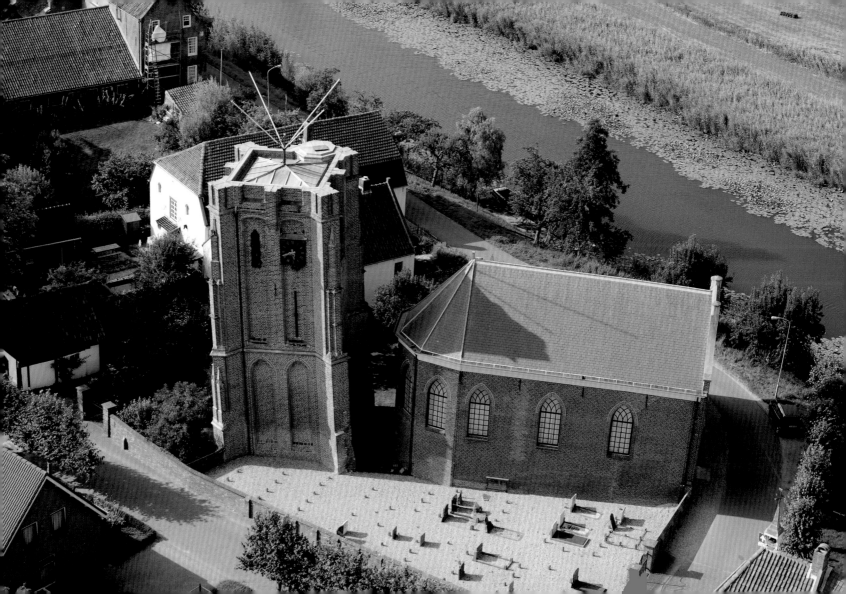

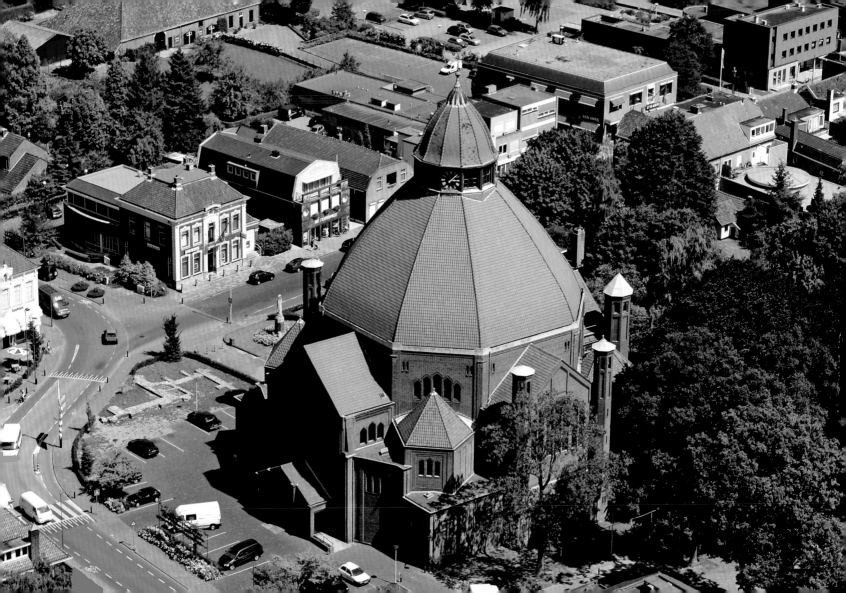

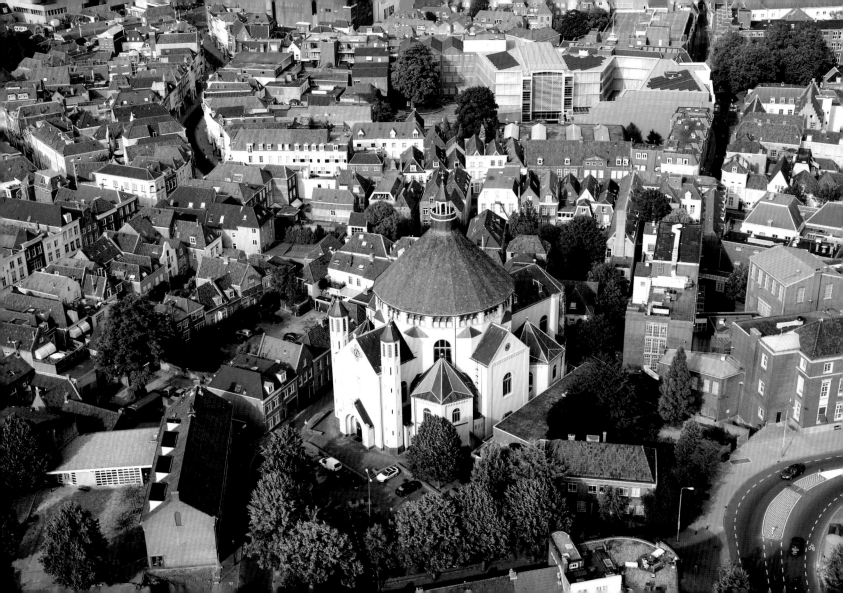

Vissen

Voor m'n part word ik arm
Heb ik 't nooit meer warm
Voor m'n part moet ik verder leven zonder blinde darm
Maar er is één ding dat ik nooit zou willen missen
En dat is vissen

André Hazes

Fish

For all I care I could be poor
Or feel the sun's kind heat no more
For all I care I could live my whole life through at
death's door
But one thing in my life I would never wish to miss
Is the chance to fish.

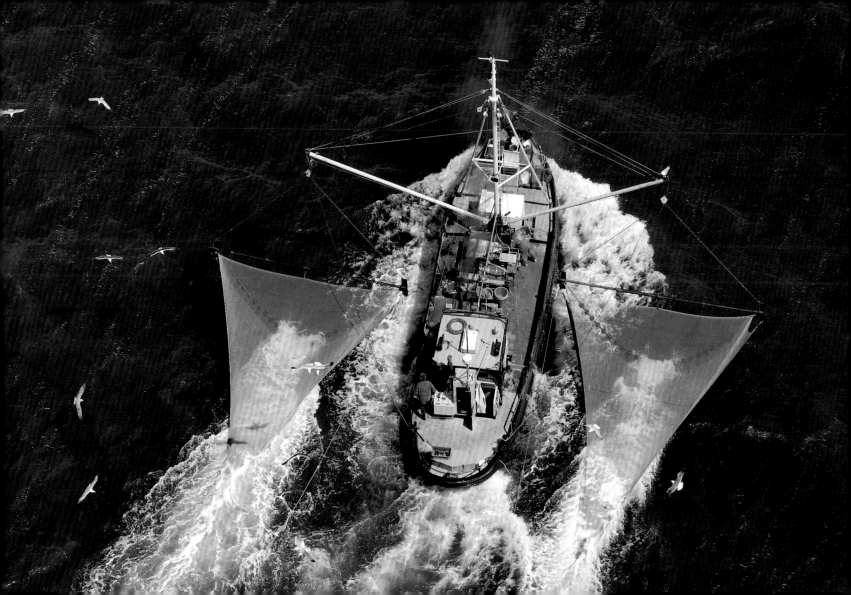

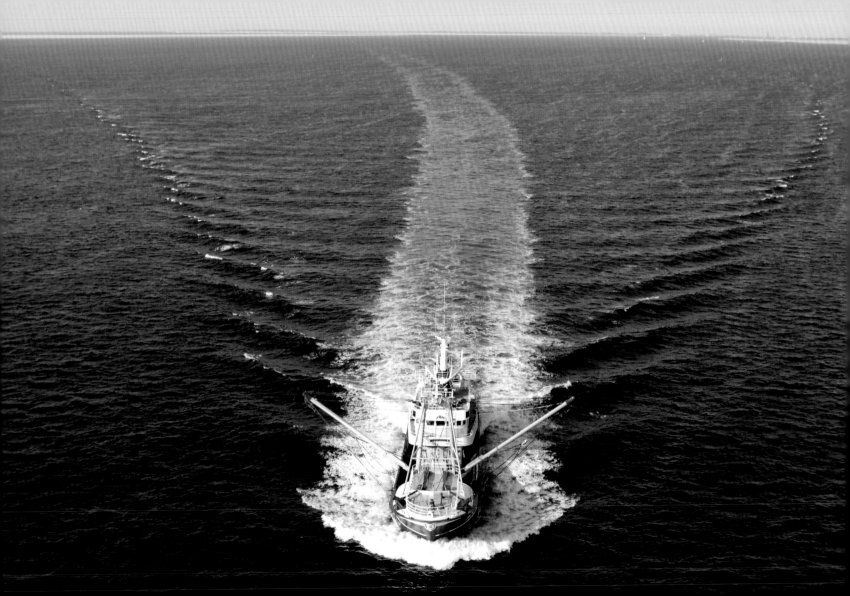

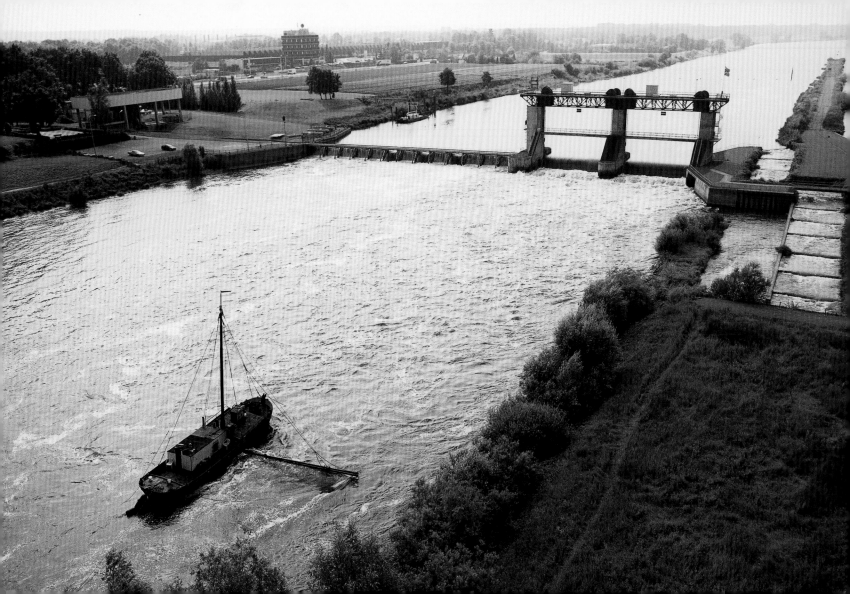

Een biefstuk is gewoonlijk
Afkomstig van een koe.
Als men een biefstuk pijn doet,
Dan zegt de biefstuk: 'Boe!'
Doch als een biefstuk hinnikt
Bij onverwachte pijn,
Dan zal er hoogst waarschijnlijk
Iets niet in orde zijn.

Daan Zonderland

Uit: Redeloze Rijmen en alle andere verzen, Prom, 1982

A steak is almost always
A section of a cow
And if you terrorise a steak
That steak will mutter 'ow.'
But if a steak should whinny
By unexpected pain
Then probably, without a doubt,
There's something wrong again.

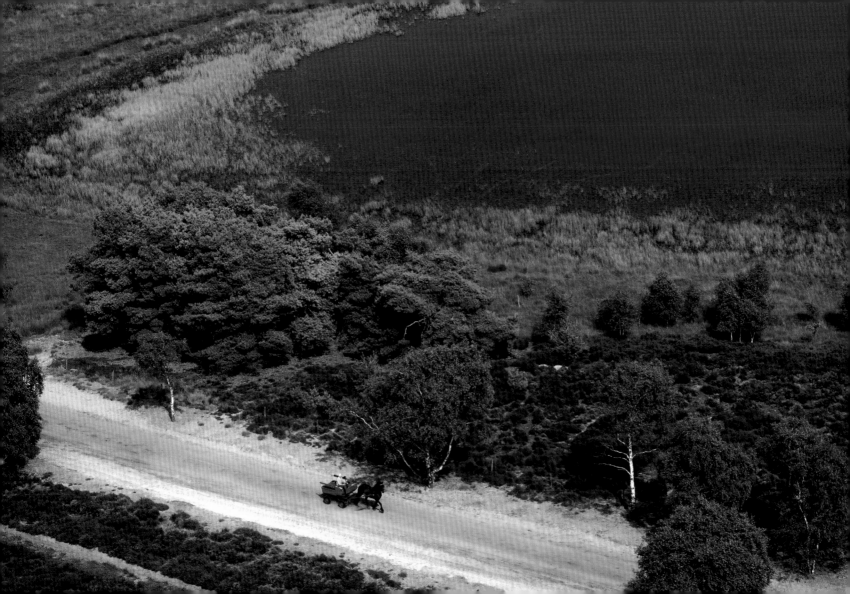

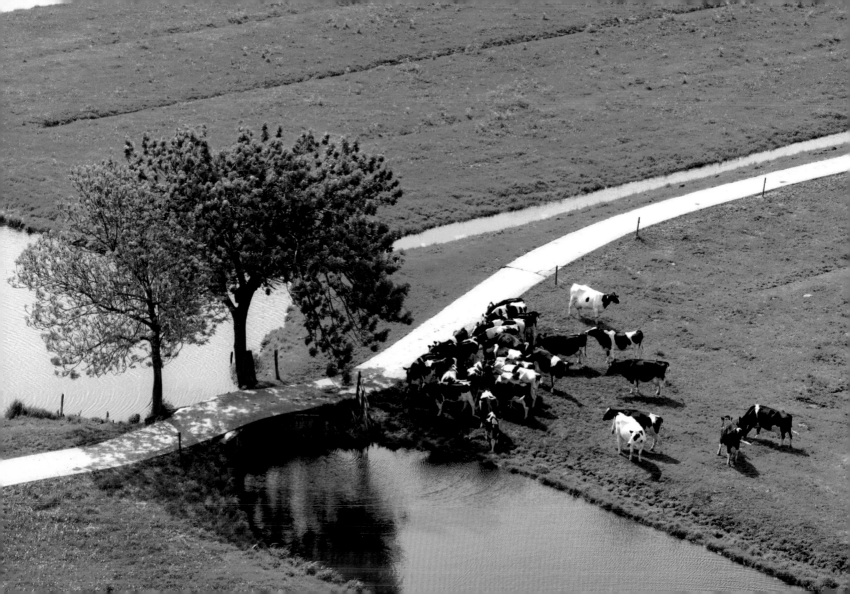

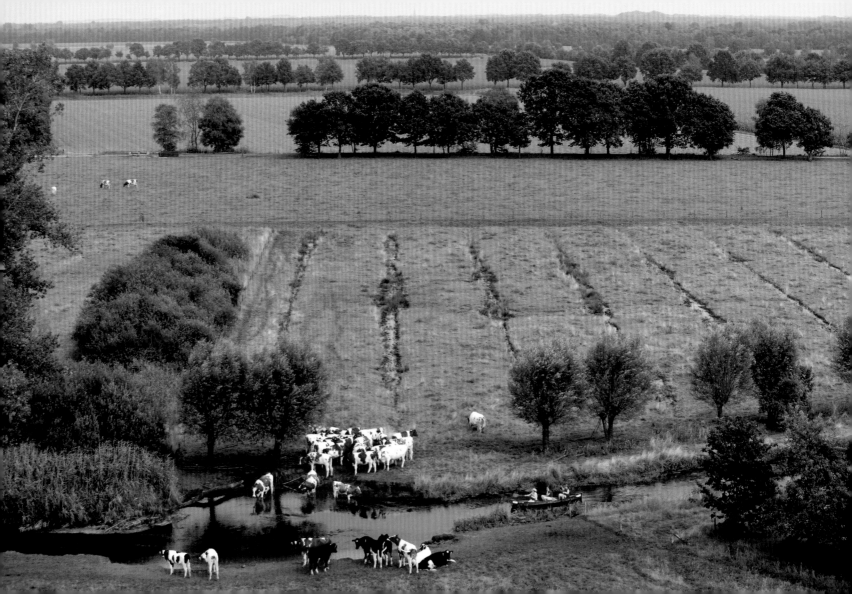

Golfen is knikkeren voor jongens die niet willen bukken. Of, zoals mijn oude vader altijd zei: 'Hoe kleiner de bal, hoe groter de kwal.'

Youp van 't Hek
Uit: Ergens in de verte, Rap, 1994

Golf is marbles for boys who don't want to bend down. Or, as my old father used to say: 'The smaller the ball, the bigger the fool.'

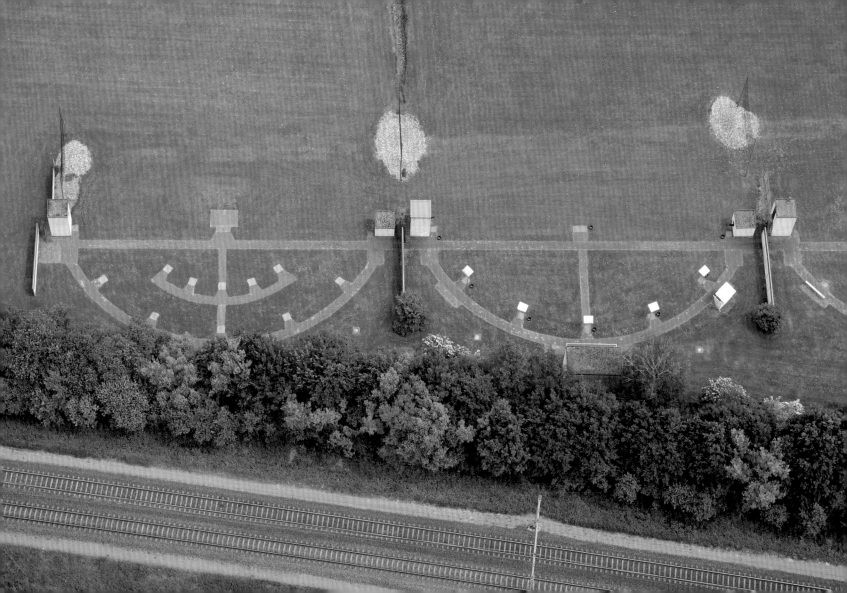

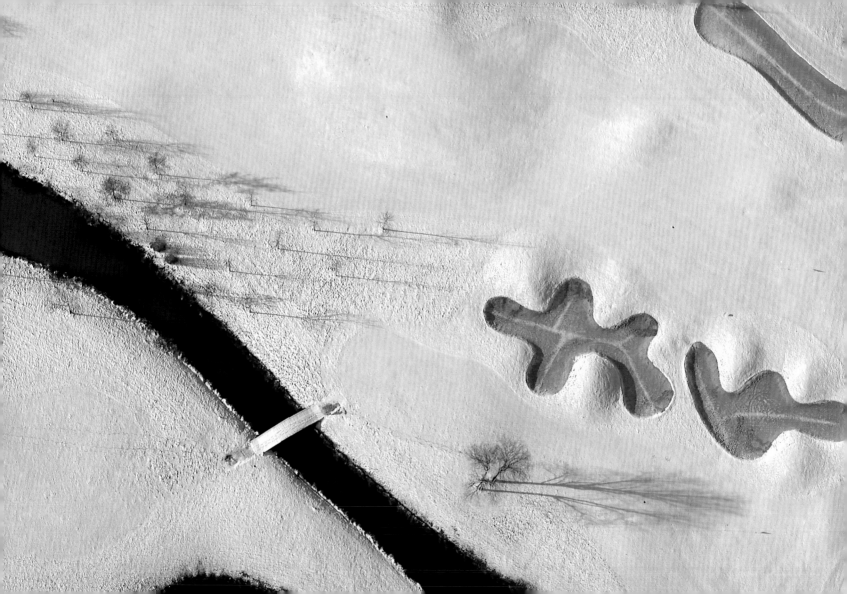

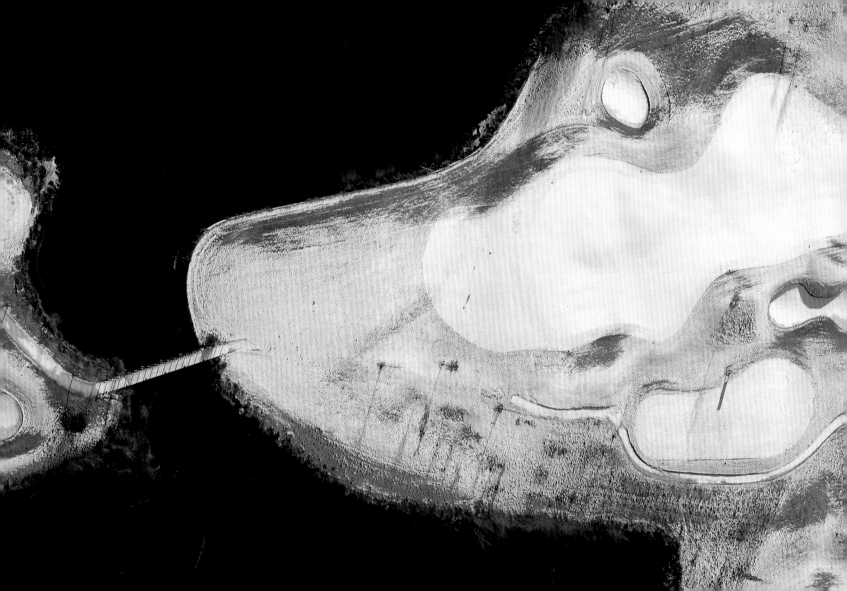

In een mens is iets van een boemerang. Koen en duizelend stort hij zich in 't leven voor- en opwaarts maar altijd komt op grote hoogte het terugzien op zijn eigen baan en oorsprong en eenmaal is er 't punt waarop 't verlangen naar terugkeer de overhand krijgt op drang naar groter verte.

Belcampo

Uit: Al zijn fantasieën, Het grote gebeuren, Querido, 1979

There is, in every human being, something that resembles a boomerang. Bold and headstrong it plunges into life, forwards and upwards, but always, when it reaches a great height, it looks back over its own path and origin and suddenly it has arrived at the point where the desire to return overshadows the urge to travel farther.

370

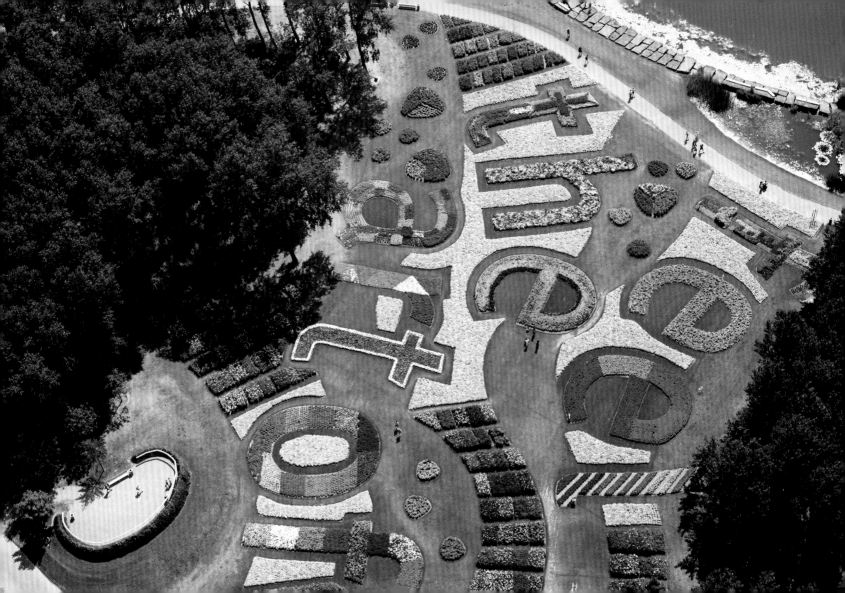

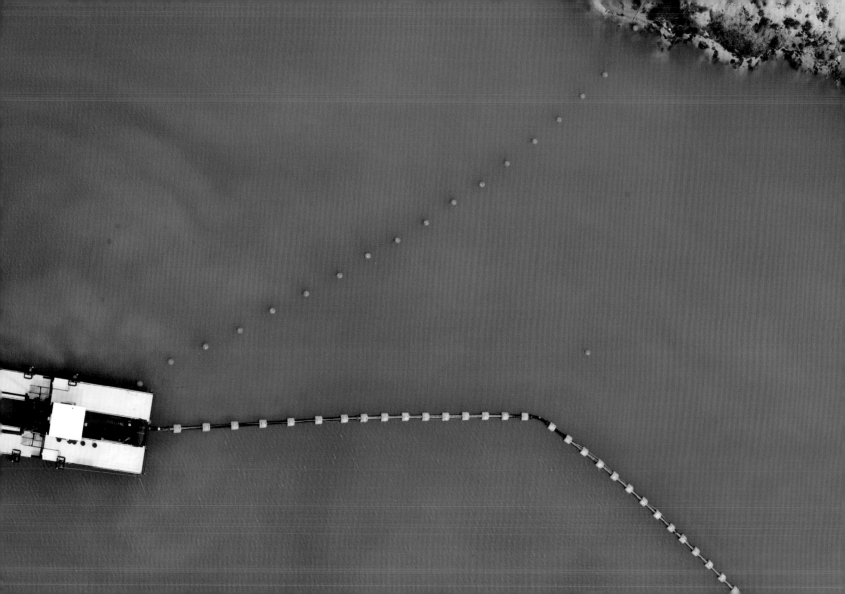

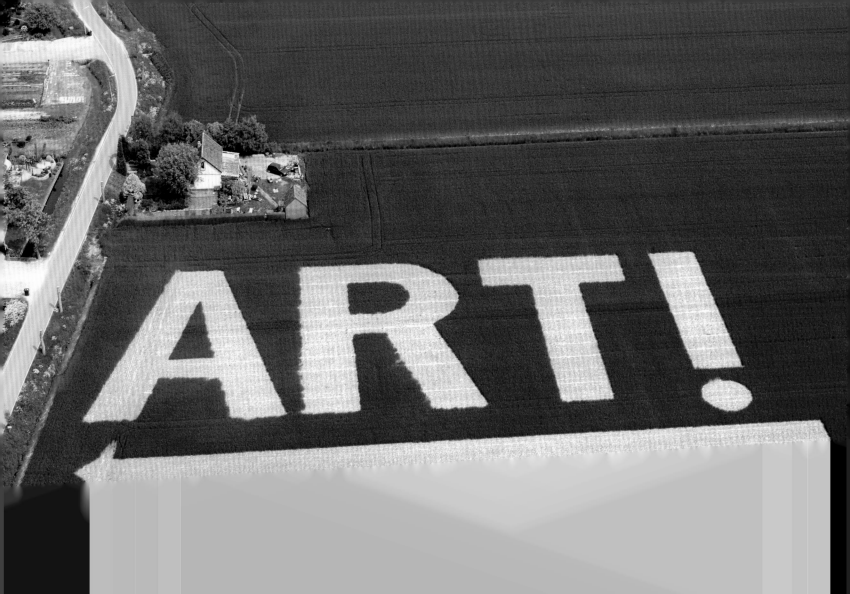

Onder de Wadden zit geld
Daar zit geld en dat geld moet eruit
In Den Haag wordt al driftig geteld
Onder de Wadden zit geld

Ivo de Wijs
Uit: Vroege Vogels' Radioverzen, Amber, 1988

There's money under the Wad
There's money and it must be pumped out
In The Hague they eagerly count
The money under the Wad.

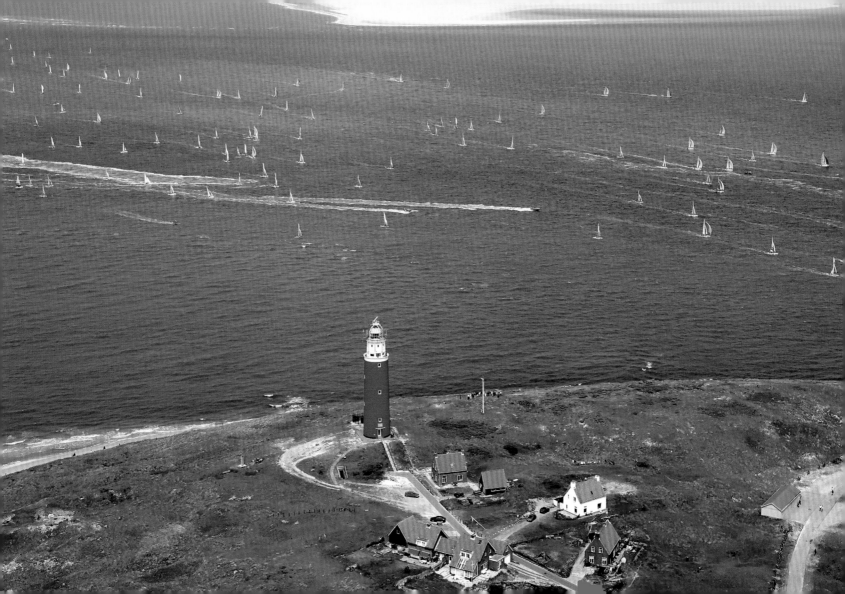

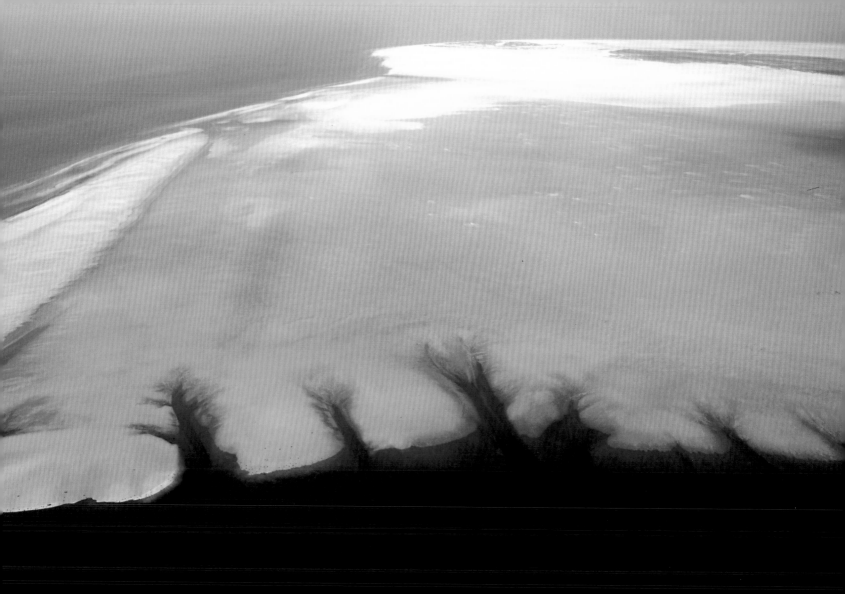

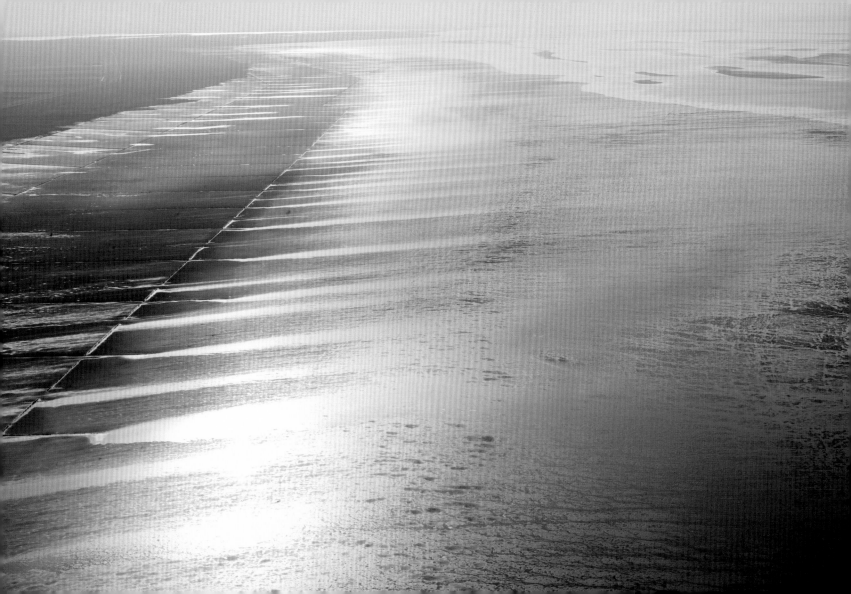

Ik houd het meest van de halfland'lijkheid:
Van vage weidewinden die met lijnen
Vol wasgoed spelen; van fabrieksterreinen
Waar tussen arm'lijk gras de lorrie rijdt

S. Vestdijk, Zelfkant

Nederlands Letterkundig Museum en Documentatiecentrum, 1985

I love the most that semi-ruralness:
Of hazy meadow winds that play with lines
Hung full with washing; of grounds around the mines
Where lorries pick their way through straggling grass.

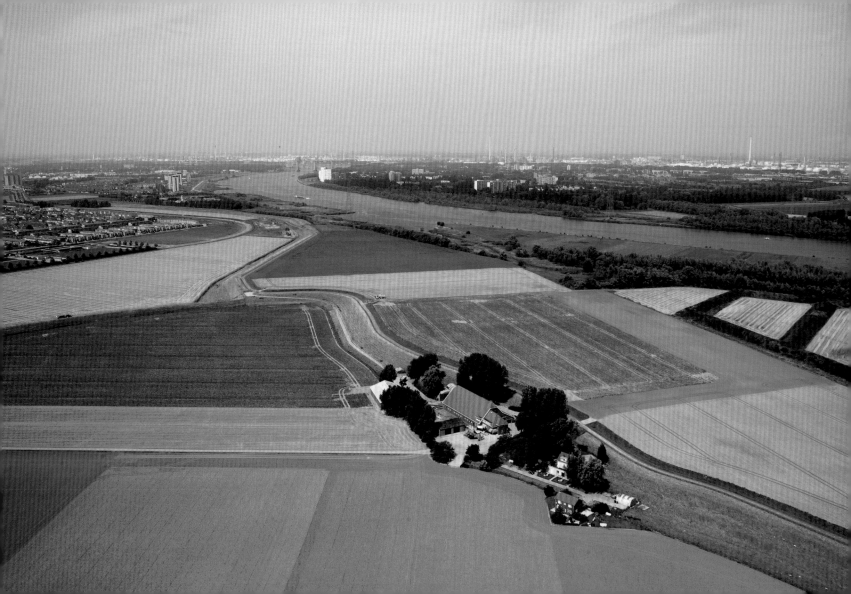

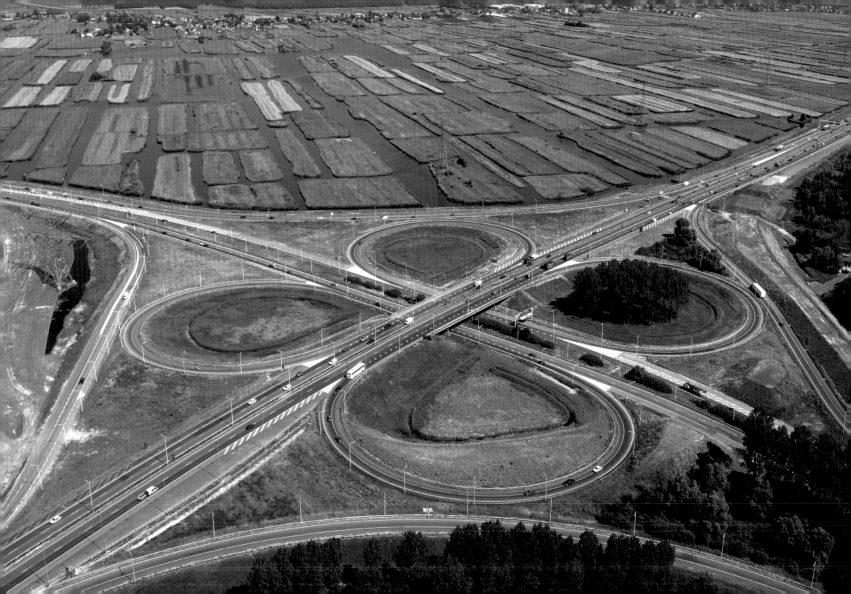

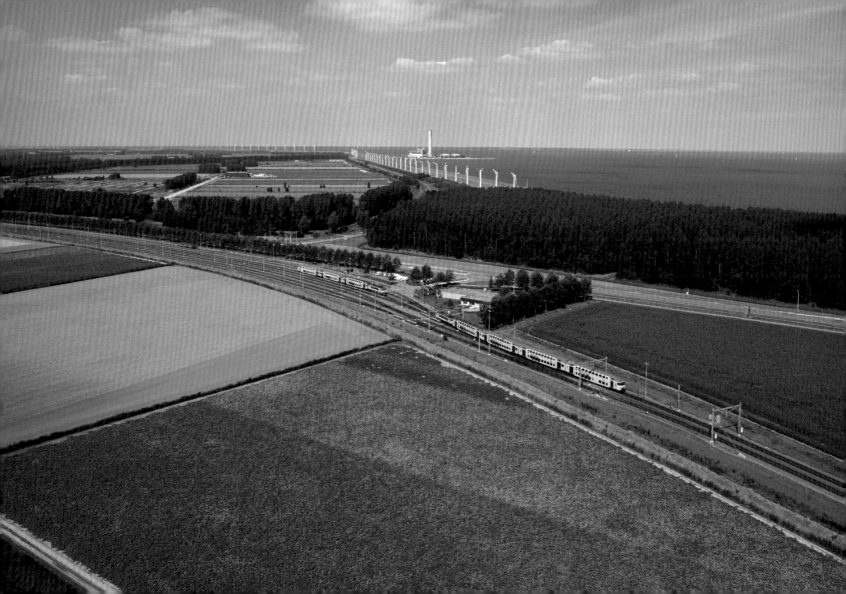

Natuur is voor tevredenen of legen.
En dan: wat is natuur nog in dit land?
Een stukje bos, ter grootte van een krant,
Een heuvel met wat villaatjes ertegen.

J.C. Bloem

Nature is for the satisfied or vacant.
And then: what is now nature in this land
A wood, no bigger than a postage stamp
A knoll with villas gently in ascendance.

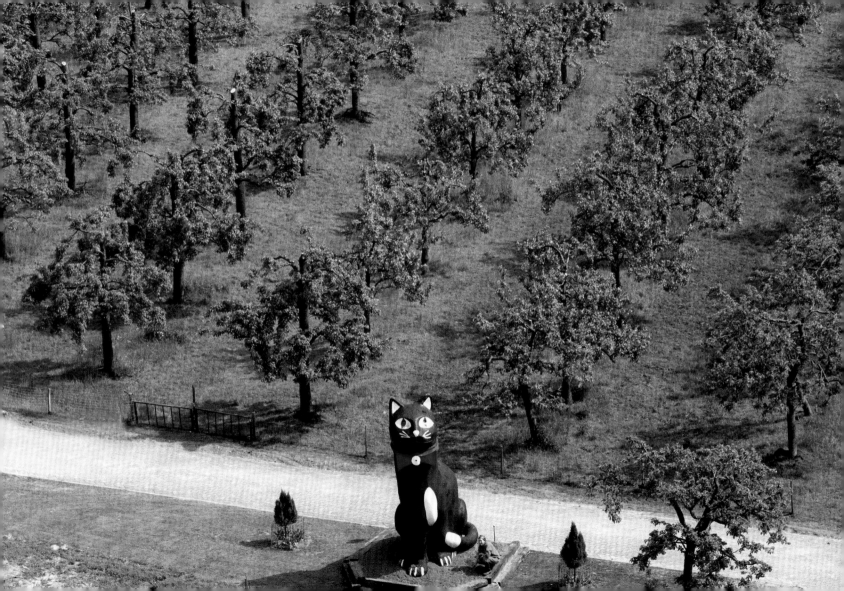

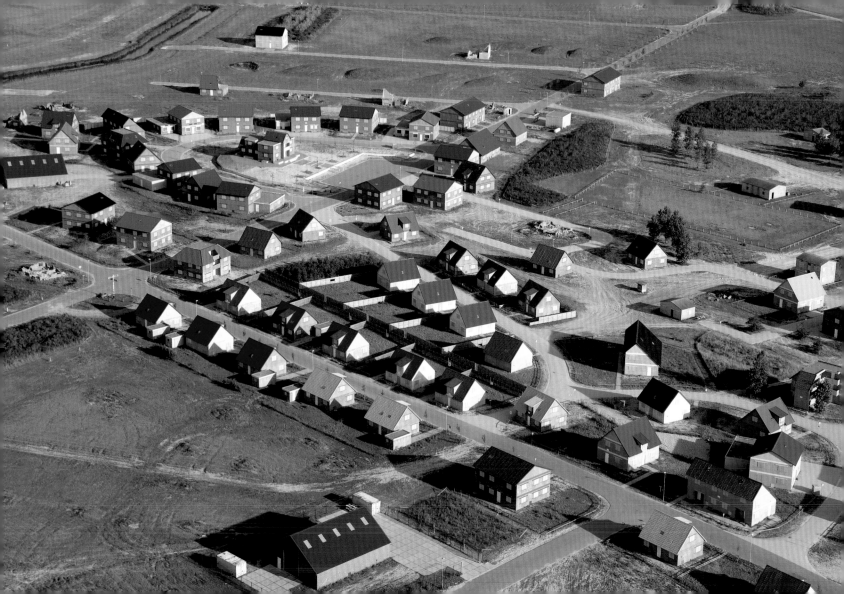

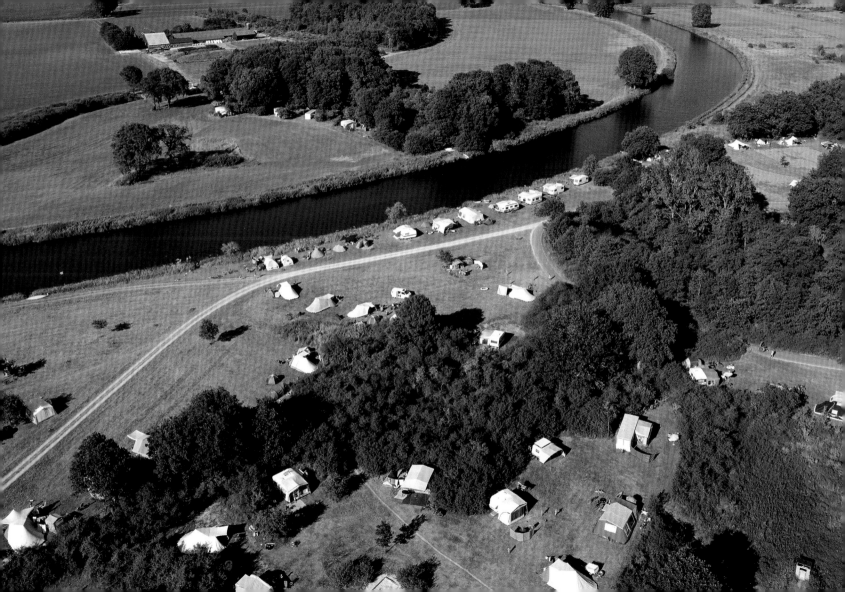

In de middeleeuwen viel de denkgrens
met de geloofsgrens samen.
Geloven was weten.

Godfried Bomans, Korte berichten

Uit: De serie Werken I-VI

©1996-2000 Erven Godfried Bomans / De Boekerij bv, Amsterdam

In the middle ages, the boundary of knowledge
Was shared with the boundary of belief.
Believing was knowing.

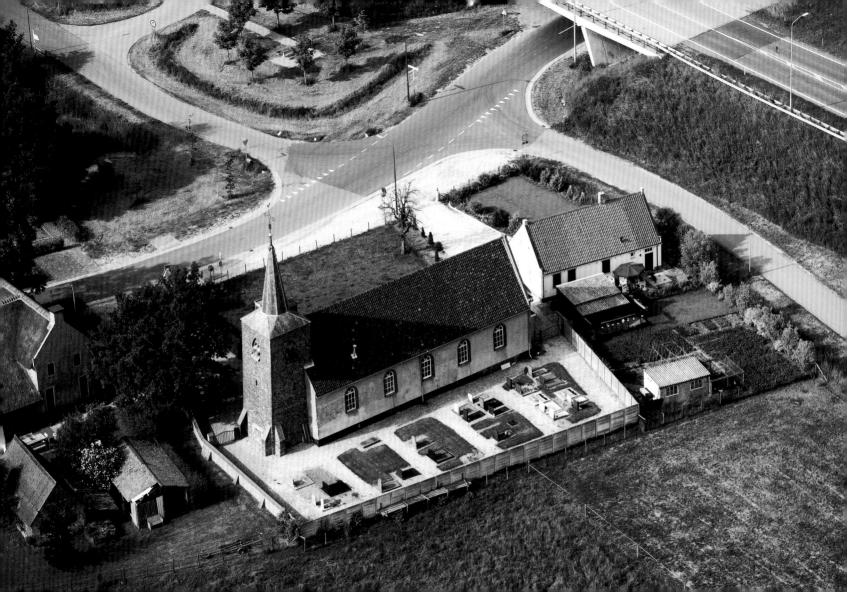

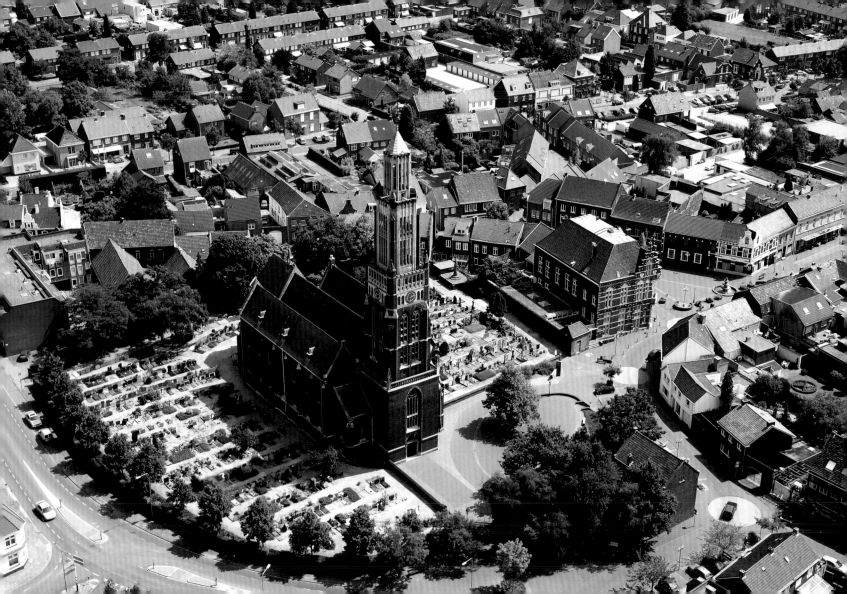

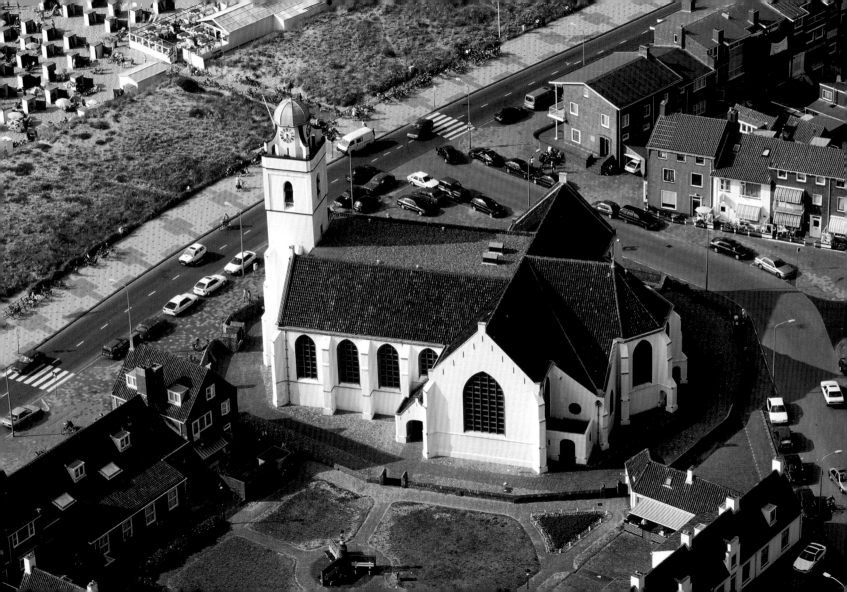

Je neemt een paar ton modderig afval van de Alpen en strooit er vier miljoen koeien over uit. In de resterende ruimte pers je veertien miljoen mensen samen, die je wijsmaakt dat ze gemeenschappelijke voorouders hebben. Je geeft ze een koningin, een grondwet en een gulden met de inscriptie God zij met ons. Ten slotte leer je het zootje kankeren en zoek je er een toepasselijke naam bij: Nederland.

Koos van Zomeren, De bewoonde wereld
Uit: Het verkeerde paard, De Arbeiderspers, 1998

390

First you take a few tons of muddy waste from the Alps and sprinkle it with four million cows. In the space that's over, you cram in fourteen million people who you then convince that they have some common ancestor. You give them a queen, a constitution, and a coat of arms that reads 'God be with us.' And finally you teach them all to whinge and you look for an appropriate name: Netherlands.

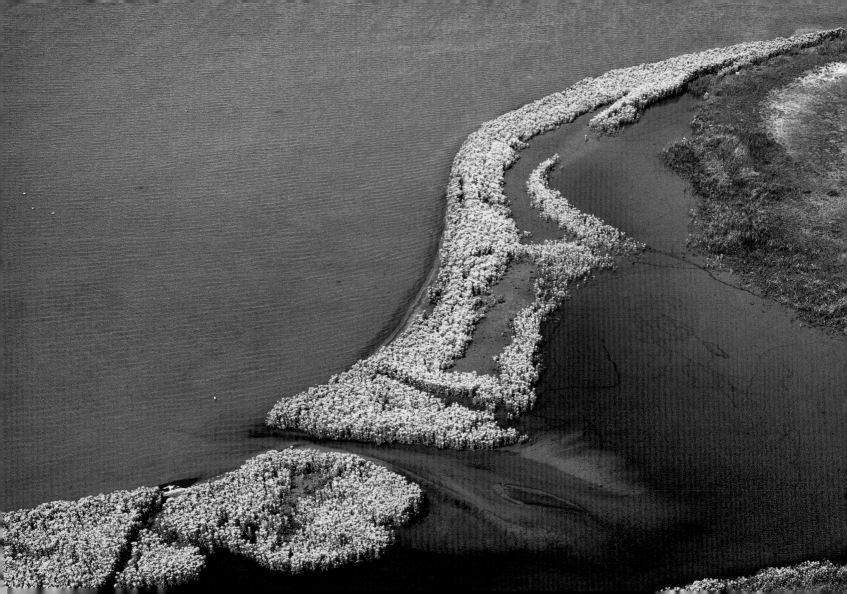

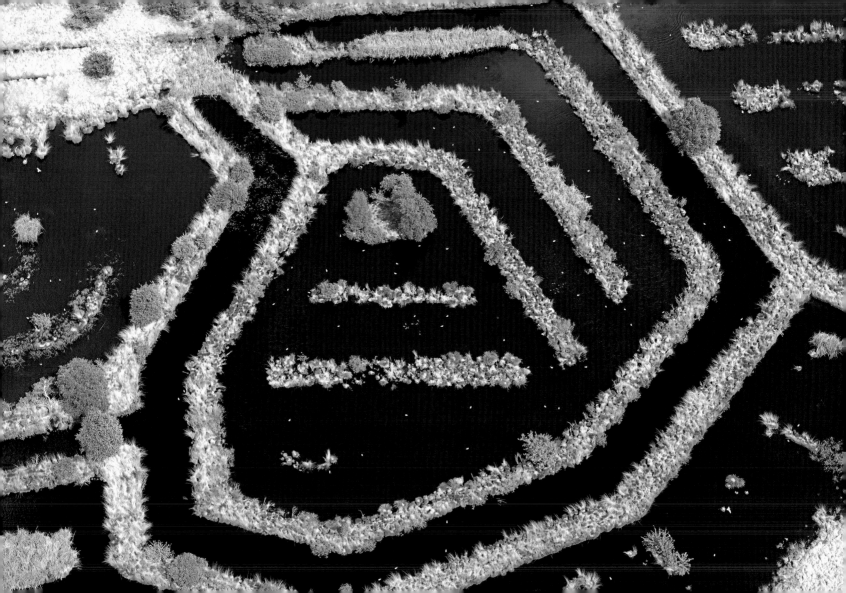

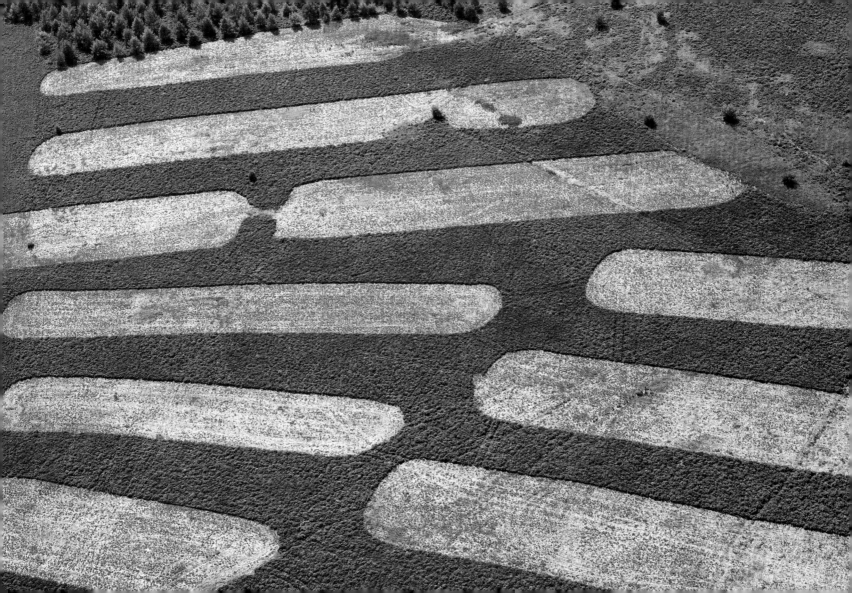

Ga maar fijn met vader zwemmen
Gehoorzaam ging ik met hem mee
Ergens diep de hoop nog koesterend
Dat hij te ver zou gaan in zee
Dat deed hij niet ik had het kunnen weten
Daar is hij veel te schijterig voor
Hij liep tot aan zijn enkels in het water
En riep toen heel sportief *ik ben erdoor*

Freek de Jonge

Uit: Leven na de dood en alle andere liedjes,

Rainbow Pockets, Amsterdam 2004.

Go and take a dip with daddy.
I went along quite dutifully
Hoping secretly inside me
That he'd go too far to sea.
Course he didn't, should have known
He'd be too scared to take that chance
He walked right in up to his knees
And stood there in a Grecian stance.

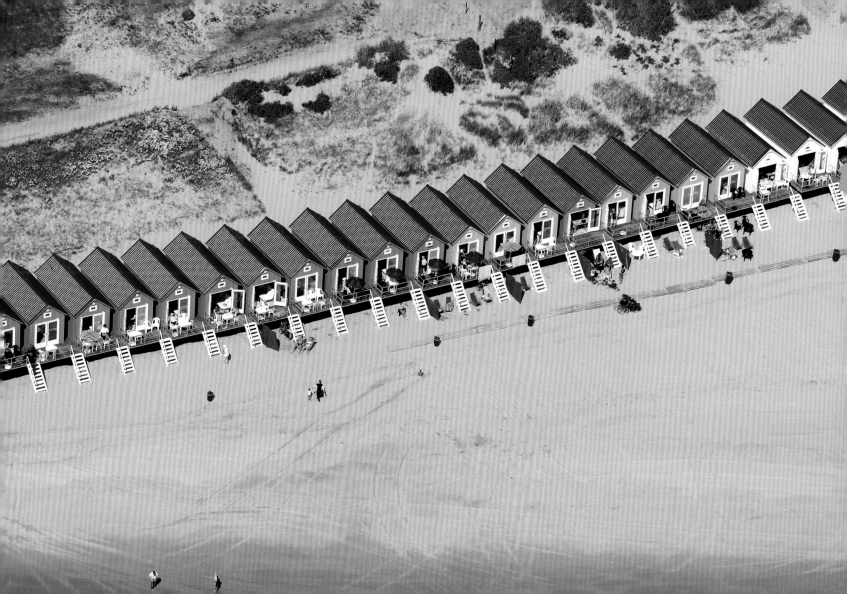

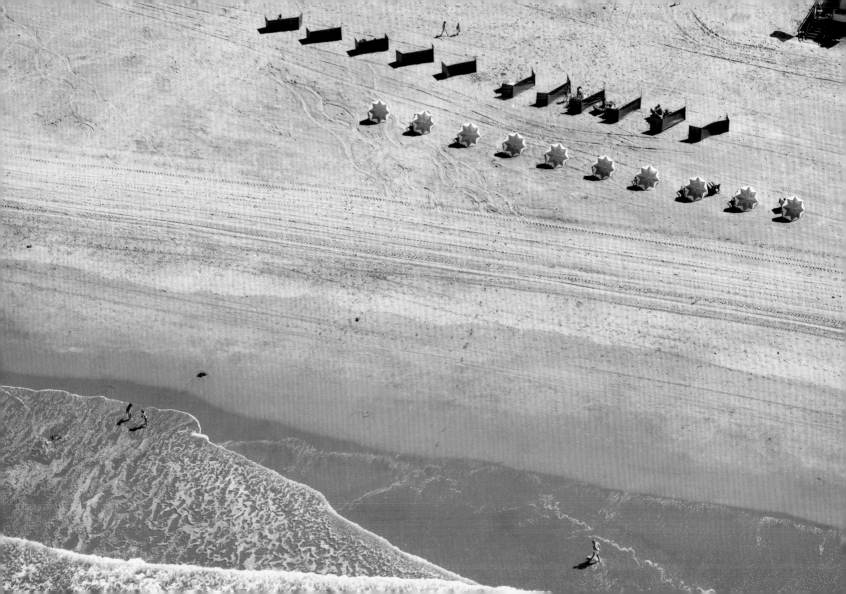

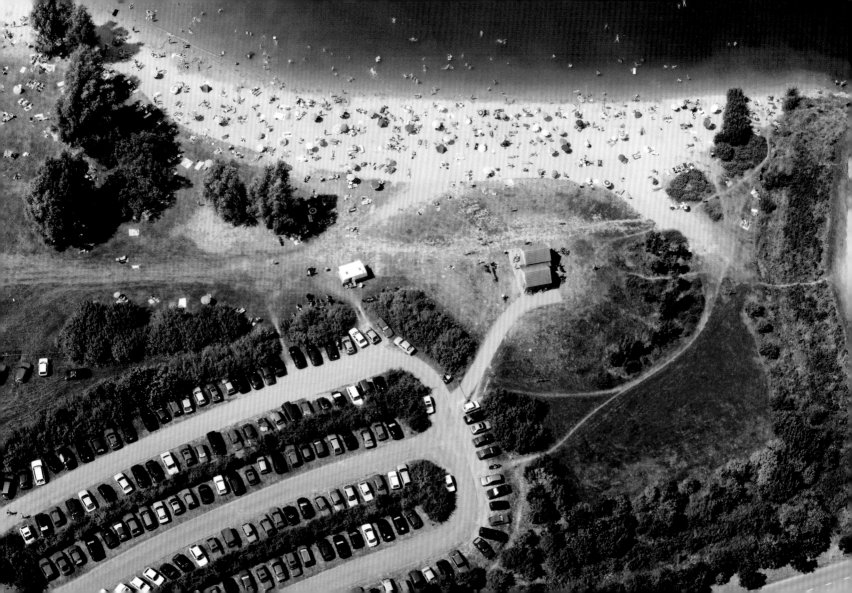

Een reisje langs den Rijn

Ja, zoo'n reisje langs den Rijn, Rijn, Rijn,
's Avonds in den maneschijn, schijn, schijn,
Met een lekker potje bier, bier, bier,
Aan den zwier, zwier, zwier,
Op d'rivier, vier, vier!
Zoo'n reisje met een nieuwerwetsche schuit, schuit,
schuit,
Allemaal in de kajuit, juit, juit,
't Is zoo deftig, 't is zoo fijn, fijn, fijn,
Zoo een reisje langs den Rijn.

Davids/Linke 1906

A journey down the Rhine

Oh a journey down the Rhine, Rhine, Rhine,
Evenings in the gentle moon shine, shine
With a well-filled glass of beer, beer, beer
Full of cheer, cheer, cheer
In the clear, clear, clear
A journey with an ultra-modern boat, boat, boat
Everybody set afloat, float, float
It's so classy, it's so fine, fine, fine
Such a journey down the Rhine.

398

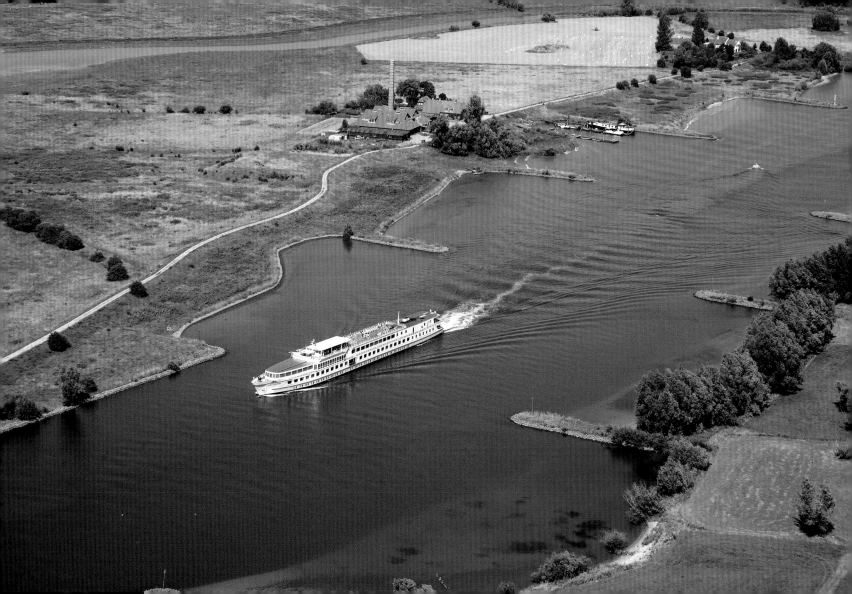

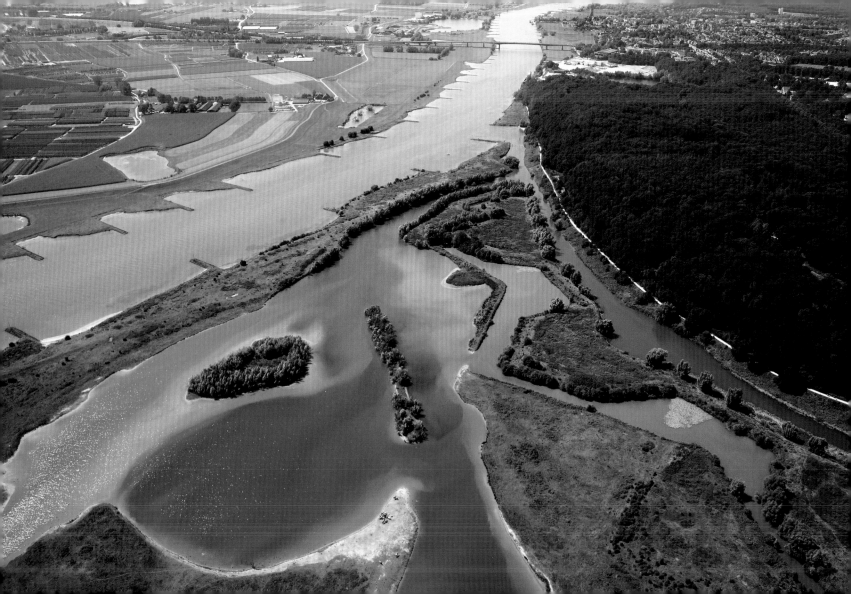

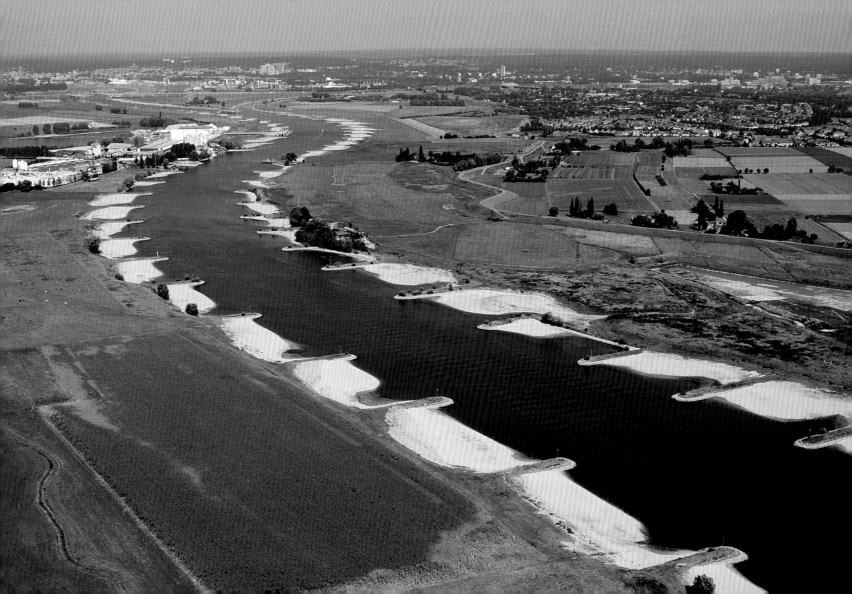

Gelderland

Gelders dreven zijn de mooiste
In ons dierbaar Nederland.
Vette klei- en heidegronden,
Beken, bos en heuvelrand.
Ginds de Waal, daar weer de IJssel,
Dan de Maas en ook de Rijn
Geeft ons recht om heel ons leven
Trots op Gelderland te zijn.
Geeft ons recht om heel ons leven
Trots op Gelderland te zijn.

Waar ons vaderland bebouwd werd
Door den Saksischen Germaan,
Daar werd onze stam geboren,
Daar is Gelderland ontstaan.
En het graan, dat thans geoogst wordt,
Waar het woest en wild eens was
Geeft ons recht om trots te wezen,
Op ons echte Gelders ras.
Geeft ons recht om trots te wezen,
Op ons echte Gelders ras.

In de dorpen en de steden
Tussen Brabant en de Zee,
Tussen Utrecht en Westfalen
Heerst de welvaart en de vreê!
Met je kerken en kastelen,
Met je huisjes aan de dijk,
Gelderland, jij bent de Parel
Van ons Hollands koninkrijk.
Gelderland, jij bent de Parel
Van ons Hollands koninkrijk.

Gelderland

Avenues are here the finest
Of our much loved Netherland.
Rich fat clay and heather ground
Brooks and woods and hilly land.
There the Waal, there the IJssel
There the Maas and there the Rhine
Makes us proud of Gelderland
For our life here's always fine
Makes us proud of Gelderland
For our life here's always fine

Where our fatherland was founded
By the German Saxon hand
There the birthplace of our tribe,
There the crib for Gelderland
And the grain that now is reaped
Where once the land was wild and bare
Makes us proud of Gelderland
For noble birth makes us your heirs
Makes us proud of Gelderland
For noble birth makes us your heirs

In the hamlets and the cities,
Betwixt Brabant and the sea,
Betwixt Utrecht and Westphalen
Prosperous there do go the free
With your churches and your castles
With your houses by the dykes
Gelderland, in our Dutch kingdom,
You're the jewel that knows no like.
Gelderland, in our Dutch kingdom,
You're the jewel that knows no like.

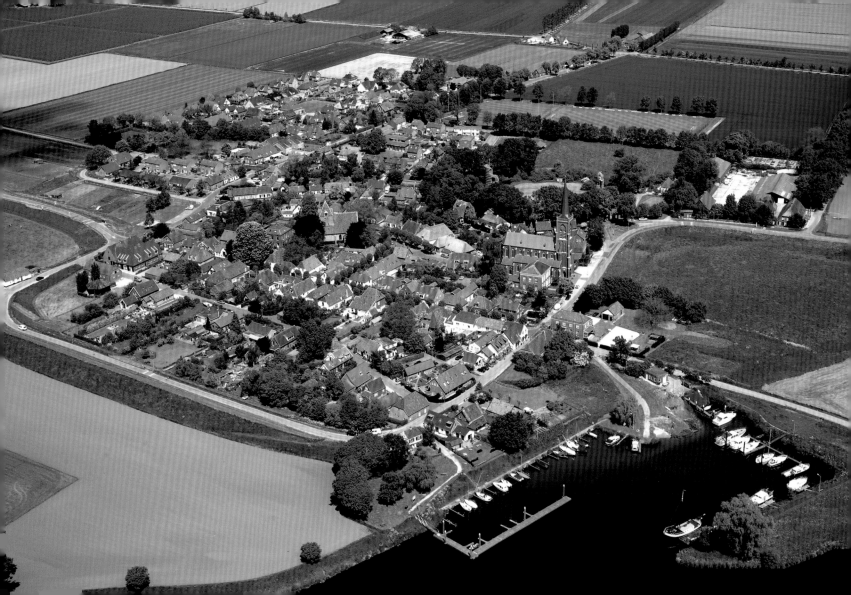

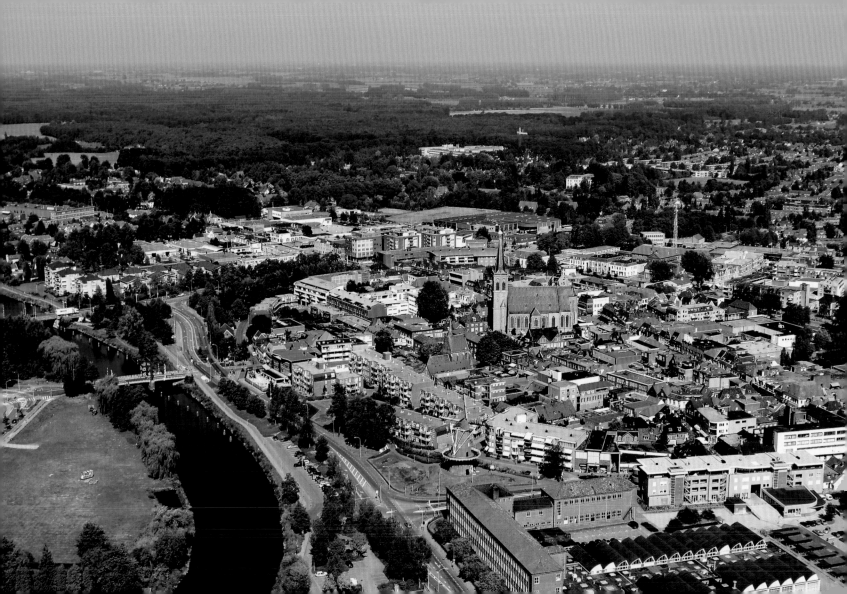

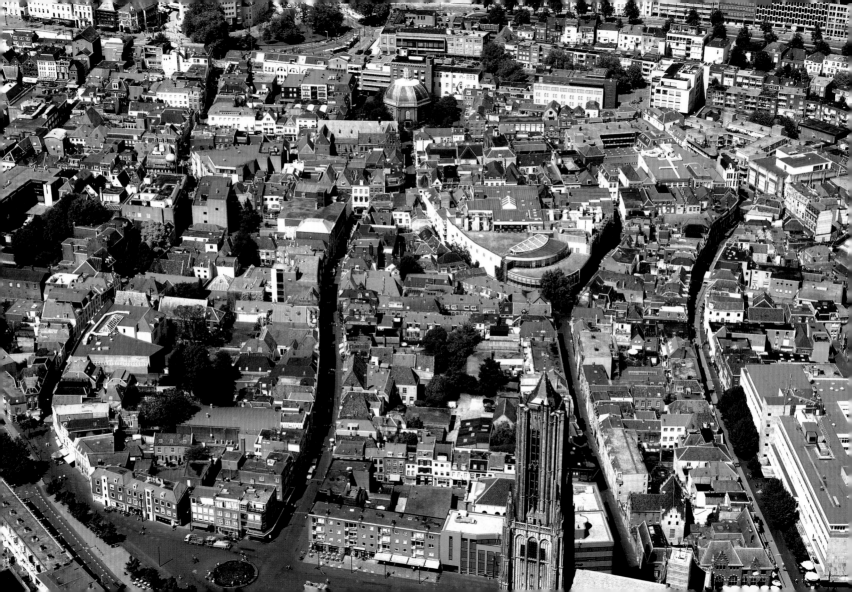

Groningen

Van Lauwerszee tot Dollard tou
Van Drenthe tot aan 't Wad
Doar gruit, doar bluit ain wonderlaand
Rondom ain wondre stad
Ain pronkjewail in gaolden raand
Is Grönnen, Stad en Ommelaand
Ain pronkjewail in golden raand
Is Stad en Ommelaand

Doar broest de zee, doar hoelt de wind
Doar soest 't oan diek en wad
Moar rustig waarkt en wuilt het volk
Het volk van Loug en Stad
Ain pronkjewail in gaolden raand
Is Grönnen, Stad en Ommelaand
Ain pronkjewail in golden raand
Is Stad en Ommelaand

Doar woont de dege degelkhaaid
De wille, vast as stoal
Doar vuilt ut haart, wat tonge sprekt
In richt en slichte toal
Ain pronkjewail in gaolden raand
Is Grönnen, Stad en Ommelaand
Ain pronkjewail in golden raand
Is Stad en Ommelaand

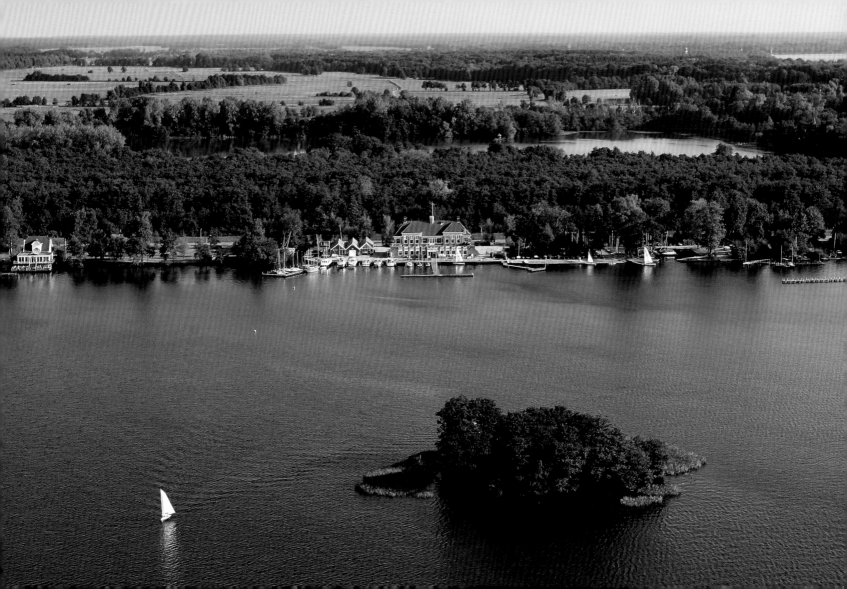

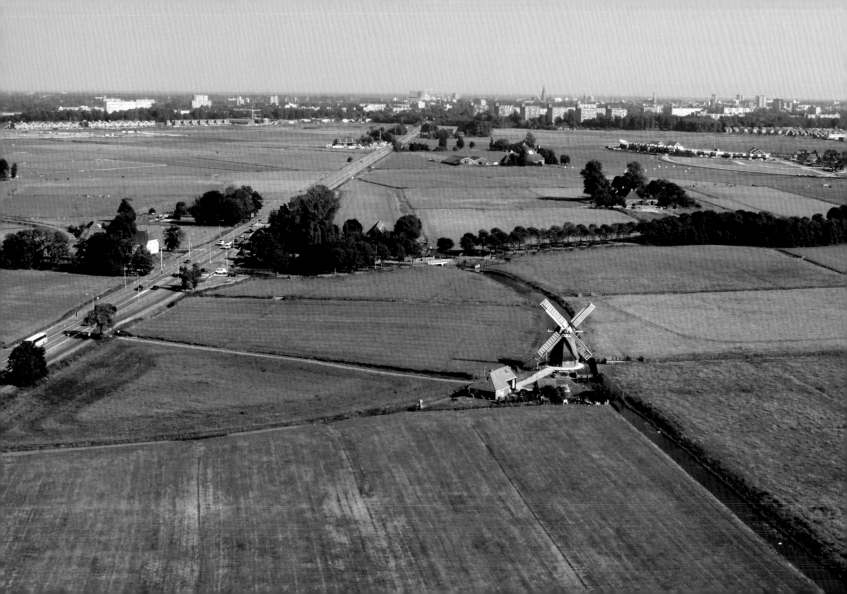

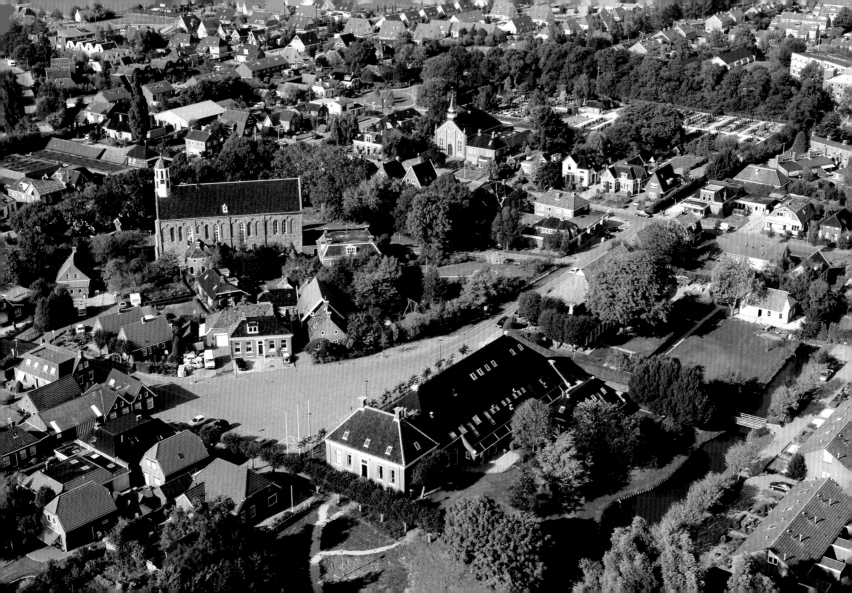

Limburg

Waar in 't bronsgroen eikenhout
't Nachtegaaltje zingt
Over 't malse korenveld
't Lied des leeuwriks klinkt
Waar de hoorn des herders schalt
Langs der beekjes boord
Daar is mijn Vaderland
Limburgs dierbaar oord
Daar is mijn Vaderland
Limburgs dierbaar oord

Waar de brede stroom der Maas
Statig zeewaarts vloeit
Weeld'rig sappig veldgewas
Kost'lijk groeit en bloeit
Bloemengaard en beemd en bos
Overheerlijk gloort
Daar is mijn Vaderland
Limburgs dierbaar oord
Daar is mijn Vaderland
Limburgs dierbaar oord

Waar der vad'ren schone taal
Klinkt met held're kracht
Waar men kloek en fier van aard
Vreemde praal veracht
Eigen zeden, eigen schoon
't Hart des volks bekoort
Daar is mijn Vaderland
Limburgs dierbaar oord
Daar is mijn Vaderland
Limburgs dierbaar oord

Waar aan 't oud Oranjehuis
't Volk blijft hou en trouw
Met ons roemrijk Nederland
Eén in vreugd en rouw
Trouw aan plicht en trouw aan God
Heerst van Zuid tot Noord
Daar is mijn Vaderland
Limburgs dierbaar oord
Daar is mijn Vaderland
Limburgs dierbaar oord

Limburg

Where in the rich green oak-treed woods
The nightingale does sing
And over lush corn pastures
The lark does gently wing
Where the shepherd's horn rings out
Along the gentle streams
There is my fatherland
Limburg beloved to me
There is my fatherland
Limburg beloved to me

Where the broad-streamed Maas does flow
So stately to the sea
Where verdant pastures gladly show
The rich blooms growing free
Orchards, heather, briar and wood
Smile so cheerfully
There is my fatherland
Limburg beloved to me
There is my fatherland
Limburg beloved to me

Where the language of the realm
Is spoken loud with joy
Where people proudly take the helm
And foreign pomp deplore
Unique in custom and in kind
The nation's heart are we
There is my fatherland
Limburg beloved to me
There is my fatherland
Limburg beloved to me

Where the people still hold dear
Oranje's ancient name
Where joined in sorrow and in joy
We love our Holland's fame
Loyal in duty and to God
From north to south still free
There is my fatherland
Limburg beloved to me
There is my fatherland
Limburg beloved to me

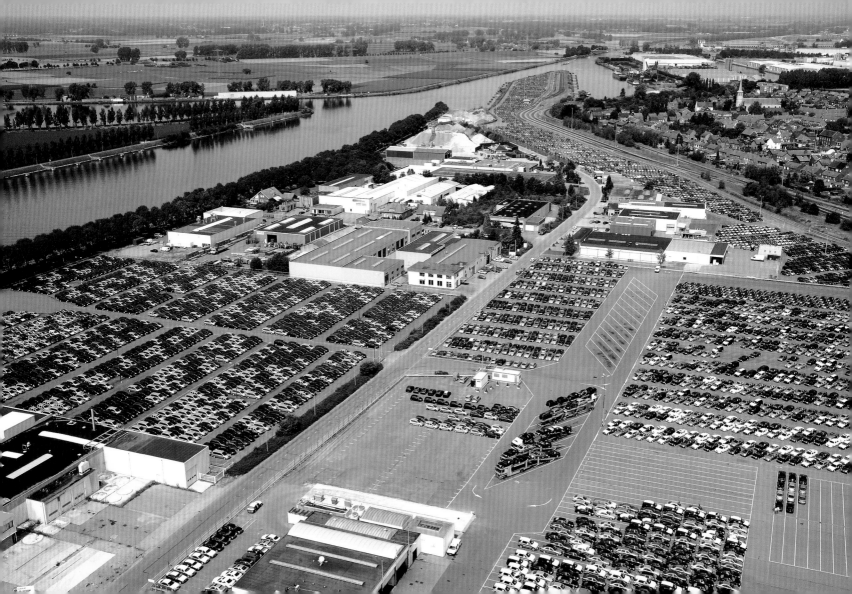

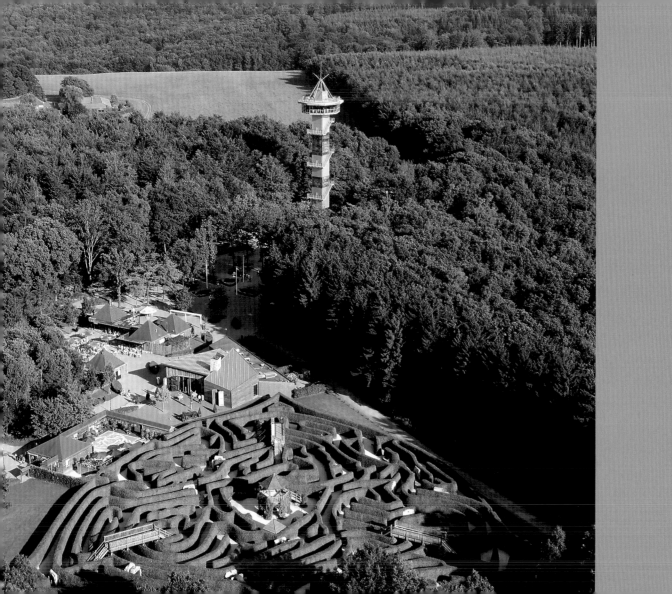

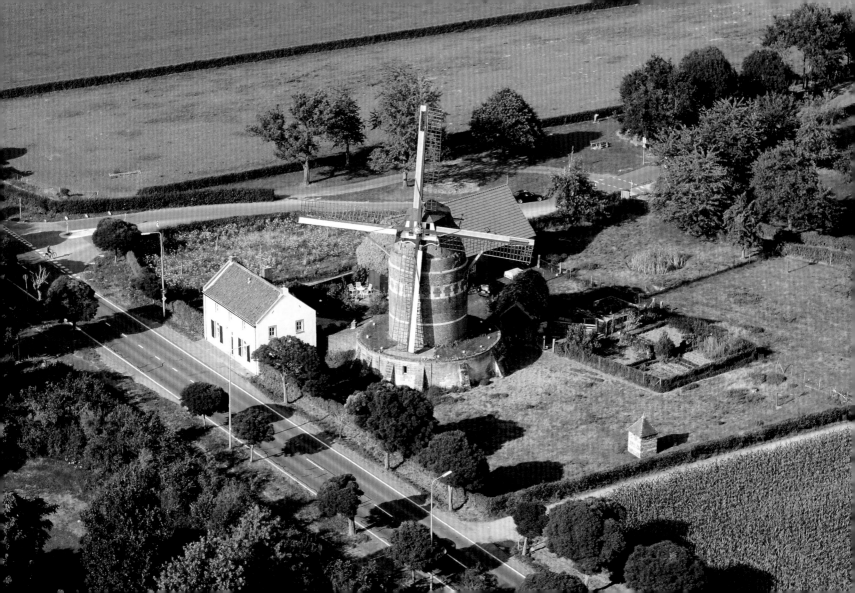

Hertog Jan

Toen den Hertog Jan kwam varen
Te peerd parmant al triumfant.
Na zevenhonderd jaren,
Hoe zong men t'allen kant:
Harba lorifa, zong de Hertog,
Harba lorifa.
Na zevenhonderd jaren
In dit edel Brabants land.
Hij kwam van over 't water:
Den Scheldevloed, aan wal te voet,
t'Antwerpen op de straten
Zilver veren op zijn hoed
Harba lorifa, zong den Hertog,
Harba lorifa.
t'Antwerpen op de straten,
Lere leerzen aan zien voet.
Och, Turnhout, stedeke schone,
Zijn uw ruitjes groen, maar uw
hertjes koen,
Laat den Hertog binnenkomen
In dit zomers vrolijk seizoen.
Harba lorifa, zong den Hertog,
Harba lorifa,
Laat den Hertog binnenkomen,
Hij heeft een peerd van doen.
Hij heeft een peerd gekregen
Een schoon wit peerd, een schim-
melpeerd,
Daar is hij opgestegen,
Dien ridder onvervaerd.
Harba lorifa, zong den hertog,
Harba lorifa,
Daar is hij opgestegen
En hij reed naar Valkensweerd.
In Valkensweerd daar zaten,
Al in de kast, de zilverkast,
De guldekoning zijn platen,
Die wierden aaneengelast.
Harba lorifa, zong den Hertog,
Harba lorifa,
De guldekoning zijn platen,
Toen had hij een harnas.
Rooise boeren, komt naar buiten,
Met de grote trom, met de kleine
trom,
Trompetten en cornetten en de
fluiten
In dit Brabants hertogdom.
Harba lorifa, zong den Hertog,
Harba lorifa,
Trompetten en cornetten
ende fluiten Indit Brabants hertog-
dom.
Wij reden allemaal samen,
Op Oirschot aan, door een kani-
dasselaan,
En Jan riep: 'In Gods name!
Hier heb ik meer gestaan.'
Harba lorifa, zong den Hertog,
Harba lorifa
En Jan riep 'In Gods name!
Reikt mij mijn standaard aan.'

Archduke Jan

Then the Archduke Jan on horse
Triumphantly arrived.
Seven hundred years had passed
And still they sang on every side:
Harba lorifa, sang the Archduke,
Harba lorifa.
Seven hundred years had passed
In the noble Brabant land.
He came from 'cross the water:
The Schelde broad, and stepped
ashore
In Antwerp, in those alleys,
With silver-feathered hat adorned
Harba lorifa, sang the Archduke,
Harba lorifa.
In Antwerp, in those alleys,
Leather booting on his feet
Oh Turnhout, little city fair,
Your panes are so green, but your
deer so keen
Let the Archduke enter now
In summer's season dream.
Harba lorifa, sang the Archduke,
Harba lorifa.
Let the Archduke enter now
He has a noble horse
He was presented with a horse
A wondrous horse, a pure white
horse
He mounted on his horse
A prince as yet uncrowned.
Harba lorifa, sang the Archduke,
Harba lorifa.
He mounted on his horse
And he rose to Valkenswaard.

In Valkenswaard, he found there
All in the chest, the silver chest
A king's random in plate
They were forged at his behest
Harba lorifa, sang the Archduke,
Harba lorifa.
A king's ransom in plate,
He had now his armour
Farmers all, come now outside
With the big bass drum, with the
little drum,
With trumpets and cornets, and
with the pipes,
In this Brabant Archdukedom.
Harba lorifa, sang the Archduke,
Harba lorifa.
With trumpets and cornets, and
with the pipes
In this Brabant Archdukedom
We rode then altogether
To Oirschot, through a lane of
chestnuts,
And Jan called 'In God's name!
'This is where I once did stand.'
Harba lorifa, sang the Archduke,
Harba lorifa.
And Jan called 'In God's name
'This is where I once did stand.'

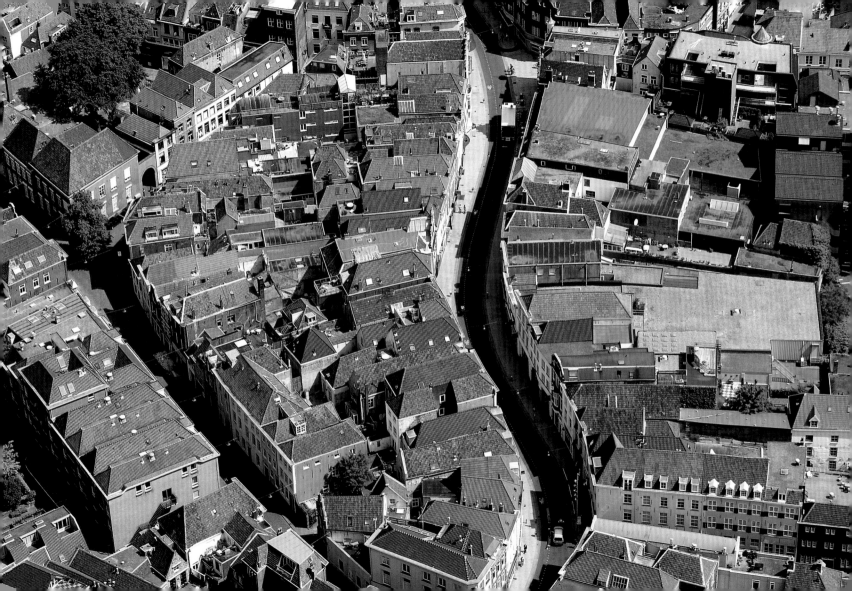

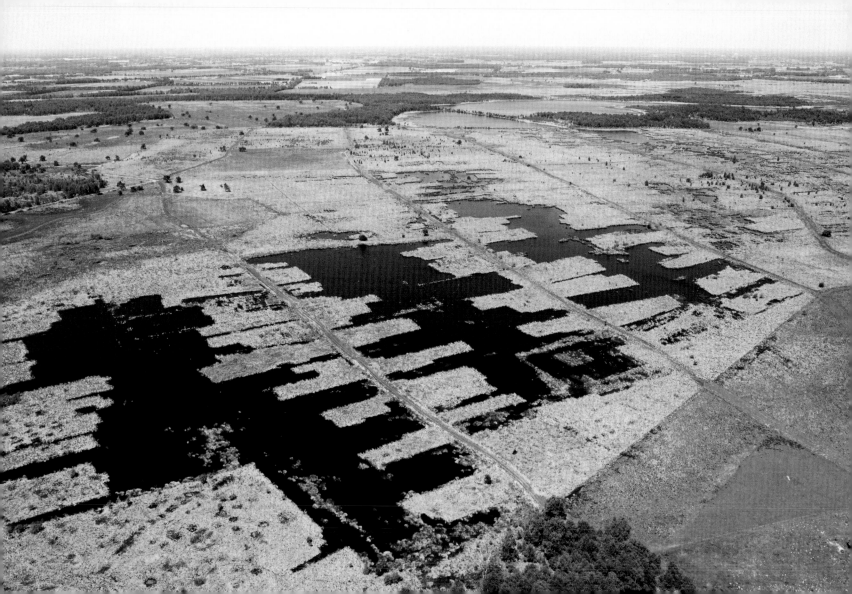

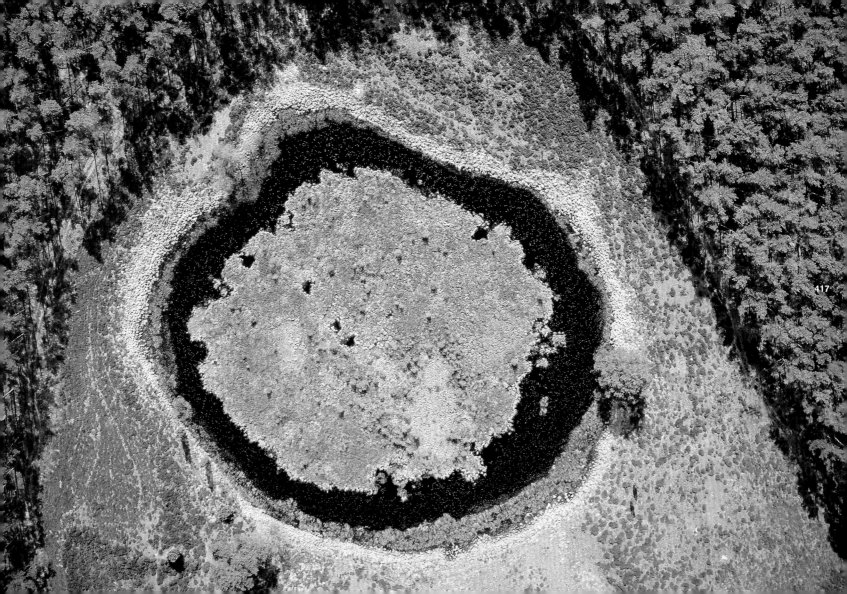

Noord-Holland

Noord-Holland, ik houd van het groen in je wei,
Het zwart-wit en rood van je koeien.
Je velden vol molens versieren de Mei
Wanneer alle bollen gaan bloeien.
Het zilveren licht kleurt de lucht op het land.
En zilt komt de zeelucht gewaaid aan je strand
Om 't wit van de wolken aan 't hemelse blauw:
Noord-Holland, mijn Holland, hoe houd ik van jou!
Noord-Holland, ik houd van je heerlijke Gooi,
je prachtige Kennemerdreven.
Je meren en brede kanalen zo mooi,
zijn spiegels van waterrijk leven
En zie ik je polders, ontworsteld aan zee,
daar wuift nu het goudgele graan met ons mee.
Het fluitekruid siert met zijn sluier je dijk.
Noord-Holland, mijn Holland, wat ben je toch rijk!
Noord-Holland, ik zie je historische pracht,
bewaard in je talloze steden.
Je huizen getuigen van stoerheid en kracht,
en rijk is je grote verleden.
Een volk waar de één op de ander vertrouwt
en dat aan zijn toekomst nog dagelijks bouwt,
met ieder die aan jou zijn hart heeft verpand.
Daarom ben jij Holland, mijn Holland, mijn land!

North Holland

North Holland, I love so the green of your meadows
The black, red and white of your cows
Your windmills like sentries stand watch there in May
When the bulb fields are splendid with flower.
A silvery light paints the skies up above
And salty the wind that blows in from your shores;
For the white of the clouds 'gainst the heavenly blue
North Holland, my Holland, I know I love you..
North Holland, I love so your wonderful Gooi,
Your Kennemerdreven so fine
Your lakes and your rivers so broad and so proud
Are mirrors to water-filled time.
And when I see polders reclaimed from the sea
Where now golden grain shifts in glorious waves
And bed-weed embraces your powerful dykes
North Holland, my Holland, you know no alike.
North Holland, I see all the glory of yore
Preserved in your cities so old and so fine
Your houses are symbols of beauty and strength
And rich are your memories of time.
Where one man can trust on the other for aid
And knows that the future is still to be made
For many have you in their hearts now enshrined
And that's why, oh Holland, my Holland, you're mine.

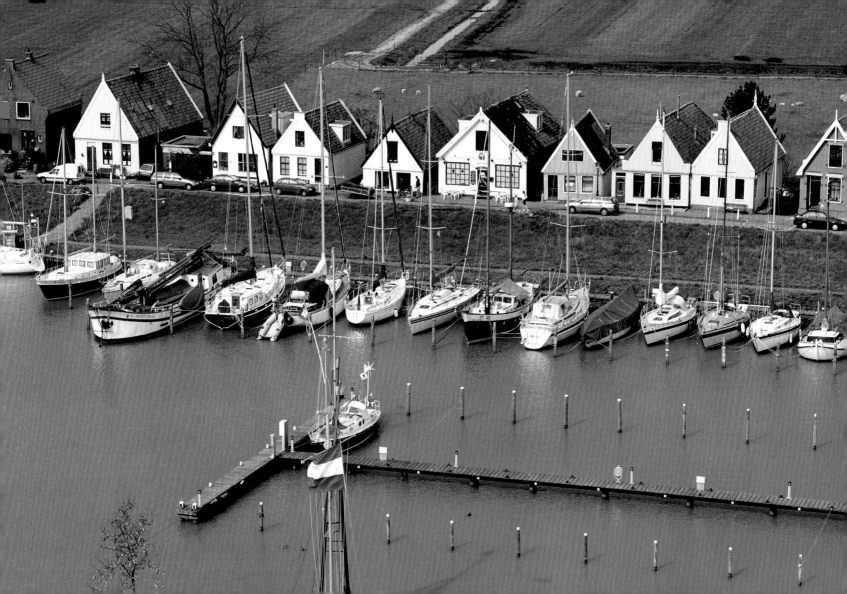

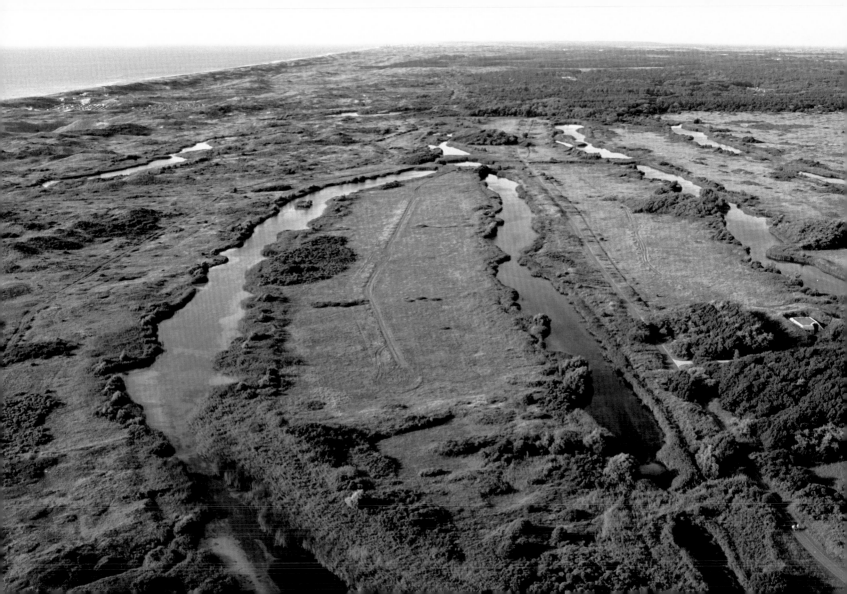

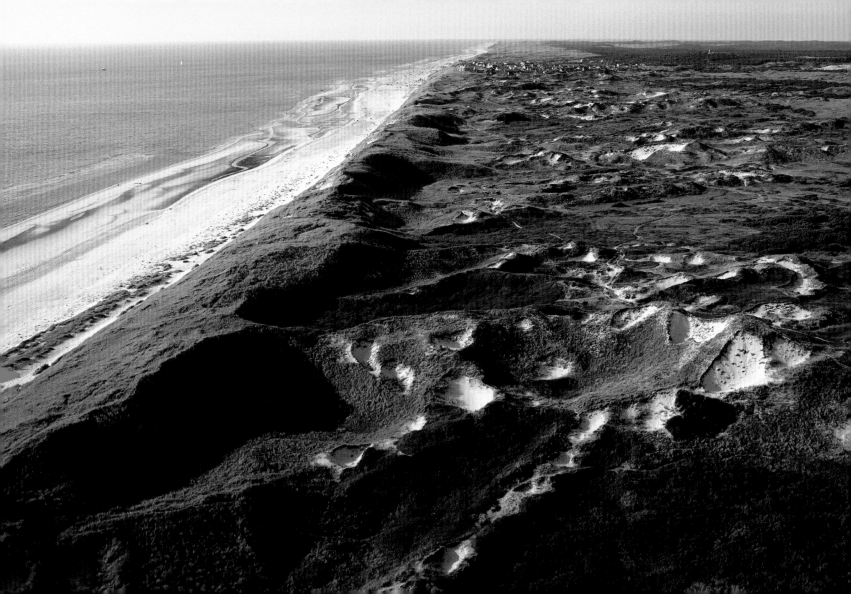

Overijssel

Aan de rand van Hollands gouwen
Over brede IJsselstroom
Ligt daar, lieflijk om t'aanschouwen
Overijssel,'fier en vroom.
Waar de Vecht en Regge kronk'len
Door de heuv'len in't verschiet
Waar de Dinkelgolfjes fonk'len
Ligt het land, dat 'k stil bespied.
'K Heb U lief; G'omvat in glorie
Oudheid, Kunst en Klederdracht.
Eertijds streden om victorie
Steden – Ridders, Burchtenmacht.
D'eindeloze'twisten brachten
U, mijn land, geen voorspoed aan;
Toch is uit Uw leed en klachten
Rijke stedenbloei ontstaan.
Gij bidt'God, dat Hij op't zaaien
Rijpen doe 't gestrooide zaad;
Dat Ge dankbaar 't graan moogt maaien
Als het uur van oogsten slaat.
Oversticht, Uw schone weiden,
Horizonten, paarse hei
Boeien hart. en ziele beide
Van Uw volk. Gij zijt van mij.

Overijssel

On the edge of Holland's borders
Where the glorious Ijssel streams
There, where beauty is the order,
Overijssel, place of dreams.
Vecht and Regge gently twisting
T'wards the hills in distant view
There – the Dinkel waves bewitching -
Lies the land I hold so true.
I love you; clothed in glory
Are your costumes, art and earth.
And the battles for victory
Fought by cities, knights, and serfs.
All those endless struggles off'ring
You, my land, no fortune there
Yet, from all this bitter suff'ring
Grew the cities oh so fair.
Pray to God, that by the sowing
Of the seed strewn here and there
You can glory in the growing
And reap the harvest that's your share.
Oversticht, your beauteous meadows,
Far horizons, heather fine
Please the heart. And bind the souls
Of your folk. God make thee mine.

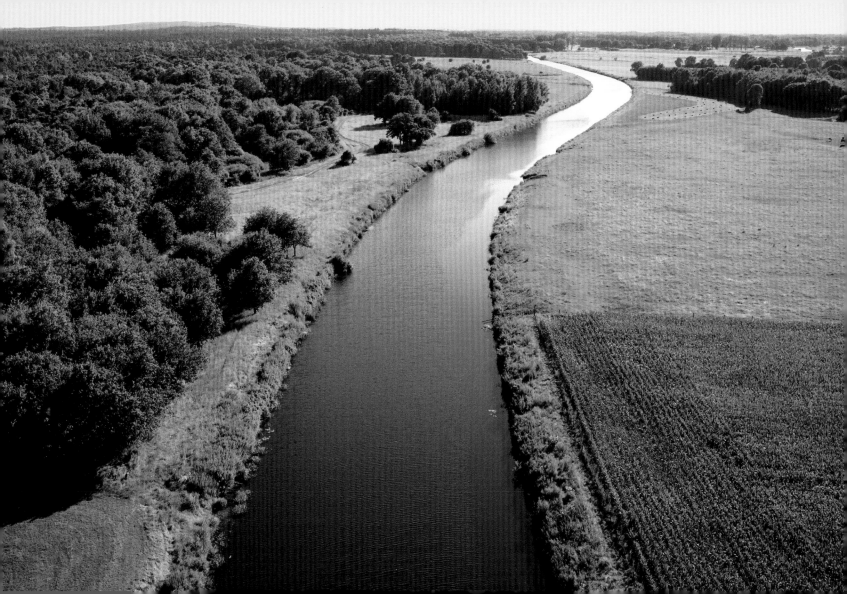

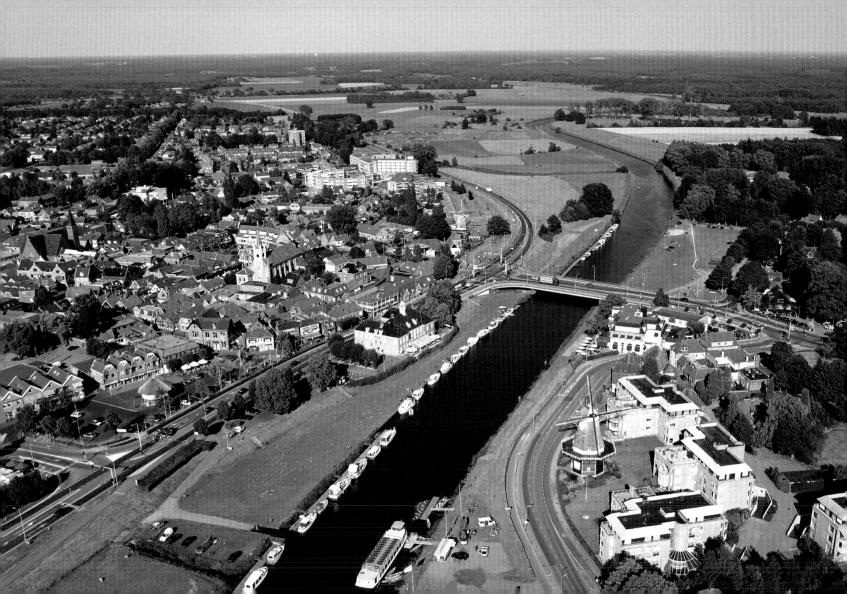

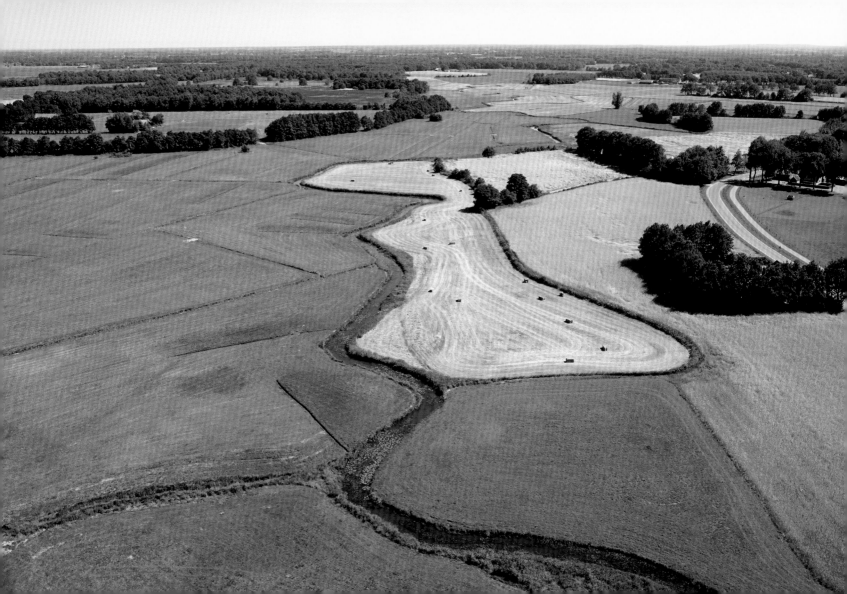

Utrecht

Waar 's Lands Unie werd geboren,
Utrecht, hart van Nederland!
Utrecht, parel der gewesten,
'k Min Uw bos en lustwarand'.
'n eigen stempel draagt Uw landschap:
Plas, rivier of heid' en zand,
Weid' en bongerd, bont verscheiden,
Utrecht, hart van Nederland!
Utrecht, nobel, nijver Utrecht,
Middelpunt naar alle kant,
Aan Uw eigen stijl en schoonheid
Houd ik steeds mijn zin verpand.
Blijv' in goed' en kwade dagen:
Utrecht, hart van Nederland!

Utrecht

Here was born the country's Union,
Utrecht, heart of Netherlands!
Utrecht, pearl of all the counties,
I love your plains and wooded grounds.
Your landscape wears a special face
Lake, river, heather or fine sand
Fields and orchards of various hue
Utrecht, heart of Netherlands.
Utrecht, noble and industrious
Centre of this lovely land
Gladly for your style and beauty
I give my heart into your hand.
Always, both in trial and glory,
Utrecht, heart of Netherlands!

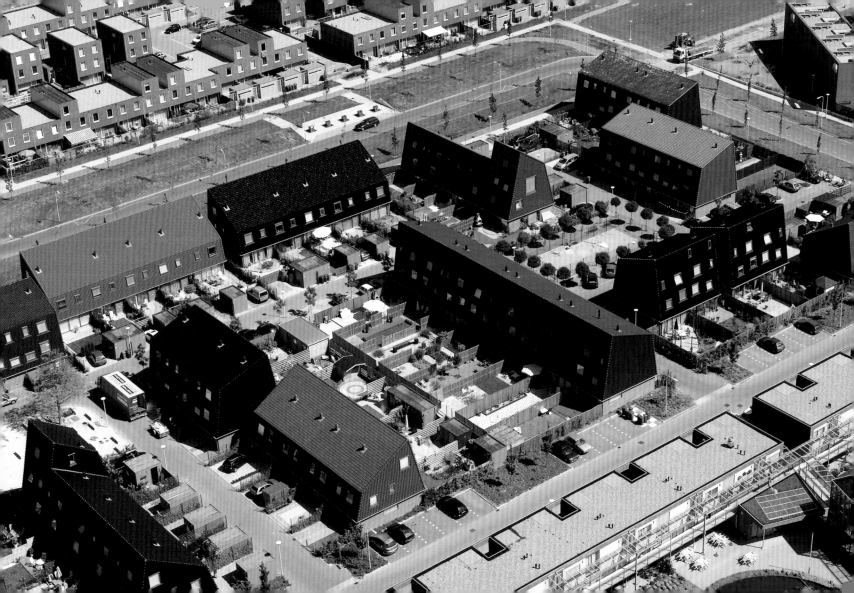

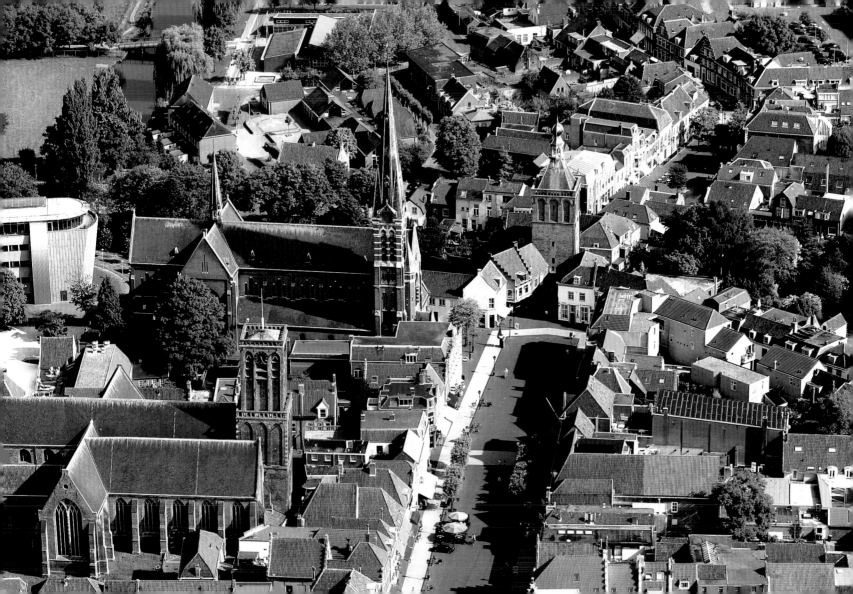

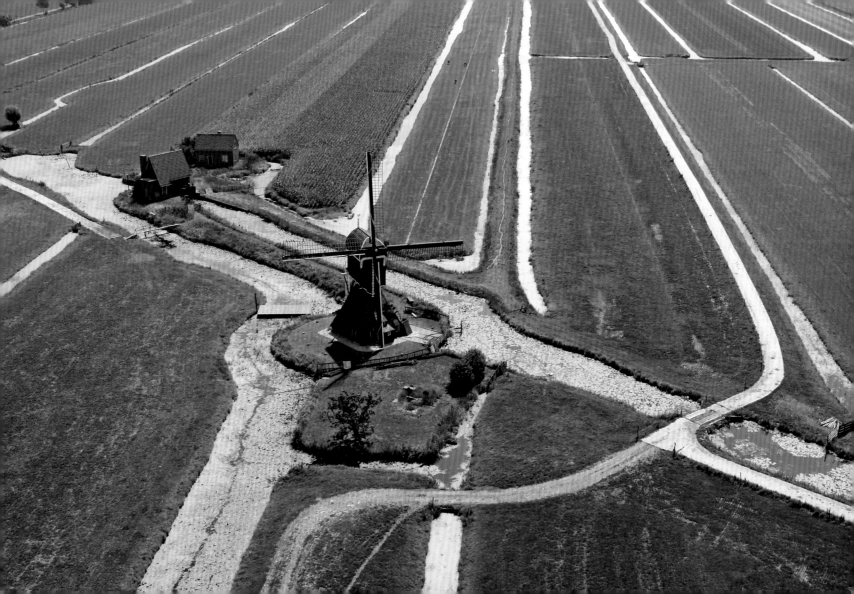

Zuid-Holland

Zuid-Holland met je weiden en 't grazende vee,
Je molens, je duinen, je strand en je zee,
Je plassen en meren, aan schoonheid zo rijk,
Je grote rivieren, betoomd door de dijk,
Je akkers met graan, waar de wind overgaat,
Je bloembollenvelden in kleurig gewaad!
Aan jou o, Zuid-Holland, mijn heerlijk land, mijn heerlijk land,
Aan jou o, Zuid-Holland, heb ik mijn hart verpand!
Zuid- Holland, je hoofdstad zo mooi en zo oud,
Je weids 's-Gravenhage, met Plein en Voorhout,
Daar vindt men 't bestuur van Provincie en Land,
Daar wonen ook ambassadeur en gezant.
Daar gingen de graven van Holland op jacht,
Daar zetelt Oranjes doorluchtig geslacht!
Aan jou, o Zuid-Holland, historisch land, historisch land
Aan jou, o Zuid-Holland, heb ik mijn hart verpand!

South Holland

South Holland with your meadows and their grazing herds
Your windmills, your sand dunes, your beaches and birds
Your lakes and your waters in beauty they lay
Your dykes by the rivers to keep them at bay
Your acres of grain, where the winds gently blow,
Your bulb fields, so colourful now as they grow
Oh you, my South Holland, my wonderful land, my wonderful land
Oh you, my South Holland, I place my heart in your hand.
South Holland, your capital mighty and bold,
And then there's The Hague, so stately and old,
There sits the government of our small land
There live the statesmen from other great lands
There in the past the great nobles would ride
There the Oranjes did choose to abide
Oh you, my South Holland, my historical land, my historical land
Oh you, my South Holland, I place my heart in your hand.

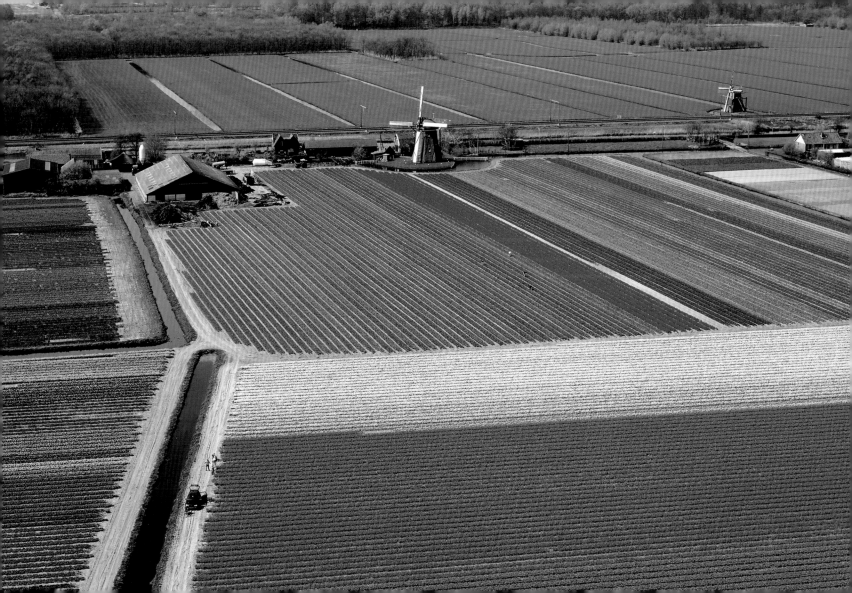

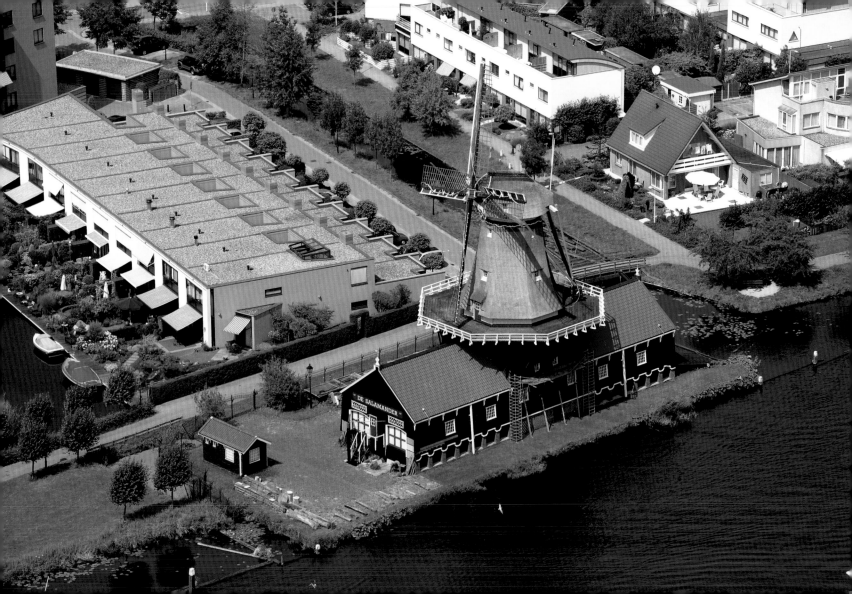

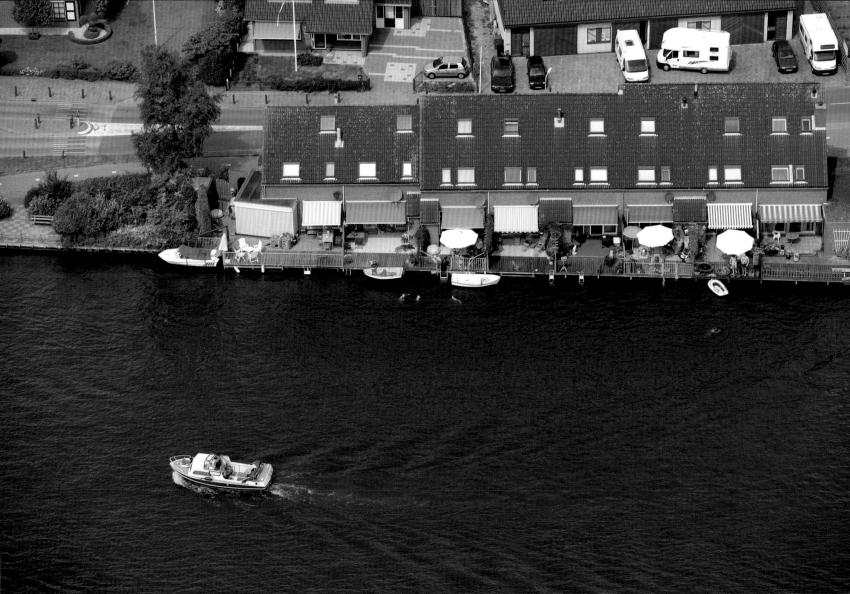

Zuiderzee, Zuiderzee,
Oude, trouwe, blauwe zee,
Je verdwijnt met je wel en wee,
Met je botters en je jollen,
Met je harinkies en schollen,
Neem je straks ons hart ook mee,
Zuiderzee.

Zuiderzee (Van Tol/Davids, 1932)

Zuider Sea, Zuider Sea,
Trusted, faithful, deep-blue sea
Now you're lost to posterity
No more cutters, no more races,
No more herrings or shoals of plaice.
But you're still here in my heart with me
Zuider Sea.

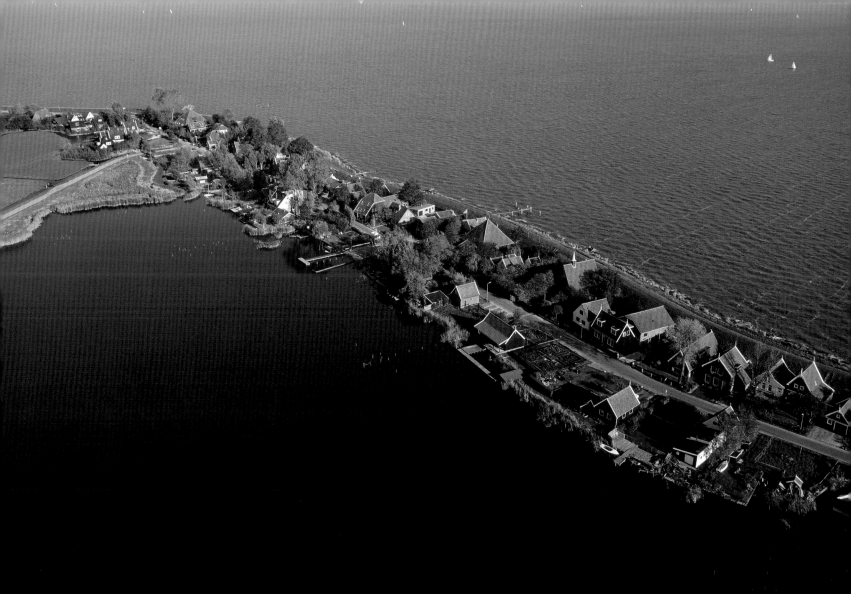

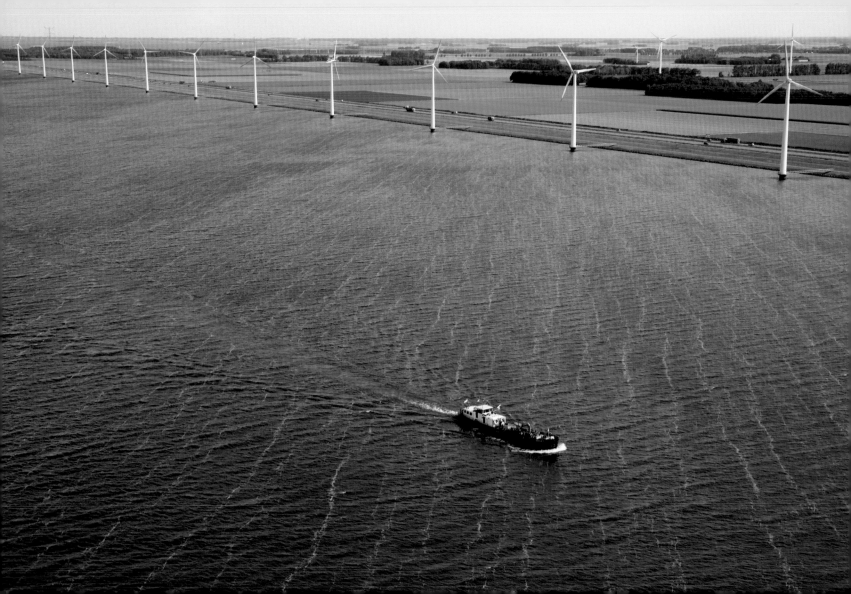

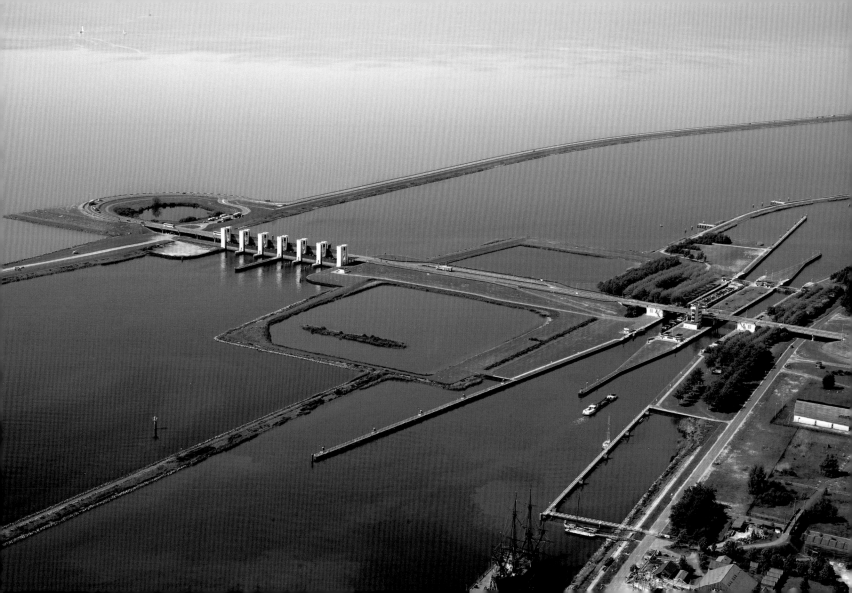

Hei molentje

Hei molentje, molentje hoog in de wind
Wat sta je weer dapper te draaien
Je doet of je 't eindloos noodzakelijk vindt
Het licht van de zomer te draaien

Je kijkt naar de zon en je denkt: wat een schat
Wat een schat laat ik daad'lijk beginnen
De zon is van goud en het licht is een pracht
Ja, laat ik maar vlug gaan beginnen

De wieken bewegen en zwieren en zweven
Hun schaduwen tegen de grond
De wieken bewegen en zwieren en zweven
Hun schaduwen tegen de grond

Maal verder, maal verder, maal stevig en straf
Je werken blijft toch onbegonnen
Het licht van de zomer, dat maai je niet af
Het licht van de zomerse zonne

Oh windmill

Oh windmill, oh windmill up there in the wind
You're standing there bravely on high
As if you still think that you really can't stop
That turning of summer's bright sky.

You look at the sun and you think: what a dear
What a dear I will shortly allow
To shine out in gold and in wondrous allure
So quickly to work I go now.

The sails start revolving and whistling and sweeping
Their shadows caressing the ground
The sails start revolving and whistling and sweeping
Their shadows caressing the ground.

Turn further, turn further, mill firmly and true
Your labours will never be done
That light of the summer you'll never grind down
The light of the bright summer sun.

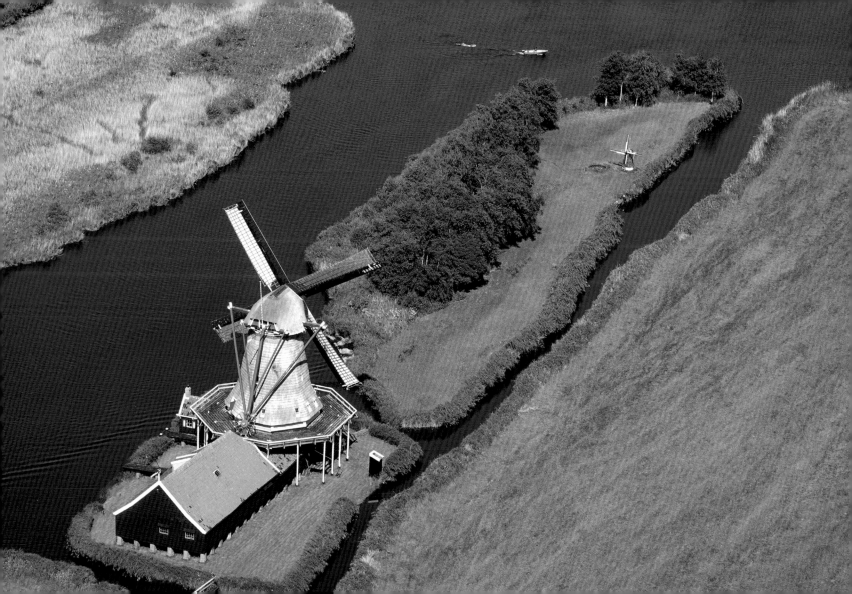

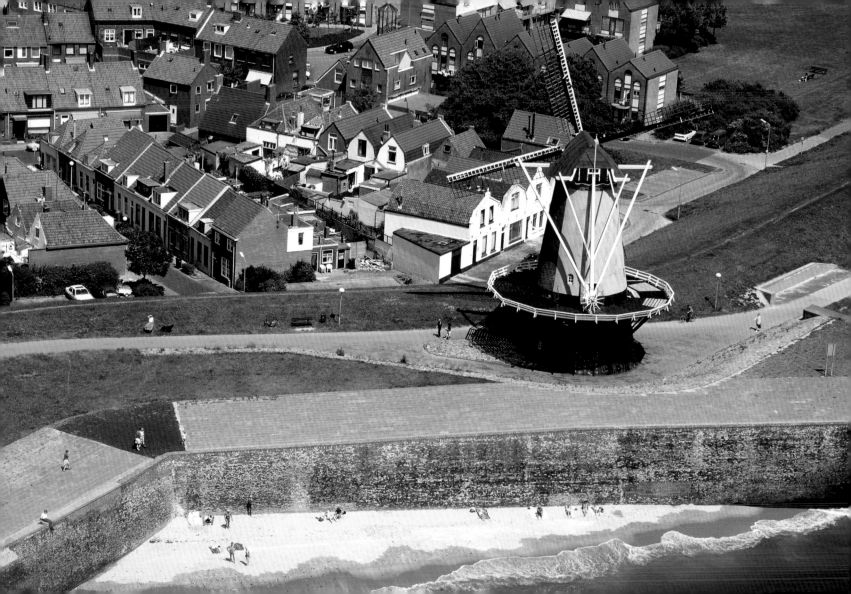

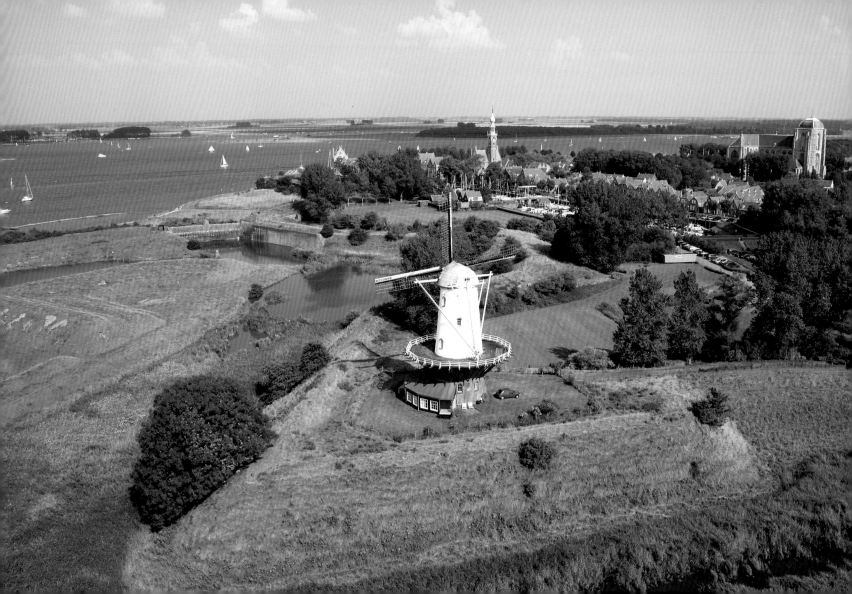

Op de grote stille heide (De Herder)

Op de grote, stille heide
Dwaalt de herder eenzaam rond
Wijl de witgewolde kudde
Trouw bewaakt wordt door de hond
En al dwalend ginds en her
Denkt de herder: Och, hoe ver
Hoe ver is mijn heide
Hoe ver is mijn heide, mijn heide

Op de grote, stille heide
Bloeien bloempjes lief en teer
Pralend in de zonnestralen
Als een bloemhof heinde en veer
En, tevree met karig loon
Roept de herder: O, hoe schoon
Hoe schoon is mijn heide
Hoe schoon is mijn heide, mijn heide

Op de grote, stille heide
Rust het al bij maneschijn
Als de schaapjes en de bloemen
Vredig ingesluimerd zijn
En, terugziende op zijn pad
Juicht de herder: Welk een schat
Hoe rijk is mijn heide
Hoe rijk is mijn heide, mijn heide

On the wide-spread, silent heath land (The Shepherd)

On the wide-spread, silent heath land
Strolls a lonely shepherd round,
There his flock, so veiled and misty,
Guarded by his faithful hound,
And while roaming, still and careless
He ponders: look how endless
How endless my heath land
How endless my heath land, my heath land

On the wide-spread, silent heath land
Grow fragile flowers, tender and sweet.
Bathing in the gentle sunbeams
Like a flower yard, wide and neat
And with meagre fees content,
He thinks aloud: oh how fragrant
How fragrant my heath land
How fragrant my heath land, my heath land

On the wide-spread, silent heath land
Peaceful in the moon's soft beams
Sheep and lambs and silent flowers
Unconcerned begin their dreams
And, reflecting on his path,
Praises now the lonely shepherd
What a richness my heath land
What a richness my heath land, my heath land.

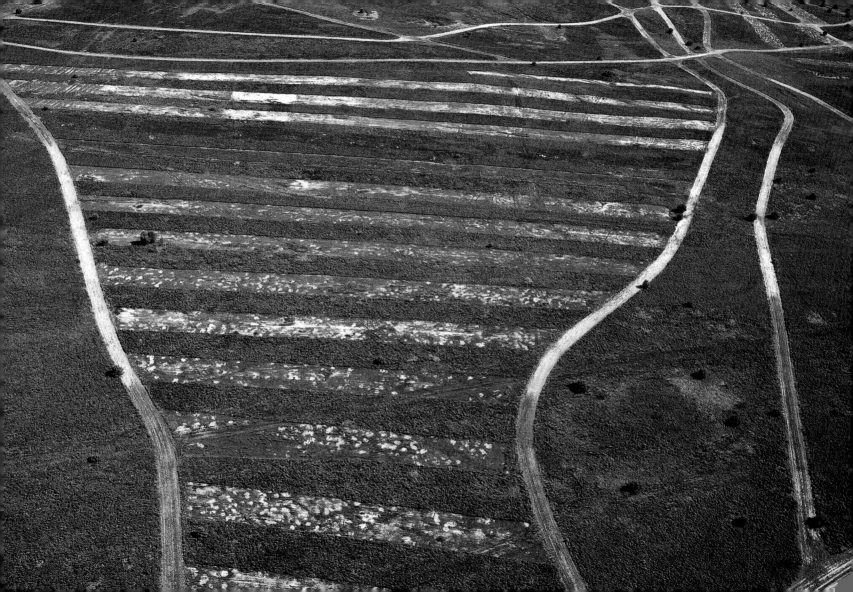

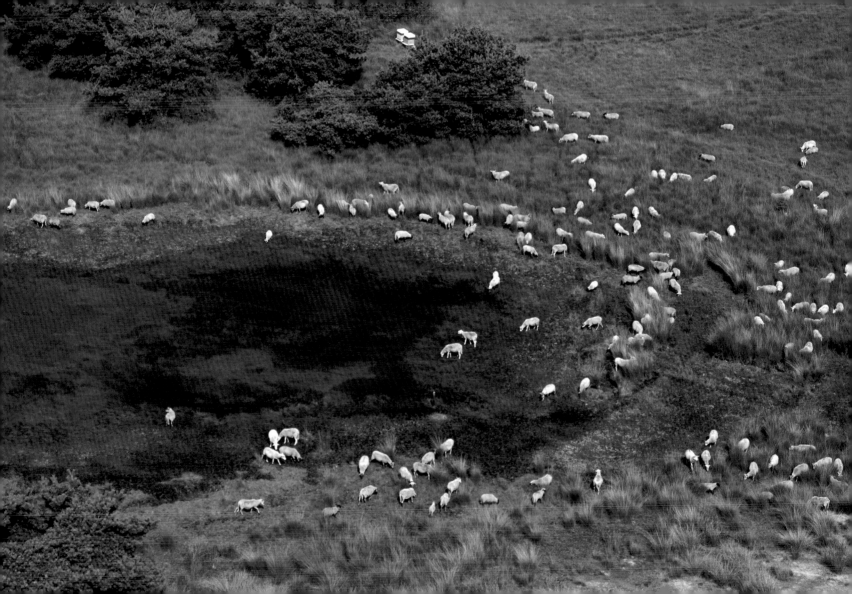

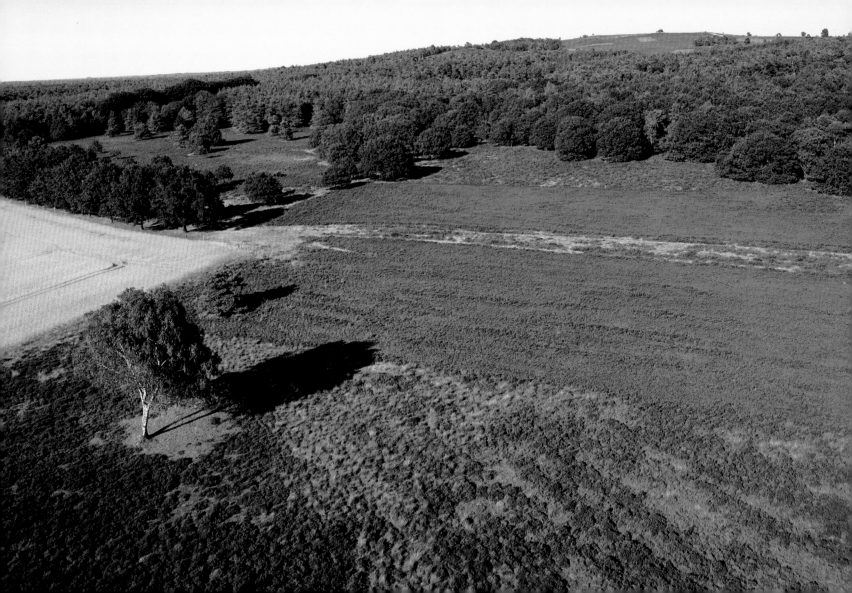

446

Nergens is men zo eenzaam als in een grote stad.
Wie daar het kleine nest van zijn gezin verlaat en de
huisdeur achter zich sluit, wordt plotseling een silhouet
in de straat, een voorbijganger, een naamloze.

Godfried Bomans

Uit: De serie Werken I-VI

Nowhere is a person lonelier than in a big city.
Whoever there leaves his little nest and closes the front
door behind him, suddenly becomes a silhouette, a
passer-by, a man with no name.

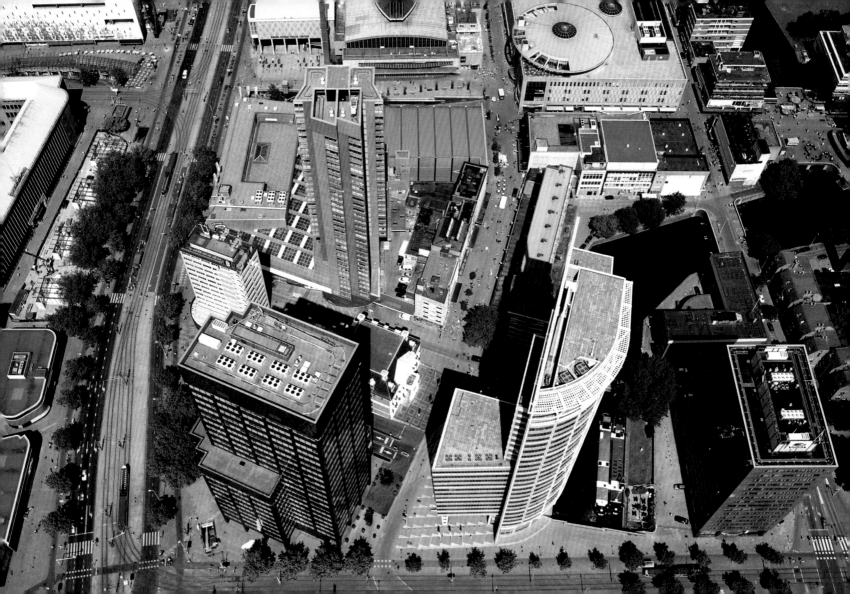

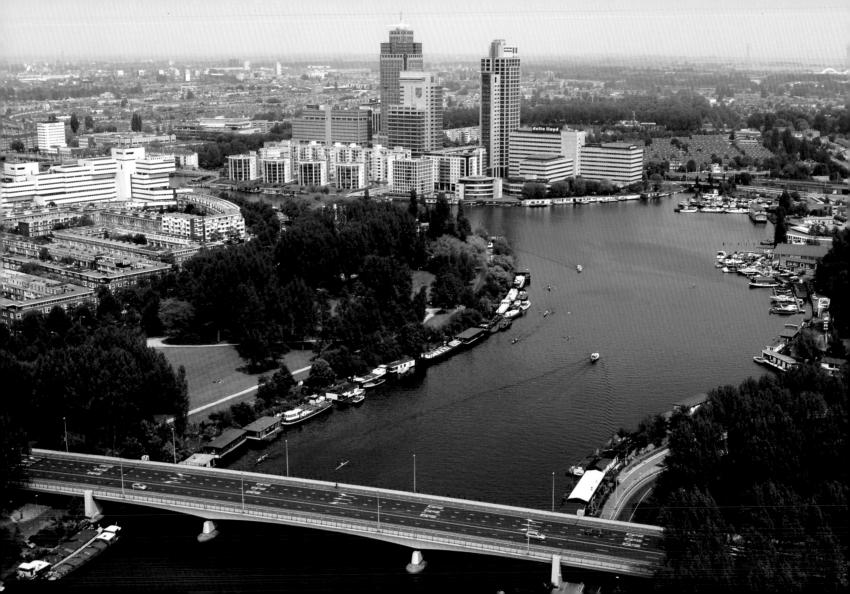

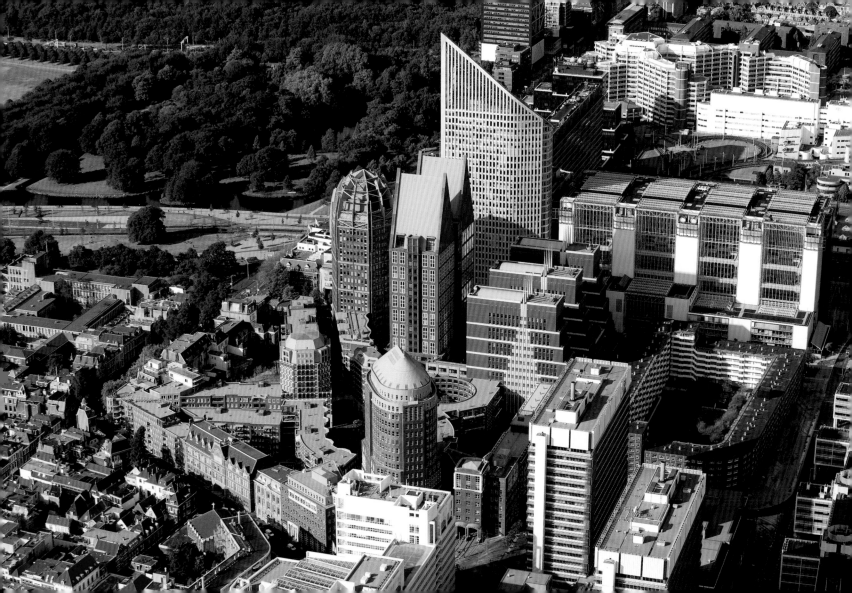

In de trein

Van Middelburg tot Groningen,
zo gaan wij door het land.
En van de meeste woningen
zien wij de achterkant:
de achterkant met beddegoed
dat luchten moet.

Willem Wilmink

Uit: Verzamelde liedjes en gedichten, Bert Bakker, 2004

In the train

From Middelburg to Groningen
We travel far and wide
We marvel at the houses
But from the other side
That's where you see the bedclothes
Airing there outside.

450

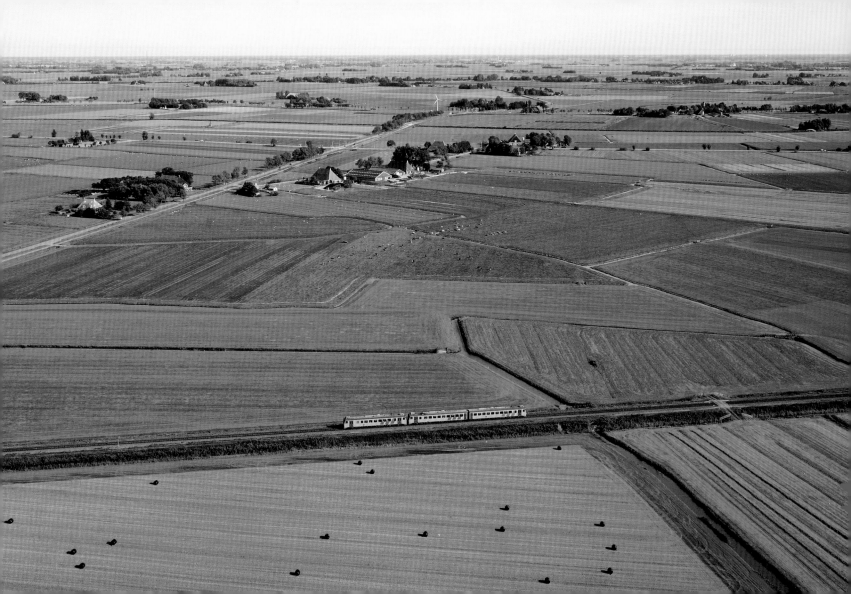

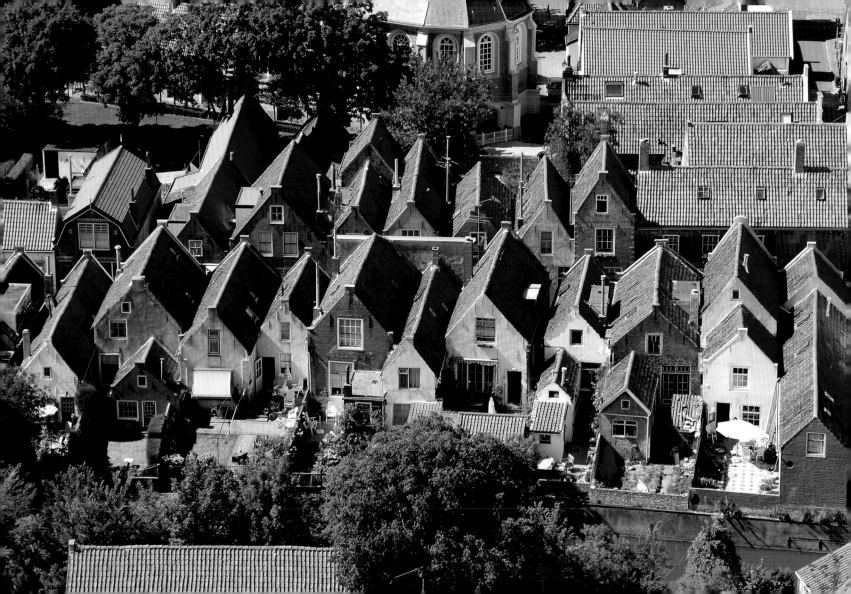

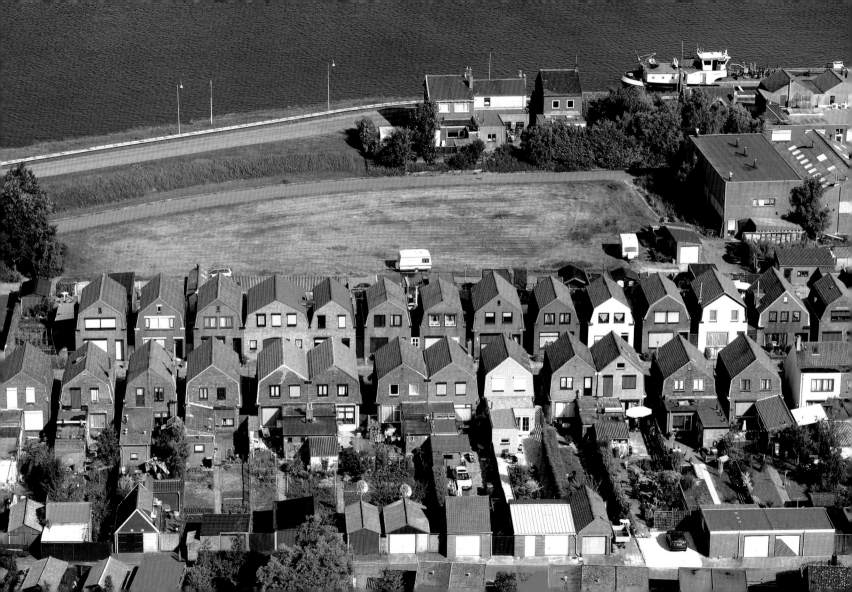

Men moet werken, zo niet uit lust ertoe, dan tenminste uit wanhoop, omdat alles welbeschouwd, werken minder vervelend is dan zich vermaken. We zouden eigenlijk altijd vakantie moeten hebben. We zijn ervoor geschapen. Maar waar moet je dan nog naar verlangen?

Simon Carmiggelt

One has to work, if not through enthusiasm then at least from desperation because, when everything is taken into account, working is less depressing than amusing oneself. We should really always be on holiday. We are made for that. But then, what would we have left to desire?

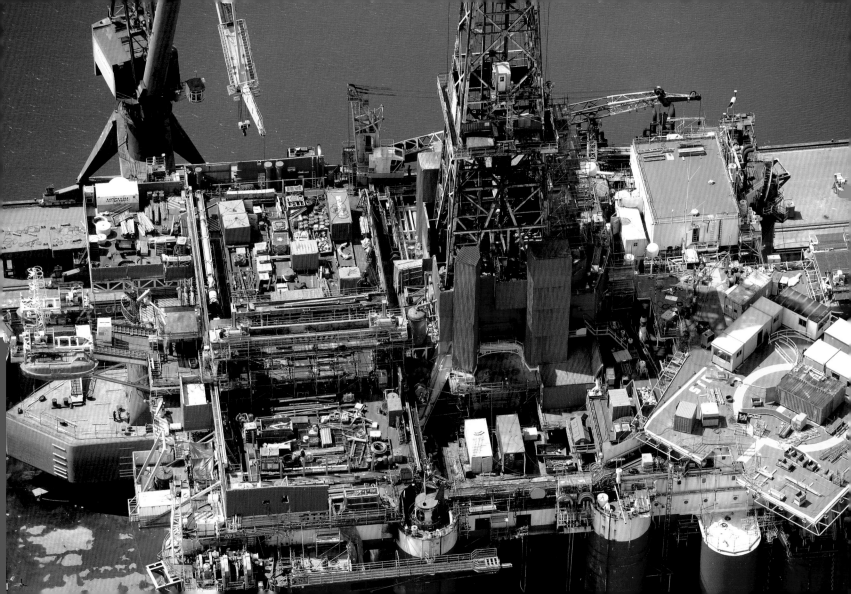

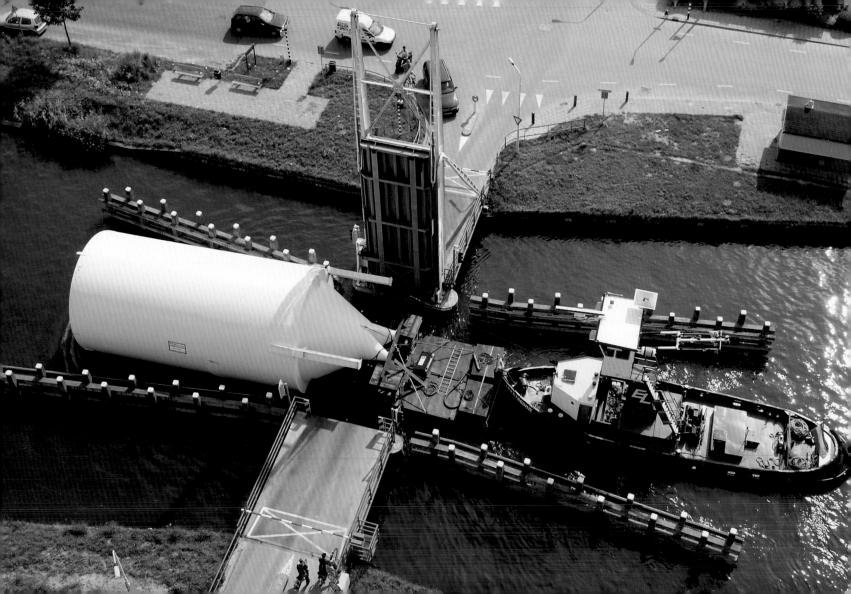

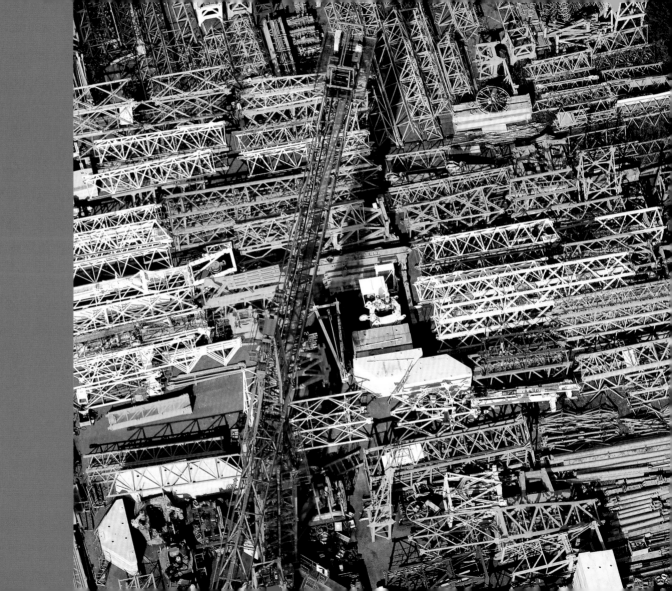

Wie niet werkt, zal niet eten zei 'n apostel.
En hy at.
Maar dat was ook al 't werk dat-i deed.

Multatuli

He that does not work shall not eat, said the apostle.
And he ate.
But that was the only work he did.

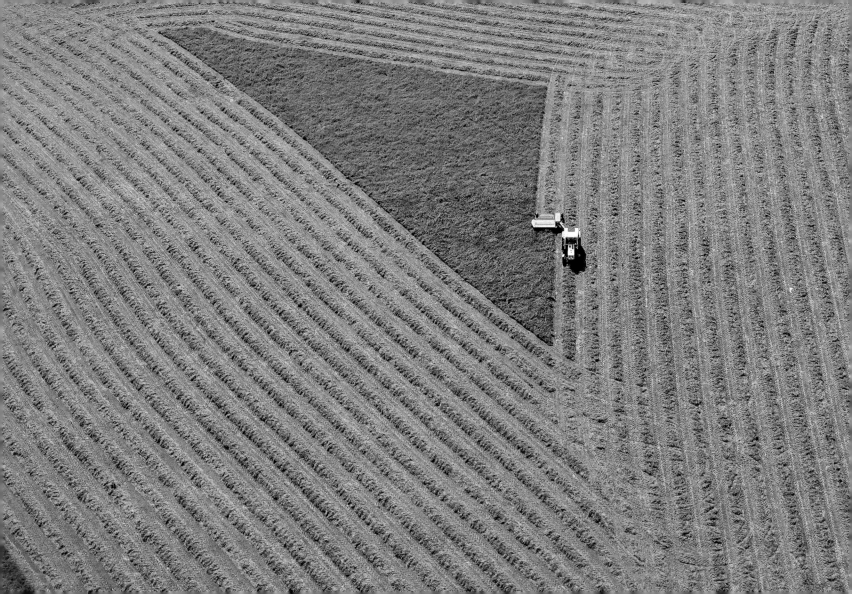

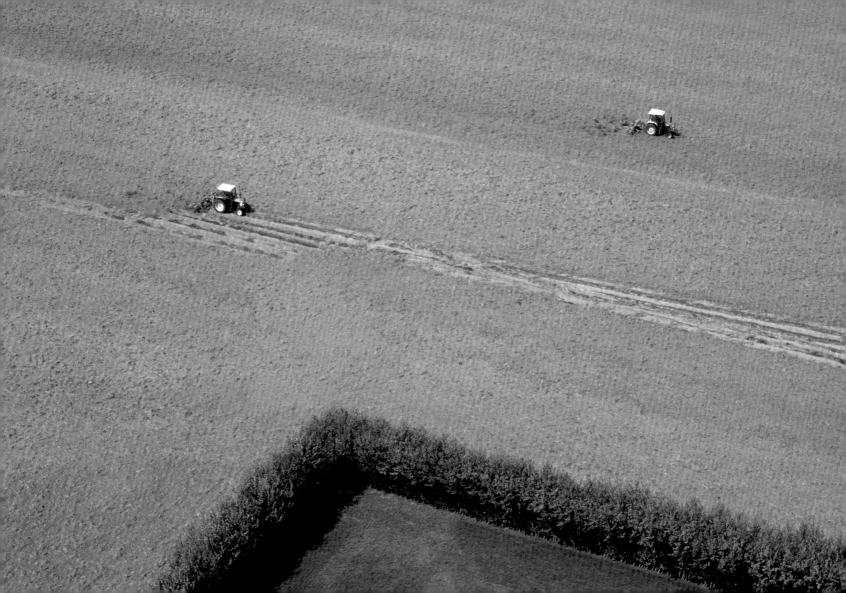

Mensen die werken lekker vinden zijn van die types die uit hun bek stinken, naar zweetvoeten ruiken, omdat ze te veel hielen likken.

Youp van 't Hek, Makkelijk praten

Uit Hond op het ijs, Rap, 1990

People who enjoy work have mouths that smell of sweaty feet, because they lick so many heels.

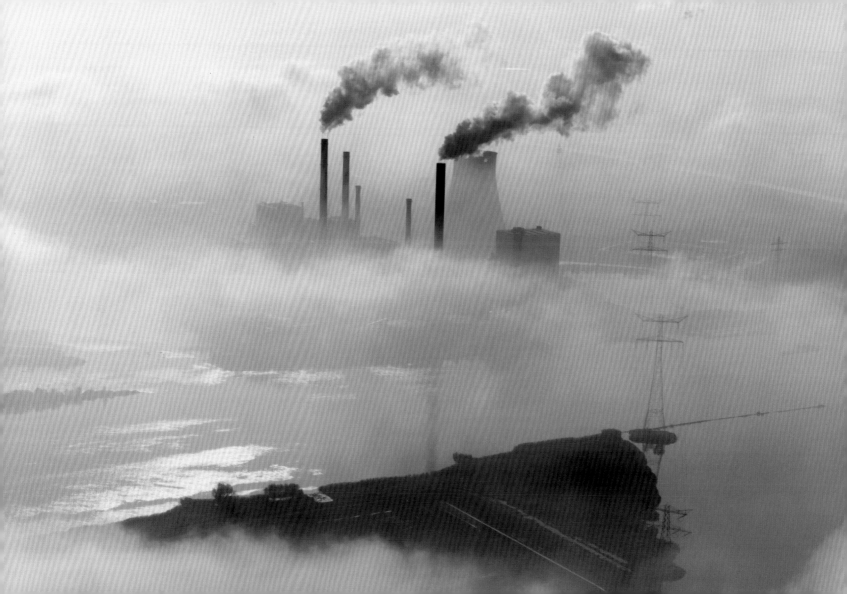

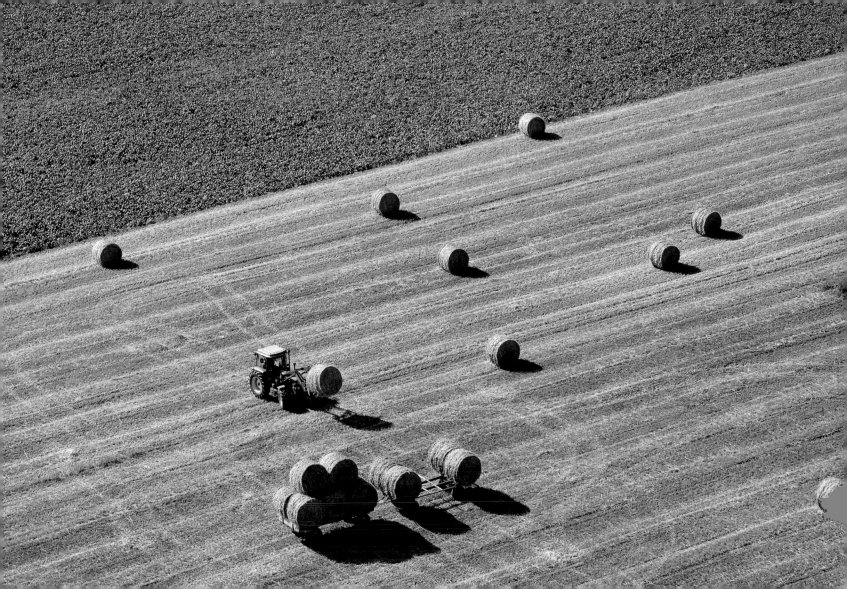

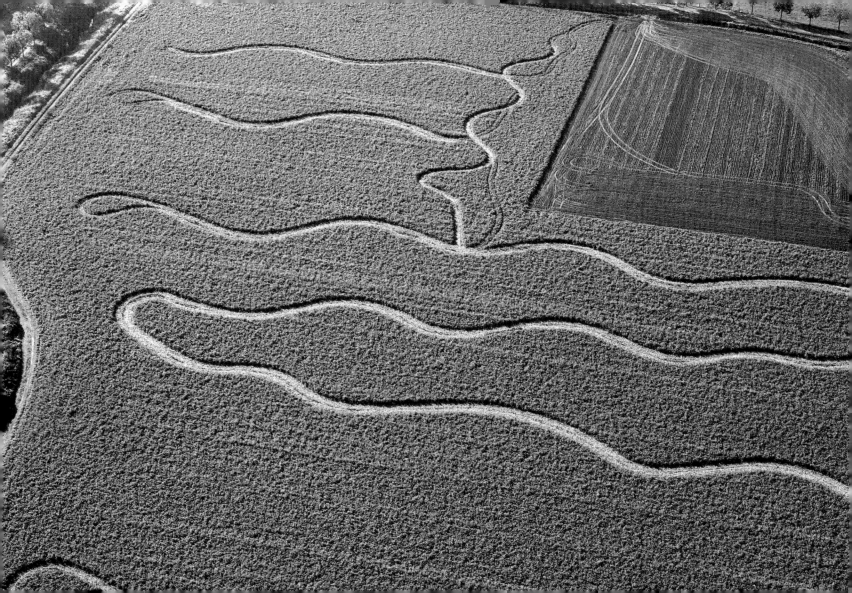

Een boomgaard vol van bloesempracht,
Een zonnetje dat helder lacht,
Een grazend kalfje langs de vliet
Een knotwilg, die zich zelf beziet.
Een scheepje, zeilend op de stroom,
Een vissertje in zoete droom,
Van over 't water zacht gezang,
Ik houd het vast mijn leven lang.

An orchard clothed in blossom fair
A sun that smiles so clearly there
A grazing calf beside the brook
A willow, silent as it looks.
A vessel, sailing on the stream
An angler, in a peaceful dream,
And o'er the water comes the song,
A song I'll sing my whole life long.

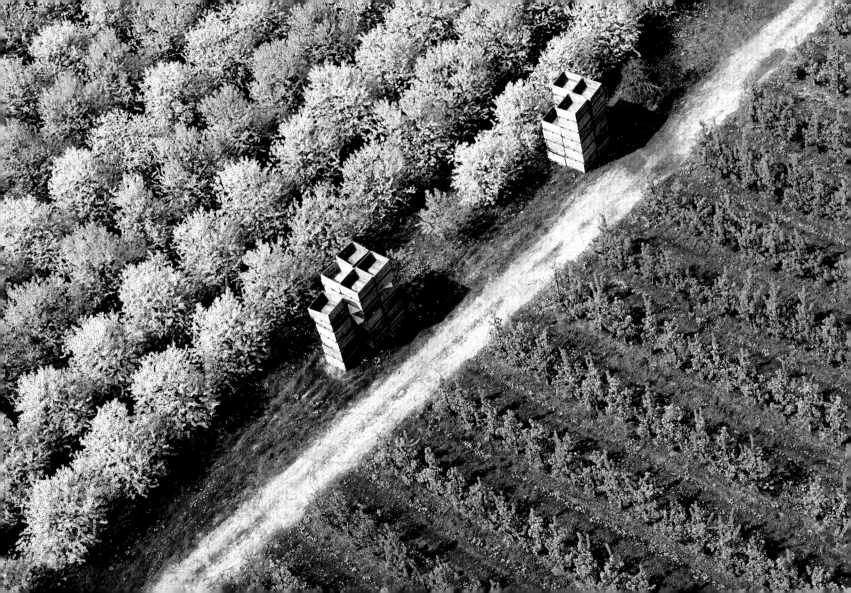

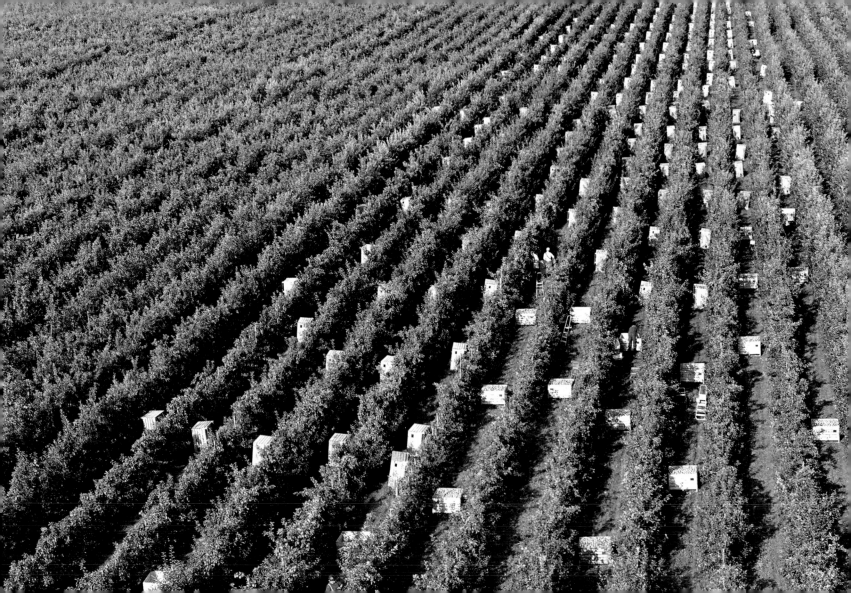

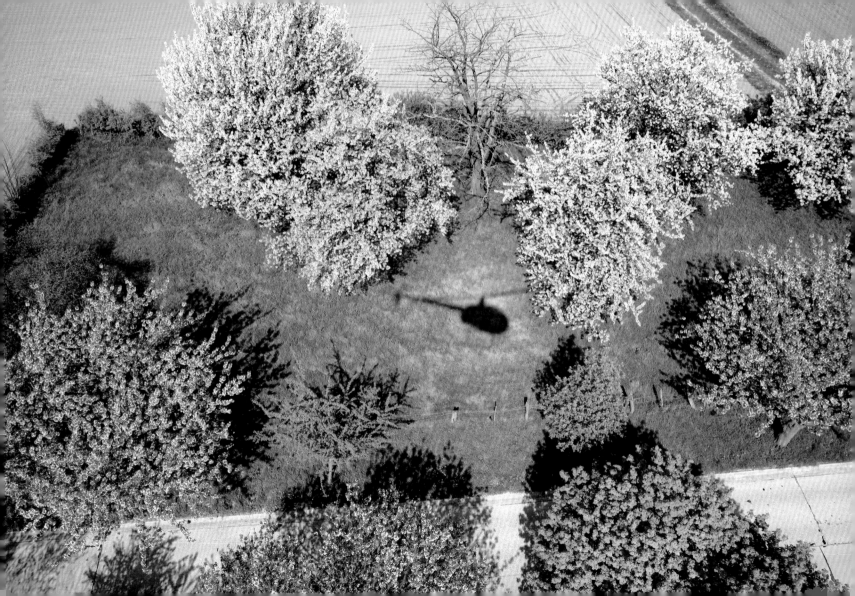

De aarde lag bepanterd met wit en zwart, bleekzwart, bleekwit. Het vliegtuig ging door schaduw en licht. De maan barstte te voorschijn. Lichtvloeden kwamen af in watervallen. Het ravijn van den nacht stond vol watervallen. Het vliegtuig met zijn straffen robijn zocht de stad.

F. Bordewijk

Uit: Blokken, Nijgh & Van Ditmar, 1982

The earth lay in a black and white leopard's skin; pale black, pale white. The airplane passed through light and shade. The moon appeared from nowhere. Floods of light descended in waterfalls. The night ravine was full of waterfalls. The aircraft, with its beams of ruby, searched for the city.

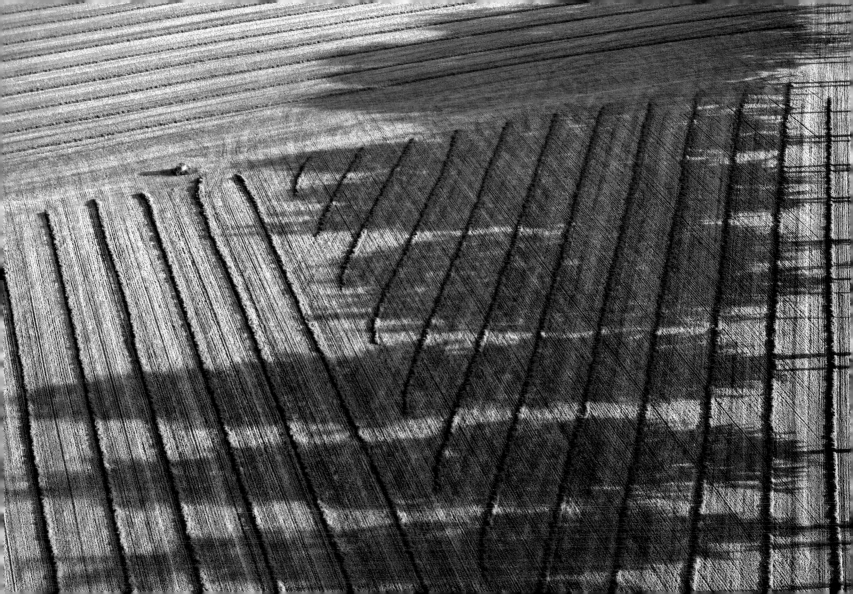

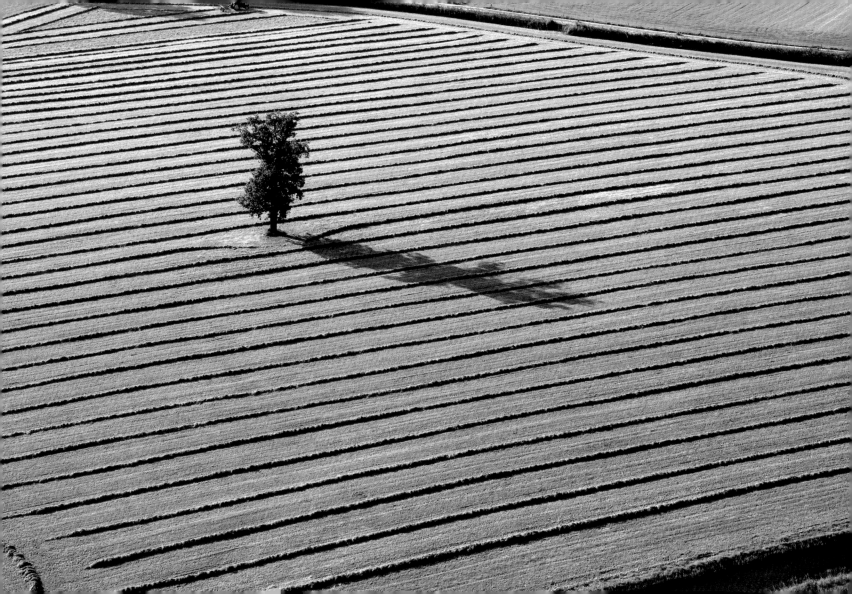

Als de lente komt pluk ik voor jou
Tulpen uit Amsterdam
Als ik weder kom dan breng ik jou
Tulpen uit Amsterdam
Duizend gele, duizend rooie
Wensen jou het allermooiste
Wat mijn mond niet zeggen kan
Zeggen tulpen Amsterdam

With a heart that's true I'll give to you
Tulips from Amsterdam
I can't wait until the day you fill
These eager arms of mine
Like the windmill keeps on turning
That's how my heart keeps on yearning
For the day I know we can share these
Tulips from Amsterdam

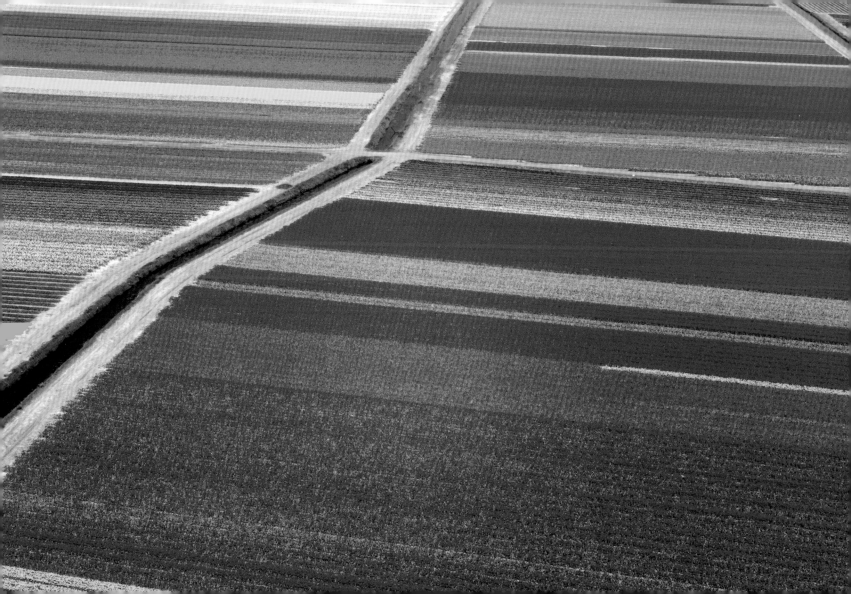

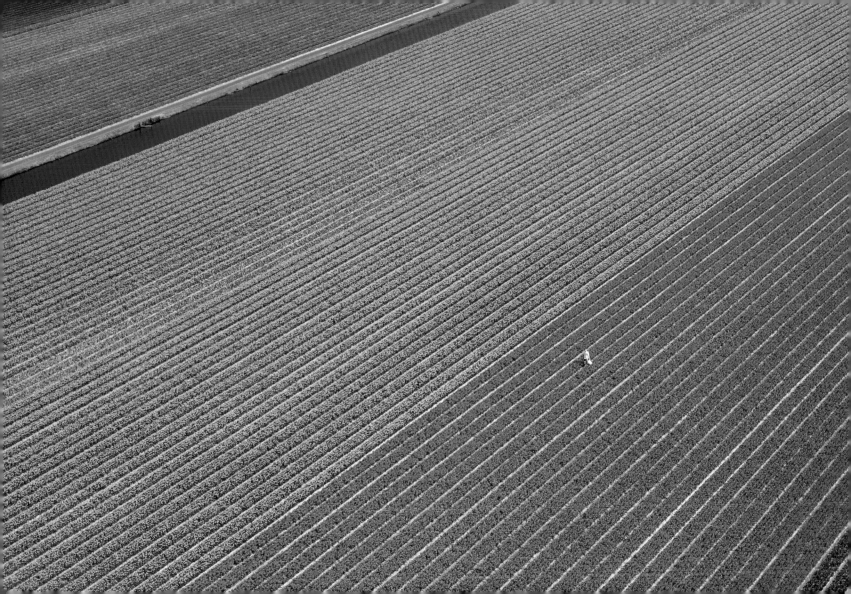

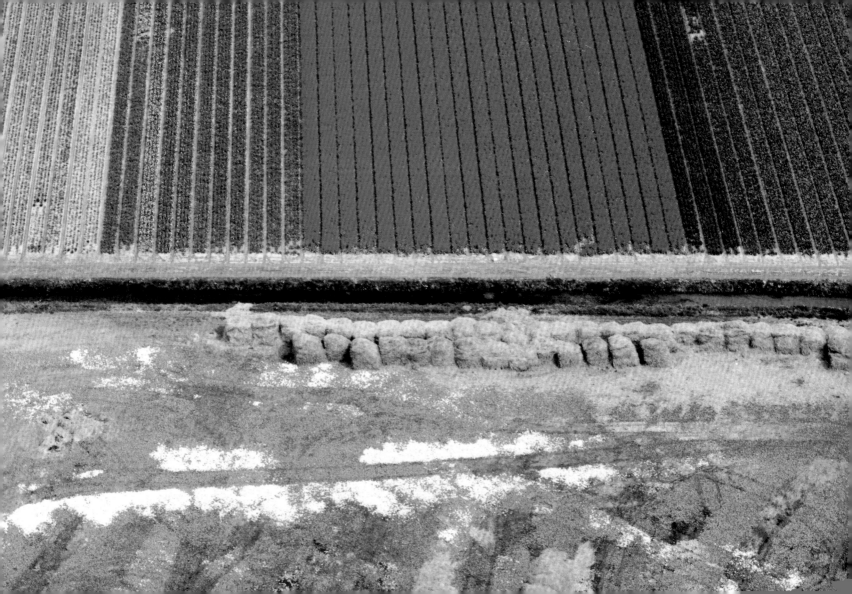

Friesland

Niet in mijn dorpen en mijn elf steden,
niet in mijn meren en mijn heerlijkheden
ben ik het meest mijzelf, maar in mijn taal:
het instrument waardoor ik ademhaal.

Ed. Hoornik

De elf provincies en het nieuwe land, Meulenhoff, 1972

Friesland

Not in my hamlets or eleven cities
Nor in my waters or my sovereignties
Am I truly myself; but in my tongue:
It lets me breathe although unsung.

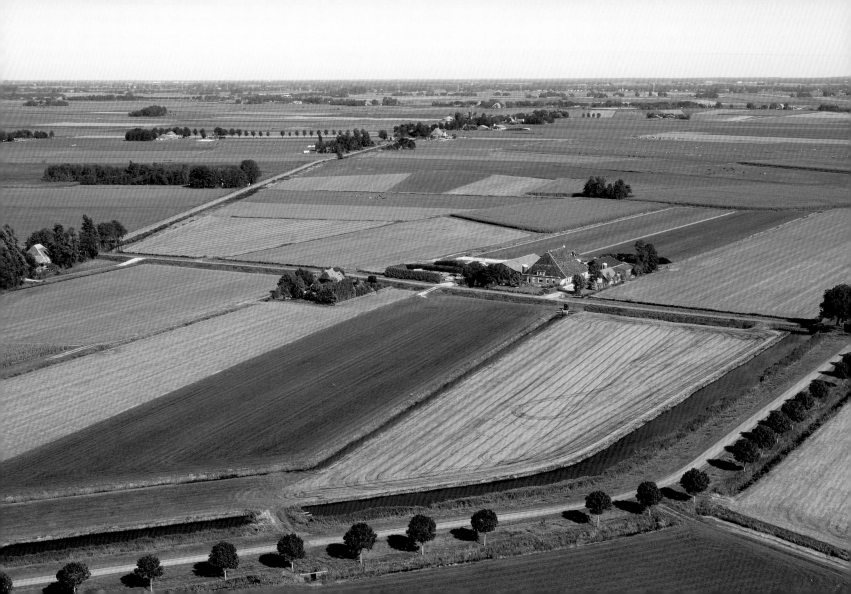

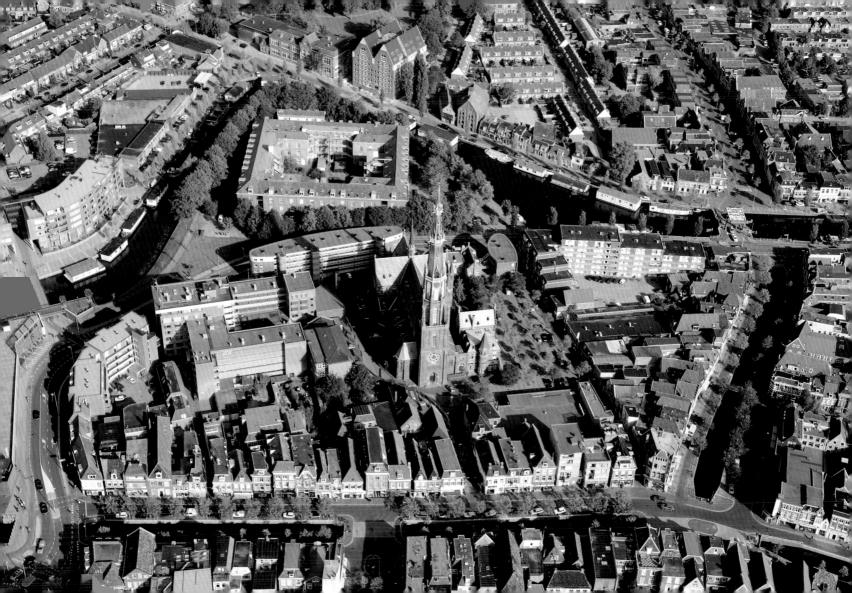

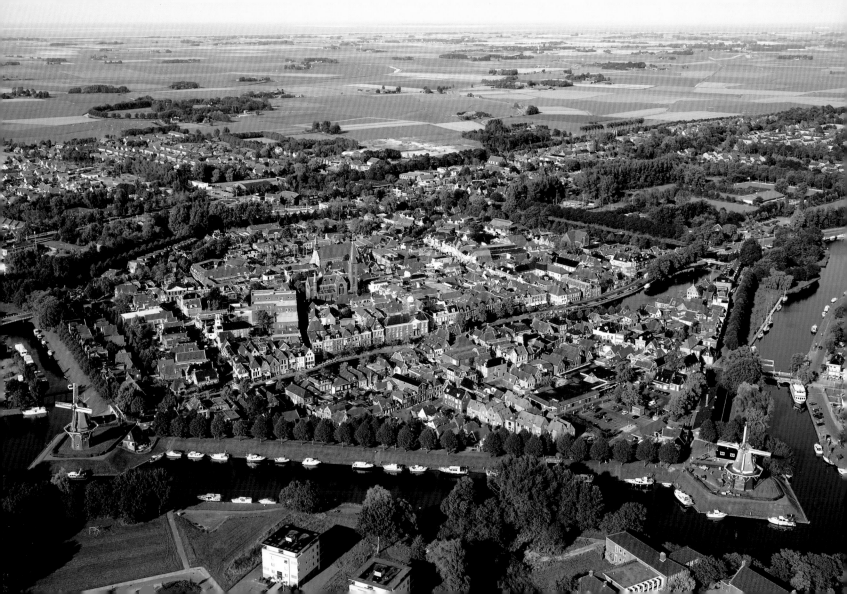

Drenthe

Geen kudde trekt meer op de schaapskooi aan.
Waar heide stond, zie ik nu halmen staan
en olie, dik als stroop, welt uit mijn grond,
waar gisteren nog turf op hopen stond.

Ed. Hoornik
De elf provincies en het nieuwe land, Meulenhoff, 1972

Drenthe

No flocks are there around the empty fold;
Where once was heather, now the wheat is gold
And oil, treacle thick, wells from my ground,
Where yesterday turf would stand in mounds.

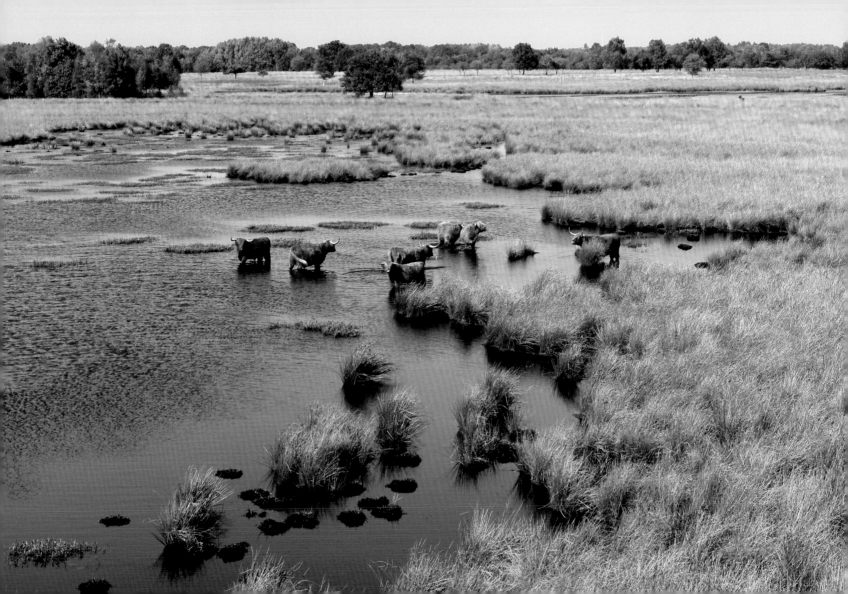

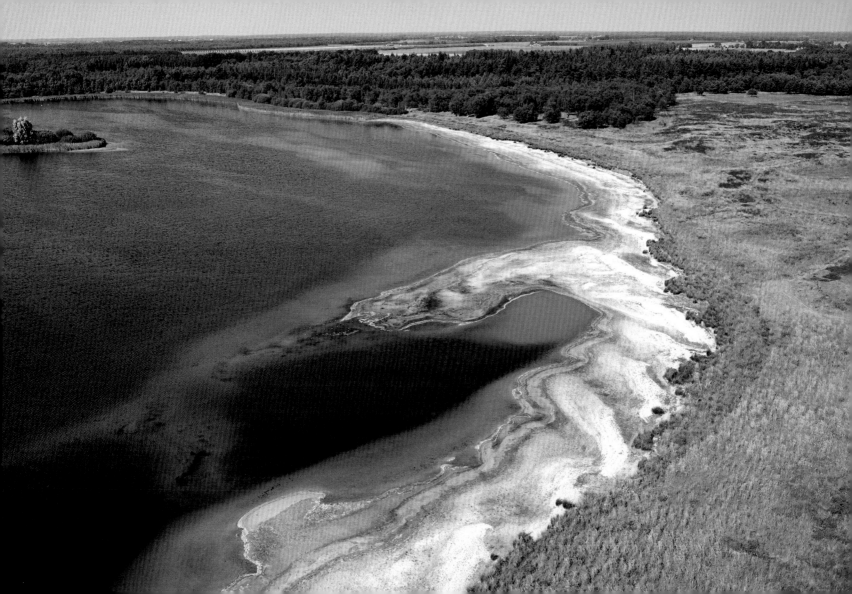

Overijssel

Schoorstenen schieten uit mij op en dampen.
Tot in mijn bossen hoorbaar is het stampen
dat door mijn steden trekt. Mannen en vrouwen
lossen elkander af aan de getouwen.

Ed. Hoornik
De elf provincies en het nieuwe land, Meulenhoff, 1972

Overijssel

Chimneys rise out of me and with them vapours.
Even in the forests you hear the clamour
That sweeps through the cities. Women and men
Take turns at pulling at the ropes again.

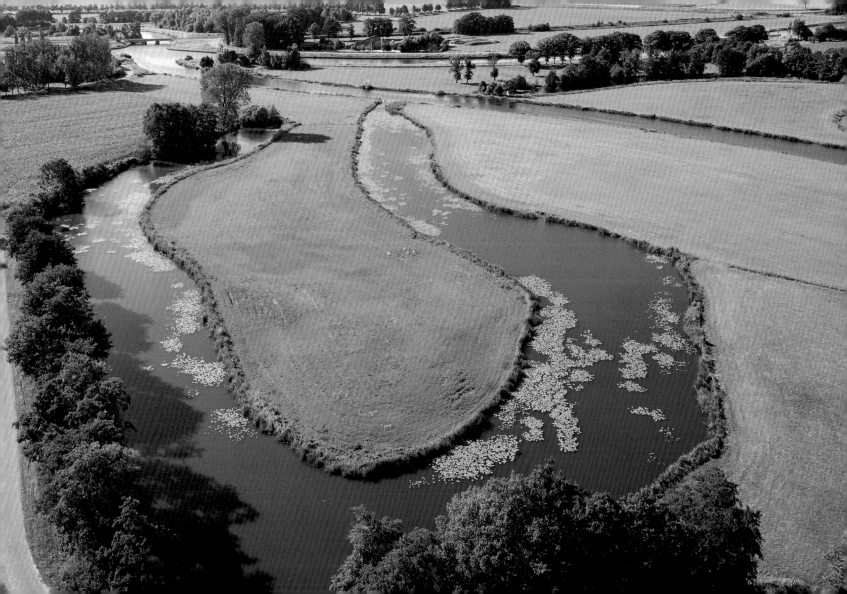

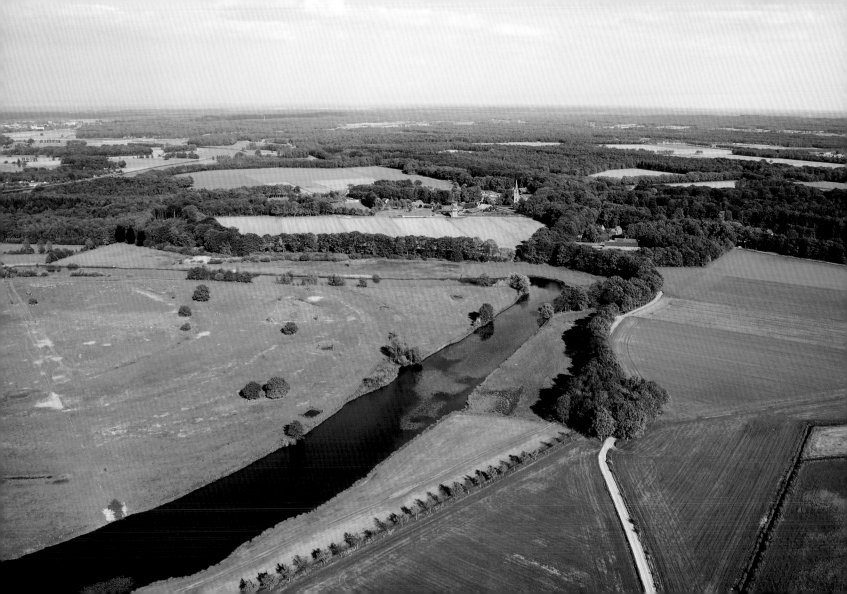

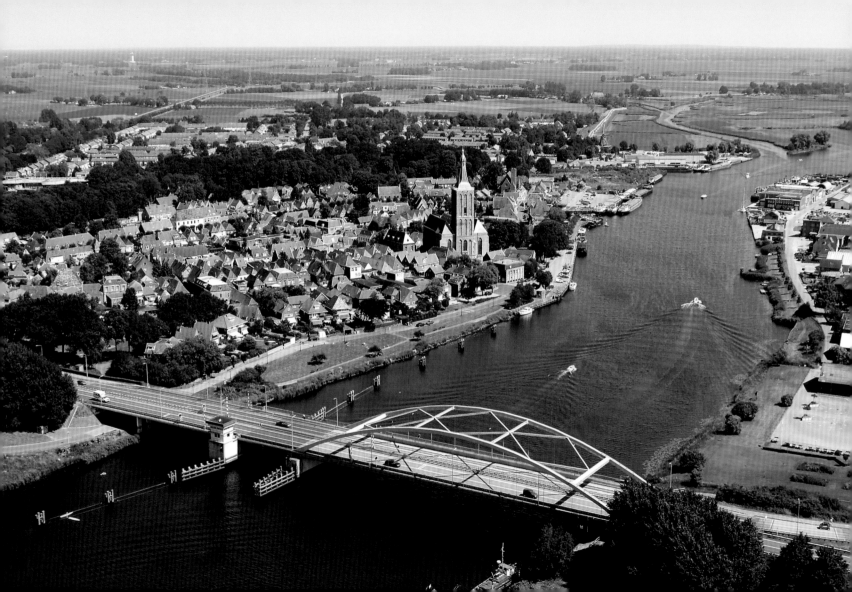

Groen land, trots land
Vaderland, moederland
Thuisland, geboorteland
Regenland, plat land
Rijk land, klein land
Polderland, nieuw land
Beloofde land, niemandsland
Vrij land, ijsland
Zandland, rivierenland

Vaderland, Frank Boeijen

Green land, proud land,
Fatherland, motherland,
Home land, birth-place land,
Rainy land, flat land,
Rich land, small land
Polder land, new land,
Promised Land, no-man's land,
Free land, ice land
Sand land, water land.

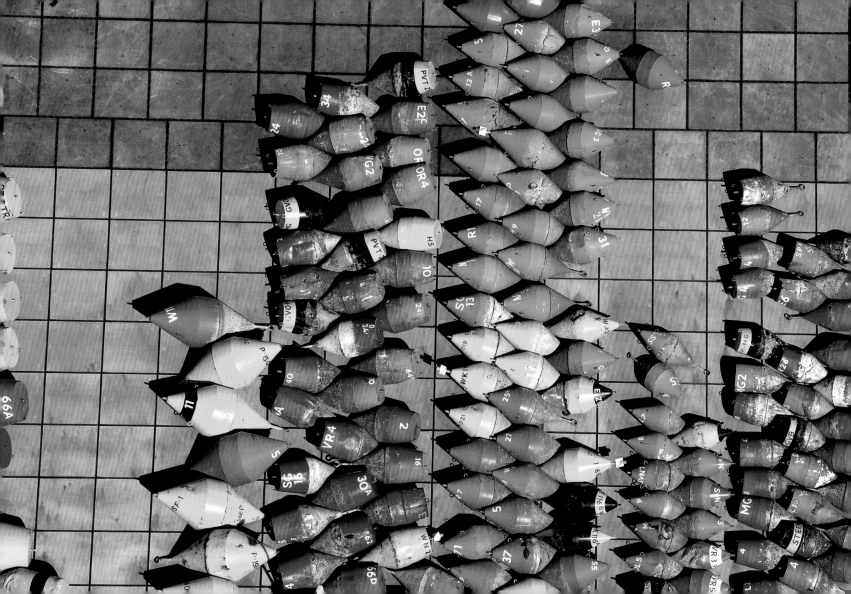

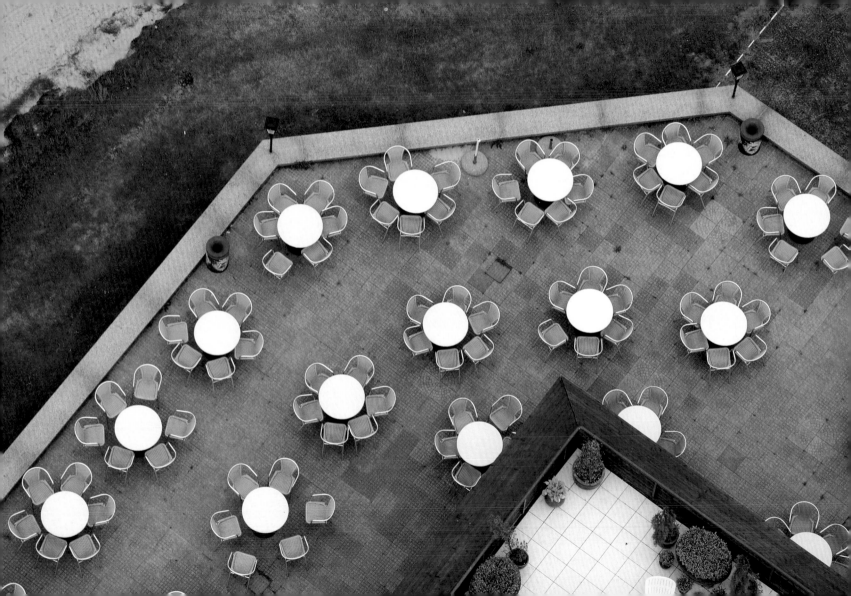

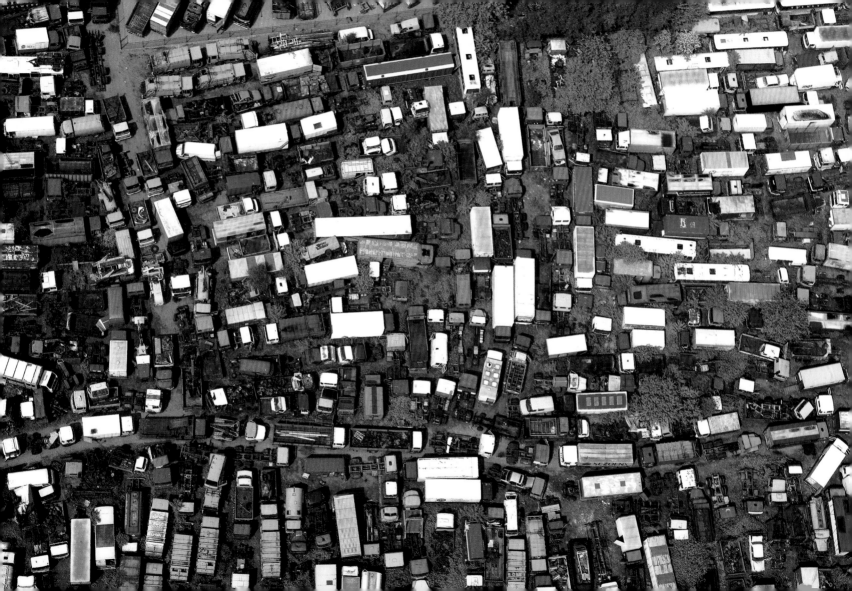

Utrecht

Al ben ik klein, ik ben het middelpunt.
Ik geef het weerbericht, ik sla de munt.
Bestijg de Dom; blik rond. Ge zult beamen:
er komen nergens zoveel wegen sam,en

Ed. Hoornik
De elf provincies en het nieuwe land, Meulenhoff, 1972

Utrecht

Although but small, I am the centre point,
I give the weather news, I mint the coin.
Climb up the Dom; look round. You will agree:
So many roads converging you will never see.

494

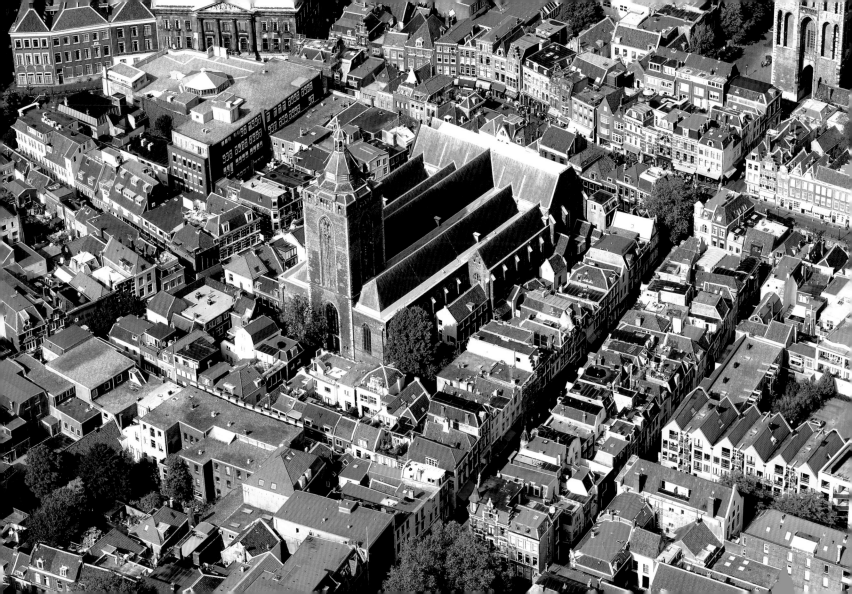

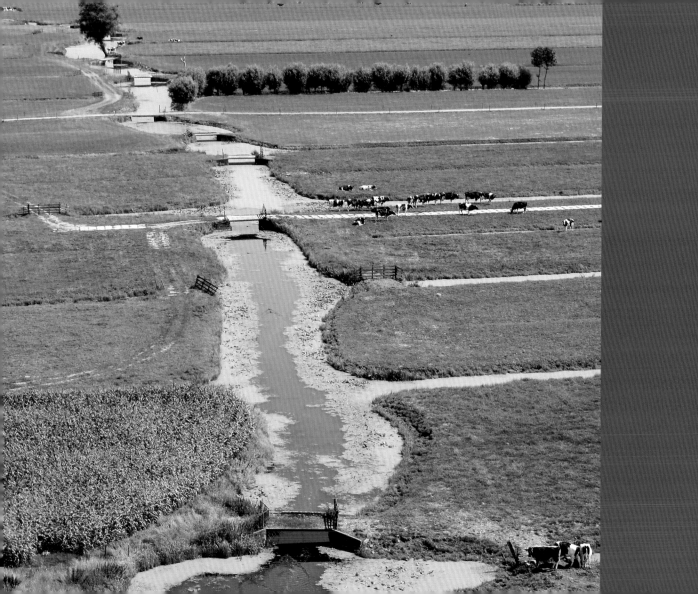

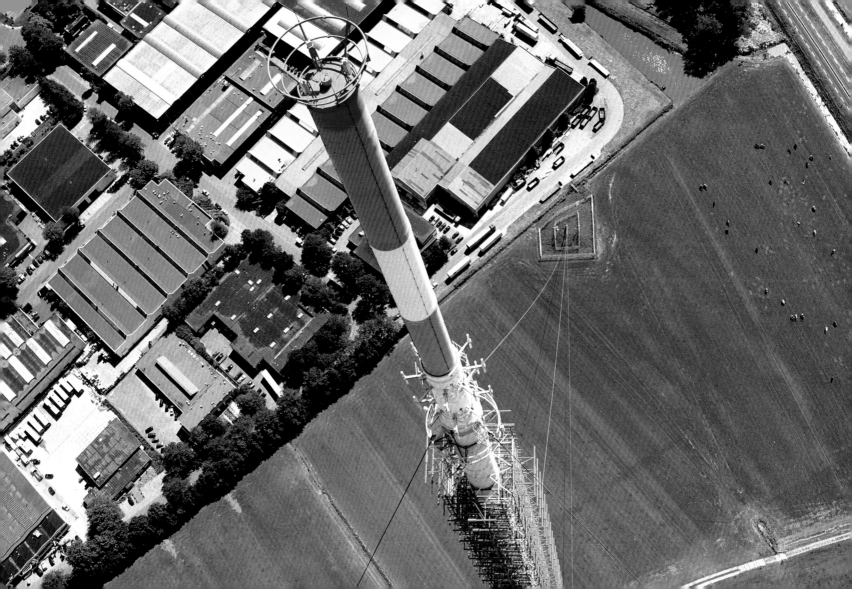

Gedroomd leven

Vergeef me als ik droom
vergeef me als ik zweef
als ik wat her en der gebeurt
maar vagelijk beleef
vergeef me als ik vlucht
van oorlog en geweld
en blij ben met de lucht
in het open vrije veld.

Toon Hermans

Uit: Fluiten naar de overkant, © Toon Hermans B.V.

Life of dreams

Forgive me if I dream
Forgive me if I muse
And if the things that happen here
I often get confused.
Forgive me if I flee
From violence and from war
And revel in the open air
For who could ask for more?

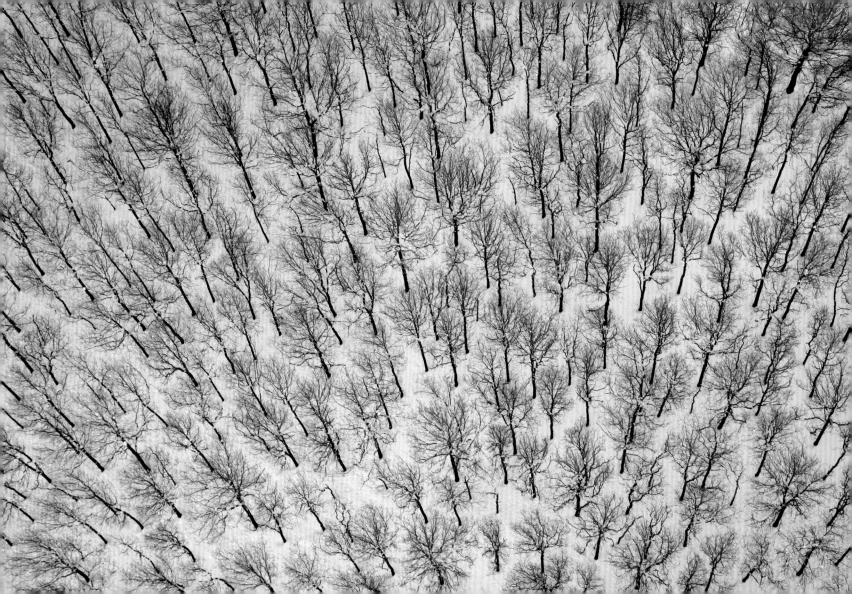

Noord-Holland

Vuurtorens mogen lichten aan mijn stranden,
hoogovens ijzererts tot ijzer branden,
geen sterker vuur, geen hoger vlam
dan in mijn ziel, dan in mijn Amsterdam.

Ed. Hoornik
Uit: De elf provincies en het nieuwe land, Meulenhoff, 1972

502

North Holland

Lighthouses may throw light across my beaches
Hoogovens turn ore to iron in furnaces,
No greater fire, no greater flame
Than Amsterdam, my soul, my fame.

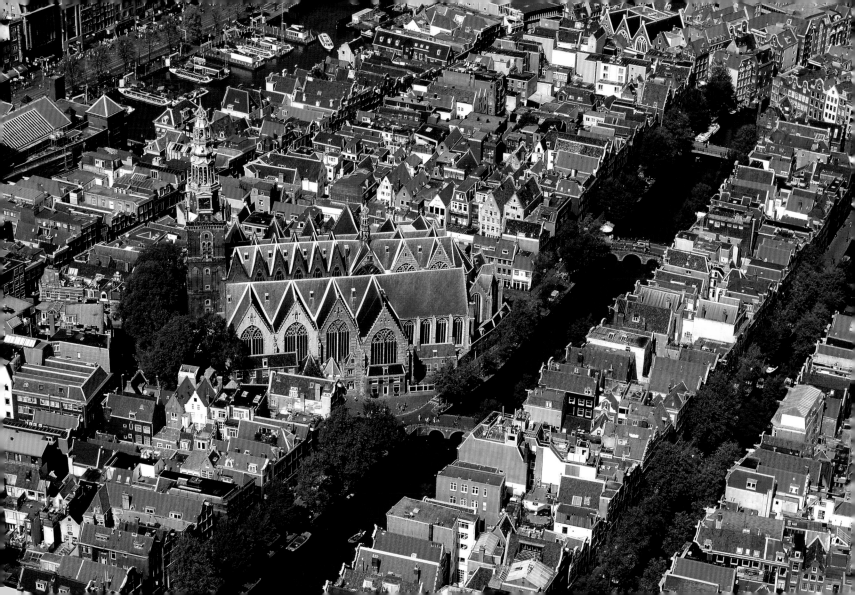

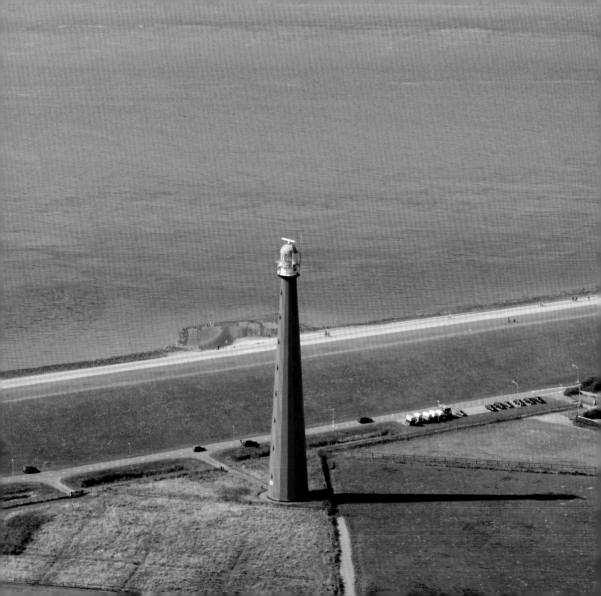

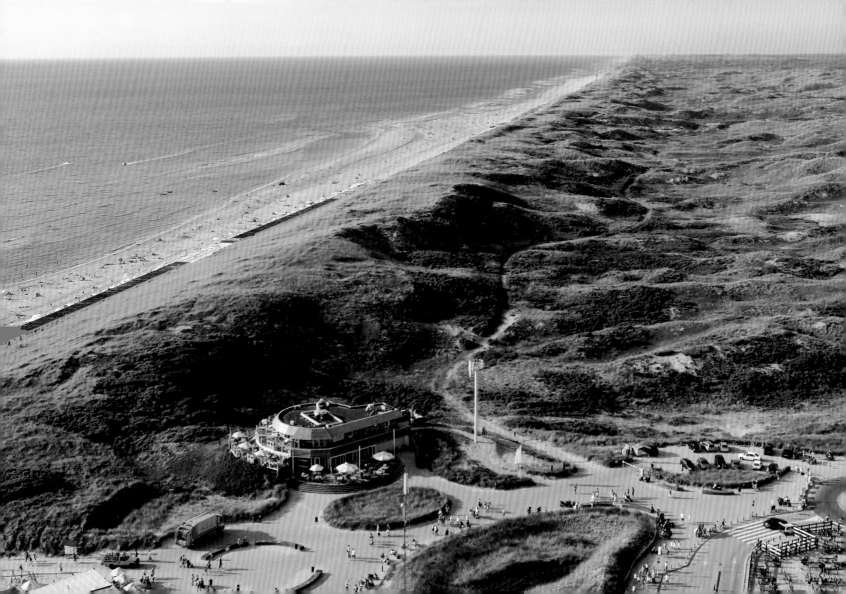

Zuid-Holland

Hoe ook geschonden, hoe ook platgebrand,
mijn hart herstelde zich stormenderhand.
Grotere bekkens graaf ik, dieper gangen
Om alle wereldschepen te ontvangen.

Ed. Hoornik

Uit: De elf provincies en het nieuwe land, Meulenhoff, 1972

506

South Holland

However pillaged and however razed
My heart recovered at a mighty pace.
Great grooves I groined, and channels deep
For all the world's great shipping fleet.

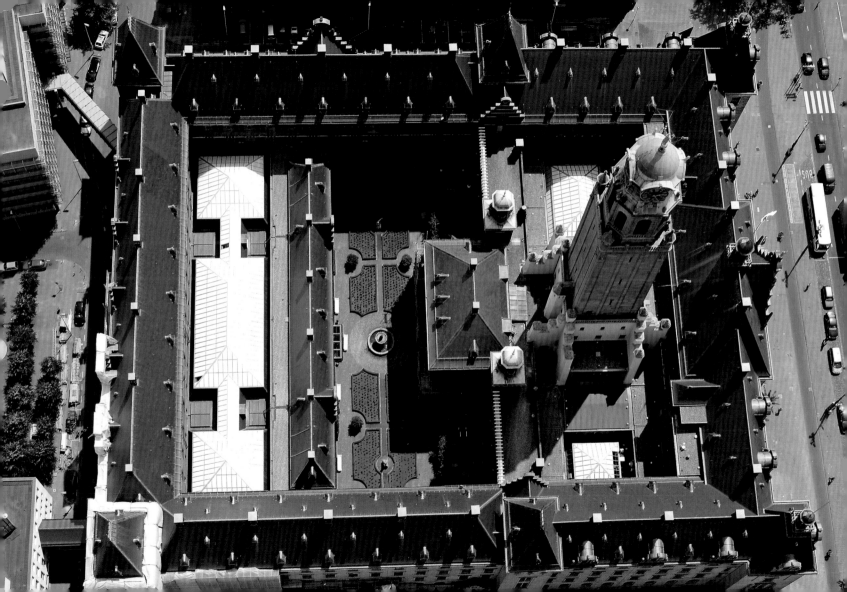

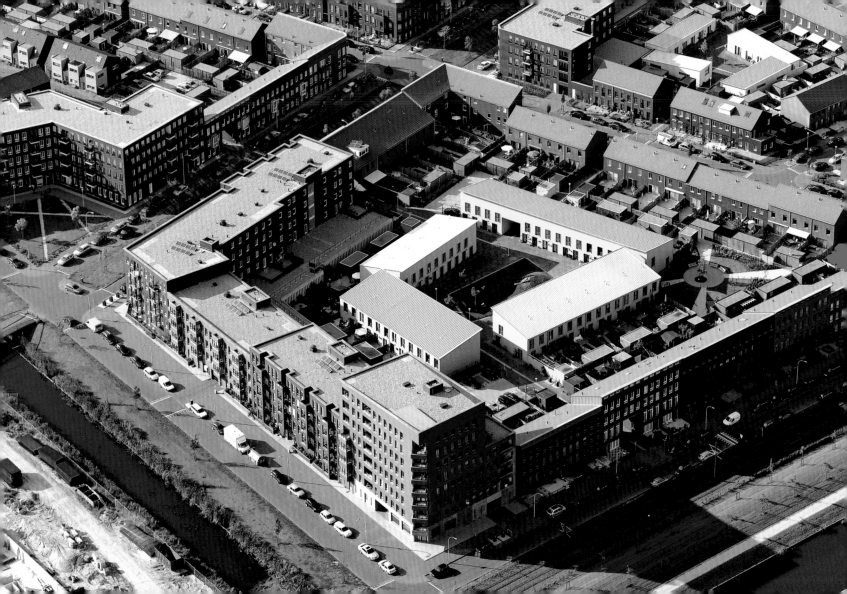

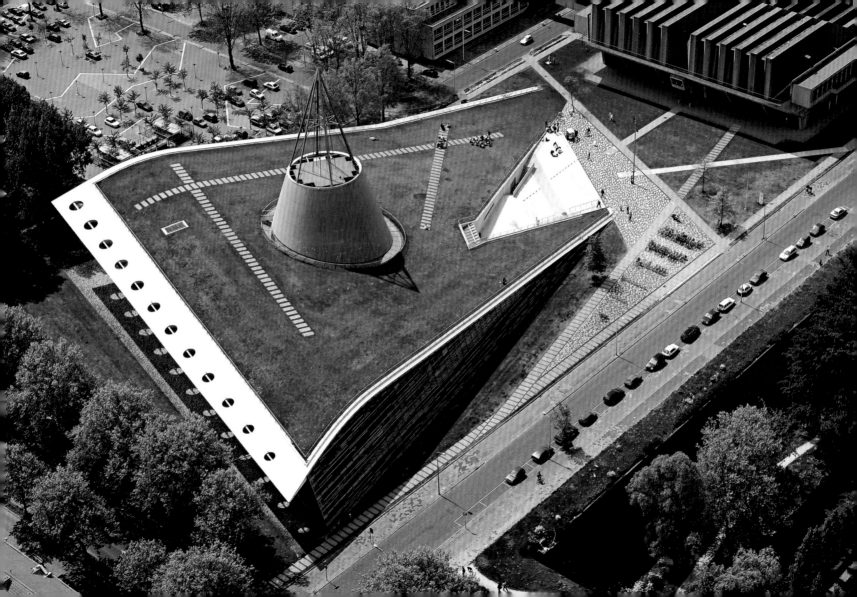

Het nieuwe land

De meeuw, die vroeger over water vloog,
verwondert zich; hier viel de aarde droog.
Vergane schepen rusten in mijn koren.
Ik ben nieuw land; ik ben maar pas geboren.

Ed. Hoornik

Uit: De elf provincies en het nieuwe land, Meulenhoff, 1972

The new land

The seagull that would once wing over water
Now in confusion looks on dry, firm ground.
Forgotten vessels rest upon my cornfields;
I am new land; my birth still close at hand.

510

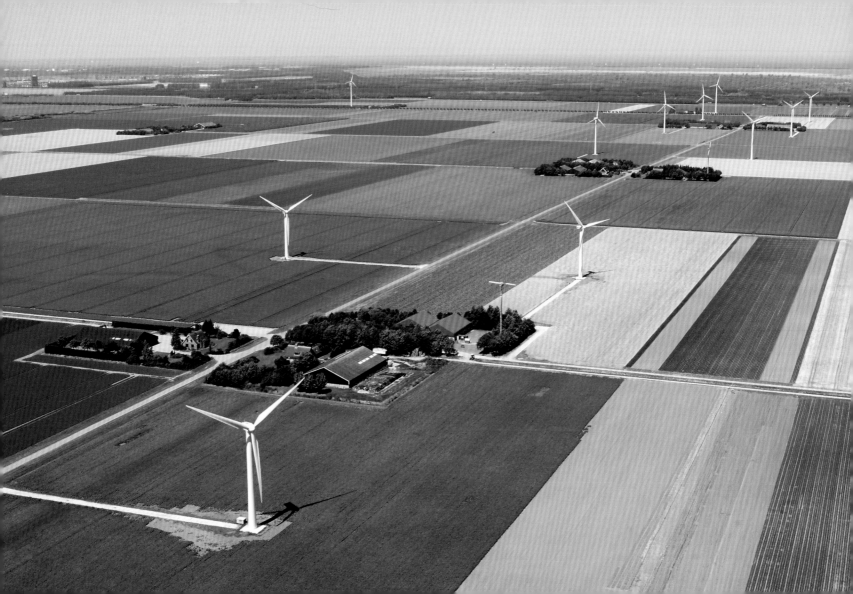

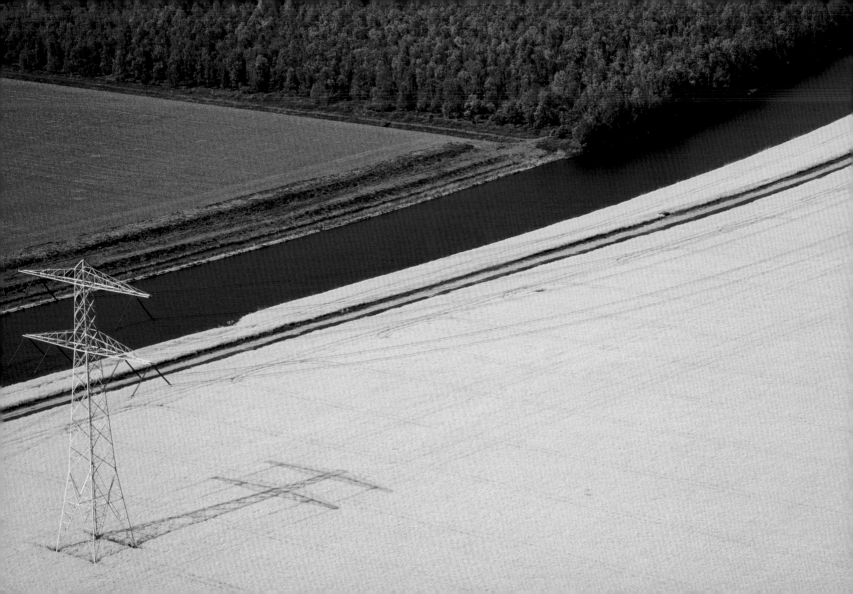

Rust krijgt het land
in kanalen en vaarten
in hun rechtlijnigheid.

Verandering van richting
is geen kleinigheid.

Een knik van een vaart, van een kanaal,
heeft bij het voortgaan
verstrekkende gevolgen.

Populieren wijzen daar al op:
wolken wissens, langzaam
en golven.

Gestrekt trekken schepen
het landschap strak,
geen beurtschipper schendt
het oppervlak.

Kanalen en vaarten,
alles verbindend
in opengewerkte weidsheid.

De brugwachter
en de sluiswachter
bedienen oneindigheid.

Maarten Doorman
Uit: Weg, wegen, Bert Bakker, 1985

The land finds peace
In canals and gullies
In their straightforwardness.

Adapting the direction
Is not without stress.

A twist in the course, in the canal
Holds for the outcome
Major reckonings.

Poplars growing show this all too well:
Clouds erasing, succumb,
Beckoning.

Stretched-out pull barges
The landscape straight;
The surface unaffected
By any mate.

Canals and the channels,
All now connected
In loosely-broidered wideness

Bridge attendant
Lock attendant
Serve the unendless.

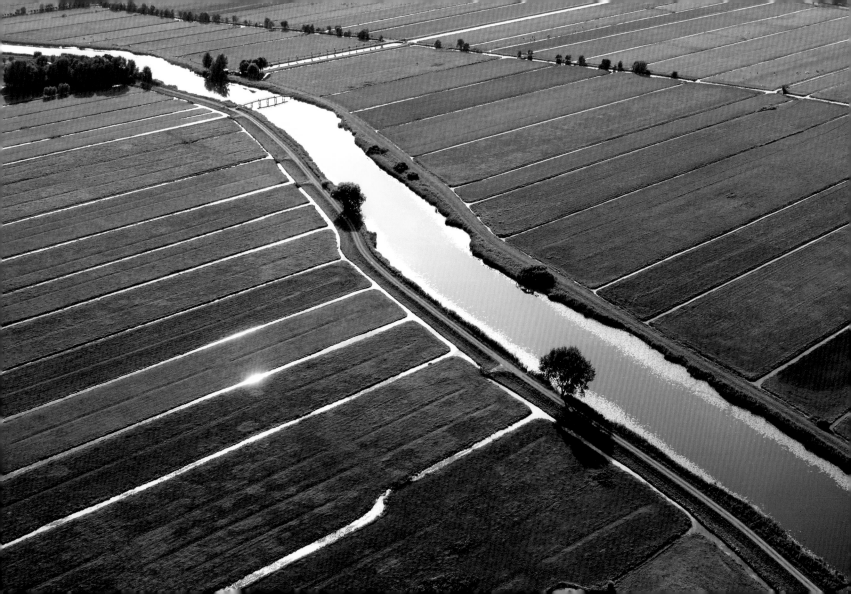

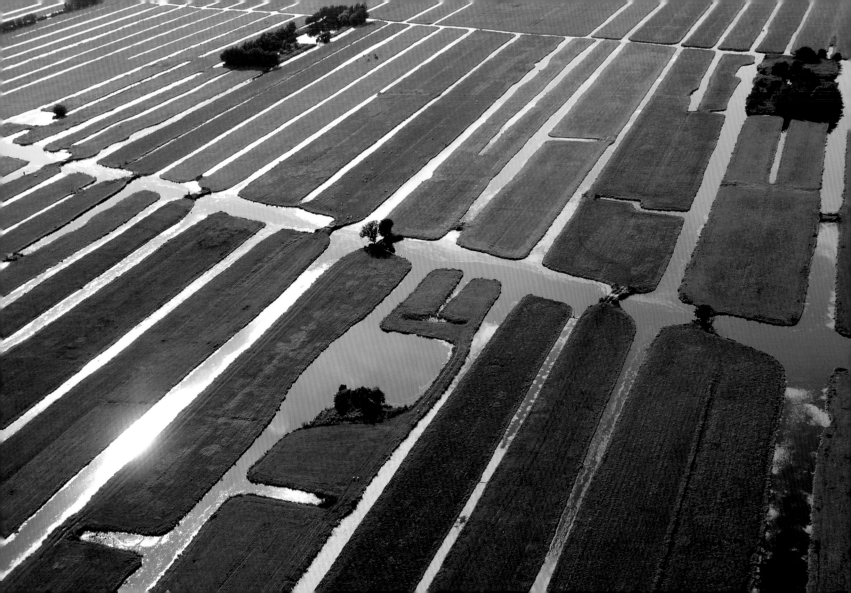

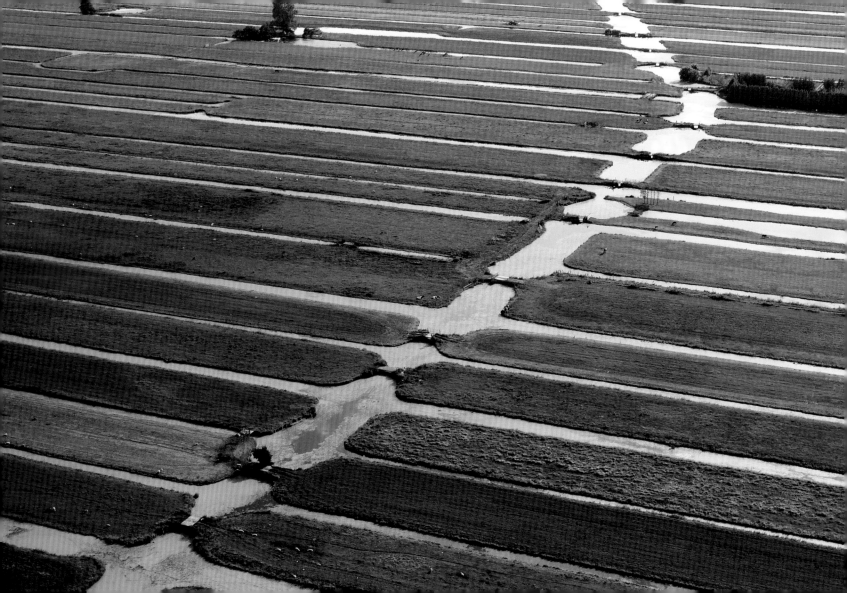

Alle leuke mensen hebben het kinderlijke dicht bij zich gehouden.

All nice people have kept their childishness close at hand.

Renate Rubinstein

Uit: Nee heb je, Uitgeverij Rubinstein, 2005

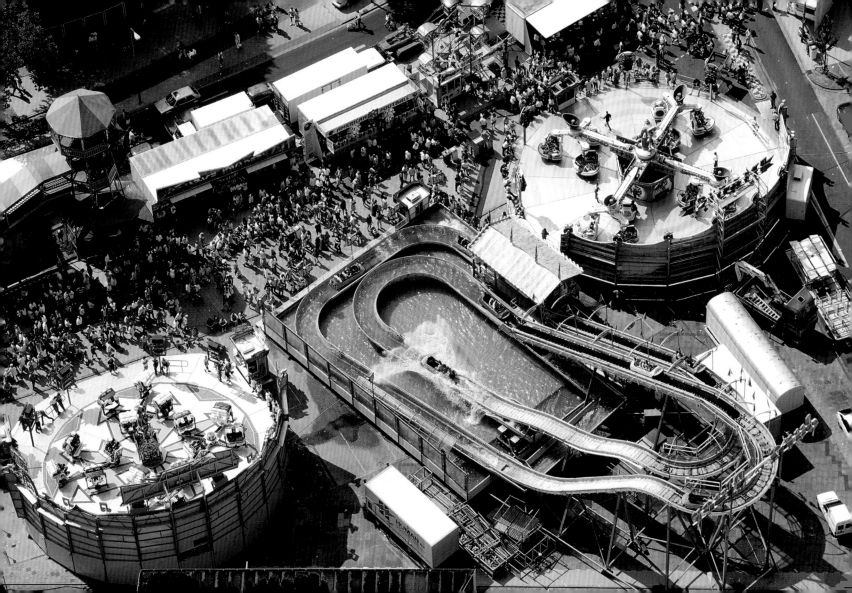

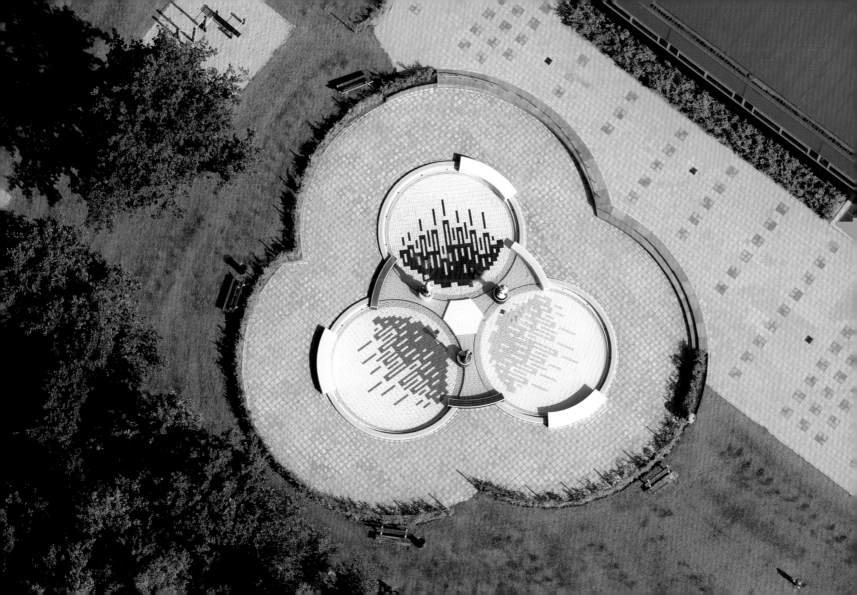

Ik heb geleerd op jou te wachten
ik liet je meegaan met de wind
ik volgde jou in je gedachten
verdwaalde in jouw labyrint

Stef Bos

I have learned to spend time waiting
While you travelled with the wind
Following all your thoughts and thinking
Stumbling through your labyrinth.

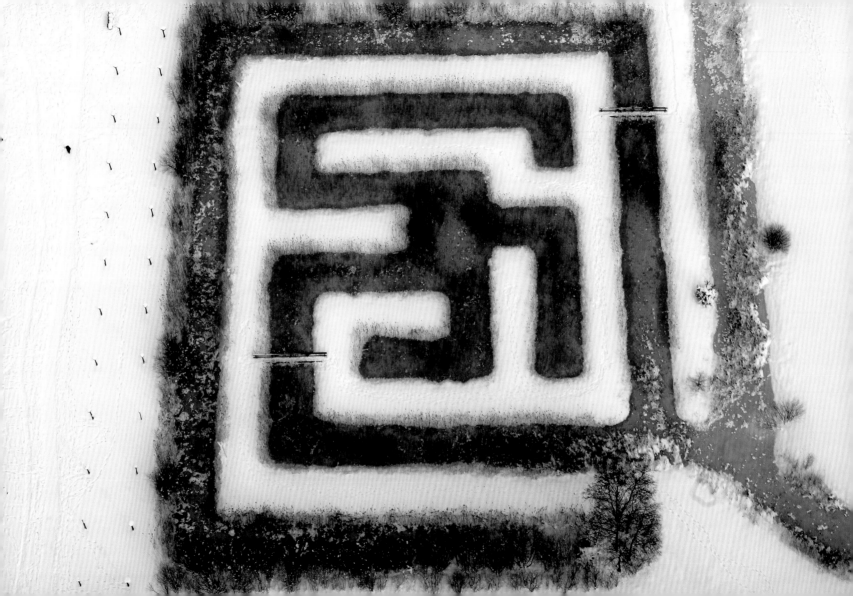

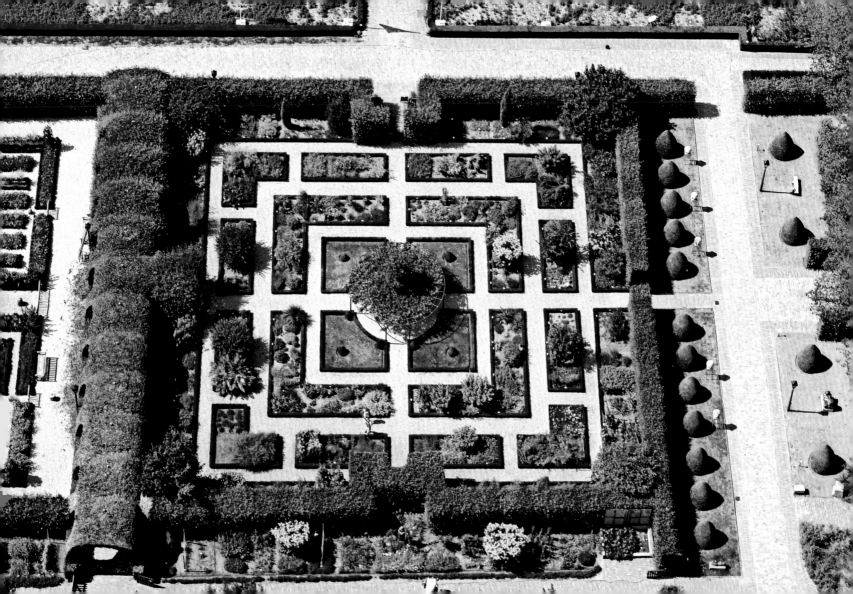

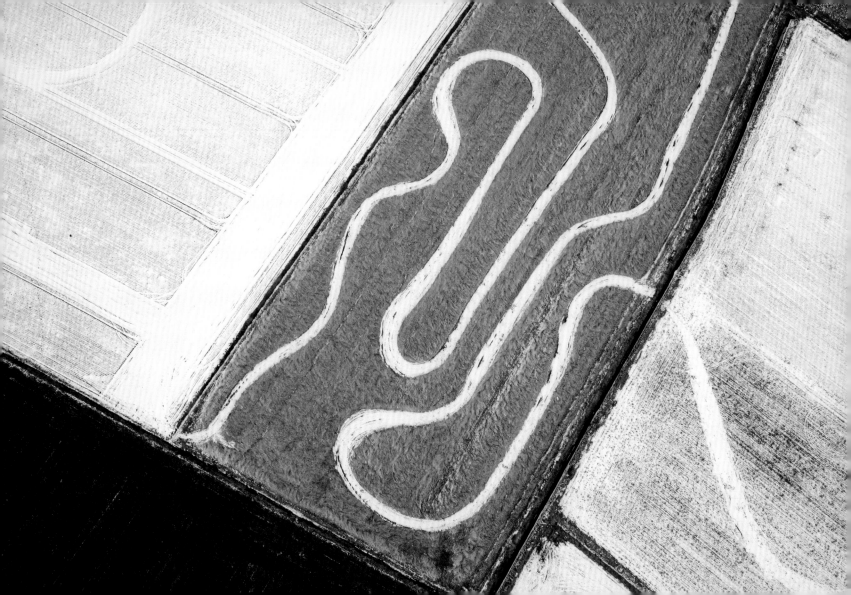

Veevervoer

Dit is hun laatste rit
er is geen greintje kans op mededogen
zo kijken ze me aan
met leed-beladen ogen

Toon Hermans

Uit: Fluiten naar de overkant, © Toon Hermans B.V.

Cattle transport

This their final journey
There is no chance of clemency
And now with sad-filled sorry eyes
They raise their glance to me.

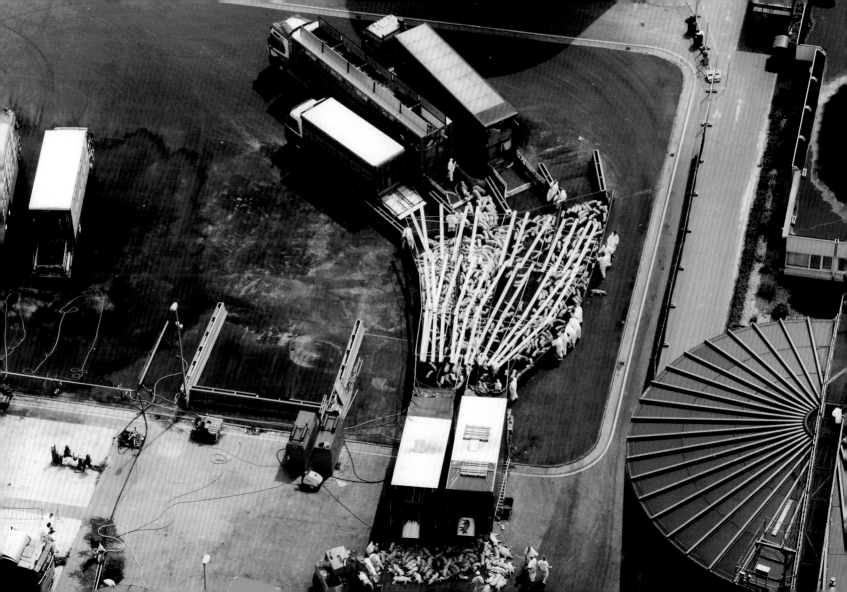

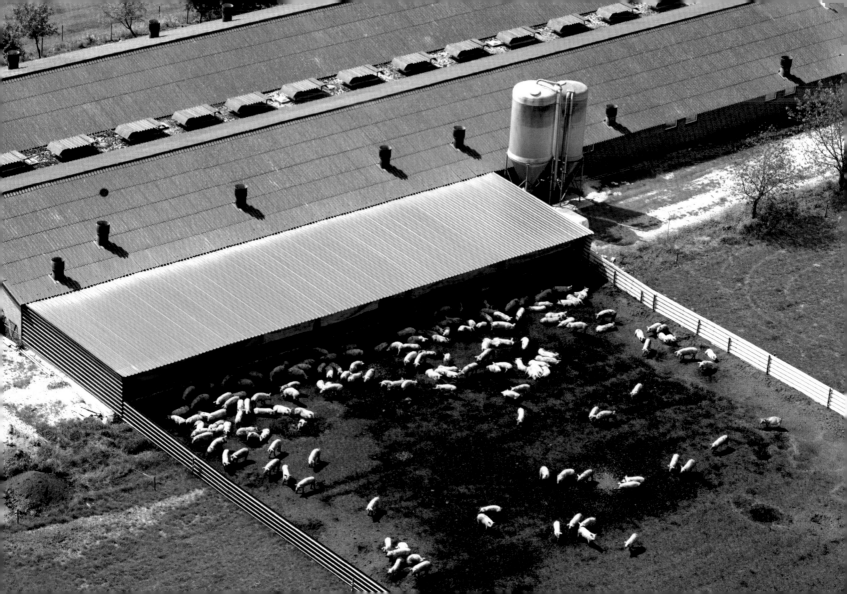

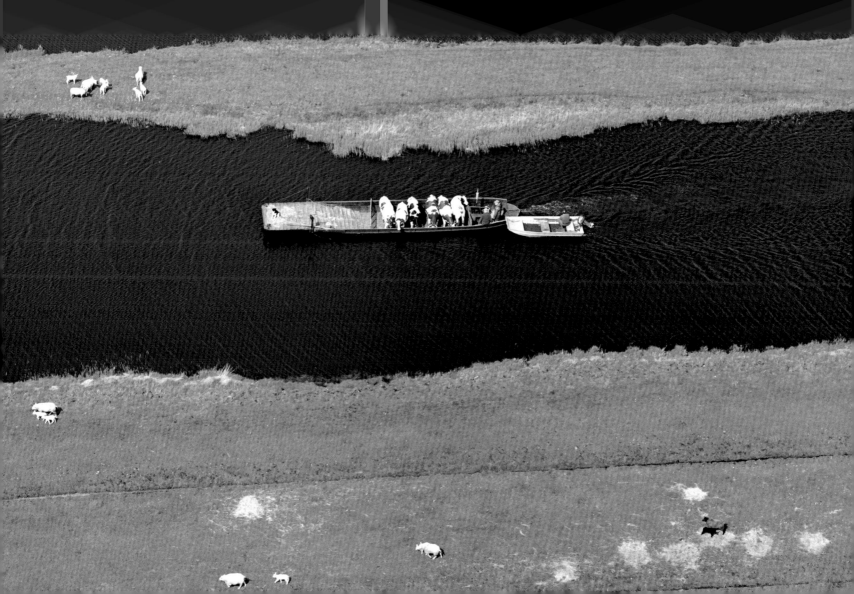

Optocht

Ik voel m'n bootje stilaan uit de haven drijven
naar een verre, blauw, onbekende zee
ik hoor ze roepen – dat ik niet te lang mag blijven
want elke dag moet ik weer met de optocht mee

Toon Hermans

Uit: Fluiten naar de overkant, © Toon Hermans B.V.

530

Parade

I feel my little boat float gently from the harbour
To a far-off, blue and unknown sea.
I hear them calling – I should not go all that farther
For every day, the parade still waits for me.

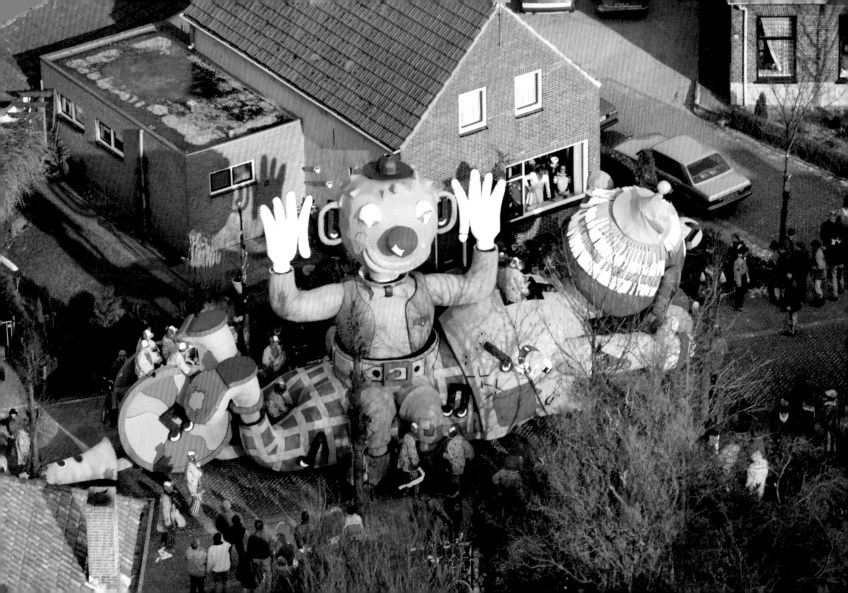

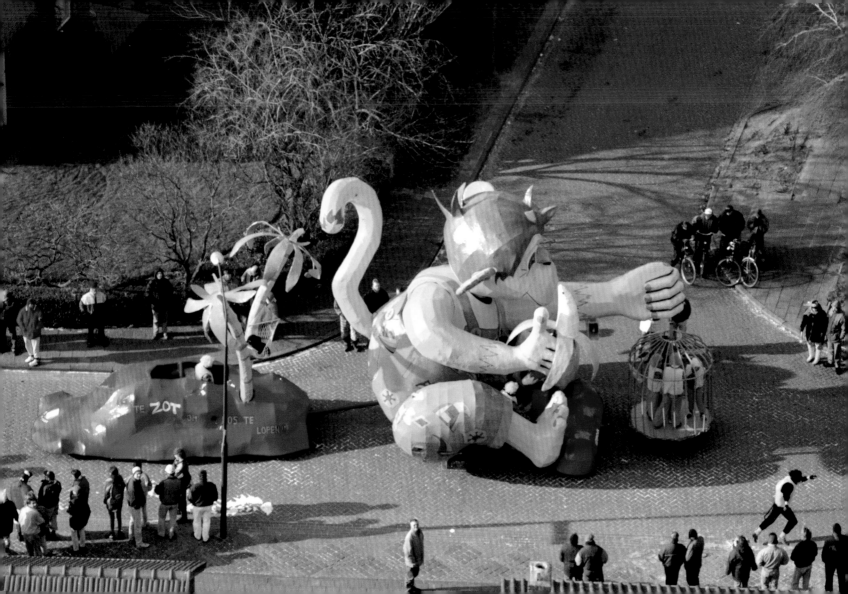

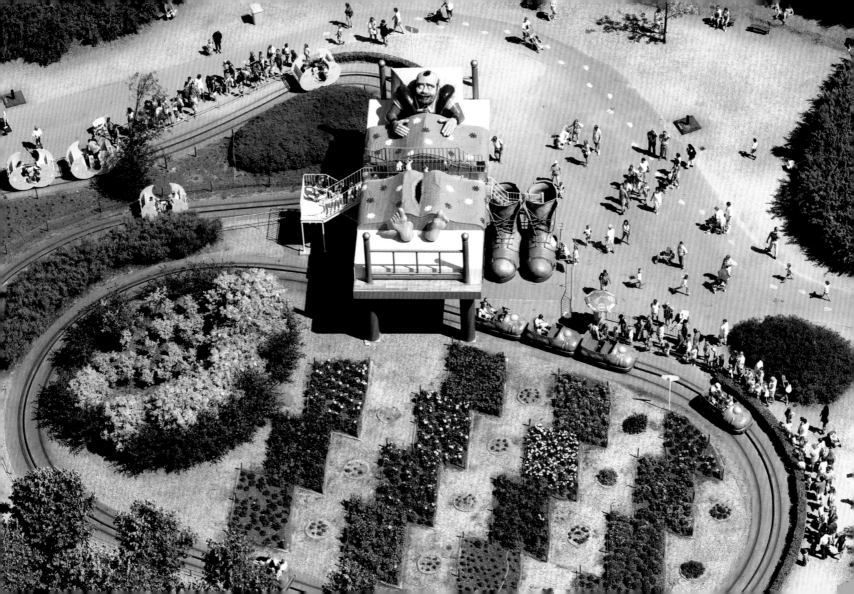

Ik wou dat ik een vogel was

Ik wou dat ik een vogel was,
en heel goed vliegen kon.
Een stukkie op me ruggetje
heerlijk in de zon.
Heel hoog daar in de hemel,
daar waar de wolken zijn.
Dan met een rotgang naar benee,
dat lijkt me echte gijn.
Ik scheer dan met mijn buikie,
bijna langs de grond.
En vlieg dan nog een beetje,
daarzo in het rond.
Ik schiet dan als een vuurpijl,
met een bloedgang weer omhoog.
Het zou een vaartje wezen,
wat er zeker niet omloog.
Ik zou dit zeker doen,
zeker keer op keer.
En als ik dan ging slapen,
had ik me daggie weer.

Henk van Zijp (Seipie)

534

I wish I were a little bird

I wish I were a little bird,
And knew just how to fly
And feel the sunshine on my back
As I enjoyed the sky.
Way up there in the heavens
Where all the clouds are found.
Then with a flash swoop – oh what fun –
And nearly touch the ground.
Then take a little flutter
To see what's to be found.
I take off like a rocket
And shoot up into the sky.
I think that such a journey
Would give me quite a high.
I certainly would take this on
Again and then once more.
And when I finally got to bed,
I'd sleep like ne'er before.

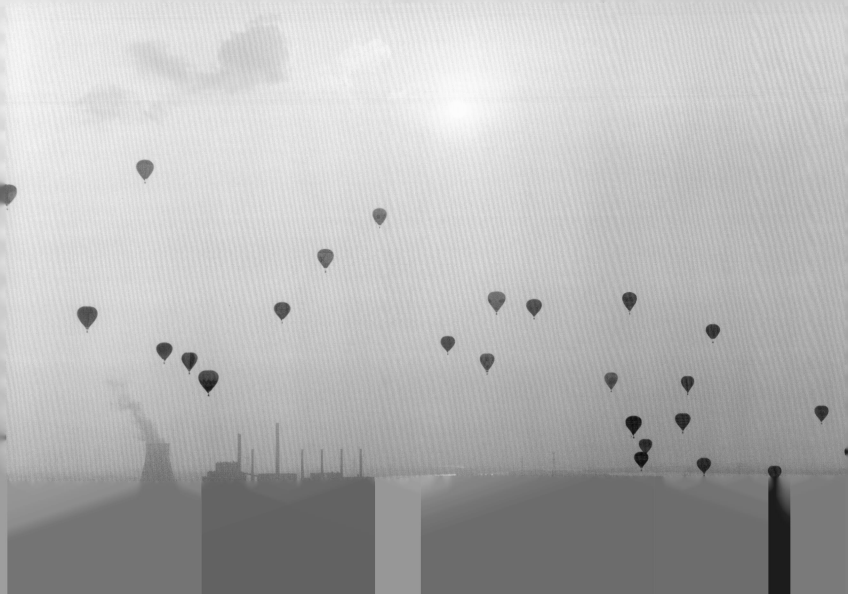

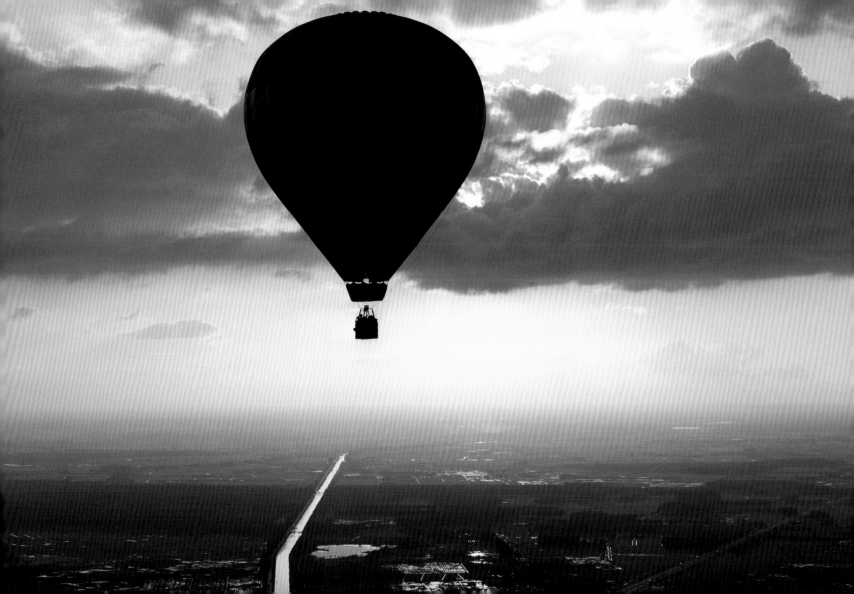

De aarde is bijna nergens maagd meer, afgezien natuurlijk van de prospectussen voor de reisbureaus.

Lolle W. Nauta

The earth is hardly anywhere still virgin, except, that is, in the travel guides.

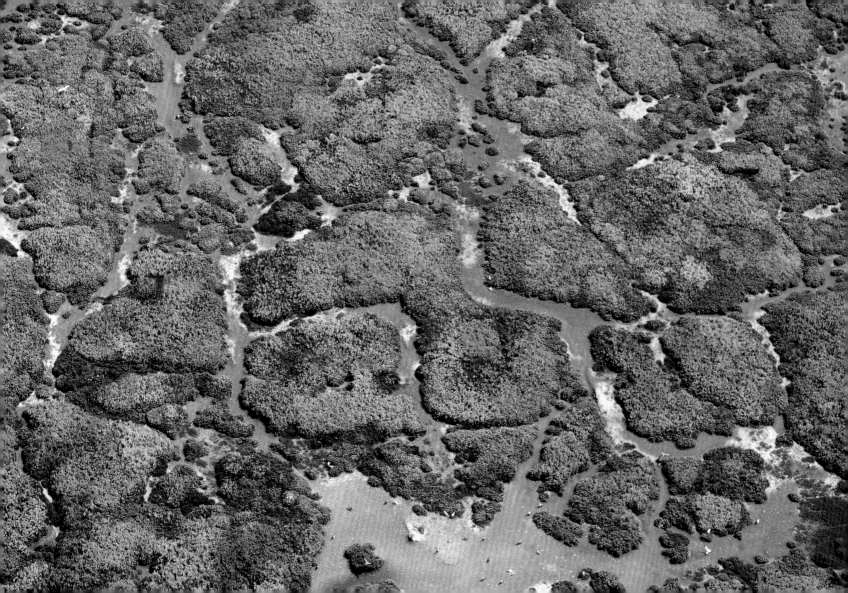

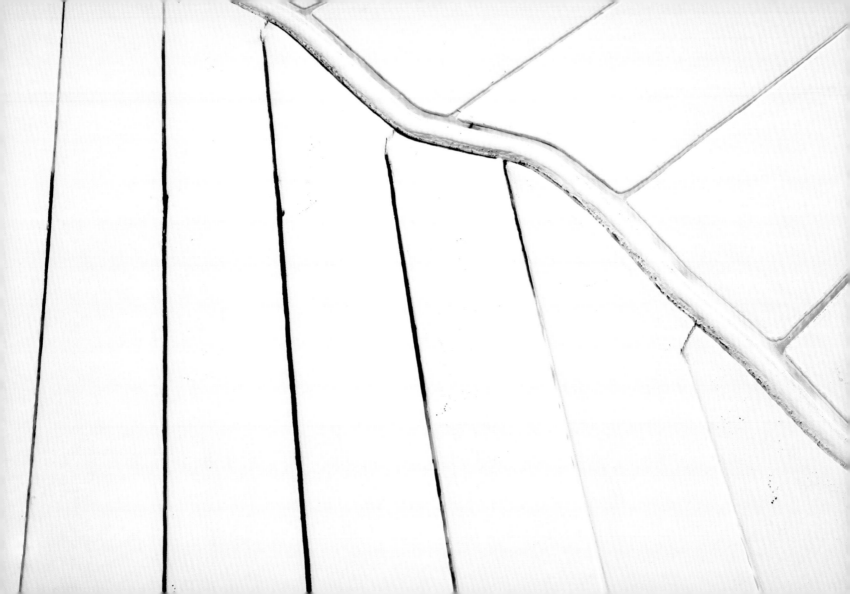

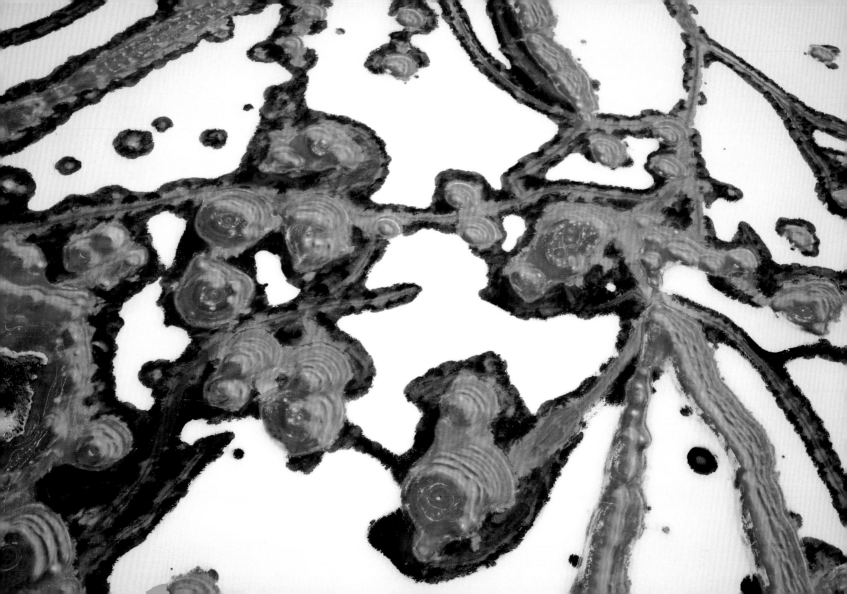

Holland

De hemel grootsch en grauw.
daaronder het geweldig laagland met de plassen;
boomen en molens, kerktorens en kassen,
verkaveld door de slooten, zilvergrauw.
dit is mijn land, mijn volk;
dit is de ruimte waarin ik wil klinken.
laat mij één avond in de plassen blinken,
daarna mag ik verdampen als een wolk.

H.Marsman

Holland

The sky so great and grey,
Under it, the wonderful low lands with its inland seas
Windmills and church spires, glass houses and trees,
Partitioned by the gullies, silver grey.
Here my people, my land.
This is the salon where I would resound
Let me shine one night in these waters profound
And then I can fade away as a cloud.

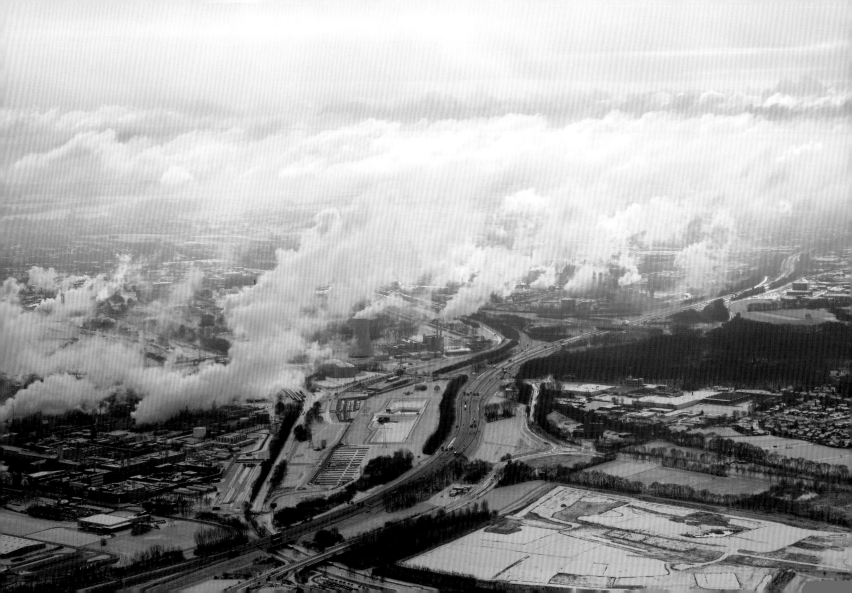

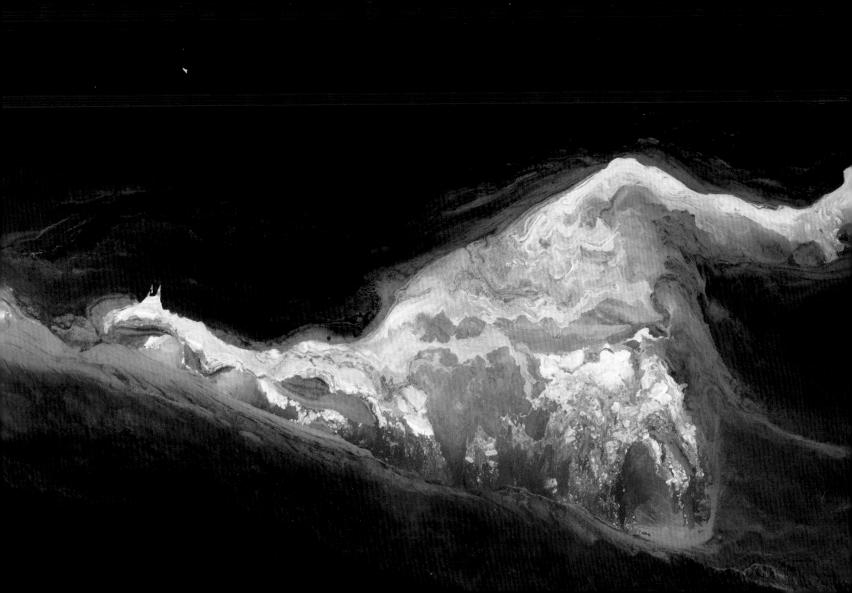

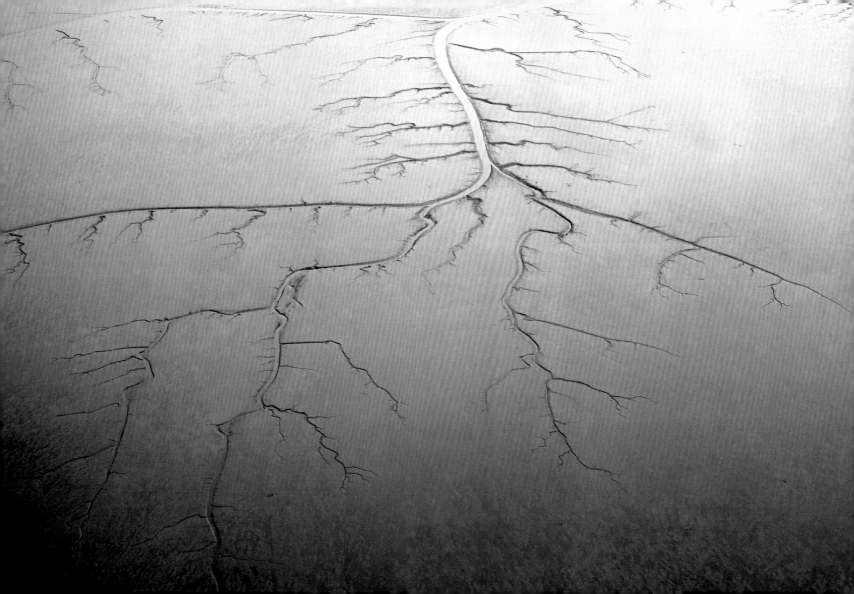

Wij ruiken zweet überhaupt niet. Wat we onder onze oksels besnuffelen, is niet het zweet maar het bacteriegespuis dat ervan leeft en als stank voor dank onze oksels met hun ammonia volpiest.

We never smell sweat. What we discover under our armpits isn't sweat but all that bacteria trash that live on it and, as a sign of gratitude, fill our armpits with their piss.

Midas Dekkers

Uit: De koe en de kanarie, Midas Dekkers, Pandora, 1998

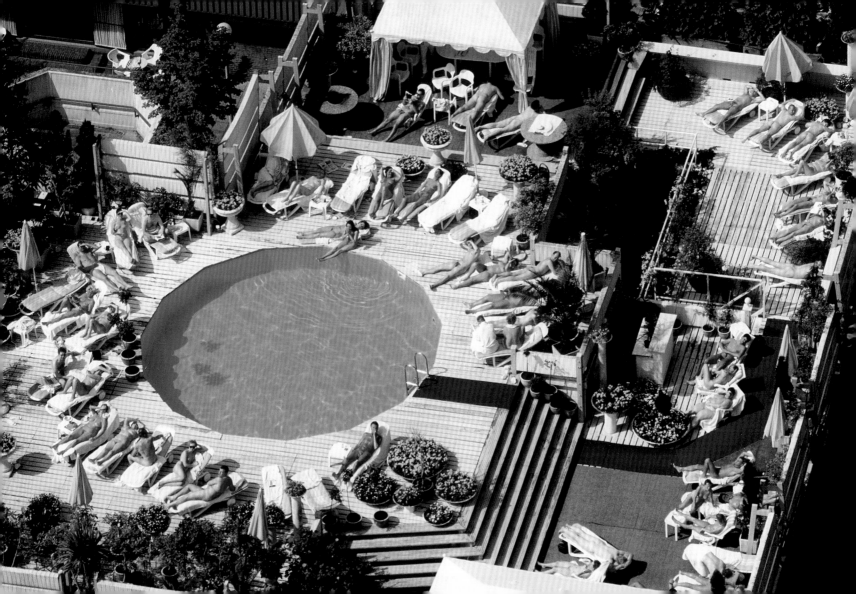

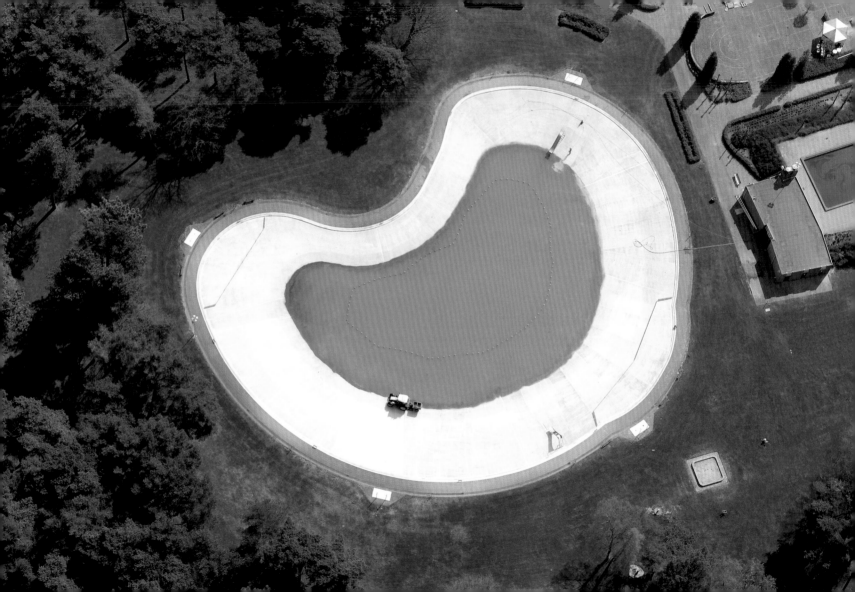

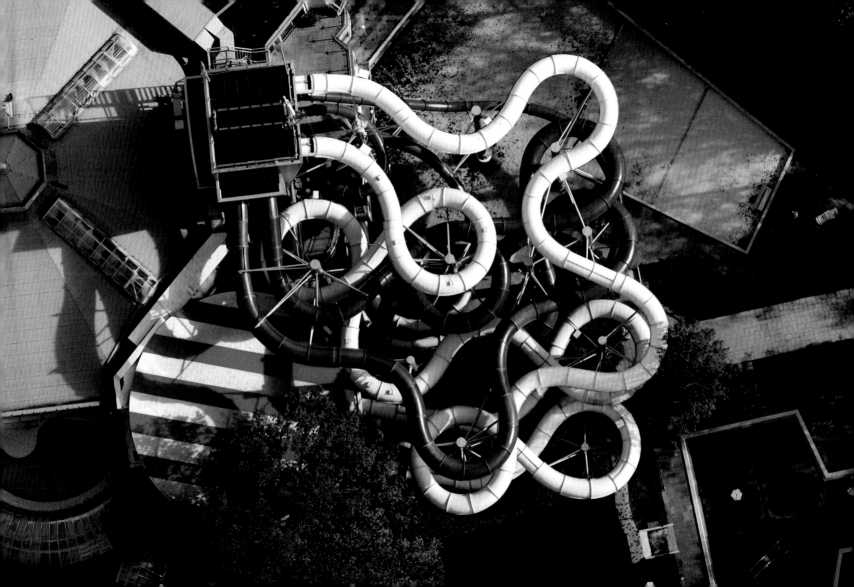

Met een vergrootglas zie je kleine dingen beter, maar grote helemaal niet

Marie-Cécile Moerdijk

With a magnifying glass, you see small things much better, but you don't see the big things at all.

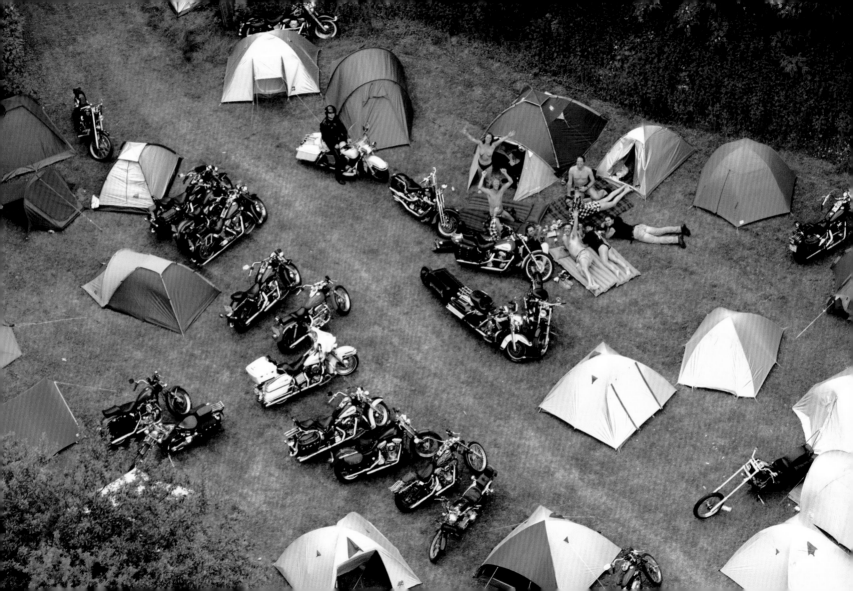

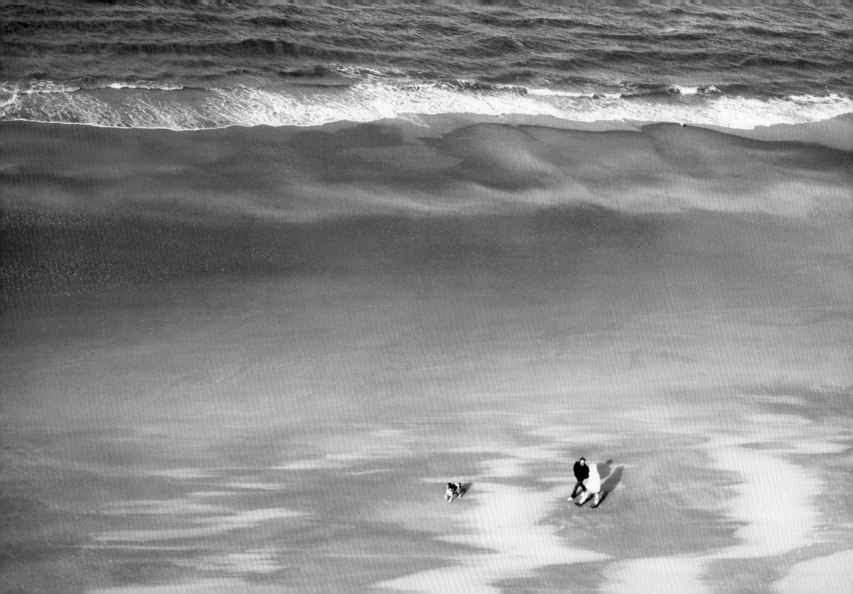

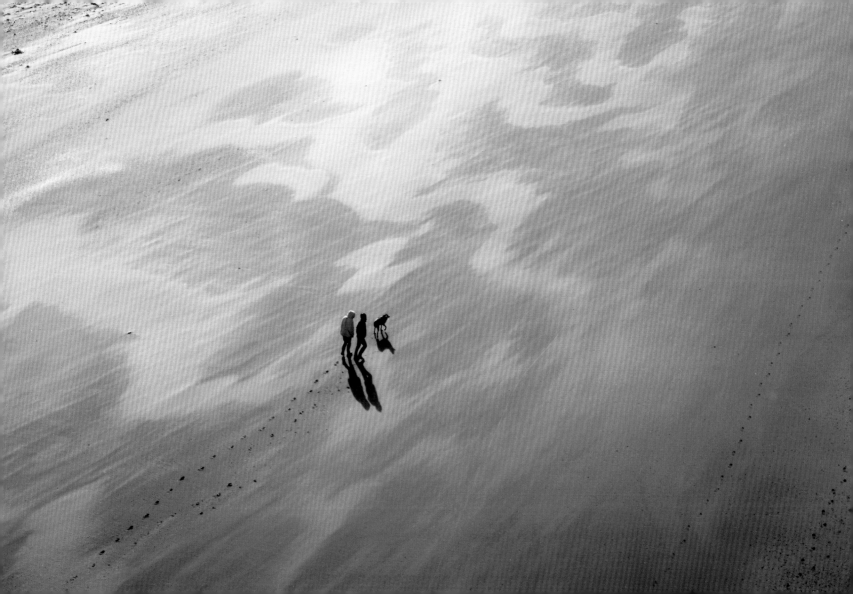

Voor uw collega bent u een arbeidsomstandigheid.

For your colleague, you are a condition of employment.

Terzijde, VN

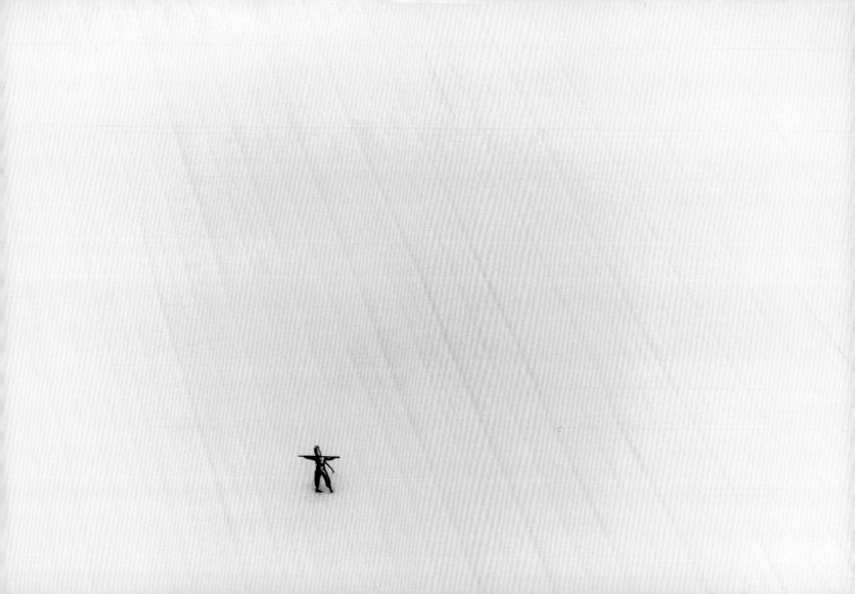

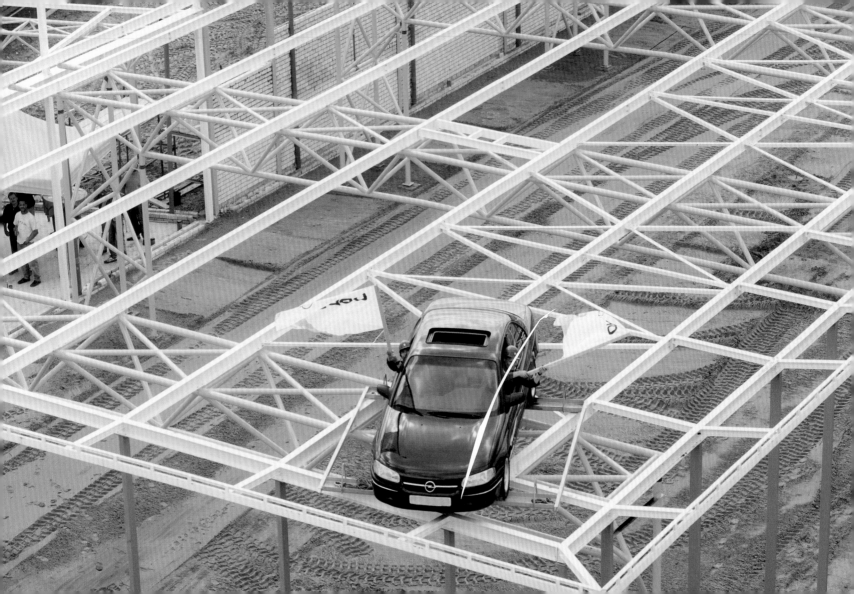

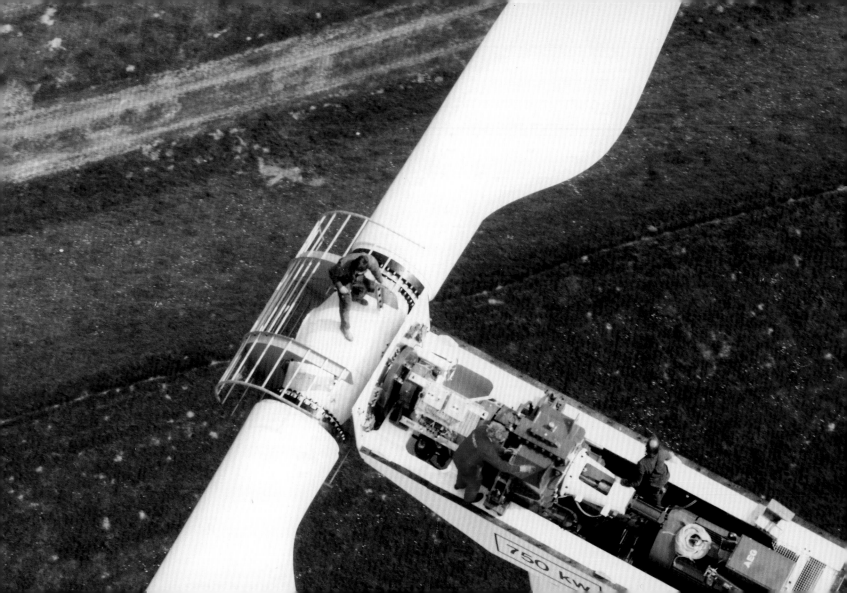

750 kw

Samen

'Wat schort er aan de samenleving?'
vraagt ons een vette krantekop
mijn antwoord luidt: de samenleving
houdt meestal bij de voordeur op

Toon Hermans

Uit: Fluiten naar de overkant, © Toon Hermans B.V.

Together

What's wrong with our society?
A headline asks adept.
My answer is: society
Ends at our front doorstep.

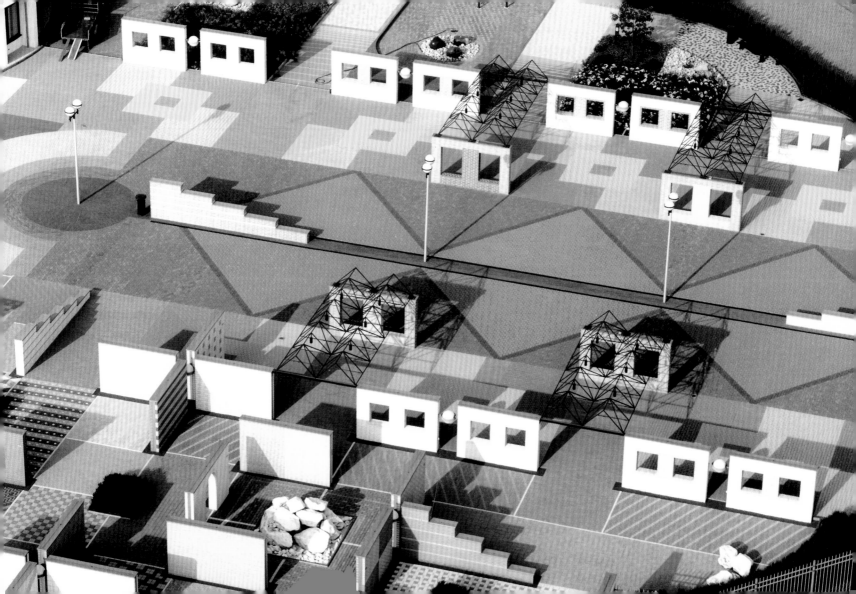

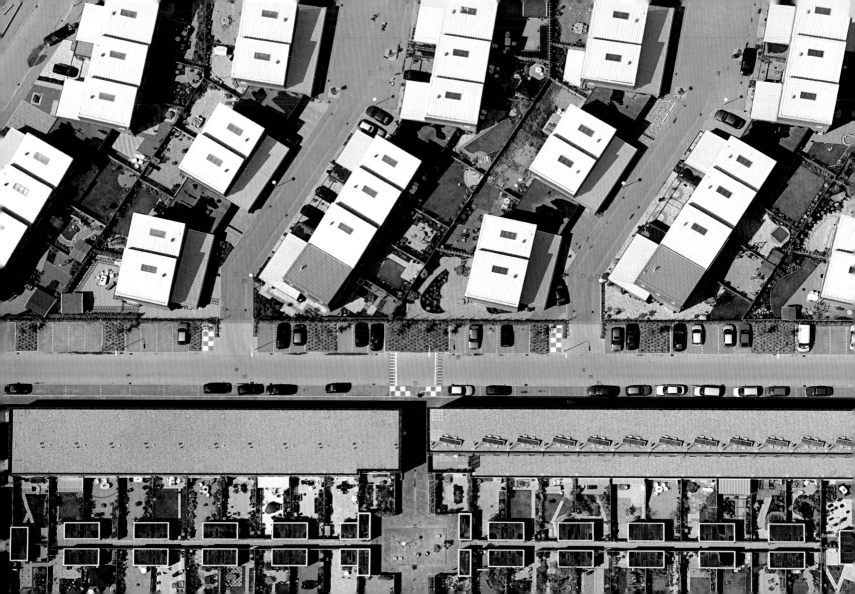

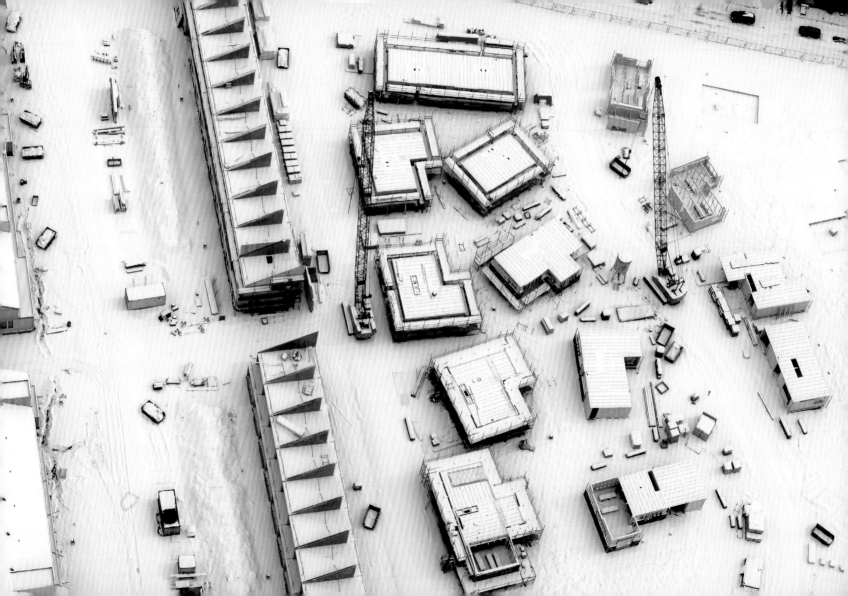

Niets is zo provinciaal als te denken dat men het centrum van de wereld is.

Nothing is more provincial that thinking that one is the centre of the universe.

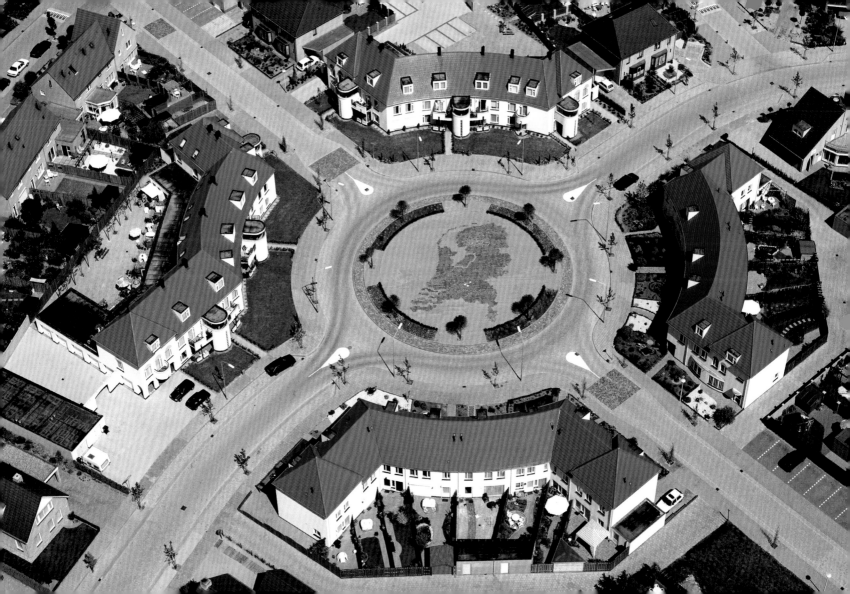

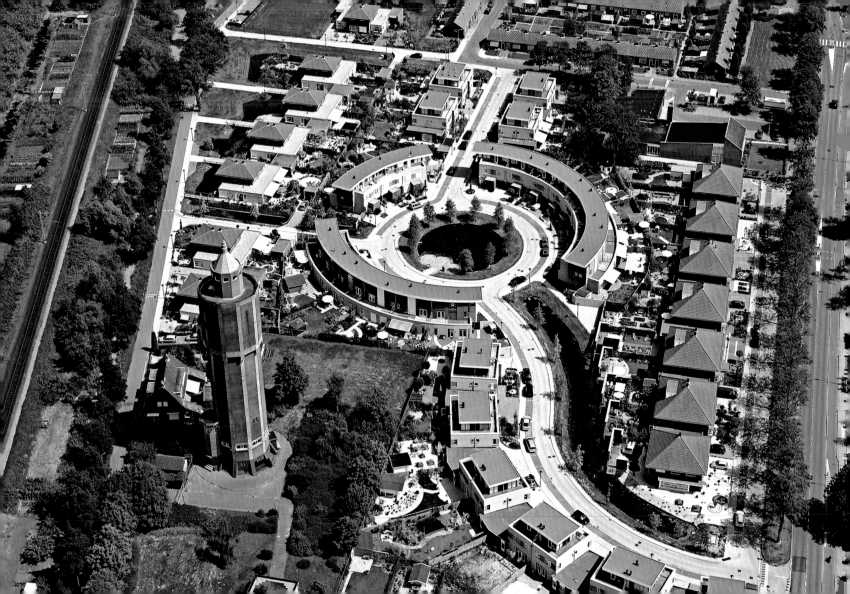

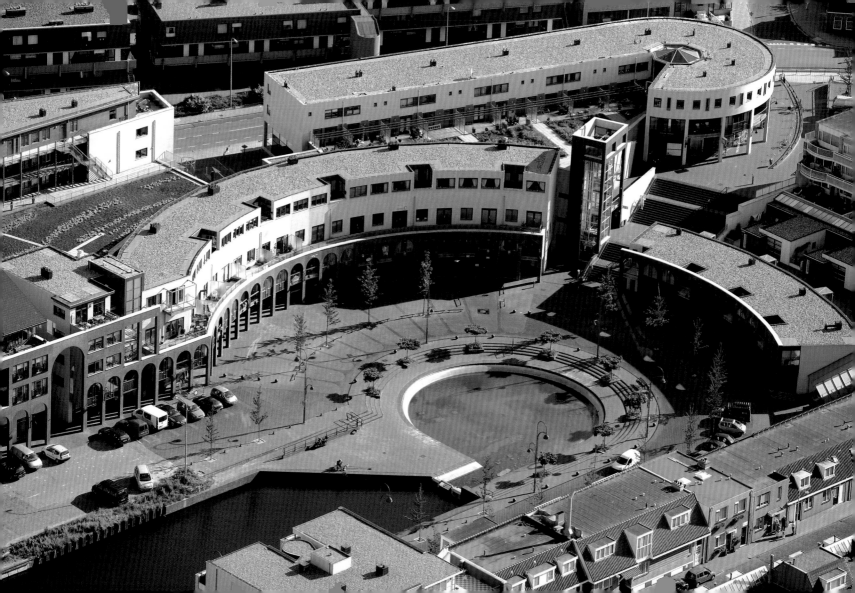

File. 'k Zit weer in een file.
Meer dan duizend wielen staan
netjes op een rij.

André van Duin

Tailback. Sitting in a tailback.
Thousands in that tailback,
Neatly in a row.

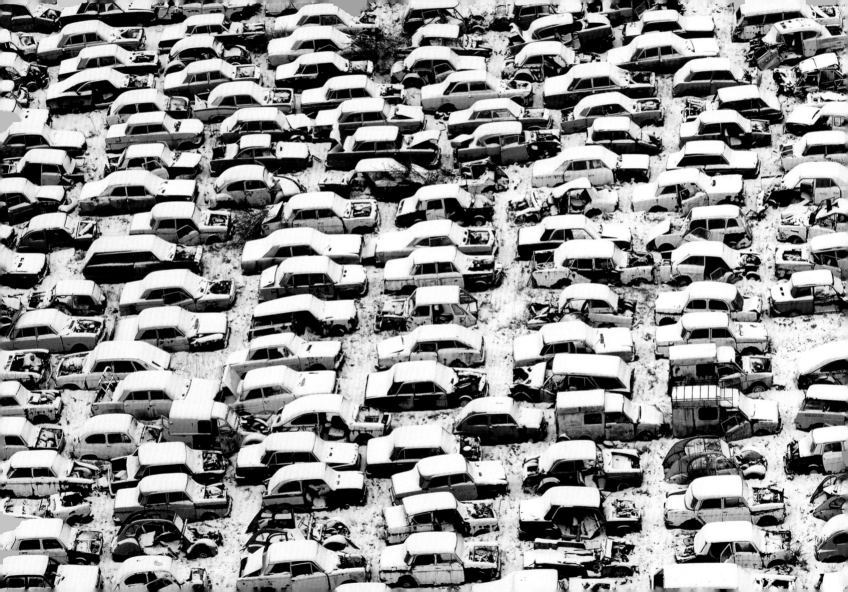

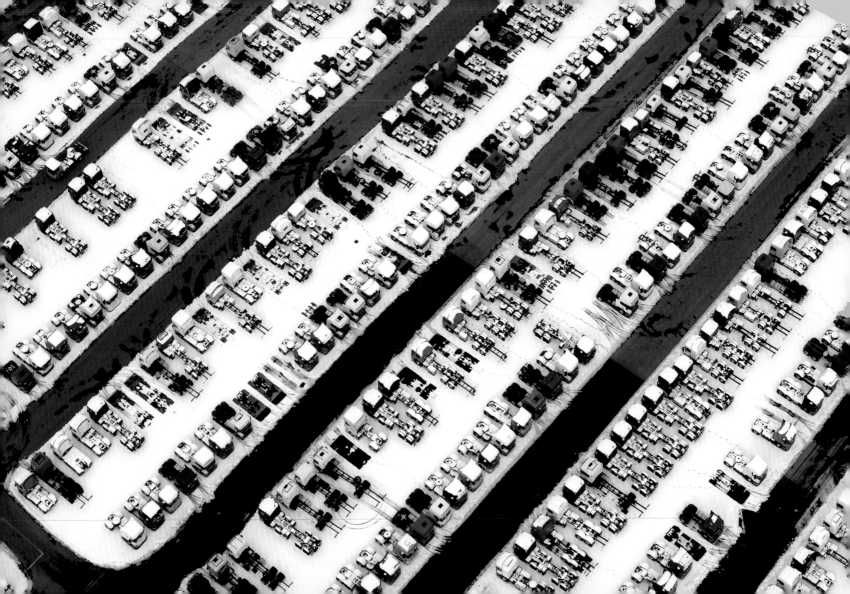

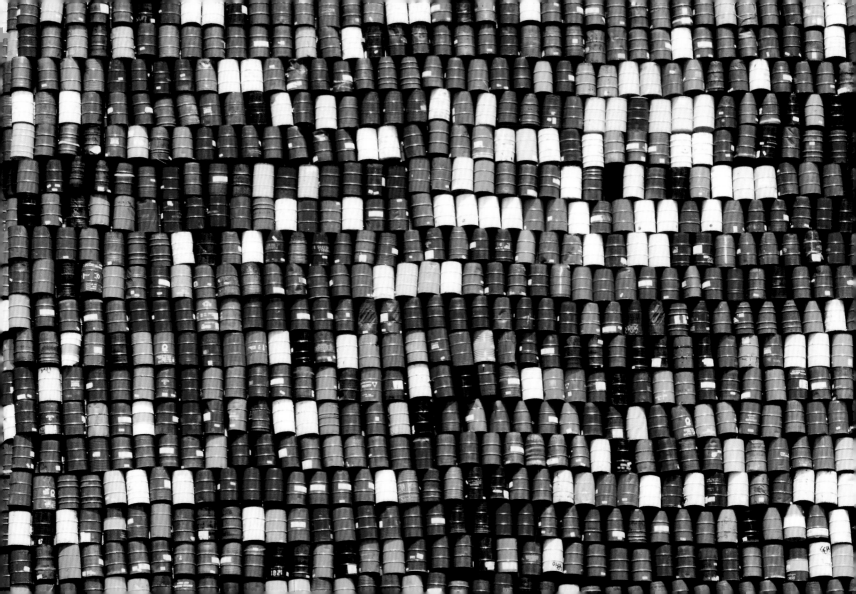

Oplawaai ...

't Is een hartsgeheim
dat om den haverklap
met de regelmaat
van 'n hartslag
hartstochtelijk en hartverheffend
soms hartverscheurend met veel hartzeer
zich meedogenloos aan mij opdringt

570 mijn hart dat springt
telkens weer
doeltreffend
iedere dag
bij elke stap
uiteen.

Piet Bierens

Mounting passions

'Tis kept in the heart
That time and again
To the regular
Rhythmic heartbeat,
Deeply heart-felt yet heart-bound
P'raps heartbreaking and heart-lifting
It heartlessly occurs to me that

'Tis my heart that
Yet again
Precisely
Everyday
With every step
Does break.

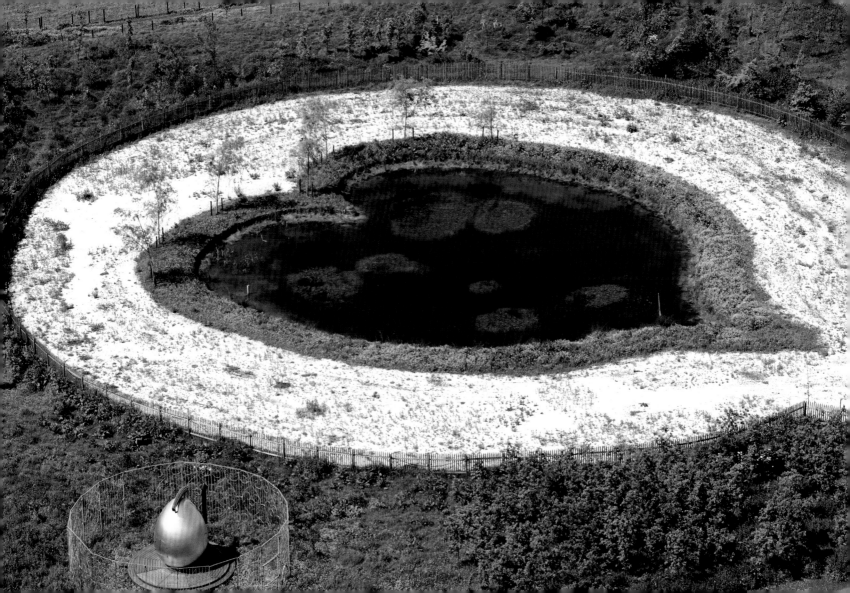

@ Scriptum Publishers

Fotografie: Karel Tomeï
www.flyingcamera.nl

Inleiding: Peter de Lange
Vertaling: Jonathan Ellis

Design: Ad van der Kouwe
www.manifestarotterdam.nl

Druk & lithografie: BalMedia bv

Technische ondersteuning en adviezen: Antony de Kousemaeker

Met dank aan alle uitgeverijen voor hun medewerking.

ISBN: 90 5594 422 X

www.scriptum.nl
www.hollandbooks.nl